ART

OF

THE

TIMES

时代的艺术

大芬美术与产业的升级和蜕变

刘亚菁　肖怀德　主编

主编简介

刘亚菁，复旦大学公共管理硕士。现任深圳市大芬美术馆馆长、深圳市龙岗区书画院院长、2017中国（大芬）国际美术与产业发展论坛秘书长、深圳市第六届人大代表。

肖怀德，青年社会文化学者，中国艺术研究院文化发展战略研究中心副研究员。北京大学艺术学博士，应用经济学博士后。兼任北京大学文化产业研究院副研究员，国家行政学院文化政策与管理研究中心客座研究员。2017中国（大芬）国际美术与产业发展论坛秘书长。

编委会名单

顾　问
　　左中一　　刘大为　　李小甘

主　任
　　徐　里　　李劲堃　　陈金海　　李瑞琦　　高自民
　　戴　斌

副主任
　　丁　杰　　王　永　　梁　宇　　尚　辉　　胡庚祥
　　尚博英　　董小明　　向　勇　　高秀芹

委　员
　　咸　懿　　钟　曦　　王国猛　　陈湘波　　闵玉辉
　　李昆刚　　潘保军　　谢琼莲　　杨晓洋　　彭　罡
　　徐　章　　贺　绚　　陈向兵　　丁　超　　孙明卉

主　编
　　刘亚菁　　肖怀德

副主编
　　范育新　　郝　强

目 录

序言 仰望与回眸：时代的艺术，大芬的现场 肖怀德 *1*

第一篇 科技艺术：媒介、语言与逻辑

科技发展日新月异，艺术与科技的融合也在不断加速，新的技术正在丰富艺术的表现语言，改变艺术的创作材料和手法，拓展艺术的应用边界。新技术在今天如何影响艺术，艺术家该做什么？数字技术、大数据、3D打印、VR等新技术与艺术融合，将会发生怎样的化学反应？新技术会为艺术带来哪些新的可能性和想象空间？

媒体艺术的沿革与时代的接轨 林书民 *3*
反向工程艺术 托尼·布朗 *17*
技术伦理 费俊 *22*
被科技"偷走"的那些美学逻辑 邓岩 *49*
移动互联网和公众的艺术需求 李天元 *56*
艺术创新史：技术、媒介与社会生产方式的转型 盛葳 *63*

第二篇 公共艺术：城市、人文与生长

艺术的公共化，艺术在城市设计、社区营造中的参与性是艺术时代化的重要表征。公共艺术是艺术超越个人创作外的新的意义生产，在介入城市、社区、公共空间建设过程中，潜移默化地培育在地的文化创新力、文化自觉生长力，进而影响人的行为、观念、生活方式和文化气质，创造出艺术价值之外的人文价值和社会价值。本篇将聚焦探讨公共艺术在现代社会的新功能，新形态与新使命。

硅碳合基的"超公共空间"与"超公共艺术" 周榕 *77*
公共艺术中的环境陶艺创作实践 朱乐耕 *89*
城市记忆与风景——以台北为案例 王玉龄 *97*
从艺术到城市，再从城市到艺术 马晓威 *105*
深圳创意城市美第奇效应的生成机制和优化策略 向勇 *113*
公共艺术的多重价值——回望北京新世纪之交的公共艺术实例 吴洪亮 *121*
论美术的时代性、民族性与主体性——以草原文化与内蒙古美术为例 乌力吉 *129*

第三篇 艺术市场：建立、规范与迷思

自商业社会以来，人类的艺术史就是一部艺术与财富共同创造的历史。没有良性的艺术市场，也不可能形成良性的艺术创作生态。中国艺术市场的发育与西方相比晚了很多年，在实际运行过程中，存在着认知、制度、道德、习性等因素带来的诸多问题，不尊重艺术市场规律、短期利益至上、独立艺术批评的缺失正在损害着中国艺术市场的生态。如何找准中国艺术市场的真问题、真症结？如何通过制度设计来建立规范化、良性健康的中国艺术市场？仍然是每一位艺术市场从业者需要共同面对和解决的问题。

艺术市场散论　贾方舟　139
破解迷惑——当下中国艺术市场的链环与问题　尚辉　144
人文地把握艺术市场的资本运作——关于艺术市场人才培养的几点意见　吕品田　153
新常态下的艺术生产与消费　续鸿明　159
美术馆与文化生态——展览理念的生成与美术馆知识的传播　冀少峰　170
用制度保障艺术——以当代雕塑为例　孙振华　175
建立规范的艺术市场　鲁虹　186
艺术品投资价值与风险　陈湘波　192
国民经济与艺术品产业的关联性问题研究　陶宇　197
一边下滑，一边崛起——融入全球市场的中国当代艺术观察　朱虹子　207
以文化消费带动画廊画店产业快速发展　欧阳进雄　214

第四篇 艺术世界：消费、融合与边界

产业升级、消费升级正在呼唤审美力、创造力、文化力。艺术是艺术家们对人类社会敏锐观察和认识的复现，是一次神圣性的审美创造。艺术正以其独特的审美力量和文化力量，依托创意设计、艺术授权等手段，渗透到传统产业的转型升级中，推动美术与消费品、陶瓷、家具、餐饮、酒店、旅游等产业深度融合，创造着跨越边界的艺术世界。

当代艺术产业是推动可持续发展的动力　张晓明　227
艺术授权与产业融合　郭羿承　235
设计驱动消费升级　郭宇　245
新常态下艺术产业的问题与方向　赵子龙　251
冰火能否相容？——艺术品金融化模式的思考　许多思　256
中国当代艺术市场的"消费时代"　章锐　265
深圳艺术品产业的发展与探索　杨勇　275
艺术·学术·市场——以杭州信雅达·三清上艺术机构的实践为例　董捷　285
从传统艺术到现代产业——书法文化的发展语境、表现程式及产业化路径　赵辉　292

第五篇　大芬艺术：重塑、再生与蜕变

大芬艺术是一个独特的中国艺术产业现象，也是深圳这座城市的文化产业地标。画工、艺术家、画商、消费者以艺术为媒介在这里交易与生计，城市扩张、商业地产、艺术理想在这里角力，经历了商品画外销、代加工的成长，今天的大芬正在走向原创艺术、高端商品画和创新创意艺术软装"三足鼎立"的市场格局，当然也面临着地价上涨、市场竞争、空间局限等诸多挑战，明天的大芬应走向何处？

重构·再生——"大芬型"自发聚集艺术区的维新之道　吴明娣　戴婷婷　303
油画必须进入中国家庭——大芬油画村的市场机遇与企业转型　王其钧　313
"互联网+"艺术品运营模式的建构——关于大芬油画村市场运作机制的思考　梁宇　322
大芬美术产业转型与升级研究　陈向兵　329
大芬油画村再起航——兼论油画产业集聚区转型升级　周建新　严轮　刘创　337
美术价值实现与产业发展路径研究——兼谈对大芬美术产业发展的借鉴意义　马瑞青　348

附录　重塑唯一性——大芬美术产业蜕变之路主题沙龙纪实　355

序言
仰望与回眸：时代的艺术，大芬的现场

呈现给大家的这册书是 2017 中国（大芬）国际美术与产业论坛的论文和演讲成果。在大芬讨论艺术问题，本身并不是艺术本体论上的一次讨论，而是一本关于艺术相关问题的讨论。在这次论坛的策划期间，我们一共提出了两个问题：这个时代，艺术相关问题正在发生怎样的变化？如何站在一个时代坐标来看待正在发生的大芬艺术与产业现象？在这里，我们大概梳理一下对这两个问题的阶段性理解。

一、为何以"时代的艺术"为主题？

从艺术史的逻辑，我们今天认知的古代艺术，在当时并不是以纯粹的艺术功能而存在，西方历史上很多的艺术，往往因为服务宗教功能而流传至今，中国古代的很多用品，在今天被称为艺术品的器物，在当时往往作为农耕社会的生产和生活用具而存在。因此，这就提出了一个问题，艺术往往在历时性的层面被定义，却很难在共时性的角度被定义。我们今天认知的纯粹的艺术，也并不是那么的纯粹，艺术并不是为了纯粹的艺术而被存在和流传下来。再比如，我们今天认知的艺术史上的艺术家和今天确认的他们的艺术地位，并不完全是从艺术标准来确认的，而是往往离不开艺术家背后复杂的社会因素、资本因素和文化因素，因此，艺术史并不是艺术家创造的，而是诸多社会因素共同着力的结果。

现代社会，科技与商业作为两个重要的维度，在深刻影响我们所处的社会的组织结构和文化形态。艺术问题的维度也因为科技变革、消费社会崛起、城市化进程而不断拓展，形成了新的时代特征。主要表现在：

第一，艺术因为科技等手段介入，丰富了艺术创作方式和艺术语

言，出现了新的艺术物种，新的艺术过程正在发生。我们往往认为科技只是艺术表达的工具，对艺术本体的介入性有限，但是今天我们发现，在诸多新媒体艺术、科技艺术领域，科技正在演变成为一种新的艺术语言，甚至内化成艺术本身，而不是永远独立于艺术之外，科技在重新定义艺术美学，一种新的艺术美学范式正在形成。

 第二，艺术不再只是本雅明所言的膜拜意义生产，在审美经济化和艺术商品化的浪潮下，艺术进入大众消费圈层，出现了蓬勃发展的艺术文化产业和大众艺术消费市场。艺术作为一种审美力量和意义生产在提升不同产业的文化附加值，满足消费升级过程中个性化、定制化、情感化、场景化消费需求。艺术的神圣性和"光晕"正在消失，艺术不再是天才和通灵的特殊个体才能触及的领域，艺术与生活的界限正在模糊，我们对艺术的定义正在走向多元化，我们不禁要问，难道走向大众的艺术就不是艺术？难道艺术只是少数人才能有资格把玩的奢侈品？普通人为什么不能享受艺术，与艺术交往？

 第三，随着城市化进程和产业集聚业态的出现，艺术不再是个体艺术家的创作行为，艺术交易也不仅仅是一张画的买卖问题。艺术一方面介入城市公共价值塑造和公共文化空间营造的过程中，新的公共艺术业态不断涌现，形成了城市新的公共文化话语和新的在地文化生长，大量的公共艺术行为已经远远超出一个个体艺术家的行为范畴，而是大量艺术家、工程师、规划师共同作业的结果。另一方面，艺术相关价值链环节逐渐以集聚的方式形成各类艺术园区和艺术产业园区，在不断丰富和提升艺术相关产业的业态分布和价值增量，以艺术为核的艺术相关产业链条正在不断延伸，包括艺术创作、艺术交易、艺术衍生品、艺术服务业、艺术旅游消费、艺术教育等，艺术相关的商业领域越来越复杂，逐渐形成了一个庞大的围绕艺术而生存的巨大的商业群体，形成了一个触及诸多生产、生活和消费领域的艺术世界。

 我们以"时代的艺术"为题，并不是要回答今天的艺术全貌和给今天的艺术以明确的定义，而是试图还原正在发生的艺术现场、艺术可能性。究竟什么样的艺术现象可以被记载进入艺术史，什么样的艺术行为代表今天的时代艺术，可能今天的艺术介入者并不能给出完全准确的答案，留待后人来叙事和记录。

二、关于大芬艺术与产业现象的讨论

 大芬的生成是一个非常有意思的艺术与文化产业现象。最初，上

世纪 80 年代，以黄江为代表的一批香港画商看到了国际商品画市场的商机，选择了大芬这样一个地理偏僻、劳动力价值低廉的村落，开始了流水线式的商品生产与外贸加工。因为商业利益的驱动，大量的画工、画商在这里集聚，逐渐形成了一个国际商品画的市场。2004 年，深圳文博会第一分会场选择在大芬召开，政府大力推动大芬美术产业发展，政府的介入助力了大芬从野蛮生长走向规范化、规模化的发生轨迹。随着近年来国际商品画市场的萎缩，大芬逐渐走向了高端商品画、原创画、创新创意软装服务三足鼎立的新型市场格局。当然，随着深圳城市化进程的推进，艺术商业的脆弱性与城市化进程中的巨大地产商业利益之间在不断角力，艺术商业的生存空间在压缩，大芬的发展面临着诸多挑战。

我们认为，理解大芬不能仅仅从这里的艺术是高端还是低端，这里的艺术家是不是一流来简单地做出价值评判。而是应从中国当代文化和艺术发展的宏观视野来审视大芬的时代价值和文化意义，有这么几个角度可以来展开讨论：

（一）**大芬是一个以市场为导向的艺术商业现象**。因为地理条件、时代背景等多重因素作用，大芬最初因市场而生，这样的市场经过几十年的发展不断完善和成熟，形成了一个独特的市场社会网络，这个网络并不是显性存在，而是隐性存在于每一个画工、画商的人际交往和信息网络，也使得这里的艺术买卖行为具有持久的生命力。这样的市场弥足珍贵，因为有了市场，大量的艺术家逐渐向这里集聚，因为在这里画能卖出去，在这里能过上体面的生活。因为有了市场，这里与市场的服务行业和环节不断完善，逐渐形成了真正意义上的产业集聚。因为有了市场，这里的艺术商人嗅觉灵敏，能根据市场的变化迅速做出反应。近年来，大芬在国际外贸商品画市场萎缩的情况下，有一批画商迅速成功转型到巨大的国内创新创意软装市场。大芬的这套市场网络经过几十年的沉淀，很难被复制和取代，这也是大量模仿大芬模式打造的艺术园区都很难成功的原因。

（二）**大芬是一个中国当代文化产业发生场**。大芬发展的十多年，也是中国文化产业蓬勃发展的十多年，观察大芬，是观察中国文化产业发展的重点问题的很有价值的样本。一是大芬的发展是政府推动和市场行为共同作用的结果。中国文化产业发展从开始就不是完全的市场行为，而是国家不断释放资源，走市场化改革的过程，电影改革、电视制播分离、文艺院团改革均是如此。这十多年来，政府在中国文化产业发展过程中扮演着非常重要的作用。就大芬而言，是一个市场野

蛮生长到政府规范成长的过程。2004年深圳文博会开始，政府的介入，包括举办节庆展会、修建美术馆、规范市场、基础设施改造，这些举措在一定程度上让大芬走向了规范化、规模化的路子。当然，我们同样需要警惕的是，在艺术市场中，政府工作的边界到底是什么？哪些应该交给市场，哪些应该交给政府？这是当前包括中国文化产业在内的诸多行业都需要深入思考的问题。二是大芬的发展同时面临着艺术产业与城市化进程中商业地产之间的角力。艺术商业尽管是一种商业行为，但又不能仅仅从纯商业价值角度来衡量其社会价值和社会贡献，其商业回报与其他行业，如房地产行业而言，不可同日而语。这就必然出现随着中国城市化进程，原来偏僻的边缘地区地价上涨，靠收取艺术家较为理想房租的房东在看到周边地产开发带来的巨大商业利益的同时，必然出现房东涨房租和艺术家、画商生存空间不断受挤压的局面，这是市场经济的理性人假设决定的，不能仅仅用道德标准来约束和评判房东。这是目前国内很多艺术园区所面临的共同问题，这里会出现两个发展方向，一是政府从维护艺术园区品牌和城市文化发展出发，有效出面治理，给予一定的房租补贴，引进战略性运营主体，同时通过调整商业业态，延伸和拓展园区的产业链条和产业生态，实现园区的转型升级，实现政府、房东、艺术家（画商）之间的共赢。二是在巨大的商业地产开发巨浪下，艺术家（画商）逐渐承受不起越加上涨的房租和生活成本，逐渐搬离到成本更低的地方，艺术家和艺术市场逐渐萎缩，艺术园区逐渐消亡。

（三）对大芬艺术本体价值的讨论。认知大芬的艺术和艺术商业现象，我们不能从传统的艺术本体观来认知，这样容易窄化或者偏离大芬的时代价值和意义。我们认为应该从三个维度来思考大芬艺术的本体价值：一是从艺术商业或文化产业的角度来认知正在发生的大芬现象，前面有详细的论述，不再赘述。二是要从艺术生活服务业的角度来认知大芬艺术。大芬艺术的服务对象不是传统的精英艺术品收藏市场，而是正在崛起的大众艺术消费品市场，让大芬艺术进入每一个中产家庭，对于中国整体上缺失的美育和艺术消费习惯的养成具有重要的启蒙意义。三是从整体来看，大芬也许是一种当代艺术的意义生产。大芬尽管长期不在主流艺术讨论的艺术本体问题范畴之内，但它却以旺盛的生命力在生长，大量的从事非传统艺术生产的个体在这里实现了自己以艺术为生的梦想，过上了体面的、有尊严的生活。从当代艺术的视角，艺术很重要的功能在于记录、呈现时代，包括时代情绪、时代集体心理，大芬艺术本身也许是一个非常重要的中国当代艺术行

为和现象。

三、本书的基本逻辑结构

首先本书的总体定位不是艺术本体论的讨论，而是从现代社会以来，科技、商业带来的艺术变量的角度展开。主要分为两个大的部分：第一篇到第四篇是关于时代的艺术变量。第五篇和附录是聚焦大芬艺术与产业。

第一篇"科技艺术：媒介、语言与逻辑"，主要讨论新技术在今天如何影响艺术，新技术会为艺术带来哪些新的可能性和想象空间？第二篇"公共艺术：城市、人文与生长"，主要讨论公共艺术在创造艺术价值之外的人文价值和社会价值，以及公共艺术在现代社会的新功能、新形态与新使命。第三篇"艺术市场：建立、规范与迷思"，主要讨论中国艺术市场的生态构建问题，如何找准中国艺术市场的真问题、真症结？如何通过制度设计来建立规范化、良性健康的中国艺术市场？第四篇"艺术世界：消费、融合与边界"，主要讨论在产业升级、消费升级背景下，艺术正以其独特的审美力量和文化力量，服务传统产业转型升级和产业深度融合，创造着跨越边界的艺术世界。第五篇"大芬艺术：重塑、再生与蜕变"和附录是聚焦大芬艺术与产业的重塑与蜕变，希望开启和营造一个讨论的场域，共同为正在发生的大芬美术与产业转型升级找到一条可行的方法与路径。

看着一张张大芬人的脸庞，我们感受到他们因艺术而获得了生活尊严的喜悦，也体会到他们面对时代变化的焦虑和彷徨。回眸大芬的发生和生长轨迹，仰望正在激变的时代艺术，是为了开启大芬新的生命动力！

<div style="text-align:right">

肖怀德

青年社会文化学者

中国艺术研究院文化发展战略研究中心副研究员

2017 中国（大芬）国际美术与产业发展论坛秘书长

</div>

第一篇

科技艺术：
媒介、语言与逻辑

科技发展日新月异，艺术与科技的融合也在不断加速，新的技术正在丰富艺术的表现语言，改变艺术的创作材料和手法，拓展艺术的应用边界。新技术在今天如何影响艺术，艺术家该做什么？数字技术、大数据、3D 打印、VR 等新技术与艺术融合，将会发生怎样的化学反应？新技术会为艺术带来哪些新的可能性和想象空间？

媒体艺术的沿革与时代的接轨

林书民

> 国际知名数字视觉影像艺术家及策展人

随着科技媒材的不断更迭进化，艺术创作也日新月异运用新的媒材及工具达至极限，不断重新演绎新的时间或是空间的概念。一个个耐人寻味的现象也一波波登场，当科技化的展现时，人们总是触碰到属于冰冷、疏离、距离感的知觉及感官反应，于是属于人性精神底层的温暖需求便似钟摆般地来回摆荡，时而遥远、时而撞击拉锯。如果科技的发明，以及文明的产生是为了服膺或是创造人类更高理想的生存方式，那么趋势创造者或是创作者（同样是人类），在潜意识中推动的创作动能又是怎样的活动方式？

人类的 USER MENU

观看机械文明或是电脑科技文明，甚至如机械人、基因人等发展的过程中，其实人类不断在挑战的是一个由拷贝自我原型而投射出的理想模型（这个过程与许多艺术创作的动机同源），反看历史，世界总是由人类当时的认知所投影出的邦国，而我们目前的知觉见知又受碍于多少既存认知？人类由于仅限的知识，误以为这个由肉体所建构的身体便是完整的自我，而以此自我作为本位观念去解读宇宙；宇宙间的许多讯息，或是许多似乎存在但又无法计量测度的超自然现象，人类的感官所能接收及感应到的程度非常有限，我们的听觉、味觉、视觉、嗅觉和许多野生动物相比，经常逊色很多，借由科技发明的仪器，如显微镜、望远镜、声呐、镭射，我们延伸了感官的限制，朝内在发展窥探人类极限，似乎和朝外放射性发展探寻的宇宙根源同样精彩无止尽。一个讽刺的问题于焉产生，人类似乎在出生时，少了一本重要的 USER MENU 操作使用说明书。

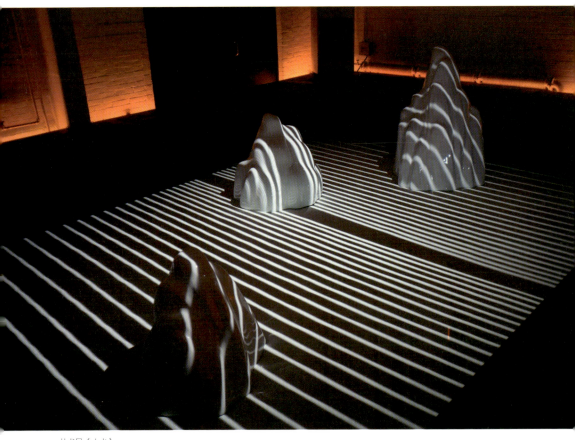

林书民《山水》

不断改变的本质

媒体艺术最令人鬼魅般着迷同时也是充满无力感之处便是,"无法明确定位,但又无法逃避,以及不断改变的本质"。它的闪烁特征似乎也呼应了现代城市的善变不安特质。它不确定性的身份,由上个世纪末一直在定位中变形到本世纪初,争论不休的议题通常围绕在,它是科技性?或是艺术性?或者是实用的糖衣?科技面对人性时的正负面影响及衍生出的新问题及迷思也常常变成检验的关卡,乌托邦或非乌托邦,甚至反乌托邦。它在艺术史中位置界定及所造成的文化冲击,

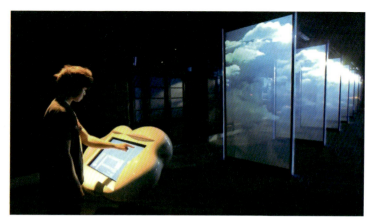

林书民《云意识》

在许多主流媒体如 TIME 和 NEWS WEEK 也纷纷辟出专栏探讨这个议题及现象，如电脑庞克（Cyberpunk）和科技狂（Techno-mania），或是新科技（New Tech）以及高科技（High Tech），另外无以计数的学院的专刊也纷纷在其后现代文化（Postmodern Culture）以及科技文化（Techno-culture）的专栏中探讨这个主题。现代工业社会文明的转型，常常被指为是科技文化的展现，而这种科技文化的展现又常常被称为是后现代主义中重要的成分，其实它是现代主义转换到后现代主义的过程，科技文化在这项转变中所扮演的角色，不是成果而是原因，这项贡献造成现代及后现代的分野。

"科技艺术"一词的前身——"媒体艺术"，在西方的发展始于 1960 年代，由于工业文明的发展，发明出无以计数的新材料，另外生活节奏的骤变加压、生活消费模式的改变，也使这些充斥生活的新材料，难辞其咎地扮演重要角色，这些新鲜材料对极想打破限制的艺术家而言，便成了最佳的代言工具，运用非传统性媒材做创作，变成一股潮流。这些媒材与生活息息相关，材料本身的选择使用，经常扮演着目的的角色而不只是方法；另外材料本身潜藏的突然率、变化率、非预期的结果，为创意的呈现提供了更多的惊喜，也带动了与观众互动形式的开端。

虚构的未来原本来自真实

媒体艺术的衍化，较为明显的发展轨迹，可以由不同的媒材被运用的历史而一窥堂奥。20 世纪一项很重要的发明，是动画的形成。动画的广义解释应是 Moving Image，电影（Film）是其中的一环，它甚至于在很长期的历史中占据了大众传播的版图，由于它能将虚构剪接整合后以高度真实呈现，这项特色令喜好幻想的艺术家疯狂，于 20 世纪初便已经运用于艺术的呈现上。这个媒材本身的发生及发明，及媒材本身的特质，为人类的文明提出一个很好的问题，究竟是假设性的虚构变成真实的未来，或是虚构的未来原本来自真实。美国 Museum of Moving Image 里系统地将各类别、不同形式的动画分类展出，为这项媒材的发展作为历史见证。而这个以虚幻构织的媒材特色，也延续了本身复制的本能，在短短的时间里，便扩张到每个家庭，以电视的形式呈现。电视的蓬勃发展、录影设备的方便使用与大众化的价格，提供给艺术家更多参与的可能性，于是上个世纪末，短短的二十年内，大量的录影影像、影像装置作品，不断挑战着美术馆以及画廊的胃纳，美国许多大型的美术馆终于纷纷成立了影像部门，以专业的分类法，来面对这一来势汹汹、不断叩门的媒材。但是这些艺术领域中明显大幅度的变化，在公共艺术的领域中似乎望尘莫及。

创作材料的更迭

在工业文明的影响下，创作使用的材料，快速地随着物质文明更新替换，而当工业技术运用于产线的机械前，所必须经过的冗长测试，在实验性或观念性的创作发表时，往往被省略了。这样的因素，通常造成作品发表时的技术面问题，故障维修中的标示，成为艺术家挥之不去的梦魇。大型美术馆开始增加完整的技术编制以应付各种媒材所需的专业知识，技术问题的克服及纪律化维修的完善计划是媒体艺术家介入公共艺术领域必须面临的严苛考验，或许其中甜美之处，也是过程中的许多非预期的艺术意外，以及成功面对挑战，驾驭后的快感吧！

其实在西方的文化中，科技及艺术是密不可分的。西方文字的字源，在古希腊文中"Techne"本意是艺术、技能及手艺。科技与艺术在西方的思考体系中本是一体同质相连的。

谈到高科技，乍见其意，似乎指向投入更多的科技，如更多的特

效运用，或更激进极端的现代科技手法。肯定高科技时，相对看到的面向便是低科技，如此的危险性是在意识形态上，似乎容易因误解而陷入了社会阶级区分的模式范畴，变成一种分辨社会阶级的方式，这是在经济学及社会结构上的分野。但我们无法否认及轻视，现代文明所带来的资讯硬件以及软件上对于生活的提升，甚至取得资讯渠道的可能性及方便性，所造成的经济以及社会物质地位上的差距，高科技文明的发展把生活界定成另一种阶级意识形态，高科技与低科技，直接造成了富有科技及贫穷科技的分野，影响所及的是生活中文化的吸收速度。高科技变成高阶级的代名词，象征有能力交流及快速通往全世界，最后呈现的是高低文化及贫富之间的品质差距。高科技本身其实是不安定的，定义模糊，也高度容易被替换。高科技，本质上是具实用性及功能性的，事实上，更进一步而言，应该是以更服膺人性化诉求为最终极的展现形式，才决定了现代科技文明中高科技的位置，甚至当它超越了实用及功能等既具条件而呈现时，则变成一种艺术表现，科技类型艺术的评析，其价值在于传达讯息中的终极关怀、讯息的传达方式及共鸣性，而不应是着力于科技的等级，而落入了科技阶位的比较。

团队合作的重要性

科技的进化，已经改变了艺术表现及艺术家的工作模式，甚至改变了观众观赏艺术的模式。过去艺术家采撷灵感及想法的工具悄然由手绘素描稿到电脑、手提式电脑或是机房、研究室中，在指键操弄中，透过无距离的全球资讯的共享，整辑转换成艺术家个人的自我表述，与传统创作上的习惯不同，俨然既质变又量变。传统的艺术教育及训练固然提供了扎实的美学基磐，不可或缺，但适应或是得心应手地操弄科技性新媒材，则需要更多纪律训练，甚至是逻辑、概念上的 Up Grade。如网络空间提供了一座无极限大黑洞，漫游其中的收获效率凭仗的不单只是运气，而靠的是熟练度与清晰的网络空间概念，不断推出的软件，改写了几个世纪以来既定的视觉经验，新媒材的开发如百花齐放，特定媒材的使用不仅考验艺术家的掌握能力，也明显地推动艺术家进行某种习惯上甚至纪律上的改变，创作的过程因为硬件而改变了，创作的发想也跟着执行而突变，于是思考的秩序逻辑也顺将修改，艺术家可以决定的艺术表现形式或是观看方式，也在时间及空间上进入了新领域。

当媒材的使用熟悉度不足时，艺术家或者选择钻研于单项媒材的训练，再者就是寻求技术支援，找寻制作顾问，或是协力完成作品。接触新媒材的艺术家总会不断地看到自己技术层面上的极限，而必须学习分享经验，并开始认知作品不再只是个人技巧的展现，艺术家有时必须像一个大型交响乐团的指挥者，不一定娴熟每一件乐器，但必须了解每一件乐器的特质。许多人在此限制下而却步，或者因为创作的独立性在某种意识层面上不再完整而放弃。未来的可能，这个世纪，人们已经在执行这些可能，每一种艺术媒材在不同的世纪里都曾是科技，而每一项科技在所存在的世纪里都可能是最伟大的艺术。

时间的新观念

当人们进入到网际网络时代之后，时间的概念悄悄地改变了，新一代的人们因为长期浸淫在数字电子世界中，对于实际时间（REAL TIME）的概念渐渐被不同速度的虚拟时间所取代，时间的疆界里，没

林书民《山 能量》

有开始及结束,这些因素同时也影响到下一代人们对于保存东西的价值观,因为硬件或实物的保存,永远比不上淘汰的速度,于是许多产业纷纷把商品价值转换成时间。时间,成为最有价值的贩售内容。1740年以来因为工业革命的关系,人类的价值观一直依附在机器上,机器的效率成为人类的价值观,而数字革命,成为两个时间观念的大区分野。

对于新媒材而言,许多过去不能解决的技术,也许经过时日,便已成通俗手法。这里便回到了一个基本的问题:新媒材与时间的关系是互得其利地反映时代精神,或是通过时间考验的昨日未来,端看作品如何运用时间元素,但艺术家最终要思考的仍是,作品只是尖端科技的时代性展演,或是能通过时间考验的思想创见。在这个议题内,另外的子题是:人类不断复制历史,造成了网络全球化后的新网络殖民地,科技艺术的资源在资本主义下的贫富差距,以宇宙蓝图作为投射,什么是网络社会的新秩序?翘首未来,什么将是崭新的创作合作模式、新品种的美术或美学的诞生,以及新的观看及互动模式?

现代人的新种语言

"CODE 代码"已经渐渐成为现代人不可规避的新种语言,它代表了强势的资讯科技社会的新符码,它将人类的知识、沟通的模式转换成数字资讯库。代码究竟只是工具或是艺术形式?讨论"CODE 代码"的定义,其实就是人类在漫长历史里相互交换资讯及沟通的工具,较浅显易懂的是在数学的领域中,如国际通用的阿拉伯数字、方程式等。同样在音乐的世界里,音符也成为国际沟通的共同语系,这个模式在数字艺术的领域里,超越国籍的共享程式就是新的共同代码。坊间经常听到的一句话是:看不懂这是什么艺术?视觉感受的接收,每一个人都有其基本能力,也是无可替代的个人化感知,但深入的美术赏析,需要的则是美育的陶养,以及对艺术视觉符码的更多了解,就如同任何一门学问一般,数字媒体艺术在变成更大众化的艺术形式过程,本身也必须拉近代码与观众间的距离。但讽刺的是,简易化及表达功能的完整性一直有不相容之处的差距,从艺术的角度看待这个现象,则有着更多的隐藏忧虑。在传统绘画中,所谓师承或技法及各家各派画法,艺术家可能使用着相同的工具,但是除了表现意图及概念,尚有许多个人化风格的挥洒空间;但在数字艺术领域中,因为电脑工具的使用,个人化笔触已经较难建立,偏偏个人化风格在艺术表现中又是

重要且不可或缺的元素，因此在数字艺术的领域中，个人软件程序的设计也变成作品表现的重要方式。

软件与社会的关系

软件的设计方式规范了思考的程序，进一步探讨软件与社会的关系，将会发现软件不只是一项工具而已，它深切地牵动着我们目前的行为以及未来的生活方式。今天我们所使用的软件已经渐渐趋于全球统一化，你可以旅行到任何国家，使用任何品牌机型的电脑而不需要太多的适应时间就可以简易上手，软件的"代码"设计解决了国际隔阂，我们可以娴熟地操作制式化的键盘以及几项普世广受欢迎的工作软件。但若我们由另一个观点来看这项人类伟大的统一化过程却也有着一丝隐忧，究竟在数字化的过程中，我们是否一点一滴地逐渐失去个人化行为？或是在数字世界的几番变革后，已终于渐渐趋向人性化发展？人类发明工具以解决问题，简易的工具不需经过多思考，只要稍加训练即可上手，然而软件的学习却涉及系统思考的训练，今天的小孩开始接触到电脑的年纪越来越早，他们对于资讯系统在脑中的建

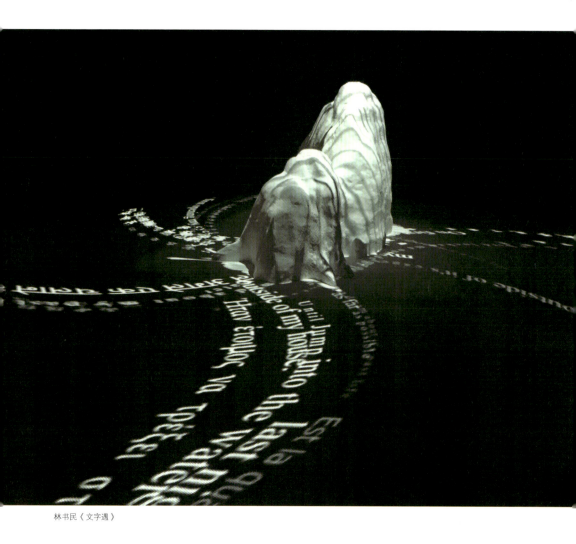

林书民《文字遇》

档方式已经大大地有别于电脑纪元之前的成人,软件的设计方式规范了思考的程序,制式的训练框架了虚拟世界。个人化或是分众、小众软件的多元化市场成形前,在超级软件垄断市场后,软件国度里,宛如是一个专制的大帝国,而独霸世界的软件则如同在每个人的脑中建立了殖民地。

理想社会的雏形的投射

人类在漫长的历史中从来没有放弃合一的美梦,却总是在不断的分裂中梦碎。今日,英文是最接近世界共同代码的语言,但英文在许

多国度里仍然有接受上的问题，人类最初在创造代码时，考虑到的流传方式较重视书写以及读取，却忽略了说的语言沟通，从而留下了许多今日的沟通差距，许多人类学家结合了软件工程师及艺术家，正致力于研究一种新的代码，乌托邦语言的诞生。在法律的领域里，将意义秩序化的过程产生了"代码"，因为数字世界的不断膨胀，模糊了国际界限，法律秩序的极限也不断受到挑战，软件的市场垄断现象也成为制定新代码的严峻挑战。就像任何一项发明一样，软件的设计在于社会的需求，今日，法律对于软件的制约却远远慢于软件的发展。法律的制定本是一种人类互相制约的代码，人类必须投射一个理想社会的雏形，最终一个较理想的社会才能成形。

以共同元素简化传递讯息，"代码"是人类将沟通做成记录的方式，在西方由希腊的字母的发明源起，罗马帝国使用代码以传递讯息；到了1794年，拿破仑建立了192个代码以快速传送军情，也因此法国军队高效率地征服了其他国家。1815年美国艺术家山谬・幕斯致力发展的光学通讯，统计了英文字中E是最常使用的字母，因此以一个光点来代表，而X则是最不常使用的字母，所以以五个光点表示。许多简写字的产生也都是为了节省时间，以至于后来的收音机、卫星传输皆是人类追求速度的实证。这个现象在网络艺术的视觉呈现上，往往借助清晰有效的符码达成沟通目的。

数字艺术需要的纪律有别于传统艺术

后个人工作室时代的新整合，以媒体艺术教育闻名的瑞士媒体艺术学院的 Giaco Schiesser 教授特别提出，每一个人都有艺术潜质，但并不是每一个艺术家都是专业艺术家，他提到从事数字艺术需要的纪律有别于传统艺术。因为硬、软件的通用化，艺术家以个人工作室的方式各自从一方银幕中进入幻想世界，也各自交出了亮丽的成绩单。艺术家结合软件工程师而各自有了新的工具，却缺少相互分享的平台。

建构资讯交流互换的平台，艺术家达・芬奇自己发明了一套反转式的书写方式，以避免其他人窥知、剽窃想法及发明，但许多伟大的想法却因此在当时被淹没。另外，人类在漫长的历史中因为语言的隔阂，而浪费了许多时间而无法分享相互的知识宝藏，或是各造武功秘笈天书；今天，当电脑资讯平台建立后，打破了既成的沟通疆界，开放共享的态度新观念也应该同时建构，数字艺术家及软件设计师不应只是闭门在家的炼金士。如同人类的发明史一般，在艺术史上，每一

个艺术流派的发生也都和上一个流派渊源相关,每一个软件的发明其实都是架构在另一个软件之上,互相借力共享智慧的游戏法规应及早建立,以发挥相乘的力量,及完成速度。上帝以自己的形造人,人以自己的形造电脑,未来电脑将自行制造电脑,艺术家们于是运用其丰富的想象力建构了未来世界,借助了人类的进化论,推动电脑的进化过程。科学家结合了医学界,想借助完美复杂的人体来作为电脑进化依据,借人类细微的神经反射来设计电脑的功能反应,借助人类精密的防疫系统来改进电脑的防毒功能。作品的互动性则推向另一个层面,渐渐由触碰式的感应互动方式,进化到声控、影位、解构机械等的非接触式互动,这现象也呼应了互动艺术在过去十年里的成长轨迹及未来发展方向:由1980年代末的简易式机械互动到1980—1990年间的

多元媒材装置互动,进入到1990—2000年的连接式互动,再到今日的物类结构式互动,也由预设质成分较多的互动模式,经过参与者操控为主模式的互动方式,进入较个人化、变数较多的非预设式互动。这些新的互动作品因不同的参与者或参与人数而随时呈现不同风貌,作品永远在不定性的运动状态,观众与作品间的互动关系除多元化之外也较贴心亲密。目前许多大型的媒体艺术中心均开始与医学研究机构结合,期待未来的下一步互动方式,能更贴切人性,以及身体结构功能,能透过意念,甚至远距离的传送进行非接触式的互动。近十年以来,数字媒体的变革,已经渐渐融入实体之中,这也昭揭一个事实,人类最终的理想还是更趋于人性,更接近于人类肢体结构的代码。

科技时代的物种生命周期

综观科技时代（Technological Age）的物种生命周期,我们将发现新发明遭到淘汰的超高速率;今天艺术家使用的工具器材,将很快地又被下一波的新工具替换,和传统媒材相较,科技性媒材似乎对时

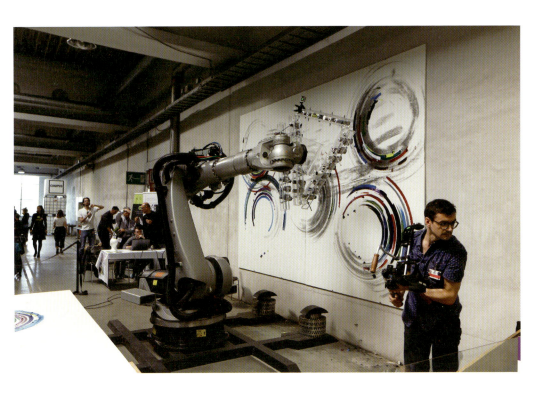

间毫无免疫力，因此迅速更替或消失也成为一项重要的媒材本质天命。另一项有趣的讨论是，当作品使用已经淘汰的电脑系统而制作，相较于使用最新式的机型，在概念上的呈现有何不同？数字艺术家运用自己发明的程式做出作品，形式上先不作讨论，就本质上而言，艺术家已经创造了一种新语汇、文体、风格。但是当进入收藏家手中，或是美术馆典藏时，如何解决硬件或是技术上的迭换？可以想象收藏了大量的黑胶唱片，但没有传统的针头唱机的窘境。

艺术家杜尚曾说，艺术就像在玻璃窗上呼气。今天，就算是呼气都可以数字化地变成音乐或是雕塑。旧世界的法则不断被新世界的发明取代，新媒材节节挪动了旧的极限，扩大了视觉新经验，新与旧之间更耐人寻味的是运用新科技的怀旧方法，以及瞬间即逝旧的新科技。

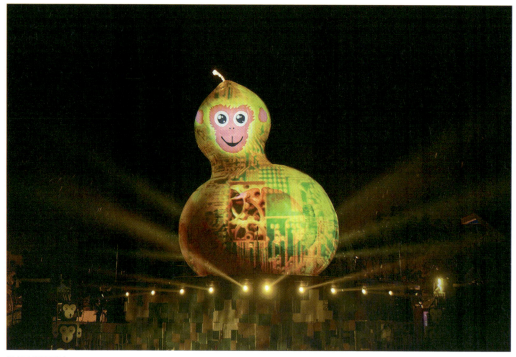

林书民《福禄猴》

反向工程艺术

托尼·布朗（Tony Brown）

> 法国巴黎国立高等美术学院终身教授、
> 中央美术学院客座教授

我曾接受了传统意义上的艺术训练，即绘画和雕塑。于我而言，绘画是母亲，雕塑是父亲，是我创作灵感的源头，不过直到现在，我更多使用新媒体与新技术进行创作。

反向工程的概念

反向工程是指对产品或软件进行解体式的深入分析和研究，以全面系统地掌握它的设计原理和技术特性。整个分析的过程是通过辨别系统的构造及其彼此之间的关系，创建出新的或有着更高水平的系统。具体而言，反向工程就是将事物拆解以便了解其构造或规律，重新组装并使它发挥出更大的潜力。因此，该概念经常用于工程领域，例如新概念和新产品的设计，不过，作为一个艺术家，我要用艺术的方式来探讨这个概念。

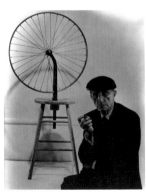

图1　杜尚和毕加索

反向工程要求一个人必须具备以下几个素质：聪明睿智、具有技巧、想象力以及创造性思维。这不仅是对艺术家的要求，也是对工程师的要求。图1中的毕加索曾经将自行车拆解开来，组装为两个新作品。除他之外，杜尚也有类似的创作方式。

童年兴趣影响创作

童年时期，我喜欢将玩具拆开。父亲是一位工程师，经常会给我复杂的玩具进行拆解。图2是我第一个反向工程项目。拆解之后，各种零部件呈现在眼前，这时一个艺术家面临着不同选择：如何进行重新组装。

和传统艺术家不同，我不会重新表现情感类的事物，而是要把具体的小物件重新组装。比如，在工业上，将一部手机电话拆解开并重新组装，涉及反向工程的两层概念：（1）硬件层面的改装改造（比如对一辆车进行改造）；（2）软件层面的重新编码。我在20年前的一个项目中就是从这两个层面进行了深入探索，与时下很多科幻片、科幻小

图2 作者人生中的第一个反向工程项目

图 3 科幻小说中的反向工程

说的理论相近。他们认为，外星人的先进技术主要是关于技术的重新拆解，还有反向工程（见图3），尽管我本人并不是很同意这个理论。

作品举例

我在二十年前创作的作品（见图4）曾经在德国、日本等地展出。

创作这个反向工程作品所用的设计软件是黑客软件，主要作用是跟踪用户的IP。这个装置反映所跟踪的用户信息。这里有两面墙，一面是用户的图像，另一面是文字（见图4a）。这个球像钟摆一样在两面墙之间来回摆动，会同时显示用户的图片（见图4b）及其个人信息——他的ID和地址（见图4c）。用户在访问某个网站时，肯定有一个ID，这个ID应该是网名（昵称）。在结束访问之后，会留下用户的真实信息。用户所有的信息都会被同时放到墙上去。另外，计算机是最基本的硬件保障。同时，伴随着实心球撞击墙面发出的间歇性清脆巨响，有一个人声一直在回放。在二十年前那样一个网络并不是很发达的时代，作品对当时观众带来的冲击力是可想而知的。

图 4b *Better Living*，装置，1996，托尼·布朗。

图 4a *Better Living*，装置，1996，托尼·布朗。

图 4c *Better Living*，装置，1996，托尼·布朗。

在 2016 年 10 月到 12 月，由法国艺术批评家策划，我与隋建国先生合作了一个名为《造·画》的展览。准备工作主要集中在对机器人的研发上，通过它们来创作所有的作品。这两幅用机器人进行创作的作品（见图 5）的原始信息和我的编程基本一样，但作品解码和绘制的完成过程则由机器人随机处理，由于这个过程充满了我和机器人共同组成的系统在特定时空中的即时反应和决定，所以每一笔都是独一无二的。当观众放大看细节的时候，可以无限想象作品是怎样创造出来的。

这个作品跟 1952 年的图灵测试有关系。图灵测试的核心是把计算机变得让人以为那是人。三年前，谷歌在这方面做得很成熟，通过深入研究，可以让人们以为跟自己对话的是人，其实是电脑。我用了同样的理念，我呈现的作品看似是人画出来的，实际上却是用机器画的。

设计和艺术的未来

尽管设计和艺术的发展遇到了新的困难，但艺术家拥有许多前所未有的新工具来表达自己的诉求。以建筑为例，建筑设计已经不仅仅是建筑设计了，而是建筑跟技术的结合。当然，设计师和艺术家不应

该过分地依赖技术。需要反复强调和加以探索的是设计师和艺术家拿技术做什么、怎么做。在过去的40年中,我一直和科技进行紧密合作,亲眼见证了科技的变革。科学技术无处不在,并且使社会的整体样貌发生了天翻地覆的变化。对科技的担忧是我一直以来的关注点,也是我现在从事很多工作的出发点。事实上,强大的人工智能已经打败了人类的思维,比如 Alpha Go 在棋盘上打败围棋大师的事例。现在的技术创新是前所未有的,比如计算机可以为自己编程,甚至可以跟计算机进行对话。这些,都可以成为艺术创作和设计师表达理念的问题出发点,也是人类未来应该关注的热点之一。

图 5 《绿野仙踪》1 / 2,墨水笔、纸,2016,托尼·布朗。

技术伦理

费俊

| 中央美术学院数码媒体工作室
主任、教授

在参与"技术伦理"北京媒体艺术双年展的研究和策展工作里,我深刻感受到的是"一切都不重要,唯一重要的还是生命本体"。尤其在技术失控的年代,技术有它的伦理问题,在这些伦理问题面前,每一个人不得不重新思考生命是怎么回事,生命会往什么样的方向发展。

技术的发展,使得每一个人跟技术之间的理解被切断了:如果说1000年前我们的祖先能够理解他手里的每一种技术,比如说榔头、斧子,它们由什么构成,怎么被制作出来,使用它们会有什么样的后果。但是今天每个人手里拿着的手机都不知道是怎么被制造的,它能带来什么样的影响。

齐泽克有过一段描述,他说:"哲学传统意义上是哲学家的思考,而今天似乎每一个人都要成为哲学家,才能够理解身边发生的事情。"

技术伦理貌似是一个西方哲学

北京媒体艺术双年展主形象海报

世纪坛展览海报

主视觉带 logo

世纪坛主题展·文献墙·混合现实

世纪坛主题展文献墙·大数据

世纪坛主题展文献墙

世纪坛主题展·文献墙·人工智能

世纪坛主题展文献墙

的话题,但我们发现其实中国早就存在这样的话题,中国形成了基于人伦、天伦的处世原则,并架构了基于物理、道理、天理的认知系统,所以"伦理"这个词本身在中文里就有非常丰富的含义。中国哲学家们关于"技"与"道"的辩证正是对于技术与伦理的哲学思辨。

庄子曾鲜明地反对被机心所裹挟的"技",而推崇道法自然的发展观和价值观。在西方,物理学家理查德·费曼(Richard Feynman)指出,我们人类认识世界的两类驱力,由概念(认识论)或由工具(科学技术)驱动:"如果我们人类的探索和发现是由'概念'所驱动,那

我们就趋于用新的角度解释旧的东西；如果是被'工具'所驱动，我们则会用旧有观念解释新发现与新创造出来的东西。"就像我的母亲，会用以前的电话来理解今天的手机，由于她在认知层面上没有新的发展，总会用旧的经验、旧的知识方式来解释今天的东西，那毫无疑问，不仅是解释不通，其实会阻碍发展。

这就是为什么概念的发展，或者说关于伦理的讨论，对技术本身的发展是有正向的作用。同时很大程度上，就像齐泽克谈到："伦理中的'应该（ought）'并不是通往现代科学之路上的绊脚石，而是其指导。"

在这个展览里面，技术伦理的探求分成了五个大的话题，包括元科学、大数据、混合现实、生物基因，还有人工智能。从这五大话题又引申出了很多关键词，比如说数据隐私、数据宗教、数据遗产、机器觉醒、意识上传、赛博格、人机合体、基因改写，包括基因物种的不平等，还有现实虚拟化等。

这些词其实生活在今天的人们已经多多少少能够从生活中感受到，而我们面临的最大问题是人类所拥有的解释系统在这些话题前面几乎完全失效。

我举个例子，比如说法律。那就讲一个有趣的故事。我的某友由于不孕，希望去找到有人捐献的卵子，大家知道捐献精子、卵子，是一个已经非常成熟的科学技术，但后来发现在中国捐献冷冻卵子这件事情是不合法的，他就很诧异为什么精子是合法的，卵子是不合法的。似乎人们认为捐献精子并不违反伦理问题，等于它帮助卵子获得了生命。但是捐献卵子就像捐献了母体一样。就像这样的法律，我们今天早已经越过捐献卵子的阶段了，可以直接做基因编辑，来进行人工授精等或者说基因改写的方式，其实这种法律系统是完全没有办法去适应技术的快速迭代的问题，像这样的问题非常多。这也是为什么我们认为技术伦理的话题不再是特定范畴的专业话题，而是一个关乎每个自然人的普世话题。

今天我们关注技术伦理，谈的不仅是未来，也是现在。

我们已经有太多由于技术所导致的伦理问题，包括环境中的各种问题。人类从来没有像今天这样，在环境污染所引发的自然灾害等危机面前处在一个崩溃的边缘。

下面我将从展览五大主题详细介绍艺术家的作品及创作观念。

主题一

科学
Science

美国艺术家克里斯多夫·沃迪斯科（Krzysztof Wodiczko）的作品多呈现于建筑外立面与纪念碑上，用投影的形式进行展示。他的作品关注公共领域中的战争、冲突、伤痛、记忆与交流等话题。他的艺术创作被认为是"受质疑的设计"，他将艺术与技术相结合作为一种批判性尝试，突出边缘化的社会社群在文化问题中的合法性。如何利用科技来帮助社会底层的人们（尤其是美国的移民社群）获得关注并增加公共参与，是他作品中一直持续探讨的问题。

他早期有一件关于表达权利的作品叫 *Mouthpiece*，这个可穿戴的沟通设备，让人可以在公共空间去传达不敢发表或者不善于发表的言论，他用这种非常极端的方式，用所谓第二张嘴去增强少数族裔的话语权。

克里斯多夫·沃迪斯科，艺术家网站：http://www.pbs.org/art21/artists/krzysztof-wodiczko

《卸甲》（*Dis-Armor*），克里斯多夫·沃迪斯科。

代言人（替我说）可穿戴设备[Dai Yan Ren (Speak for Me) Mouthpiece]，布兰德·沃尔夫德（Brendan Warford），克里斯多夫·沃迪斯科。

混合空间实验室（Hybrid Space Lab），弗兰斯·瓦格纳，艺术家网站：http://hybridspacelab.net

Screen Shot，2016-06-22，at 5.40.55 PM 副本。

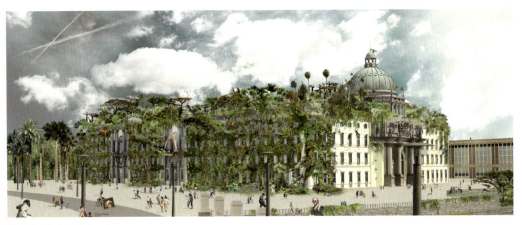

洪堡火山（Humboldt Volcano）
混合空间实验室（Hybrid Space Lab, Elizabeth Sikiaridi and Frans Vogelaar）
《洪堡丛林》是一个空中花园，它连接文化与自然，名字取自博物学者和探索者亚历山大·冯·洪堡。《洪堡火山》是柏林"洪堡论坛"大楼的延展部分，具有共享媒体概念和垂直森林，为一座位于柏林市中心的大型冬日花园。两者重新解读了宫殿的巴洛克风格，融合了自然与建筑，创造出"自然建筑"这一概念。

弗兰斯·瓦格纳（Frans Vogelaar）任教于德国科隆媒体艺术学院，是"混合空间实验室"的创始人。作为一位主张将数字空间与物理空间进行混合规划与设计的艺术家、建筑设计师，他在柏林最大的洪堡博物馆改造设计中提出了一个大胆的反"建筑"概念设计，无论是卢浮宫的建筑还是贝聿铭设计的那个饱受争议的玻璃金字塔，都是在展现人类在建构方面的野心与智慧；而他在做的事情却是在这个超大体量的人工物体上植入森林、瀑布等自然要素，通过"自然建筑"来解构这个传统意义的人工建筑。

当然，它不是一个简单意义上的绿化工程，而是在探讨一种新的叫 Hybrid（混合）的可能性，这是一种把自然和人造物，把技术和人性混合在一起的富有启发性的新的"建筑"方式。

《照耀》（*Effulge*），金允哲。

金允哲（Yunchul Kim）是一位把科学技术作为艺术创作基础媒介的艺术家，这位来自韩国的艺术家长期旅居在柏林，他的工作室同时也是一个化学实验室，他的动态影像作品是通过不同化学元素之间产生的化学反应而生成的。

通过他的作品，我们可以观察到很多媒体艺术家的图像生成方式已经发生了改变，不再是通过观察、臆想、描绘、捕捉、拍摄和处理等相对有控制性的方式，而是让位于流体、磁场、反应和重力等充满变量的随机性方式。

金允哲，艺术家网站：http://yunchulkim.net/

主题二

大数据／算法
Big data ／ Algorithm

　　这是一位不愿意为作品署名的艺术家，他叫奥利弗·拉瑞克（Oliver Laric），现生活、居住于德国柏林。他的作品主题关于所有权、真实、原始与复制。

　　他做了一件非常有价值的事情，他收集了很多来自德国以及其他欧洲博物馆的文物 3D 模型数据，在得到合法授权后，他把这些数据上传到自己开发的一个开源网站上，任何人都可以免费下载这些 3D 模型数据，并可以对数据进行任意修改或复制。他还鼓励人们在他建立的网站上分享修改后的 3D 模型数据。

　　我们意外地在他的数据库里发现了一批来自北京圆明园内大理石柱子的 3D 模型，这让我们想到当年在圆明园里发生的灾难，八国联军把几乎所有可以搬走的文物都搬走了，还把整个园子毁之一炬。今天我们在各个国家的博物馆中都还能看到这些被夺走的珍宝。从物理上把这些文物召回它们的母体似乎是一件不可能实现的事业，但是通过数字的方式，我们也许可以虚拟地把它们再召回来。

　　所以这次展览在某种意义上是虚拟召回的一个尝试。这些是北京圆明园内大理石柱子的 3D 扫描图片，这些柱子经过挪威的卑尔根 KODE 美术博物馆扫描完成；目前它们也在馆内展示着。我们使用这些数据通过 3D 打印复制出来，展示在现场。

　　更有意思的是，这是我见过的唯一一个拒绝署名的艺术家，他说这些作品不可以署他的名，因为他是一个开源思想的推动者，如果署他的名，就完全违背了他的概念。出于尊重，我们不得不把他的名字从展览中拿掉。

　　Jodi（Jodi．org），是一个由两位互联网艺术家（Joan Heemskerk 与 Dirk Paesmans）组成的艺术团体，他们生活在葡萄牙跟西班牙交界的

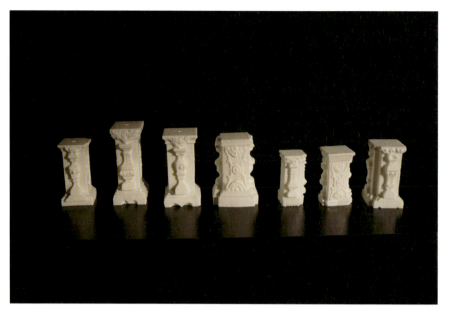

世纪坛主题展・圆明园

世纪坛主题展・圆明园

奥利弗・拉瑞克，艺术家网站：http://oliverlaric.com/

地方。这对夫妻艺术家可以算是互联网艺术里先锋级的人物，曾获得由 Rhizome 颁发的首届网络艺术大奖。从 1990 年代中期，他们就开始用 DOS 系统做互联网作品，使用 DOS 系统中的符号语言来创作图形，他们的实践还涉足软件艺术与艺术电脑游戏渲染等。

　　和两位艺术家接触的时候，我会深深地被他们的人格感染，尽管他们使用的是互联网这种新媒介，但是身上却满载着涂鸦艺术家的气质，以及那种不愿入流，甚至自我边缘的态度。这或许能解释他们为什么连住都要住在边界。

JODI 网站首页 http://wwwwwww.jodi.org

《地谷》是 JODI 比较新的一个作品，这件作品完美地延续了艺术家一直以来的幽默方式，就是拿世界上最新、最有影响力的技术来开玩笑，这次他选中的是谷歌地球（Google Earth）。

说实话，开这个玩笑的成本是很高的，要利用到 Google Earth 的 API（应用程序编程接口）来进行开发，这不是一般人能够玩得了的事情。他的这个认真的玩笑就是用 Google Earth 提供的开发工具，包括基于地理位置信息的 GIS 系统，还有工具中提供的用于地理标注的图标等元素，在地球这个最大的画布上画上他们的涂鸦。

在《地谷》这个互联网交互作品中，艺术家充满任性地在地球最深的海沟处用图标画一个等边三角形，或者在一个任意的版图上加载出天真而荒诞的图像。他们还专门寻找这个地球上圆形的东西，尤其是环岛，然后程序会带你在一个环岛和另外一个环岛之间跳跃，就像在地球上跳房子，充满了诗意和童真。

正如涂鸦对于城市管理者而言像毒瘤一样，这样的作品，对于 Google 这样的商业机构来说就是个 Bug。

他的这类作品可能没有办法购买，因为本质上只是一个开源的网站，当然除了在浏览器里，好像也没有办法"收藏"。对于 JODI 这种

《地谷》(*GEOGOO*)，JODI，体验网站：http://geogoo.net，艺术家网站：http://wwwwwww.jodi.org

世纪坛主题展·徐冰·《地书》1

世纪坛主题展·徐冰·《地书》2

世纪坛主题展·徐冰·《地书》3

类型的艺术家来说,难道他们不懂艺术市场吗?他们当然知道图像是可以卖钱的,但是却选择了一种任性、调皮却充满温度的生活和艺术方式。

　　徐冰老师的《地书》立体书尽管不是一个数字化的作品,但是它所采用的所有图形符号构成了一个庞大的图标大数据,艺术家巧妙地运用了这些普遍存在的数据构建出了新的叙事,描绘出充满人情味道的凡人故事。

徐冰,
艺术家网站:http://www.xubing.com/

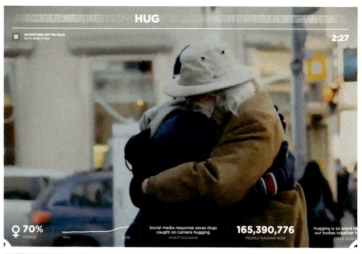

《网络效应》(*Network Effect*) http://networkeffect.io/present,乔纳森·哈里斯。

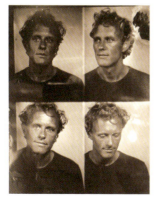

乔纳森·哈里斯,
艺术家网站:http://*number27.org/*

 乔纳森·哈里斯（Jonathan Harris）既是一个工程师,又是一个艺术家,他的作品以用数据讲故事而闻名。而他将电脑科学、制图学、人类学、摄影结合在一起,他的作品探索人类的秘密——特别是人类如何通过不同的技术转换现实。

 像乔纳森这种在艺术与科技上都能达到高度的艺术家非常少。我们必须看到,与传统的艺术家工作室不同,艺术与科技的交叉实验是需要一定基础条件的。有很多艺术家号称自己在利用大数据,利用人

工智能做作品，但是如果你不能真正掌握技术本身来作为主要载体，我始终觉得那仅仅可以算是观念上的作品。

《网络效应》这件网络作品试图利用大数据去表达人类情感，作品创造了一种上帝视角般的叙事方式。

这个作品通过社交网络的用户生成数据分析人类的各种行为，比如说拥抱、争执、呼吸等。通过关键词和图像识别技术，作品能把用户上传到互联网上的海量影像资料重新按照关键词进行检索，实时剪辑成一段影片，并同时生成关于某个特定行为的数据分析，比如说男性与女性在拥抱行为中的比例；在不同的地域、文化或种族中，人们对于拥抱这个行为的评价和感受等。

这是一个由数据和算法驱动的作品。网站上提供了 100 多个关键词，观众可以通过点击这些词来实时生成带有数据描述的影片。作品中没有一个镜头是艺术家拍摄的，乔纳森并没有像传统艺术家那样去试图把控影片的剧本、摄影和制作，他是在发明一套由数据和算法驱动的叙事系统，这套系统的叙事是非线性的，而且是有机生长的，使得这个作品会不断随着数据的更新而不断进化。

在这个网站上有一个令人意外的设置，每个用户 24 小时内只能访问一次。

为什么？

或许是因为今天信息的太容易获取了，艺术家要反其道而行之，他用心良苦地为每位观众提供了有限制的访问权限。当你每次浏览完网页后，会出来一个提示界面，"Your vision will become clear only when you look into your own heart."（只有当你看向你自己内心的时候，你的视界才是清晰的）。你想再访问的时候，它会说对不起，你需要等 24 小时后再看。

无线电波建筑（*Architecture of Radio*），理查德·费芬工作室，作品参考网站：http://www.architectureofradio.com/

理查德·费芬工作室（Studio Richard Vijgen）的无线电波建筑是一个基于平板电脑的增强现实软件作品，它试图捕捉我们肉眼看不见的由 wifi 信号和无线射频等构成的数据流，并用图形和声音可视化的方式为我们展现出这个存在却不可见（invisible）的世界。

主题三

混合现实
VR/AR/MR

双年展的第三个板块是混合现实。今天我们都无法回避一个关于现实的现象，物理现实与虚拟现实的关系越来越紧密，边界也变得越来越模糊。虚拟现实（VR）、增强现实（AR）、混合现实（MR）、可穿戴设备和物联网等科技似乎都指向一个生活被科技充斥的未来。科技既介入我们每一次的交互与体验，提供各种美妙的可能性，但又控制着我们观察、感知和理解世界的方式。这个部分的系列艺术作品试图用"仿真"的方式来质疑关于"真实"的定义；用"拟像"的方式来拓展关于"图像"的感知；用"沉浸"的方式来重构关于"现实"的叙事。

《逆风而行：福岛步履》（*Don't Follow the Wind: A Walk in Fukushima*），Chim↑Pom艺术小组 + Bontaro Dokuyama，艺术家网站：http://chimpom.jp/

《逆风而行：福岛步履》是来自日本的艺术小组 Chim ↑ Pom 与艺术家 Bontaro Dokuyama 合作的项目。Bontaro Dokuyama 的家人一直还生活在福岛的辐射禁区附近。艺术家通过制造一个头戴设备来将他们对未来生活在低辐射下的渴望映现其中。福岛核电危机后，他们家花园里的任何东西都不能食用了，商铺也都歇业了。他们收到亲戚朋友从外地寄来的未受污染的食物。头戴设备所使用的包装纸箱便来自于此。在福岛，它们将被再次利用。盒子上写着感谢的话："总有一天我们将从福岛为你送来美味的桃子。"观众可以把这个由水果箱改装的 VR 眼镜套在头上，体验虚拟影像中的福岛辐射禁区。

《超现实》(HYPER-REALITY)，松田启一。

松田启一，艺术家网站：
http://km.cx/

松田启一（Keiichi Matsuda）是一位在伦敦工作的日本建筑设计师，他的研究关注新技术给未来人类营造出什么样的生活环境与空间。《超现实》这部观念电影是他最新的研究成果，此项目经费为众筹，在哥伦比亚麦德林拍摄。电影展现了他对未来光怪陆离的想象。短片中，物理现实与虚拟现实融为一体，整个城市被各式媒介所包围。《超现实》试图探索的便是这激动人心而又危机四伏的未来。

艺术家融合了科幻电影的造境能力和 VR 游戏的沉浸式体验方式手法，为我们模拟了可以预体验的未来景观社会的异象，他用这种幽默的方式表达了对于智能技术和混合现实技术所导向的愿景的隐忧。

"沉浸"十年回顾展（10 years of Immersion – A Retrospective），由奥查尔特·帕比（Rotraut Pape）策划。

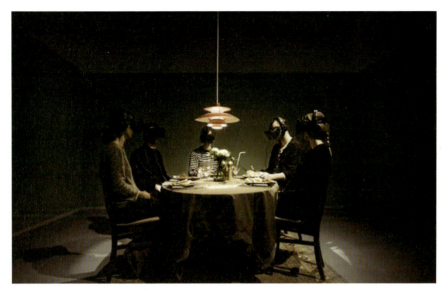

犬舍（Doghouse），约翰·纳乔普·詹森 + 麦兹·丹姆兹博（Johan Knattrup Jensen & Mads Dambsbo）

 在白色房间的中间，摆放着餐桌与椅子。每个座位上摆着一对特制的眼镜与耳机。当你坐下来带上眼镜与耳机时，眼镜中的电影瞬间开始，观众将成为其中的一部分。电影中讲述了一个家庭晚餐的故事，爸爸和妈妈去取了烤牛肉，哥哥第一次带着新女友回家，弟弟试图在逃避不可避免的麻烦……

 这几年 VR 产业非常受到关注和追捧，但是可悲的是大量的 VR 产品都是缺乏伦理观的产品，无论是硬件还是内容，在没有达到良好的体验前就已经推向了市场，有很多产品甚至是违背人的生理红线和伦理底线的，这就是为什么很多用户在使用 VR 内容时会出现晕眩、呕吐，不适，甚至发生了消费者猝死的恶性事件。我想其中一个重要的原因是技术和市场发展得太快，关于沉浸式内容所引发的生理以及心理方面的研究完全跟不上市场需求，也无法提供科学的硬件体验和内容制作标准，大量未经测试的粗糙产品直接进入市场后，无异于在用人类做活体实验，这些恶果不得不让我们对于缺失了伦理思辨的技术发展提高警惕。

 这次展览中展出的 VR 作品在如何基于沉浸式环境来重构叙事方面富有启发，艺术家们通过作品探讨了很多有价值的问题，诸如：如何运用第一人称的视角？如何运用全景画幅？如何建构非线性的叙事？如何运用交互方式来讲故事？等等。我们也希望通过这些前瞻性的艺术实验来给产业带来有益的启示。

 这些作品还呈现出另外一个容易被忽视的事实，无论媒介怎么变化，怎么革新，过去我们有电影，今天出现了 VR，明天还会出现 MR，尽管叙事的方式会随之改变，但是叙事能力依然是艺术家最重要的价值之一。

主题四

生物基因
Biogenetics

生物基因是这次展览中最有伦理挑战的话题之一，因为直接关乎每一个生命体的未来。从基因克隆、基因编辑到增强人类，这些生物技术在拓展人类机体局限性的同时，也颠覆了人类对于生命的定义，引发了关于生命政治和生命伦理的思考。

美国生物艺术家爱德华多·卡茨（Eduardo Kac）作为"生物艺术（Bio Art）"的鼻祖，他与法国研究机构 Institut National de la Recherche Agronomique 在 2000 年合作创造出了这只叫作 Alba 的荧光兔子。在黑暗中用紫外线照射这只兔子时会发出绿色荧光。卡茨和研究团队将从生物发光水母中提取的绿色荧光蛋白（GFP）注入兔子体内，以便在用一定波长的光照射时它是荧光的。这个"研究"是一个以美学而非科学为目的的实验，也是实验室中遗传代码操纵创造的第一件艺术品。

生物艺术作为一种新形式的艺术，应用了生物科学的很多技术和方法。由于大部分生物艺术作品的主题都与生命有关，生物艺术被认为是当代最重要的艺术形式，因为它直指生命本体的伦理问题。

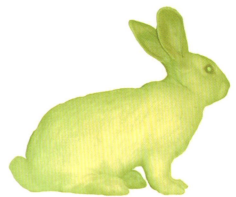

生物艺术家爱德华多·卡茨与绿色荧光兔 Alba

人造卫星子!
艺术家网站: http://sputniko.com/

姻缘红线(Red Silk of Fate),人造卫星子!

"人造卫星子!"(Sputniko!)是一位日本艺术家的艺名,她的作品《姻缘红线》(2016年)的灵感源自一个东方神话传说,在这个传说中神灵会用隐形的红绳把命中注定有姻缘的人系在一起。艺术家与日本农业生物资源研究所合作,给蚕蛹加入制造催产素(催生"爱"的荷尔蒙)的基因和红色荧光珊瑚的基因,让经基因改造的蚕吐出神话中的"姻缘红线"。

《陌生者印象》(*Stranger Visions*)，海瑟·杜威－哈格伯格

　　海瑟·杜威－哈格伯格（Heather Dewey－Habgorg）是一位来自芝加哥艺术学院的跨学科艺术家与教育者，将艺术作为研究与批评实践。海瑟·杜威－哈格伯格在《陌生者印象》中，通过从公共场所搜集来的遗传物质（例如头发、烟嘴、嚼过的口香糖等）中提取DNA进行分析，再还原出陌生人的三维肖像。杜威－哈格伯格运用了法医技术和生物监测手段来作为创作媒介。艺术家曾与法医、警方、大学内的研究人员与机构进行广泛的合作。作为一个对新兴科学领域的探索性项目，《陌生者印象》是一件有先见之明的作品。

　　今天的很多艺术家，同时也是发明家，他／她的艺术实践不再仅仅是以审美作为目的，尤其是那些在艺术与科技交叉领域工作的艺术家，作为艺术实验的成果，艺术作品本身也可以就是科学发明。

海瑟·杜威－哈格伯格，
艺术家网站：http://deweyhagborg.com/

梅内泽斯的作品,将她的 DNA 注入蝴蝶体内。

《两者的永生》(Immortality for Two),玛尔塔·德·梅内泽斯(Marta de Menezes)。

玛尔塔·德·梅内泽斯,艺术家网站:
http://martademenezes.com/

　　玛尔塔·德·梅内泽斯(Marta de Menezes)是一位来自葡萄牙的生物艺术家。她一直在艺术与生物技术的交叉领域中进行探索。她有一个非常先天的研发条件,就是她的伴侣路易斯·格拉萨(Luis Graca)是一位免疫学领域的生物医学专家,这两个人一直在做与免疫学相关的艺术实验。

　　在她曾经创作过的一个生物艺术作品中,她将自己的 DNA 注入蝴蝶的体内,这只蝴蝶身上由于注入了她的 DNA 而生成了一种特别的图案,形成两者共生的状态。我们不禁会问,这是不是意味着她复制了自己的生命?

　　《两者的永生》探究了身份的概念以及自然与人工的二元对立。该作品是她与伴侣路易斯·格拉萨首次合作。永生在许多文化中都是终极目标。漫漫历史长河中,人们往往通过委托制作自己的大理石像与肖像,甚至用冷冻身体等方式试图使自己永存世间。在这个项目中,艺术家与合作人(她的伴侣)通过病毒载体将基因注入对方白细胞中,使对方的白细胞永生化。这些永生的细胞,虽来自相爱的两人却无法在一起。这些细胞取自防御机能的免疫细胞,因此它们抗拒来自别人身体的细胞,互相的隔阂永不能化解。从科学的角度,这或许是一次失败的实验,但是我却觉得这是一次成功的人类学实验,因为这个失败有很强的人性隐喻。

　　这个实验还证明了永生总是有代价的,那代价便是孤独。

主题五

人工智能／机器人
AI/Robotics

美国发明家、畅销书《奇点临近》的作者雷·库兹韦尔（Ray Kurzweil）曾大胆预言，到 2045 年，生物人将不存在。人工智能／机器人不可否认是我们这个时代最重要的发明之一，也可能是人类最后一个伟大的发明。机器觉醒、意识上传、赛博格、人机合体等由人工智能和机器人技术引发的问题让我们不得不警醒和反思。

Stelarc 是一位来自澳大利亚的行为艺术家，他探讨通过视觉和声学的方式来极端地放大自己的身体。他曾经拍摄了三部关于他身体内部的电影。1976 至 1988 年间，他完成了 26 次用钩子勾住皮肤来实现的身体悬挂表演。他曾经使用医疗仪器、假肢、机器人、虚拟现实系统、互联网和生物技术来搭建与身体间亲密而又无意识的人机接口。他用增强和扩展身体构造来探讨身体延伸的问题。

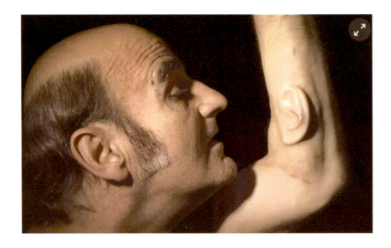

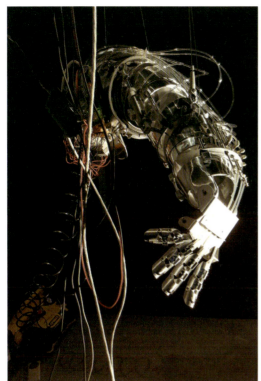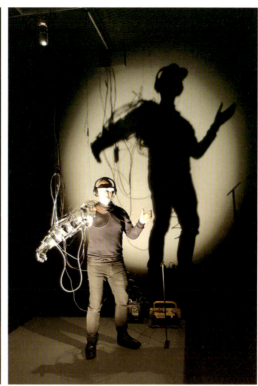

《重新连线／重新混合：肢解身体的事件》(Re-Wired / Re-Mixed: Event for Dismembered Body)，Stelarc。

Stelarc 花费 10 年时间，让自己的胳膊 "长" 出了一只耳朵，还希望在其中植入蓝牙麦克风，并且联网，成为别人 "行走的耳朵"。这只耳朵并不是移植上去的，也不是直接在胳膊上成长的，而是在实验室内，通过细胞培养法逐步 "长大" 的。他还在计划在这只耳朵里植入有无线联网功能的蓝牙麦克风以及 GPS 定位。

Stelarc 一直以来在探讨的一个核心话题是：身体被技术所控制会产生什么，或者说技术作为身体的延伸，对身体会产生什么样的颠覆性的改变。

在《重新连线／重新混合：肢解身体的事件》这件作品中，他将一个程控的机械手臂，套在自己的胳膊上，但这个机械手臂的操控不由他自己，而是来自互联网，下页图左边这个界面是一个开放的互动

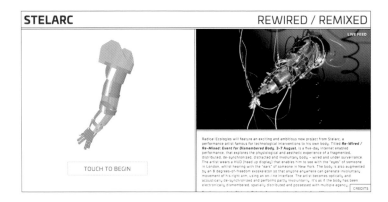

网页，用户可以任意在这个页面上定制手臂的运动方式，定制完成以后就会发送数据到现实空间里面，成为控制他身体的指令。也就是说，他的部分身体在表演现场是完全由互联网用户来操控的。

《推动：机械手臂上的身体》是他最近做的另外一个比较极端的行为表演，他把自己固定在一台酷卡工业机器手臂上，完全由程序驱动来实施身体在空中的运动。

他的身体在空间中的运动轨迹、速度、姿势和方向都被一个外壳直径为 3 米的、有着十一自由度的机械手臂来编排。在这个编排的结果出来之后，他的身体就被一个放大比例的艺术家耳朵的雕塑代替，并且重复之前编排的动作。给耳朵编舞的机器同时也是雕刻耳朵的机器。艺术家在线下进行编程，然后再转移到机器控制中心里。助手随时准备按下"自毁开关"，以此来避免因为一些故障导致机器惹出一些意料之外的事。

《地狱：人机共舞》是由比尔·沃恩（Bill Vorn）和菲利普·德摩斯（Louis-Philippe Demers）共同制作的机器人表演。这个作品的特殊性在于作品将被安装于观众的身体之上，观众则会成为作品中最为灵活的部分。取决于观众穿戴的不同机制，观众可以自由移动，亦可将身体全部交由机器控制。以这样的方式，人与机器产生着互动。表演中，机器不会引发人体的疼痛，而是调用身体受惩罚的经验。在机器的控制之下，展厅中演着一场华丽的"人机共舞"，对人类的生存现状提出质疑。

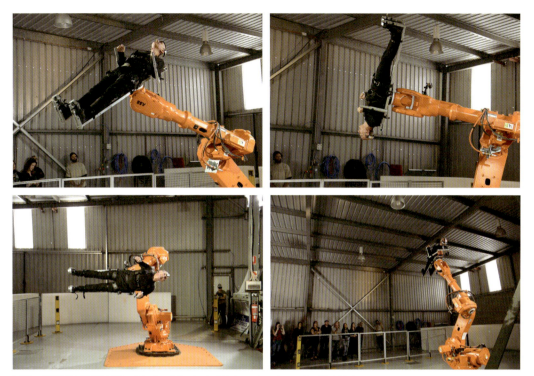

《推动:机械手臂上的身体》(*Propel: Body on Robot Arm*),©Photographer- Jeremy Tweddle ©Stelarc。

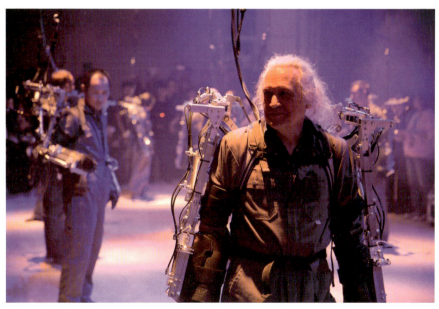

《地狱》(*INFERNO*),比尔·沃恩 + 路易斯-菲利浦·德摩。

今天在技术快速发展的速率面前，人类所拥有的认知能力和理解能力都无法及时地更新迭代，这使得我们无法获得对于技术的有效理解。

作为一个推动艺术与科技交叉实验的国际学术平台，围绕"技术伦理"这一主题，北京媒体艺术双年展集中呈现艺术家在科学、大数据、人工智能、生物基因和混合现实等领域的跨学科艺术实验，并邀请艺术家、设计师、科学家和理论家来共同对科技在社会中应用的感性进行深入讨论，生成社会新知。

被科技"偷走"的那些美学逻辑

邓岩

> 新媒体艺术家、清华大学美术学院教师、硕士生导师

一、艺术与科学的融合

最近几年,清华大学秉承着"走出去"的战略布局,典型的例子是在外省设立研究机构和在校内给国际学生提供学历教育。比如深圳研究生院和苏世民学院的成立,就给学校将可供整合的资源向外界拓展提供了渠道与机会。尤其是后者,其广泛招收国际学生的做法是文化自信的一种彰显。事实上,清华美院具有现今中国其他院校所缺乏的优势,这种优势体现在它既保存了自身在艺术和设计方面的创造力,同时还可以依托清华大学的科学与人文环境。从这一点上来看,艺术与科学、人文的交融在这里就变得更加具有可能性和创造力。

从艺术与科学的融合现状来看,艺术家在科技领域的尝试往往成效鲜见,大部分是在做和科技没有关联或者已经褪去科技含金量的种种工作;相反,科学家在艺术方向上的转向,通常有着较为可喜的成果。比如,我曾经认识的一位伊斯坦布尔人类学科学家,曾经想通过艺术的手段使他的研究成果可视化,而他现在已经习惯于称自己为艺术家,他的作品确实有着打动人心的效果。

实际上,新事物的产生总有一个让人接受的过程,消费文化固然令人反感,但艺术与科学的融合都会有一个文化变革期的适应阶段,也可以认为是资本走向决定的阶段。要知道,不是现代艺术达不到古代艺术的高度,而是现代对艺术的要求已经和过去不一样了。

我认为,这种不一样,在形式上体现得最为明显。但是,从精神上和延续性上,艺术家们不能让它不一样。否则,会出现碎片化的事物,而这种境遇是当今时代最大的问题。尽管我们有悠久的美术史沉淀和有很多研究的历史,但当互联网或者科技介入以后,有可能击碎

它原有的内容，这是最可怕的结果。

实际上，西方现代艺术有着资本导向、政策扶持等外界因素的巨大影响。中国当代艺术受到西方现代艺术影响很深，但是中国的国情与西方截然不同，所以中国当代艺术在经历了模仿西方后，应该深思熟虑中国历史给当代留下的启示。

二、漫长历史是"包袱"吗？

漫长的历史，在当今的语境下有时会成为"包袱"，因为与现代化进程的社会相较，历史遗存似乎跟不上时代。但是，这种看法只是片面的。单从艺术家的角度看是无法解决的，它与很多综合因素相关，比如国家的强大。国家强大以后，它的传统文化会得到其他国家的重新审视。西方的资本发展到一定程度，需要地域文化的支撑，要不然它的内容是很简单、很短暂的。

另外一个层面是商业策略：艺术家就做自己的事情。比如现在有很多搞手工艺的人，片面追求创新会导致工艺的丢失。如果需要他们真正能进入市场，那就必须提供好的生态环境，让人们意识到这些手艺者的工艺技巧是有商业价值的。这些价值需要现代商人、现代资本、现代市场来进行保护和传播。因此，单纯靠艺术家是很难解决好这些问题的。

三、当代文化的处境

中国人骨子里面有着走向传统的潜质，但是缺乏传统的土壤和生态空间去做传统的东西，而当代的很多东西又有着传统的印记，这种现代语境下的自然复归传统的倾向和上述环境产生的矛盾，在很多国家是通用的，比如印度、越南、日本、韩国都会有类似的情况。

西方的艺术和文化不是单纯的艺术行为，其背后有一套政治资本的体系去推动。对于当代中国，文化战略同样重要。如果艺术家的行为和创作背后没有一套强大的文化战略和自身经济的强大，想走出去产生影响是非常难的。

科技的发展给现代中国提供了很好的时机。科学与艺术的碰撞，真正要发生化学反应，需要一个氛围的营造和引导。

美术史与人类学的专家在"当代"这一概念上并没有形成共识。现代主义最大的突变就是城市出现以后，对整个手工业的冲击是对很

多既有事物的颠覆性的毁灭。今天，我们处在信息化的时期，又是一个对既有事物的颠覆时代。例如，我们买西瓜都微信支付了。从科技的角度来看，这种现代科技的策略与对互联网的信息的关注已经可以超越西方了。这种超越实际上是资本经济的科技介入了社会。

事实上，中国当代的文化和当代艺术的前几十年，走过了一条模仿西方形式的道路。但是，这种当代艺术和所处时代的中国并不匹配，因为社会本身没有现代化。本身可以称之为现象而不称之为主义。

现在我们反观 80 年代的先锋运动会发现，它对中国当代艺术的发展是消极的，其原因不在于艺术家而是政府。在思想解放以后，社会呈现出批判性的潮流，但是这种倾向并不彻底，它没有西方批判的范围大。西方现代主义批判历史、政府、社会特征等，所涉及范围之大、层次之深的原因在于它建立在社会格局突变后所形成的整个全社会性的广泛参与之上。中国现代的突变是思想解放，是长期思想禁锢下的解放，那种解放它的批判攻击性是局限的。这个批判过大以后，实际上削弱了对于知识体系的批判，也就是整个对历史的批判。所以涉及推倒对整个历史的批判、对整个全社会的批判的时候，这种批判就显得力不从心了。

中国当代艺术乃至于西方的当代艺术是属于精英化的状态。由于资本的介入，西方现代主义运动可以让精英化的东西马上公众化。但是，由于中国的经济不是完全资本化，是由政府和资本双向共同参与的，所以文化输出和文化影响力没有达到像西方那样的可能性。因此，中国的艺术教育，包括现在中国的八大美术学院的艺术教育还没有完全能够接受所谓的批判性以及其所能附加的参与度，本质的原因是我们的整个社会的模式和西方是不一样的。

对于西方，我们不能轻下妄言全盘否定，不能断章取义地理解西方艺术。有些绝对的看法现在仍然存在，比如有些人认为西方艺术呈现出克格勃类的气质，有些人又说以商业画廊和西方的商业标准去定义我们中国的文化发展，也不对。事实上，中国的供需关系尚待厘清，究竟是谁在主导社会的供需关系？中国的政治是我们中国特色的文化状态，历史造成了它的必然性。中国当代的问题能够解决就是中国当代艺术，解决好了必然就对世界有贡献。

早在 2010 年，麻省理工学院派 10 个博士来到清华大学进行交流，内容涵盖建筑空间。中国当时的建筑形态引起了他们的注意，这可以充分说明中国的变化与世界是有关系的，同时也能对世界做出贡献。中国的这些变化，在西方是不可能发生的。这种中国的当代性是中国

全面参与到社会活动后产生的概念，代表了一种文化和现代性，和这个国家的一种社会的关照和认知，它有很强烈的文化意义，这就是当代价值。

四、时代剧变带来的格局变化

从农业到工业时代再到信息时代，每个时代的剧变更改了社会格局和时代风貌。互联网和人工智能这二者在短时间内的强烈叠加，颠覆了社会的结构。并不是政治或社会力量，而是上述内容打开了现代化的可能性，改变了以往观念中对西方社会的追赶或对峙。从而延伸出当代艺术中利用这种变革产生当代艺术的问题。以微信为例，大用户消费群体的支撑给了公共艺术施展拳脚的可能性，这延伸出公共艺术的概念、流变等问题。

五、公共艺术问题

在政府层面，公共艺术是环境中的艺术；在艺术家角度，公共艺术是公共性的价值的独立艺术呈现方式；在互联网层面，公共艺术是虚拟消费……谁来支撑公共艺术？当然是全民进入公共艺术的范畴。在西方，有很多艺术非营利机构，其最大的意义是建构一个让艺术和社会功能发生关系的中间环节。这些中间环节有能力开发产品并且解决社会问题和公共问题，其寻找的方式是用艺术方式去呈现。在中国，我们还没有脱离艺术去谈，只是为艺术而艺术。所以中间环节很关键，不是政府或者艺术家、画廊或美术馆能够承载的。这个中间环节要考虑到经费、运营，还要让这件事情有效推动，为不确定因素开发产品，又能让社会力量介入到工作中，就只能是非营利机构的工作性质。

公共艺术是对权力的判断。以纽约做的公共艺术为例，水性材料是这件作品的基础。公共艺术需要和公众发生关系，一旦长久地留在那里就会产生破坏效应。这个逻辑可以向更远的方向延伸，比如我用这个方式涂朋友的汽车。尽管我不愿意破坏东西，但是我想挑衅规则。我认为很多事物都有语言，这个语言超越逻辑，超越文字的沟通，把它呈现出来，是我想做的工作。

我曾经有一件作品，主题是认为今天科技发展的速度超越了可控的范围，其逻辑是"我们对于科技的依赖是悄悄被偷走的"。当观众碰铃铛的时候，那个声音不会从那儿出来，蓝牙已经超越铃铛的声音。

图 1　邓岩《被悄悄偷走的铃声》

触碰铃铛的时候，实际上是被蓝牙取代的。这样的互动装置，是对该主题的一种思考。

六、艺术管理的重要性

艺术管理涉及商科、社会学、政治学乃至于艺术等同时具备开发产品能力（实践能力）。对具体问题进行评估分析，以艺术手段寻求解决问题的方式。这样就避免了政府主导、艺术家接受委托，但往往陷入双方沟通不畅的境地。

在西方当代艺术里，有一个专门的词叫"artist statement"，它不是简单拿情绪来定义的，否则，其他方面介入的可能性就会减少，甚至他人不介入，完全变成了投机行为。这种情况一旦出现，并不是为了去解决问题，而是运营被资本塑造出来的明星话语权。所以，展览并不是名气越大越好，而是要关注展览本身是否为问题的解决而产生的。并且，更有些展览所阐释的问题，能够起到水花一样的溅射作用，使参与者更多、问题解决更有效。为什么在西方，与政府和商业机构的合作十分高效，就是因为直接面临问题，解决问题。

所以，西方当代艺术中，最重要的一个问题是资本挖掘问题的诉求，它必须和现代主义以后出现的那些学者发生关系，否则就会与商业脱离，与生活的必需相脱离。一旦文化和资本的关系脱离，就背离了西方的资本规律，进入不了整个体系之中，从而产品价格就不会高，文化品质就不会高。因此，当代西方急于文化的介入，甚至要花钱去

图 2　肖百龙教授的研究成果《哺乳动物机械力敏感性 Piezo1 离子通道的结构》　　图 3　基于一个科学发现的图像草图

参与很多博物馆建设,这就出现了商业投入美术馆的开始。

七、我的艺术创作的灵感基础

我的主题是"被科技'偷走'的美学逻辑"。我在清华大学教学的时候,很多工作和其他学院有过交叉合作,这些合作都围绕着某个具体问题而展开,在逐渐解决问题的过程中会思考科技本身是什么。

清华大学的肖百龙教授的研究发现,人脑基本纳米单位级别的通道决定了人脑部的思考和思维方式。这位教授与我合作,希望能够通过设计语言解释他的研究,具体来讲是在杂志封面产生直观的图像解释。

科学和艺术属不同的范畴,但是它们在最高点又是重合的。我基于这样的理论做了结构的可视化,发现如何把科技的逻辑转化成可视化的东西依赖于艺术家对科技的准确理解。

清华大学美术学院是在 1999 年由中央工艺美术学院合并进清华成立的。我经常会思考的问题是清华大学给美术学院带来了什么,艺术给综合大学带来了什么,艺术功能和整个的非艺术类人的交互的关系在哪里。对科技深度理解以后,反过来对科技的贡献,才是艺术重要的价值。所以脑基不是艺术作品。清华大学医学院可以感应 36 个触点,但是他们产生的画面不是任何人可以控制的,今天看到被转化为

可视化的触点是虚拟的设计。

这个过程中，艺术家和科学家的合作过程非常困难。艺术家要把 36 个信号转化为可控的图像的基础是非常难的。所以，现在能够触发到人脑电波的点，基本上不是真实的。二次转化和视觉可视化的艺术再造要更多的软件配合生成。这个过程中，所有的紧张、所有的幻想都是设定好的脑集中力，并不会有思维的介入，观众想让飞机飞起来，是观众经过训练后发生触碰元，生成飞机飞起来的动作。也就是脑基可以杀人、也可以让飞机飞起来是经过缜密的设计的成果。科技本身本体可能生成的艺术性是科学和艺术最重要的关系。所以我在教学过程中也会用到这样一些知识，这就是科技本身带给我们的视觉体验。

作为艺术家，我更多探讨的是艺术和科学以何种方式结合。如果科技不能对艺术本身产生独立媒体的贡献，就不能叫新媒体。我的拍摄包含了对事物认知的理解，是对一件事物最开始的理解，每个人开始享受的每一瞬间、每分钟的状态，艺术家是这么的爱自己，其实都在欣赏自己大脑的东西。

随后，我又开始对物质本身的逻辑开始感兴趣，我发现物质是有语言的。例如，水杯倒上水，出现溢满的部分但不会流下来，多出来的水是一种空间语言，在艺术创作上启发了我对这种独特空间语言的表现。我承认自己是做视觉艺术的艺术家而不是科学家。我曾经和清华大学社会学系的老师探讨过相关问题，如果达不到探讨的美学目的，社会学的理念不存在；探讨社会学，就必须拿作品和社会学家进行交流。以克莱因的作品《坠入虚空》为例，造成的假象给人的启示很多。当我们知道这个人跳下来是假的时候，会深切感受到科技在操控性上的强大。操控可控和不可控媒体时代的开始，就是后现代主义的开始。我认为这个作品是当今互联网时代的标志性结点。

图 4　伊夫·克莱因《坠入虚空》

移动互联网和公众的艺术需求

李天元

| 当代艺术家、清华大学美术学院副教授

当代艺术与每个人的日常生活都有关系，牵动着创作者新的情感或思考。我正在设计制作一款叫做"汇拍"的软件，目的是给人们共同创作的机会。他们可以用手机拍照的方式来进行作品的呈现。这种创作没有太高的门槛——有手机的人都可以来参与，而且能保证作品的原创性很强。由于技术的进步，使得拍照已经不再成为一种专业性很强的记录方式，这也让人人可以成为艺术家，人人可以成为摄影师变成可能。事实上，技术的进步使得艺术从过去的高不可攀变得触手可及。

图1　风景中的汗毛，手机摄影，2015年

图2 树皮,手机摄影,2015年

一、艺术的多样性就是人的多样性

　　艺术作品要确定主题是什么,以什么样的角度来去表达。观察是第一位的,不能以一种概念化的视角对物象做出分析,否则难以取得好的效果。

　　虽然,国内大部分当代艺术的创作长久以来都是在模仿西方,原创性上存在问题。但是,个人拍摄不存在抄袭的可能。以拍摄自己的母亲为例,这件作品在原创性和内容的丰富程度上都可以算作是成熟的艺术品。其内涵涉及亲情、伦理和社会。从这个意义上来说,它满足了一个优秀当代艺术作品所需要的各种因素。

　　平台在搭建完毕之后,公众的潜力和审美意识可以通过引导进行提升。应该破除一种迷信,或者打破传统上对艺术和艺术家的概念,那种天才式的、完全高于生活的艺术标准存在于过去,当代艺术的核心就是人心里的各种各样的反映,以及思维、行为、生存体验的一种

图 3 转基因小麦和非转基因小麦，2015 年彩色照片

描述。采用什么样的材质进行创作并不重要,真正重要的是人的想法一直在变,对自我的认识和其表达的方式一直在变,这是艺术的一种真实状态。

举例来讲,艺术家在某地放置了一个砖头。材料本身可能不具备深刻的意义,但是位置的选取和它的来源具有深刻的意义,比如它从一片废墟中来,就代表了一种深刻的意味。所以,这种作品着重讨论的是它跟人的联系。从美学的角度看,艺术是前人看艺术的方式,人们往往会认为美术应该是美的、高雅的,这是一种误读。实际上,艺术的多样性就是人的多样性。人的各种各样的体验、思维、方法、发现都是艺术的主题。

艺术与我们使用的语言有共同性。艺术家使用的不同材质、使用材质的不同方式,都可以看作是一种语言的使用方式。有天分的人,无论用什么材料都能够做得很好。比如有的艺术家可能一辈子就用木头,有的就画油画。从这个意义上来说,艺术史的变化其实也是材质语言的变化。每个年代,我们看到的艺术形式都不一样。比如人的肖像画,当代与过去是不一样的,这实际是艺术家观看方式的改变。

就摄影来讲,过去对于摄影师有着较为全面的要求,比如拍摄技巧、洗照片的技术等。从这个角度来说,早期艺术家的工作大部分是记录。现在由于技术的进步和手机的智能化,这种技术壁垒就被打破

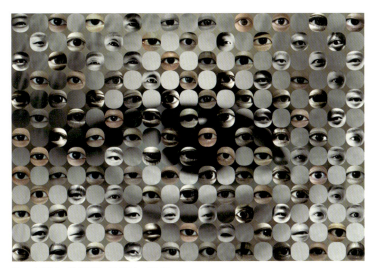

图4 《看你》,数字摄影,尺寸可变,2016年

59

了。以此为出发点，人和作品的关系不再是完全独立的，对作品的解读不再不足或过度。而平常人能够参与到这种艺术作品中去，直观地感受和改变艺术作品。

传统上，我们在一个相对小的空间里观看作品——一幅绘画或者一件雕塑，时间可以很慢。但是现在是一个信息爆炸的时代，信息以一种碎片式的方式呈现出来，而人们则以"浏览"的形式来观看现在出现的信息。

二、什么是艺术家的思维方式？

艺术家的作品和他的思维有关系，思维和生活有关系。每个人的生活，特别是艺术家的生活状态和思维方式决定了他的艺术基本面貌。人的思维有两方面，一是个人化的思维。例如，艺术家看世界的方法和他的感受是非常自我，他们有自己敏锐或者清晰的感受和态度，不需要和他人交换意见或者讨论。优秀的艺术家大多有鲜明的个性，独特的思考方式决定了他具有独特的艺术面貌。

另一种重要的思维方式是集体化的思维。就是说，我们今天社会中的很多人，在某个状态下会共同思考一个问题。移动互联网对我们今天的生活产生了巨大的改变。我们每天从手机里面得到的信息和手机对我们心理的情感，各种各样信息的交互，产生了巨大的影响，占用了大量的时间。有的时候是被动的，有的时候是主动的，有的人可以通过手机得到他想要的很多信息，包括艺术。人们可以用手机娱乐、工作，甚至创作艺术。

图5 《面孔》，收藏级艺术微喷，2015年

图6 《面孔》，收藏级艺术微喷，2016年

手机把每个人连接在一起，不只是信息，而是人的思维方式，特别是一些共同的理念如何让每个人共同参与。比如我们每个人面对社会有自己的情感，也有自己对公共事物的一种反应，也很愿意去表达，但是很多人认为自己不懂艺术，不理解艺术，特别是现代艺术，好像很复杂、很特别。而这其实并不重要，重要的是我们每个人的感觉，我们感受到了，如何去表达。我是艺术家，我希望，甚至想让每个人都成为艺术家，人人都是艺术家。今天起码都可以做到人人都是摄影师，所以拍照片也是一个非常好的、没有门槛的艺术创作的过程。

三、艺术创作的转变

我们每天会看到很多的事物。作为专业的艺术家，可能会从微不足道的、甚至是很奇怪的事物中，发现一些很特殊的东西。这不只是对艺术是一种欣赏和感受，而是能将其纳入他的艺术创作中去。

如今的艺术语言都很简洁，与之前相比，这是个很大的改变。比如，在手工时代、农业时代，审美是什么样的呢？是以帝王将相占有稀缺劳动为价值的体现，多为美，以华丽、奢华作为标志。到了工业时代以后，审美就变了，因为工业机器的产量远超手工时代和农业时代。因此，这个时代的审美自然会变。

如同当今的富裕家庭，家里可能屋子很大，就只挂一张画，但这画却很贵。这些都暗示出一种别样的审美。

所以说，艺术史审美是随时代发展而发展的。艺术应该解决当下需要解决的问题。当代艺术的很多问题都是因为缺少独立的思考，带来的一些误读、错误，或者是大部分进行山寨、模仿。

但从另一个角度讲，这也未必是坏事。专业的教育都是精英式的教育，他排斥模仿的艺术。但是公众不完全是这样，他们对于艺术的理解，往往停留在色彩好看、图像优美的层面上。他们没那个进入理解原创的意义的范畴，同时也没有进一步了解自己是谁。

互联网时代，带来了思想和知识的启蒙。我们可以同时观看到世界其他地方的知识、艺术变革，逐渐补充了以往处于我们教育体制下的所谓主流的价值取向。参照世界能够反观我们自身。

就面向公众的机构来说（美术馆、博物馆），要抛弃艺术家对风格的喜好，广泛地接纳各种风格。这实际上体现出中国当代艺术氛围的包容性。另外，由于时代的变化，观众的选择余地较过去有了很大提升，并不是公众机构举办一个展览，印制了精美画册就一定会有人来看，而通过互联网，大量的信息涌入给了观众极大的选择空间。

科技没有文化和民族的区域性，这种普世性使其对当代艺术的世界化产生了极大影响。很多科学家在晚年都会讨论科学和艺术的结合，这在逻辑上是说得通的。

我们都生活在两个世界，一个是真实的世界，一个是虚拟的世界，虚拟世界就是网络世界。现场观看展览、听音乐会，与观看照片图像不同，是一种综合的感官体验。我在 2000 年，做过一个行为艺术，叫"天元肖像"。我是中国艺术界第一个用高科技拍摄的艺术家。我拍摄了三张照片，一张是通过租用卫星从宇宙拍我，一张是用照相机拍我，还有一张是用显微镜拍我的一滴放大了 500 倍的眼泪。技术能够让人看到肉眼看不见的东西，三张照片分别是宏观的、直观的（肉眼看到的）和微观的成像。对我的艺术来说，它们都是真实的，在一个时间段里，通过使用技术，从不同的角度呈现出来。这些技术给我们带来了真实世界中多角度的观看和体验。这是一种很真实的艺术。我当时做这个创作的时候，还没有电脑、互联网，更不要说移动互联网。

图7 天元肖像，从上至下依次为：卫星拍摄，箭扣长城，眼泪放大500倍彩色照片。

艺术创新史：
技术、媒介与社会生产方式的转型

盛葳 | 《美术》杂志副主编、副编审

对于所有的艺术史研究者而言，都面临一个根本性的问题，是什么决定了艺术在不同时代和地域的不同形态、不同风格？它们背后是断裂的，仅仅依靠"艺术"的哲学之名所维系；抑或存在着某种内在的关联性和连续性？如果存在这种内在的关联性和连续性，那么，它的本质是什么？艺术史家们始终在追问这一点，譬如，李格尔（AloisRiegl，1858—1905）和沃尔夫林（Heinrich Wolfflin，1864—1945）等从哲学和美学的内部寻找答案，而丹纳（Hippolyte Adolphe Taine，1828—1893）和豪泽尔（ArnoldHauser，1892—1978）等则将眼光投向艺术传统之外的现实与社会。就史学史的角度来看，当代理论的主要趋势是从宏观解释向微观理解转变，从艺术内部向艺术外部转移。

对历史逻辑和发展动因的追问不仅是如何解释艺术史的关键，同时也是理解当代艺术现象、预判未来发展方向的重要基础。在当代的艺术理论中，可以明显看到，阿瑟·丹托（ArthurC. Danto，1924—2013）的"艺术世界"（Art World）与传统美学追求之间的根本性差异。尽管他依然试图将自己的工作限定在哲学的范围内，认为定义艺术的主要要素是艺术史和艺术理论所构成的关系网络，但显然，他的答案并不在艺术内部，而是在其之外。在受其影响的乔治·迪基（George Dickie，1926— ）的"艺术惯例"（The Institutional Theory of Art）中，如何定义艺术则明显转变为一种更倾向于社会学的理论探索。这为从技术、媒介和社会生产方式的角度考察现代艺术的历史提供了一个理论的视角和基础。

一、印象派、工业革命与资产阶级崛起

印象派常常被认为是从古典到现代艺术的转折点。一方面,从思想和题材上看,印象派代表了随着工业革命发生而异军突起的新兴资产阶级,他们不但开始变得富有,而且社会地位也日渐升高。印象派绘画的主题常常就是他们的聚会或日常生活,印象派的画家群体也大多属于这一阶层。另一方面,印象派的出现也离不开科学、技术及其自由市场的巨大作用。除了我们熟悉的色彩科学革命对光和颜色的分类、定义之外,这一科学成果在社会生产中广泛的技术运用则更加直接地造就了印象派。在古典艺术,甚至是离印象派较近的外光画派中,很少有艺术家在室外直接进行创作,他们的写生在大多数时候仅限于素描速写。造成这种变化的重要原因之一是现代化学工业兴起、发展,及其所带来的成果——便于携带、可以立即使用的管状化学颜料的诞生。

以群青色为例,在现代化学颜料产生之前,群青色是一种昂贵的颜料,顶级的群青色由产自阿富汗的天青石研制而成,在文艺复兴时期开始被艺术家广泛使用。在通常情况下,只有教会、贵族和非常富裕的赞助人才可能在定制的作品中使用。直到19世纪初,这样的情况依然没有得到改变。19世纪20年代,法国政府出资6000法郎作为奖金鼓励生产群青色,该奖由古意莫(J.B.Guimet)在1828年获得。可大量生产的廉价法国群青色诞生,生产成本大大降低,应用范围不断扩大。1840年,铅锡软管发明,次年,詹姆士·高夫·兰德(James Goff Rand)发明了可拆式金属软管,随后,旋盖软管颜料在市场普及。19世纪颜料生产商大量出现造就了现代颜料工业。

此前,画家们需要自己制作颜料,研磨和调制的过程非常复杂,其保存和携带同样非常困难,比较流行的保管方式是将调制好的颜料存藏在事先准备好的特制猪膀胱中。而在使用的时候,画家用针刺破猪膀胱,才能获取颜料并进一步进行调色。与其同样复杂的工具还包括其他画具,传统的油画笔用来自西伯利亚光滑精细的貂毛制成,这种手工笔的笔头呈饱满的圆锥形,便于进行无笔触的细腻涂抹,而印象派则开始使用新的扁头猪鬃笔,这是今天油画家普遍使用的扁头尼龙笔的前身,依靠金属件将笔头与笔杆牢固连接,它在画布上的表现效果粗壮滞重,具有强烈的笔触感。此外,与便携、便于保存的颜料和画笔相适应的装备是便携式画箱,它使得外出写生创作的旅行变得轻而易举,火车以及铁路网的建立则让创作旅行有了更加可靠的保证。

这些新技术改变了艺术作品的形态,但它们自身并不足以改变艺

术的基本观念和艺术史的走向。但如果这些技术能够形成一个网络，并与社会的整体变迁和社会生产方式同步变革时，技术和艺术的范式转型将同时发生。颜料革命让画家不再需要首先得到赞助人的首付款才能购买产自遥远国度的昂贵宝石来制作颜色。化学工业使得迅速获得廉价颜料成为可能，并使得绘画的颜色系统标准化。与之同步发生的，则是工业化生产画笔在不同画面上形成的相似笔触。由此，艺术家通过自己购买材料预先进行创作，销售问题则被后置，在艺术作品完全完成以后再进入自由市场。从前，艺术家多少需要在一定程度上自制画具，从印象派开始，艺术创作与相关产业的分离，手工作坊制转变为工业化生产，同时，艺术家进一步专门化——孤独的、天才的艺术家开始出现；相应的，以教会和贵族为主体的预付费赞助人制度转向了作品完成后的画廊代理销售制度。

在印象派的案例中，不难看出技术、社会与艺术三者之间的密切关联和同步性。首先，技术与社会之间形成了互动，新技术迅速改变了社会形态。商品生产能力和规模的扩大使得制造商必须寻找和开拓更大的自由市场，电报、电话、报纸、铁路等的发明和普及扩大了信息交流与人类旅行的深度与广度，新兴的资产阶级逐步建立起在国家与平民二元垂直结构之间的公共市民空间；然后，反过来，大范围的资本主义社会变革又推动着技术的进一步发展。对于艺术而言，技术的革新奠定了艺术的现代转型的基础，而社会的变革则赋予其与之相适应的观念和灵魂。艺术机制的核心也从基督教堂、贵族沙龙转向了作为公共空间的美术馆和资本主义自由市场的画廊。这有助于理解为何印象派作品在20世纪受到美术馆和中产阶级的热捧，不仅价格飙升，而且成为了美术史的转折点。同样，当我们看到波洛克手提颜料桶尽情挥洒的时候，也就能够理解为什么抽象艺术成为了一种典型的中产阶级艺术。

工业革命和资产阶级共和国的建立成为现代艺术的起点，技术革新和社会生产方式的变革扮演了重要的角色，但这只是一个开端，而不是终点。在资产阶级主导的工业化时代，按照手工时代作坊进行生产的艺术作品常常会让人感觉时光倒流，无所适从。1907年，为纪念1895年的一次汽车大赛，卡米耶·勒非弗尔·列瓦塞尔纪念碑在巴黎海洛特港一个公园内落成。这座纪念碑用大理石塑造一个早期汽车形象。但在评论家罗伯特·休斯（Robert Hughes）看来，这座汽车纪念碑却"稍显拙劣"，"大理石是无机之物，沉默不动，硬脆冷白；而汽

车则是金属制造,快速喧闹,弹性,发热"[1]。显然,这种矛盾是艺术惯性与时代变迁之间的冲突,尤其是考虑到世界已经进入机器时代,全钢铁建造的埃菲尔铁塔已经矗立在巴黎市中心十八年,但我们早已习惯了它自然的存在。

二、装置艺术、都市生活与规模化生产

机器和大工业生产让我们进入一个高、快、强的时代,未来主义的绘画恰如其分地再现了那个时代典型的精神气质。但在这个真实感触手可及的时代,它们就像列瓦塞尔纪念碑一样有点过时,"稍显拙劣"。1912年,杜尚(Marcel Duchamp,1887—1968)创作了他的最后一件绘画作品《下楼梯的裸女二号》,随后,他永远放弃了这种"立体－未来主义"风格的绘画。次年,杜尚创作了他的第一件现成品(Ready-made)作品《自行车轮》,艺术家将一个真正的自行车轮直接钉在木制高脚凳上,这个未经加工的车轮来自工厂批量生产的自行车,却为艺术家提供了新的思路。四年后,已经移居美国的杜尚在军械库展出了著名的《泉》,那是全世界最知名的一个小便池,而且同样来自工厂的批量生产。艺术家从此不再需要在画布或大理石上精雕细琢,他们变成了工业成品的搬运工和组装工。艺术作品的美学意义也从此转换为物质背后的观念表达。

在《自行车轮》将杜尚变为工业成品的搬运工和组装工这一年,福特汽车公司创立了汽车流水装配线,按照总装线的模式生产,这让工厂的效率提高了8倍,大约每10秒钟就有一台汽车驶下生产线。福特T型车因此成为当时销量最大的汽车型号。显然,在杜尚的现成品艺术和现代工业的大规模生产之间,存在直接而密切的关联。大量、廉价的工业产品不仅作为景观出现在我们周遭,并且充斥着我们的日常生活。这迅速导致了集成艺术、装置艺术的产生和新艺术范式的建立。与颜料工业和印象派的关系类似,在现成品和装置艺术之间,其连接点并不仅仅在于新技术、新媒介在艺术的运用,更在于与之直接相关的、极具时代性的社会生产方式和生活方式的变革。

20世纪上半叶,城市成为人们工作和生活的中心,工厂则成为不断扩大城市的核心。围绕城市和工厂,生活其中的人们通过生产和消

[1] [美]罗伯特·休斯:《新艺术的震撼》,刘萍君、汪晴、张禾译,上海人民美术出版社,1989年,第5—6页。

费被组织起来。大工业时代的社会分工与社会合作是其基础。流水装配线正是社会分工合作进一步细化的结果，工人们不再需要全方位的技术，只需要在流水装配线的固定工位从事某一项固定的具体工作。就像 1936 年卓别林（Charlie Chaplin）主演的电影《摩登时代》一样，一个工人的工作也许只是不断重复拧紧某个位置的螺丝。反过来，流水装配线自身的存在又保证了这些细化的分工能够以固定的规则被完成，批量生产出某种特定商品。这决定了工人工作的内容、方式，以及生活的范围：围绕流水装配线，在一定时间内，聚集在工厂中集体合作。规模巨大的工厂像怪兽一般从天而降，中心产业和相关产业不断聚集，一座又一座工业都市拔地而起。人们在这里工作，只能在这里生活，不仅生产产品，也消费产品。就像马克思主义理论所阐明的那样。

生活在这里的不仅仅是工人和资本家，也有艺术家，他们不再居住在迷人的乡村，甚至不再像印象派画家一样到郊区写生，描绘中产阶级的优雅生活。20 世纪再没有阿卡迪亚和田园牧歌。当代艺术家不仅是现代都市生活的旁观者，更是参与者。工业产品的推陈出新，迅速占领公共和私人领地，对艺术家同样有效。因此，不难理解为什么这些现成品对艺术家产生了巨大的影响力——新的艺术媒介脱颖而出，这就是一个孕育装置艺术的黄金时代。而且，这种影响毫不抽象，社会分工与合作也同样鲜明地发生在艺术界，与作为新艺术的装置艺术彼此应和。艺术家不再是无所事事的纨绔子弟或被神化的梵高式个性天才，转而成为艺术生产和艺术产业的核心环节。

围绕装置艺术，当代艺术的领域和制度逐步建立起来。在印象派时代，职业艺术家的身份并不确定，来源和构成也多种多样。但在分工合作的大工业时代，大多数艺术家都接受过专业的艺术教育，并在毕业后专门从事艺术创作，这是一项新的事业。同时，他们的支持系统除了变得更加强大的画廊制度外，崛起的美术馆和艺术基金会成为了新的重要赞助人和推动力，并迅速形成制度。1917 年，泰特美术馆开始收藏全球现代艺术；1929 年，由洛克菲勒家族赞助的现代艺术博物馆（MOMA）成立；1931 年，惠特妮美术馆创办；1937 年，古根海姆基金会成立；1943 年，第一座古根海姆美术馆落成；1969 年，蓬皮杜艺术中心的建设被提上日程。围绕这些美术馆，国家政策、基金会、媒体、批评家、策展人、艺术展览、艺术区开始构建出当代艺术的全新氛围。显然，这些新艺术完全没有传统艺术的装饰价值，甚至缺乏美感，但与这个新的产业系统一道，当代艺术转向了寻求艺术背后的观念，开启了艺术哲学化的议程，知识生产成为它的目的。

博物馆 – 基金会制度的建立和全球化，极大推动了装置艺术的发展，同时，也定义和限制其观念、形态和意义，将它纳入资本主义制度内部。1982 年，阿尔曼（Fernandez Arman，1928—2005）创作了大型装置《长期停放》，此时，公众们已经完全接受了装置艺术。面对这个用水泥和货真价实的汽车建造的纪念碑，人们既不会感觉过于突兀，也不会产生罗伯特·休斯式的"拙劣"感。它就在哪里，纪念着一个即将过去的时代。装置艺术已经博物馆化，并大量进入其常规展览和收藏序列。此时，似乎所有的艺术形式和艺术材料都被艺术家使用过，包括现成的工业产品。那么，艺术创新是否还有可能？什么样的新技术和新媒介能够足以改变社会，并推动新艺术范式的转型？在 1980 年代，也许我们尚没有这样的信心将这个责任赋予虚拟的网络技术和网络媒介，但在今天，这已经成为一个基本事实。

三、录像艺术、电视网络与大众乌托邦

事实上，在 1960 年代，这种趋势已然被启动。60 年代是全球左派运动的高潮，在世界各地，社会运动都显示出同样的强度。与这些群众化的民主运动相适应的是视听技术革命及其信息网络的建设。电视开始广泛进入人们的生活，成为新的大众媒体，并为艺术家提供新的可能。尤其是在美国，平均每个家庭每天收看电视节目的时间长达 5 小时，而且，很多地方已经可以有十几个电视频道可供选择。[2] 大量基于电视媒介的艺术创新不断涌现。1969 年第 5 期《美国艺术》首次将电视作为艺术创新的核心议题，出版了"电视——下一种媒体"专刊[3]。当然，视听媒介艺术并不是 60 年代的专利，早在两次世界大战以前，从 1920 年代开始，电影已经被艺术家广泛利用。相较于绘画和雕塑，电影这种最早的视听媒介显而易见地拥有更大的信息量和更强的表现形式，无论是德国的表现主义电影，还是俄罗斯的先锋电影，都认为电影代表了艺术的未来。

但电视与电影却有着巨大的不同。电影院将观众集中起来，共同沉浸在所观看的影片中；而电视则通过网络，将信号发送至千家万户。人们可以在自家的客厅轻而易举地观赏节目。早期的电视系统可以被

2 ［德］迪尔特·丹尼尔斯：《电视——艺术抑或反艺术》，鲁道夫·弗里林、迪尔特·丹尼尔斯编：《媒体艺术网络》，潘自意、陈韵译，上海人民出版社，2014 年，第 19 页。
3 John S. Margolies, "TV-The Next Medium", *Art in America*, Vol.57, No.5, Sep. / Oct. 1969.

看作电影与广播的结合体,既有视听内容,又有通信网络。这使得信息的传播在广度和深度上都迎来了一个革命性的转折。因此,电视成为一种极具蛊惑力的大众媒体,基于印刷业的报纸在电视面前简直不值一提。在1970年代,有线电视(CATV)的问世,更加强了这个网络的可靠性和紧密性。从一问世,电视就被前卫艺术家所青睐,如何利用这种新媒介的新特性来创作艺术作品是他们共同的理想。然而,在艺术界,最终并未像人们所预言和期待的那样出现一种直接基于电视及其传播系统的艺术——电视本身未能成为新艺术形式。

"电视艺术"的建构失败在很大程度上是因为电视本身意味着权力和意识形态——就像阿多诺(Theodor Wistuqrund Adorno,1903—1969)对大众文化及其传播媒介所进行的批判性论述那样。在欧洲,早期电视呈现一种高度政治化的倾向,譬如纳粹德国对电视的使用。几乎到1980年代,欧洲的电视才摆脱国家主义和直接的政治化倾向。在美国,电视媒体一开始就是高度商业化的,它是盈利工具。而在1990年代以后,商业电视统治了全球,广告和MTV便是这样的例证。电视的优势在于庞大的接受人群和丰富的信息含量,电视能在其传播网络中产生广泛的政治认同或实现巨大的商业利益。然而,不会有人将如此巨大的影响力交给艺术家,因为艺术家无法生产与电视媒体相匹配且能够进行政治动员或获取商业价值的"艺术"。奥托·皮纳(Otto Piene,1928—2014)和阿尔多·塔贝里尼(Aldo Tambellini,1930—)的《黑门科隆》(Black Gate Cologne,1968)便是这样的例子——尽管这件作品被视为新媒体艺术的开山之作,但就其创造"电视艺术"的原初理想而言,它是失败的——没有普通观众会接受那些不知所云的内容和颠三倒四的叙事。

作为一种前卫艺术构想,"电视艺术"是反艺术的,这使得它一开始就带有乌托邦色彩,也决定它与大众媒体网络的根本冲突和失败。譬如,在列侬和小野洋子共同拍摄的《电影6号,强奸》(Film No.6, Rape,1969)中,摄影师持摄影机在大街上随机跟踪行人到其家,这种象征性的入侵,就像电视网络将公共信息暴力植入人们的客厅和卧室。对于艺术家而言,这似乎充满创意,并对电视这种大众媒介发表了具有批判性的看法;但对于大众媒体自身和大众媒体产业而言,无论如何都是难以接受的。早期对电视寄予希望的前卫艺术家很多都得到了电视台的合作,因为没有人知道"电视"对社会和艺术的未来意味着什么,但经历数次失败的经验后,电视褪去艺术乌托邦色彩,演化为商业电视网络,而前卫艺术家的探索则被限定在电视网络的终端

"电视机"上。这个结果也同时有赖于便携式摄像机的出现。1965 年，索尼公司推出了第一代 portapak 摄像机，白南准（NamJune Paik, 1932—2006）同年便购买了一台并开始拍摄完全属于自己的视频。

在 1970 年代，便携式摄像机的普及满足了"电视艺术"建构失败后艺术家们对视听媒介创作的需求和期待。这使得企图以电视为基础的新艺术构想以录像艺术的变体出现。1977 年举办的"第六届卡塞尔文献展"制定了"VT ≠ TV"（Video Tape ≠ Television）的展览主题。一方面，展览对过去十余年的视听媒介作品进行了总结，为"电视艺术"寻找到在艺术领域的替代性方案——录像艺术；另一方面，又从博物馆体制的角度出发，赋予了录像艺术以艺术史的合法性。然而，录像艺术仅仅只是利用了视听技术手段，并未贯穿整个电视传播网络。历史似乎回到了先锋电影的逻辑起点。所不同的是，先锋电影孕育、包含着大众传媒网络传播的可能，而录像艺术切断了这一道路。

安迪·沃霍尔（Andy Warhol, 1928—1987）曾在 1960 年代制作了大量视频作品，《沉睡》（*Sleep*, 1963）拍摄一个男人睡觉 6 小时，《帝国大厦》（*Empire*, 1964）用固定机位从傍晚到次日凌晨拍摄帝国大厦 6 个半小时（24 帧拍摄，16 帧播放 8 小时）。在影院播放的前半小时，观众几乎都走光了。波士顿 WHGB 电视台 1969 年与艺术家合作制作了《媒介即媒介》（*The Medium is Medium*）节目，作为参与者之一，白南准将其中一些素材用在 1973 年制作了另一个通过电视播放的节目《全球圈》（*Global Groove*, 1973）中，但它们都未能实现艺术家的预定目标。1974 年，白南准将它们重新利用，组合到《电视花园》（*TV Garden*）中。值得注意的是，后者已经不再具有电视媒体网络传播的特性，转而成为录像装置，并被选入了"第六届卡塞尔文献展"。

四、网络艺术、数码多媒体与地球村

录像艺术切断了视听媒介创作与大众媒体网络传播之间的联系，并通过一系列展览、宣传和学术研究进入既有的艺术象牙塔——美术馆 – 基金会体制。这使得电视与录像艺术之间的关系变成工业印刷和波普艺术、照相机与超写实主义之间一样的普通技术和媒介应用关系，而无法上升到社会生产方式的层面，也因此无法改变艺术的基本观念和艺术史的进程。在 1980 年代，录像艺术与装置艺术一样，普遍进入到博物馆的常规展览和收藏序列。美术馆系统以其资本主义运作方式

使利用新技术和新媒介的艺术被人们接受，录像艺术便是这种妥协的结果。那么，是否存在一种可能，重新恢复"电视艺术"的大众传媒理想，重建前卫艺术与公众之间的联系？今天，我们已经可以回答这个问题，因为我们已经拥有互联网，但同时，也需要将视野重新放回到1960年代，甚至1920年代。

互联网能够提供给艺术家的，并不仅仅是更新的数码多媒体技术，更是它所建造的这个遍及全球的互动信息网络。许多人把我们所处的时代描述为网络时代，但早在1920年代的广播网和1960年代的电视网中，我们就可以找到其原型。甚至在印象派时代，我们可以看到工业革命后铁路交通网、邮政和电报通信网，以及稍后的电话通信网。它们的出现来源于人类的一个共同梦想，全世界被紧密地联系在一起。1964年，麦克卢汉（Marshall McLuhan，1911—1980）出版了《理解媒介》一书，极具预见性地提出了"地球村"的概念[4]。正是基于这一概念，白南准创作了全球民主乌托邦的《全球圈》。尽管前卫艺术在电视网络中遭遇滑铁卢，但1990年代以后互联网的兴起，却为这一理想提供了新的技术、媒介和相应的社会支持。

互联网是一个完全开放的新世界，通过TCP/IP协议，任何符合要求的终端设备都可以接入其中。互联网打破了时间和空间的界限，没有开始和结束，也没有此地和彼地。因此，这个新世界既没有中心，也没有边界，不存在电视台之于电视网络这样具有绝对控制权的核心，而是一张弥散而动态的信息网。它在所有用户之间建立起通信。在用户互动的过程中，作者和读者的差异消失。譬如维基百科，每个人都可以申请成为其作者，可以任意编辑每一个词条，但并不妨碍成为它的读者。同样，生产者/消费者、艺术家/观众的界限也迅速坍塌，身份和等级的差异因此而消失。You Tube在2005年面世，所有的视频均来自用户上传，同时也可以观看和分享所有视频，他们既是生产者、艺术家，同时也是消费者和观众。

基于这种模式，网络艺术应运而生，其关键词是"Online"。不同于装置艺术或录像艺术，艺术家更重视"媒介自身如何被使用"，而不是"通过媒介进行表达"。对于网络艺术而言，通过互联网远程通信建立用户之间的联系并进行信息交换本身就是目的，其艺术维度在于这一过程，而未必是这些行为的结果。这使得"人人都是艺术家"

4 ［加］马歇尔·麦克卢汉：《理解媒介：论人的延伸》，北京：商务印书馆，何道宽译，2000年。

真正成为可能。相关技术的迅猛发展又为网络艺术的进步提供了重要支持，今天，无论是对于图片，还是对于视频、音频，我们几乎已经具有无限的编辑能力，它们与互联网的接驳让网络艺术的可能性极大扩展。正是因为互联网不是单一技术，而是技术集群的产物，因此，才可能成为一个新世界。在You Tube上线十年后的2015年，其用户已经突破10亿。近些年，互联网终端设备也在不断衍生，尤其是智能手机、平板电脑、可穿戴设备等可移动终端设备的出现和普及，以及Facebook、微博、微信等社交自媒体的流行，为网络艺术未来的发展开辟了更为广阔的空间。

网络艺术的出现和发展深刻地改变了新艺术的基本形态及其生产和组织方式。网络艺术是虚拟和非物质化的，这延续了媒体艺术的特点，但其格式是数码化的，更便于复制和编辑。因此，与其说它们是"艺术作品"，毋宁说是"特殊信息"。这种特点是互联网的需要，它们可以在信息网络上被随时传播、增删和修改。在大多数情况下，网络艺术是参与、合作、交互和分享的结果。在这些过程中，没有人是上帝，每个人都是平等的，遵从自组织的原则。因此，传统意义上的画廊和美术馆变得不再必要，它们与网络艺术几乎是背道而驰的，甚至很难再像对待装置艺术和录像艺术那样，在折中和妥协之后将它们拉入其中，因为画廊和美术馆既不具有展示它们的唯一特权，也无法对它们进行收藏。

也许我们会想到谷歌艺术计划（Google Art Project），然而，就像所有希望对传统行业进行整合的"互联网+"模式一样，该计划主要针对传统类型艺术作品的数码展示，而不是推动新的网络艺术的生产。或许，这还有待于技术、媒体、社会和艺术的进一步发展与整合。不过，无论如何，1960年代基于电视的前卫艺术理想多少在互联网时代得以实现。格里·舒马（Gerry Schum，1938—1973）曾创作过一个理想主义的节目《电视画廊》（*Television Gallery*，1968），企图通过电视和电视网络来创作与展示新艺术作品，传播本身就是他的目的。格里·舒马失败了，但他却预示了未来，在今天的互联网中，这已经毫无难度。

五、结论：艺术范式转型的技术与媒介逻辑

在历史的最近两百年中，人类社会发生了持续的剧烈变化，科学技术的进步、大众媒介的发展是其中的突出特点。技术与媒介的进步

为艺术创作提供了新的手段，与此同时，其累积效应也引发了不断的社会变革。然而，新艺术范式的建立和转型并不简单是技术与媒介的进步直接作用于艺术的结果，而在更大程度上是技术与媒介的进步所引发的社会变革及其生产方式转型的后果。正如印象派不仅仅是化学颜料、扁头画笔和便携式画箱的产物，而是工业革命所造成的产品批量生产的结果；装置艺术不是廉价工业产品无孔不入地占领日常生活所引发的，而是大工业时代分工合作的派生——装置艺术所依托的现代美术馆 – 基金会制度正是如此建立的；新媒体艺术不是视听技术进步的必然，而是伴随大众传媒扩张、民主化浪潮所催生的网络社会和信息社会的后果。

当然，技术、媒介和社会生产方式是观察现代艺术史的一个维度，而不是唯一选择。这个维度有时甚至会被认为是技术决定论和社会决定论，就像麦克卢汉所曾经遭遇的质疑那样。然而，这个艺术史的观察角度并不是单向度的，也不排斥相关维度的叠加。一方面，技术与媒介对艺术的促进或限制不是单方面的，艺术自身及其思想的生产也反过来影响技术和媒介及其运用方式。艺术与社会之间的互动关系更是如此，这业已被许多艺术史家所阐明。另一方面，这一角度与别的视角并不冲突，甚至可以彼此印证。也许哲学或人文的维度也是不错的选择，但相关当代理论却更多致力于挖掘新艺术和旧艺术之间的差异和断裂，而常常忽略其共通性和连续性。因此，对于本文而言，新艺术范式及其转型是建立在技术、媒介和社会三者共振的基础上，并在艺术范式转型的节点上重建断裂性与连续性之间的关联。

第二篇

公共艺术：
城市、人文与生长

艺术的公共化，艺术在城市设计、社区营造中的参与性是艺术时代化的重要表征。公共艺术是艺术超越个人创作外的新的意义生产，在介入城市、社区、公共空间建设过程中，潜移默化地培育在地的文化创新力、文化自觉生长力，进而影响人的行为、观念、生活方式和文化气质，创造出艺术价值之外的人文价值和社会价值。本篇将聚焦探讨公共艺术在现代社会的新功能，新形态与新使命。

硅碳合基的"超公共空间"与"超公共艺术"

周榕

> 城市、公共艺术知名学者，
> 清华大学建筑学院副教授

楔子：一个人车站·微信·鹿角邮筒

日本著名的"一个人车站"——北海道JR石北线的旧白泷火车站于2016年3月26日正式关闭。北京时间3月25日下午4时左右，日本电视台直播了小站的告别仪式，国内腾讯视频派出记者到达现场进行了直播，超过40万人围观。特别意味深长的是，这个车站三年来在现实空间中只为女高中生原田华奈一个人服务（图1），但在网络的虚拟空间中，却成为千百万人关注的焦点。

图1　只为一个人服务的日本旧白泷火车站

图 2 空空荡荡的城市广场

麻省理工学院建筑与城市规划学院前院长威廉·米切尔曾经在《比特之城》一书中预言："电子会场（electronic agora）在 21 世纪的城市中将会同样发挥关键性的作用。"今天看来，他的预言对了一半也错了一半。当今中国最大的广场并非天安门广场，而是微信——这个用户量已经接近 6 亿的社交平台的确在中国城市中发挥了无可比拟的关键性作用——把绝大多数年轻人和相当一部分中老年人从实体城市空间收割进虚拟的网络空间，而让现实的城市广场几乎成为广场舞的专属演出场地（图 2）。

2016 年 4 月 8 日晚 11 点 09 分，当红"小鲜肉"鹿晗在微博上晒出了自己与一个邮筒的合影。这个位于上海外滩的邮筒很快成为鹿晗粉丝们的新宠，甚至有人专门从外地赶来与这个邮筒合影，队伍最长时超过 200 米，最晚排到凌晨三四点。上海邮政见奇货可居便择机

图 3 被拆除鹿角后的"鹿角邮筒"

而动,在4月20日对"网红邮筒"进行装饰,给邮筒戴上两只"鹿角",在网上赢得鹿晗粉丝的一片欢呼,孰料这两只"鹿角"安装甫毕,便被闻风赶来的城管随即拆除,空留下邮筒顶端两块破损的漆皮,见证这一幕虚拟空间与现实空间互动的悲喜剧(图3)。

在上面两个案例中,我们看到,由于互联网的介入,传统的"公共空间""公共性"的定义都在悄然间发生着改变。"公共空间"的重要性,不再以现实的地理位置、空间容量、规划等级以及参与人群规模等经验指标为确定的衡量依据,而是围绕着"公共事件"的热度和"公众注意力"的聚焦方向而不断即时性组织与流变。"公共空间"与"公共性"的这种时代属性迭变,不仅极大影响了当下的城市公共空间生态,对于寄生于城市公共空间中的公共艺术,也提出了崭新的研究课题。

新物种来袭：硅基空间的崛起

空间是基于身体的感知。换言之，物理空间的价值是与我们身体的需求紧密联系在一起的。老子曾言："吾所以有大患者，为吾有身，及吾无身，吾有何患？[1]"有身，才有了对空间的意识与互动，空间的事件才会转换为即身的悲欢，空间的边界才会转换为对人的规约……概括而言，传统的文明空间与人类的碳基身体息息相关、不可分离，因此可名之曰"碳基空间"。

随着网络的发明与应用，一个新的空间物种——Cyber Space 也应运而生并快速繁衍。与碳基空间截然相异的一点，是这个新的空间物种与人类身体完全没有关联。也就是说，相对于我们实存性的身体来说，Cyber Space 是纯然虚拟的，因此有人把 Cyber Space 直接翻译成"虚拟空间"。然而，Cyber Space 除了虚拟之外，还有另外两个特征——运算和共享：运算，是指 Cyber Space 的实质是一堆比特组成的对现实物理空间的算法模拟，因此 Cyber Space 有着强大的计算能力，或者说，具有明显的、无所不在的智能特性；共享，是指 Cyber Space 由于摆脱了物理性的身体限制，因此理论上可以同时被无限多的人群共享，借助 Cyber Space 的共享特质，人类社会可以任意实现即时性的各种人际互联，这一点是现实的碳基空间所远远无法比拟的。

本文将具有"虚拟、运算、共享"这三大属性特征的 Cyber Space 定名为"硅基空间"，以与现实的"碳基空间"相对应并区别。与后者相比，"虚拟"属性让硅基空间具有极低的能量和物质消耗的优势；"运算"属性让硅基空间具有极高效率的主动智能组织的优势；"共享"属性让硅基空间具有极易接入、极强互联的"超公共性"优势。硅基空间虽然在网际网路诞生不过 30 年，但从现实的效果看，上述低耗、高效、超公共性等三大优势，已经令其在与碳基空间进行资源组织和社会组织的权力竞争中所向披靡、无往不胜，并且深刻改变了碳基空间沿袭已久的存在和组织规律。

硅碳合基："超公共空间"语境下的"新公共思维"

长久以来，"公共空间"已经成为讨论包括"公共艺术"在内的一切公共事务的默认语境。"公共空间"语境，塑造了传统"公共思维"

1 陈鼓应：《老子今注今译》，北京：商务印书馆，2006，121 页。

的思考范式与操作路径。而人类社会当下所面临的硅基空间介入碳基空间的"超公共空间"混合语境，迫使我们不得不认真思考如何突破既有的"公共思维"范式，而重建一个与环境的疾速变化相适应、相匹配的"新公共思维"体系。

所谓"新公共思维"，是一种多场域互联、互动、共生、共荣的思维模式。也就是说，公共事务的发生、认知与作用边界，不再是容量有限的碳基空间，而是容量呈几何级数放大的硅碳合基空间——硅基虚拟与碳基实存双重场域合二为一的"超公共空间"。

"超公共空间"，是一个硅碳合基的整合系统（CPS：Cyber-Physical-System）。在这个整合系统中，公共事务的碳基化"在地"与硅基化"在场"是不可分割的——发生在碳基公共空间的公共事件被同步"映射"于硅基公共空间，并反过来对碳基公共空间事件产生影响作用。从"在地"到"在场"，一方面，公共事务辐射的空间尺度得到几何级数的放大；另一方面，公共事务持存的时间范围也在前后向度上得到了巨大的延展。一言以蔽之，CPS所造成的时空膨胀效应，令公共事务拓展出千百倍于传统时空的认知与解读容量。硅碳合基，使常规的公共空间激发出"超公共性"的非常规能量。

超公共空间造成的公共容量的几何级数增长，带来的绝不仅仅是传播效能的简单放大，更重要的是造成了公共事物内容传播"生态复杂度"的跃迁，以及传播衍生品的多样化非受控繁殖。因此"新公共思维"，本质上是一种非线性的复杂性思维，其区别于传统"线性公共思维"的关键，就在于需要主动去创造"复杂性"并调动"复杂性"，并根据"复杂性"的迭代演替而随时调整既有的公共关系与公共传播策略。

以2017年7月在网上被炒得沸沸扬扬的"葛宇路事件"为例：四年前，中央美术学院研究生葛宇路选择北京四环里的一条"无名路"，立起跟自己同名的路牌。令人意外的是，随着时间推移，这条路真的被附近居民、快递小哥当成了"葛宇路"。2015年，"葛宇路"被导航软件收录，在百度地图、高德地图，甚至民政部"民政区划地名公共服务系统"内都可以正常查询和定位。同年年底，市政路灯以"葛宇路"的名称进行编号。原本，这一私人对公共领域命名的艺术实验，其辐射影响力基本局限在北京市朝阳区的百子湾地区。但随着葛宇路将自己的这件公共艺术作品放在毕业展览上而被网友曝光，各种不同反应，甚至针锋相对的意见众声喧哗、相互攻讦，"葛宇路事件"迅速在互联网上发酵成一场舆论风暴。在强大的舆论压力下，"葛宇路"路牌7月13

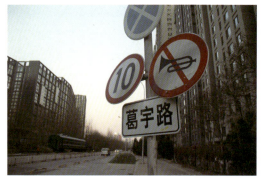
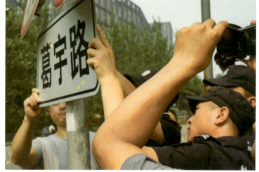

图 4 葛宇路　　　　　　　　　　　图 5 葛宇路被城管拆除

日被有关部门摘除。7月23日，一块崭新的标有"百子湾南一路"的路牌被竖立在这条被叫了四年"葛宇路"的道路上。从此，这座城市中与"葛宇路"相关的所有物质痕迹都被清除殆尽（图 4、图 5）。

从"超公共思维"的观点看，有关部门对"葛宇路事件"的应对，是用传统"线性公共思维"，去处理发生在"超公共空间"中公共事务的典型应激反应。假如，"葛宇路事件"始终局限于碳基公共空间，有关部门的应对并无失当之处。但此事件既然已经进入了硅碳合基的"超公共空间"，在网络上形成了强大的传播势能，有关部门就应因势利导，将这种难得的传播势能迅速固化为城市的"认知财富"——保留"葛宇路"名称并给予其合法化承认，主动顺势掀起新话题讨论，让"葛宇路"成为被人津津乐道、广泛散布的"城市新传奇"，为原本乏味的北京城市生态增加一个历史性和经验性的城市趣味点。

在超复杂的城市未来"超公共空间"中，唯有用更加灵活、强势和丰富的"超公共艺术"手段，才能够平衡、消弭层出不穷的"葛宇路"式"公共艺术"带来的不确定性和负面影响，转化一切硅碳双基的空间能量为城市所用。

联动创新："超公共艺术"的"四化"未来

硅碳合基的"超公共空间"，催生出虚拟与现实联动认知的"第二真实"，形成了与单纯碳基世界区隔迥异的新认知环境。认知环境的

巨大变迁，迫使主要诉诸人类认知环境的"公共艺术"不得不加快自身的适应性演化，加速进入与"超公共空间"相匹配的"超公共艺术"轨道。

相较于传统的"公共艺术"而言，"超公共艺术"的差异化特点主要体现在以下四个方面：

一、场景化

"超公共艺术"不再像传统的"公共艺术"一样，局限于城市空间场所中的某些"点"，而是直接对全场域进行"赋能"。同时，考虑到硅基空间现有屏幕传播的技术特点，利用"二维半"的场景化设计手段，化碳基空间之"场"为硅基空间之"景"，充分"放大"自身的传播效能，使"超公共艺术"的辐射力远远超出传统"公共艺术"的影响范围。

荷兰著名建筑师 Winy Maas 是一个非常善于利用场景化设计手段的高手，他在鹿特丹菜市场（Markthal Rotterdam）项目中，围绕 40 米高拱顶下规模堪比足球场的生鲜市集为场景核心组织设计，与超尺度的投影壁画相结合，再辅以公寓和停车、零售等综合功能，使整个菜市场综合体成为一个巨大的、辐射能量惊人的"超公共艺术"作品。开业一周内，蜂拥而至的顾客和游客就达 100 万人，其影响力是"点式"公共艺术所难以企及的（图6）。

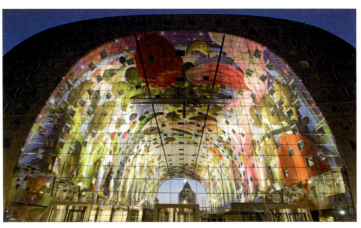

图6 鹿特丹菜市场

二、事件化

由于硅基空间具有时间的持存性特征,具有极大的"叙事性"优势,因此在硅碳合基的"超公共空间"中,"事件"完全可以领先于"形式"进行预热或煽动性传播。本文前述"一个人的车站",就属于以"事件前置"调动受众预期、通过事件促销"形式"的新型传播方式。

"丧茶"快闪店,可以被视为一场典型的"事件化"营销的公共行为艺术——"丧茶"的创意,来自网友"养乐多男孩洸洸"曾经开玩笑的提议:"想在喜茶对面开一家丧茶,主打:一事无成奶绿、碌碌无为红茶、依旧单身绿茶、想死没勇气马奇朵、没钱整容奶昔、瘦不下去果茶、前男友越活越好奶茶、加班到死也没钱咖啡、公司都是比你年轻女大学生果汁。叫号看缘分,口味分微苦、中苦和大苦。店内放满太宰治的人间失格。杯子上的标语'喝完请勿在店内自杀'。""饿了么"公司将这个创意实施为一家实体快闪店,立刻顾客爆棚,并由此引发了全网范围"丧文化"的流行热潮(图7)。

将网络上的人气虚拟创意转化为具有轰动效应的现实事件,或者将现实事件置放在精心营造的网络环境中充分发酵,是事件化"超公共艺术"的必杀技。2017年3月,网易云音乐把点赞数最高的5000条歌曲评论,印满了杭州市地铁1号线和整个江陵路地铁站,通过网络的病毒式传播,瞬间成为引爆全社会情绪、大范围戳中集体泪点的"超公共艺术"事件,可谓深得硅碳合基空间联动操作的个中三昧(图8)。

图7 丧茶

图 8　网易云音乐杭州地铁站

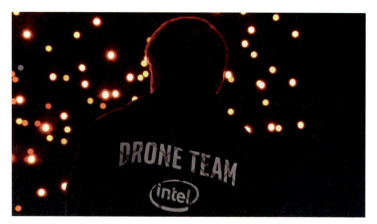

图 9　Intel 无人机音乐会

三、智能化

在这个注意力高速迭代的时代，单纯靠传统碳基空间的常规表现形式已经很难再调动社会的集体注意力。而硅碳合基的智能化表现形式，则很容易为"超公共艺术"吸引到足够多的眼球。

2016 年 1 月，Intel 公司在德国汉堡，利用 100 架无人机与一群艺术家以及 Ars Electronica Futurelab 的科技研究员们一起创造了一场室外无人机飞行灯光秀加现场音乐会。工程师们预先设计了无人机的飞行路径以及与交响乐相协调的灯光效果，这一智能化的创新形式，以一种全新的安全方式重塑了史诗级的烟火体验。使"超公共艺术"跃迁到了震撼性的未来艺术境界（图 9）。

图 10 《城市表情》,作者:陈育强、Chris Lai、蔡雯瑛

图 11　人声过大露出流泪表情的凉亭　　　图 12　人声渐大露出厌恶表情的凉亭　　　图 13　听到人声露出微笑表情的凉亭

图 14　脚踏车用于给手机充电,表情随充电量而变化

四、交互化

传统的"公共艺术",非常重视观众的参与性和互动性,但囿于碳基技术的限制,观众与艺术品之间的互动性始终停留在一个较原始的层面。而通过硅基智能手段的介入,硅碳合基的"超公共艺术"能够使观众的交互式体验上升到一个更加紧密和真实的维度。

以笔者参与策展的"2016 深圳前海公共艺术季"中的一件作品《城市表情》为例:当这座凉亭无人使用时,它的外壳呈现出一副孤独寂寞的表情;而当有人走进凉亭,并踩着脚踏车为自己手机充电时,外壳上的表情开始变得喜悦,进而大笑。但当人声过于喧哗时,凉亭外壳上的表情又开始悲伤甚至流泪(图10—图14)。这一组具备"超公共艺术"特征的凉亭,成为个人与城市之间的情感媒介,通过硅碳合基的交互化响应,让寻常的都市环境获得了某种难以言传的深度与温度。

在可以预见的未来,硅基文明与碳基文明将会以一种"硅碳合基"的方式长期共存。在硅碳合基的文明基调下,近乎所有的"公共艺术",都势必向"超公共艺术"发展转化。"超公共艺术"的生命力,在于硅基空间与碳基空间之间的联动创新。这要求传统的艺术家必须加快自身思想与技术手段的迭代演进,用硅碳合基的全场域视野,去发现"超公共艺术"在当下与未来的无限新可能性。

公共艺术中的环境陶艺创作实践

朱乐耕

> 当代陶艺家、中国艺术研究院创作院院长

今天我想把这几年的研究,在公共空间中关于陶艺的创作实践案例跟大家交流一下。我的专业并不是油画,但是从大艺术、从社会发展的角度看,相信我们的心愿是一致的。

大芬油画村给我的印象是极具艺术气息的,不负"中国油画第一村"的称誉,尤其是它的艺术商业化较为发达,店面林立,这也不由得给人一种莫名的挤压感。人们在消费艺术的同时也需要"消费"艺术空间,不仅仅是手里的满载而归,心理上也需要有一定的艺术化感染,这就不得不提到环境空间中的艺术介入,需要加强城市空间的艺术化建构,对待具有特色的大芬油画村需要因地制宜、因情而立进行环境艺术的整体治理。在中国,我们看到,城市发展很快,到处在拆迁,到处在盖新楼,不仅环境污染比较大,产生垃圾很多,还让许多人有了找不到家的感觉。其实城市建设不仅可以从物理空间进行改造,更可以加强文化空间的建设。有人提出了"软城市"的概念,也就是我们城市空间的建设,不一定要拆掉旧房子,也可以用文化和艺术将旧房子进行外立面和内部的改造,变成新的、艺术化的、具有人文气息的空间。即使是新房子也需要有艺术化的设计和创造,让物理空间更好地与文化空间相结合,使每一座建筑都能成为其所在城市的人文景观。所以在建筑界,国外有艺术百分比的要求,也就是每建一栋大楼必须要拿出一定比例的资金来做艺术化的装饰。近年来,我应邀在艺术结合社会发展方面对韩国的首尔、济州岛和我国的上海、天津等地的环境空间进行了系列的环境陶艺的创作设计,感受颇深。

下面我给大家介绍几个案例。

案例一　韩国首尔麦粒音乐厅

这是为韩国首尔麦粒音乐厅设计的系列作品。在大家的概念里，陶瓷都是一些花瓶、器皿，但是陶瓷材料如今发展得非常快，而且对现代的建设、环境空间的运用有很好的结合和延伸。韩国麦粒音乐厅所处的建筑是一个综合性的空间，有音乐厅和美术馆、咖啡厅等。其财团负责人很热爱东方艺术，看到西方的建筑大都是和艺术相结合，由于其是石材建筑，可以耐久如新。东方古典的建筑虽然也有艺术，但大多数是木质材料，不能持久。他觉得陶瓷是来自东方的材料，不仅和石材一样能恒久如新，而且还更有可塑性，材质更有特点。1997年，我在中国美术馆办个人展览，被他看到了，他当时就很激动，介绍一家准备办亚洲美术馆的韩国公司收藏了我的全部作品。几年以后，当他们要建新建筑的时候，首先就邀请我参加。这是一个全新的空间，主要是建筑空间中的音乐厅和美术馆环境陶艺创作。当建筑还处于在施工阶段的时候，我就参与了，并力求把我的艺术融合到它的空间中去。

在音乐厅外部的大厅的墙壁上，我做了一幅巨大的陶艺装置壁画，名为《生命之光》（见图1），整个作品是以一个个如花蕾般的生命体所组成，以高低不同的起伏节奏及光影来达到一种生命在涌动的感觉。作品的色泽是亚光白的，在灯光的照射下所形成的黑白光影，有很强的表现力。这件作品完成后韩国人很震撼，还有一位诗人为它写了一首诗，并谱成曲子来歌唱。

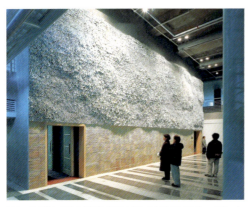

图1　韩国首尔麦粒音乐厅外墙壁画《生命之光》（1710cm×700cm）

现在全世界的建筑材料都一样，都是钢筋混凝土、玻璃幕墙、铝材，但是跟陶瓷结合，感觉就不同了。刚才讲的那幅作品是在音乐厅的外部，还有另一个更加巨大的，是在音乐厅内部的四面墙上。音乐厅内部的要求不仅要有艺术效果，更重要的是要满足建筑空间内部的音响要求。所有的音响设计都要在韩国汉阳大学教授、国际音响化标准委员会委员权正龙的实验室里做实验的。这是世界上第一次用高温瓷做内部装饰的音乐厅，可以说是一次创举，有相当的难度。音乐厅完成后，经过测试，我们看到，一般的音乐厅，声音在空中停留的时间为 1.2—1.5 秒，而在这个音乐厅达到了 1.7 秒，破了世界的纪录。为此，我还和权正龙教授一起在世界音响大会上做了发言，将其作为音响材料上的一次创新在世界音响界发布。这可以说是一次科学和艺术合作的成功案例。这在以前很少见，主要因为高温瓷材料要做如此大型的、又有造型要求的作品很难控制和很难烧成。我给这个音乐厅起的名字叫"时间与空间的畅想"（见图 2），时间由音乐来表现，空间由我的艺术来表现。这些都是在实验室做过实验的，尽最大可能满足音乐厅对音响的要求，因为有了这些研究，如今我也跟一些研究机构合作，注重环境空间艺术表现的同时，进行诸如在材料的运用上如何降低地铁噪音和一些类似的艺术与功能方面的研究。

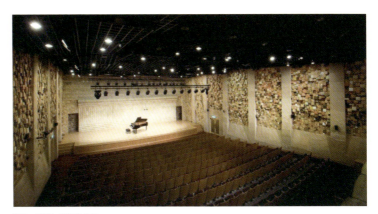

图 2　时间与空间的畅想

图3 壁画《春天的乐章》

除了音乐厅的内部和大厅的作品外，我在音乐厅的走廊还做了系列的作品。如《岁月》《秋天》《阳光灿烂的日子》等。在进门的地方也做了一系列的作品，这些作品一共花了一百多吨瓷泥，用了整整四年时间才完成。这座建筑因为有了我的作品，被命名为陶艺宫殿。陶瓷材料有很多优势，它的颜色，即使沉入海底很久，捞出来还是一样的，不会被腐蚀掉。如果在建筑上使用陶瓷，它不易褪色或被腐蚀，寿命很长，是不需要频繁装修的。陶瓷材料的开裂、泥土的变化、火烧成的窑变，具有多种表达的可能性。

图4 朱乐耕在工作室制作《生命之光》壁画

麦粒音乐厅走廊壁画群的壁画有一部分是有大裂纹的（见图3），这些都是自然开裂的，因为现在建筑太完整了，陶艺作品中不同程度的残缺可以很好地对此加以对比互补。因为这个音乐厅音响效果特别好，又有艺术的氛围，现在很多音乐团体来这里表演，很多韩剧在这里面拍，比如《我的女儿是瑞英》《明日如歌》。一个城市除了物质以外，还涉及音乐、戏剧、雕塑等艺术方面的发展，这些都影响着城市的转型。城市现在是文化中心，不是生产中心，包括798这些机构都在进行转型。这些所有的室内外的陶艺作品都是在我的景德镇湖田窑工作室烧成的，运往韩国安装完成（见图4）。

案例二　韩国圣心医院

这个医院的院长是一个神经外科博士，特别喜爱艺术，所以邀我去做这个医院的环境陶艺，他觉得美妙的艺术品可以减轻病患者的痛苦。我的作品主要分布在每层楼的电梯两边和楼道（见图5）。在设计时，我考虑的是怎样把艺术更好地融入生活里，让每一层电梯、走廊都有所不同。

案例三　九江和中广场壁画《爱莲图》

这是为九江和中广场创作的壁画（见图6）。周敦颐曾在九江写下名篇《爱莲说》，所以九江市把莲作为自己的市花。湖水中是真实的荷花，岸边步道外是我做的壁画（见图7）。一朵荷花有一米多高，用了当地的一些材料，比如叶子用的是当地石材，茎用的是青石，其他部分都是用陶瓷做的。《爱莲说》表达的是人文精神，赋予莲花以人格魅力，我把这些感觉通过陶艺表现并结合城市的人文精神表达出来。

图5　作品《清心》

图6　九江市《爱莲图》局部

图7　九江市《爱莲图》细节

案例四　上海浦东机场壁画《惠风和畅》

这是为在上海召开世博会而做的作品。世界不同国家的宾客都要来到上海,如何构思这件作品？我当时的思考是,中国是礼仪之邦,机场是"国门",我需要在作品中表达中国人的文化态度。为此,我以"惠风和畅"为主题创作的这幅壁画(见图8),是跟机场文化相结合的,原来墙面做的是一个服装广告,一年有一千多万的收入,现在退掉广告了,让我做一幅壁画,这也说明上海市政府具有强烈的艺术化环境空间的意识。这件作品,从远处看,像是一片片白云,但随扶梯经过抬头看就是蓝色的风景,这是中国传统园林建筑里移步换景的艺术手法。这个壁画有个遗憾,就是灯光还没有处理好,因为世博会要开始了,所以我们不得不很快做完并离开。

图8　上海浦东机场壁画《惠风和畅》

案例五　天津瑞吉酒店壁画《流金岁月》

天津瑞吉酒店是天津的一个地标性建筑,酒店内部的装饰是以金色为主题,我的作品放在大堂中间(见图9)。创作这幅壁画时,我考虑到天津的地域特点、文化特色和瑞吉酒店的风格,要把两者融合在一起。最后以"流金岁月"为主题来表达,用了很多黄金镶嵌。前两年我在香港看到这个壁画被登在报纸上,是瑞吉酒店在做宣传推广,并把壁画作为一个很重要的文化。

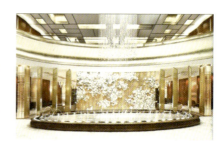

图9　天津瑞吉酒店壁画《流金岁月》

案例六　韩国济州岛肯辛顿大酒店的壁画

这是我在韩国做的另一个巨型系列的作品,这一系列作品置放在济州岛一个重要的星级宾馆——肯辛顿大酒店里。主要的作品一幅是《生命之绽放》(见图10),这件作品和麦粒音乐厅的《生命之光》是姐妹篇。但其色泽和表达的符号更加丰富,尺寸也更加巨大。主要是受济州岛美丽自然风光的启发,用花蕾、嫩叶、蘑菇、鹅卵石等自然元素为作品的基调,辅以各种柔而又美丽的色彩,表达生命的美好。另一幅作品的名字叫《天水之境像》,济

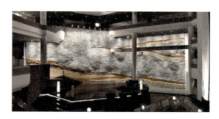

图10　韩国济州岛肯辛顿大酒店壁画《生命之绽放》

州岛有美丽的蓝天白云,有非常好的空气,这个酒店是面朝大海的。我想要做一个理想的云天一色的景象,以红色做底,上面飘着五彩云,象征着我们对理想自由生活的向往,使得前来酒店的朋友可以放飞自我。陶瓷材料的很多肌理和痕迹是其他材料达不到的,有它的特质在里面。这些材料跟环境相结合,形成很好的对比,很人性。宾馆的大堂特别大,上面是透明的玻璃,壁画长达 28 米,高 9 米,抬头即可见蓝天白云,表现了一种自然的感觉,亲临很壮观,为酒店增加了很大的特色。在这里,晚上可以听音乐、喝咖啡。这是用自然符号来表现的形式。《生命之绽放》的作品很难做,因为空间里面的柱子、台阶的间断致使空间地形很复杂,所以我设计了这个可以穿插可以无限延伸的壁画,陶艺壁画上面我还用了很多哑光材料和黄金,显示宾馆的奢华。在这座酒店的大堂还放有我的作品《风》系列,主要是一群迎风而立的马匹。还有作品《远古的记忆》,表现的是一群往前进的牛群,在走廊的空间中还有我的系列瓷板画。我还把壁画里面的元素做成咖啡杯、茶杯,还做了很多衍生品,包括明信片。在大厅中还滚动播放着我工作期间的画面,包括在制作壁画时工作的衣服、鞋子、眼镜等都将其收藏陈列。这个酒店主要是以一位艺术家的作品装饰而成,在韩国很有名,韩剧《今生注定我爱你》就是在这个酒店拍的,主人翁也是一位艺术家,剧情里还有专门评价这一作品的台词。

作品《天水之境像》(见图 11)是手工做的,做得非常严密,基本上没有很大的合缝线,其严密程度可以跟世界上其他任何陶瓷品牌媲美。由于地面是大理石的,其反光作用像平静的水面一样倒映着墙上的壁画,艺术感染效果非常好。现在到酒店来住的人,不仅仅能够到济州岛看风景,还能得到很好的艺术享受。

我们在欧洲也可以看到很多公共空间的艺术。我希望大芬油画村能很好地重视公共环境,把大芬油画村的环境艺术空间也能做成一个品牌,这样甚至会有很多人慕名而来。我们应该向高层次的文化设施公共空间艺术提升,才能实现文化的高度。现在很多韩剧在肯辛顿大酒店拍,它的餐饮、住宿还有艺术都做得很好,每天晚上都有艺术家

图 11　韩国济州岛肯辛顿大酒店壁画《天水之镜像》

表演。陶瓷是中国最大的产业，这个产业需要很多空间去拓宽它，公共空间的艺术、景观艺术需要我们参与，需要各种材料和各种观念的结合。在肯辛顿酒店的壁画竣工后举办了很隆重的开幕式。中国驻韩国大使馆的官员，还有文化部的一些官员也去了。我们讲文化走出去，这就是公共空间艺术在整个世界得到了很好的重视，前几年，欧盟文化组织和中国的文化部在罗马尼亚办了一个中欧文化对话的活动，其中涉及公共空间艺术的问题，我也做了一个主题发言，让我们的文化走出去。

图 12　上海卓美亚喜玛拉雅酒店外的陶瓷雕塑作品《中国牛》

案例七　上海卓美亚喜玛拉雅酒店

上海卓美亚喜玛拉雅酒店是一家五星级酒店，大堂中间曾用过我做的莲花，以那种洁白高雅的品质还衬托环境。建筑之外栽有稻田，因为这里原来是农田，现在开发商也感觉农田被破坏得太多，希望留点下来，由此把我的作品《中国牛》（见图12）结合上去。

案例八　在国家大剧院办的空间·境像——朱乐耕当代陶艺展

这是我在国家大剧院办的一个个展，展出了我的一百多件作品。作品陈列在国家大剧院内各个空间里，廊道里面也放了不少作品，希望大家听音乐的同时能欣赏艺术作品。在国家大剧院展览有两个想法，其一是传统陶瓷艺术在当代的转型以及本土化的现代化，其二是希望作品可以与国家大剧院这样的现代建筑空间对话。中国的陶瓷艺术具有优秀的传统，我希望当代陶瓷艺术能够有很好的转型，希望我们的艺术能够在现代建筑空间里面跟现代建筑和现代建筑中的人进行很好的对话。国家大剧院建完以后，里面也需要一些艺术，需要艺术品来提升建筑的品格，需要很好的艺术跟建筑空间、建筑内涵进行很好的对话。

公共空间的环境陶艺是今天以至未来引领人们生活的更好的旨向，需要艺术家们广泛的参与，让我们的生活更美好。

城市记忆与风景——以台北为案例

王玉龄

> 台湾公共艺术实践先行者、
> 台北蔚龙艺术有限公司总经理

城市是依照都市规划设计的基本蓝图,来建造城市的景观和功能;而公共艺术则是捕捉城市的共同生活经验、集体记忆,来创造城市的人文风景。

公共艺术政策由来

公共艺术(Public Art)作为国家政策的出现,是1929年美国罗斯福(Franklin d. Roosevelt)总统因经济大萧条所推出的新政策,旨在扶持艺术家渡过困局。之后,美国费城(Philadelphia)都市重建局于1959年制定"艺术百分比"(Percentage for Art)方案,将公共艺术立法为强制执行的文化艺术政策。至于法国则在1936年就有所谓"百分之一美化建物"法案提出,并于1951年正式立法通过。主要是规定各中小学校与大学等公有建筑兴建或扩建时,必须编列工程经费的百分之一,为基地设置公共艺术。当时设立法案的目的,在于使不同流派和形式的当代艺术家能够与建筑师合作,为校园的空间创作艺术品;让学生在日常活动的空间中,就可以接触与认识当代的艺术,非常具有教育意义。

从美学的观点看,公共艺术不但具有传统艺术的美化功能,同时,也让艺术家能够跳脱美术馆、画廊的限制,重新去思考艺术对公共空间、都市景观的意义;也可使建筑师在设计建物时,就能兼顾设计功能性与造型艺术性的整体考虑。更重要的是,好的公共艺术作品能让民众对他们活动的公共空间和居住的城市产生认同感和凝聚力。

台湾公共艺术发展概述

在受到欧美推动公共艺术的影响之下，90年代初，台湾主管艺术文化政策的最高机构"行政院文化建设委员会"（简称"文建会"）也于1992年立法推动"文化艺术奖助条例"，并于1998年颁布"公共艺术设置办法"，为台湾公共艺术的推动立下了一个起点。全省各县市文化局依照此设置办法推动公共艺术，并成立"公共艺术审议委员会"监督审议辖区内的公共艺术设置。将近二十年的时间，全台湾执行的公共艺术案例已经超过一千七百多件，累积经费将近二十亿新台币（约四亿人民币）。

2000年作者本人有幸于此关键时刻，从旅居十年的巴黎归来，以自身在法国参与公共艺术的工作经验，成立蔚龙艺术有限公司，加入台湾公共艺术推动的行列。这十五年来，我们执行了全省各县市超过上百件公共艺术的案子；并受"文建会"委托，编撰2004—2012年公共艺术年鉴八本（图1至图3），将全台湾每年的公共艺术设置金额、数量和现况做调查、统计和分析；举办各类主题的公共艺术国际论坛和讲习，主要目的就是希望汇整更多的公共艺术数据和信息，让更多的民众能够了解公共艺术对城市景观和小区发展的重要性。

在公共艺术法案执行了十年之后，2008年我们协助"文建会"修法并颁行新版"公共艺术设置办法"，是台湾公共艺术一个新的里程碑。新法案不但扩大了公共艺术定义，将设置艺术品转为计划形态、活用公共艺术基金，同时，鼓励以建筑设计作为公共艺术作品，这无疑是改变都市景观、提升市民美学素养的大好时机。也因为有这份修正法案，2013年我们执行台湾大学社会科学院图书馆新建工程的公共艺术计划时（图4、图5），以这座国际知名的日本建筑师伊东丰雄所设计的优雅建筑物，作为公共艺术，通过文化行政部门审查，这是截至目前唯一正式通过认定为公共艺术的建筑物，这也是将建筑物视为艺术作品的最高荣誉。

台北公共艺术执行案例

台北市作为台湾的首善之都，公共艺术设置更是占了全

图1　2007年《公共艺术年鉴》

图2　2009年《公共艺术年鉴》

图3　2010年《公共艺术年鉴》

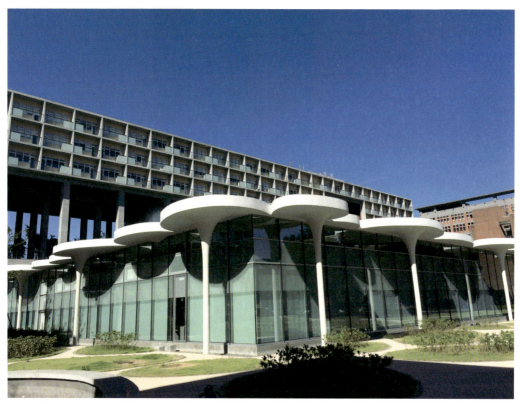

图 4　台湾大学社会科学院图书馆

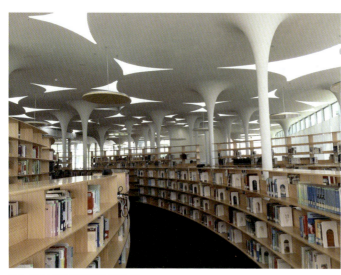

图 5　台湾大学社会科学院图书馆内部

图 6　敦化艺术通廊

台湾经费一半以上，至今台北市已完成设置六百多件公共艺术作品，远远超过其他县市。早期公共艺术最具代表性的案例，如设于 1999 年的敦化艺术通廊（图 6），透过九件公共艺术品的设置规划，凸显出敦化南、北路为交通要道，连贯台北市行政、金融、商业、体育休闲区及机场的重要道路，为繁忙的都会道路空间增添艺术气息，塑造国际形象与在地特色。

2002 年第一届台北公共艺术节"亲水宣言：城市文明与公共空间艺术新体验"（图 7），"水"的议题发想固然源自污水厂，策展理念阐述水环保意识的"水课题"，以及对于小区的人文思考，并首次采用"临时性公共艺术"概念，开启台湾公共艺术的新领域，也让民众对环境变化更容易产生自主意识，而且对这些"装置艺术"的公共艺术作品有着相当高的接受度。

翌年，第二届台北公共艺术节（图 8）以"大同新世界"为题，提出新的公共艺术方案，将迪化污水处理厂附设休闲运动公园冷硬的公有设施变成亲民、无距离感的，而且透过举办相关活动的推广，特别加强与小区居民的互动与合作，彻底贯彻"先公共，后艺术"的活动宗旨。

2004 年最受瞩目的公共艺术案为"南港软件工业园区第二期公共艺术案（图 9），是目前台湾最高经费的单一个案，共取得九件国内外艺术家的艺术品。以"科技艺术"为设置主题，不仅符合软件工业园区的厂区形象，亦是反映艺术与科技的交互影响。

此外，市民大道公共艺术（图 10）则是台北市区内铁路地下化之后陆续设置的公共艺术作品，在繁忙的车流中偶尔瞥见不同风景，提供一处可喘息的视野空间。信义计划区公共艺术则因为新兴计划区之规划，加上是观光、商业、休闲、政治、金融之中心，因此，公共艺术品亦呈现多元且国际面貌。

从 2009 年起，台北市政府积极推动"台北好好看"系列计划，以"展现公共艺术，彩绘公有建筑"为题，完成当代馆广场至捷运中山站、水源市场外墙整容、宝藏岩及万华 406 广场等公共艺术设置案，这些都是以公共艺术介入公共空间模式的计划，作为都市规划策略的公共艺术政策成功案例，能为城市景观注入创意，提升市容美感，并且建立区域地标意象，达成增添城市魅力的目标。

图 7 第一届台北公共艺术节

图 8 第二届台北公共艺术节

图 9 南港软件工业园区第二期公共艺术案

图 10 市民大道公共艺术

图 11　北门捷运站

图 12　"台北建城 130 周年"公共艺术计划

同年，台北捷运松山线与机场捷运线的转运枢纽中心北门站于施工时挖掘出清代机器局遗构，台北市文化资产委员会列为市定古迹，具备历史见证的重要意义。2013 年，我们受委托执行本案公共艺术，运用捷运站地面降板方式，就地重现北门站考古坑，不但可以俯视过去的考古遗址，也在北端墙面设计台北地层考古遗址断面墙，搭配北门过去历史轨迹的图文介绍，整体打造北门捷运站历史古迹之氛围，成为最具怀古幽情的捷运站（图 11）。

2014 是台北建城 130 周年，台北市文化局以公共艺术基金，编列预算，委托我们策划"台北建城 130 周年"公共艺术计划（图 12），我们规划了情境式和带状式公共艺术作品，将台北城从西到东发展的历史重现。台北的现代化发展与交通脉动有着很大的关系，尤其是铁路。铁道沿线的工厂与聚落，有机且逐步地沿纵贯线生成，领着台湾迈向近代化的时代轴线，更是市民共同的景观记忆。但随着铁路地下化，这些景观记忆渐渐消失、被遗忘，包括那段交通的错综复杂，却是台北发展的高度见证。

本案就是借由公共艺术作品的设置和相关活动带领市民追溯并回忆不同时代的台北历史更迭，从台北铁路的发展来看城市的历史，经由唤起大家对铁路的记忆，重新回顾在地的演变、传递人文气息，让民众走入这些遗迹空间，看见城市发展的历史故事，也看见自己和家族的生活故事。

世界最大的公共艺术作品

当我们在执行每一件公共艺术计划，都希望能够找出各种可能性，更贴近于这个公共空间和场域的精神，为它留下记忆和创造风景，我们所规划设置的水源市场即是一个非常好的典范。它是一座 10 层楼高的建筑物，公共艺术作品由四个建筑立面构成，是目前世界上最大的公共艺术作品。不过，公共艺术的重要性不在于量体大，而是作品对整个区域景观和居民认同的影响力。

前述 2009 年台北市政府推动"公馆新世界"都市更新案，结合"台北好好看"系列计划，委托我们以公共艺术来改善老旧灰蒙外墙、部分瓷砖还剥落的水源市场。兴建于 1953 年，屹立半个多世纪的水源市场大厦，为公馆商圈中心，紧邻公馆捷运站，附近有台湾大学、台湾科技大学、铭传"国小"、民族"国中"、南华"国中"等多所学校，文教气息浓厚，可说是台北公馆的代表地标，见证着公馆商圈的发展。

为打造全新风貌的水源市场,我们特别请到国际知名艺术家亚科夫・亚刚（Yaacov Agam）,创作大型公共艺术《水源之心》(图13),这件作品充分表现出亚刚作品色彩丰富、几何构成的创作特色,彻底颠覆大众对传统市场的印象。脱胎换骨的水源市场矗立在公馆,成为公馆地区最耀眼的地标；蓝色主体的外观,呼应"水源"意涵,搭配四面缤纷的几何色彩造型变化,让水源市场活了起来。市政府同步改善并更新各楼层相关硬件与设备,令水源市场大厦面目一新,为传统市场注入新的活力。

　　本件作品以市场正立面的《水源之心》主体作品为中心,搭配建筑物四面缤纷的几何色彩造型变化,构成如交响曲般丰富多彩的变化。主体作品以三种不同的视角呈现,丰富视觉的变化。从作品左侧的视角观赏,可以看见蓝白相间的条纹,就像大海中的波浪。正面欣赏作品,则可见到渐层的彩虹映照在海洋波浪中,波光粼粼,充满生气。换到右方观赏,则可看到渐层的彩虹色彩,象征台北的多元文化色彩,整件作品同时也呼应水源市场之生生不息的水源意涵。

　　为完整呈现《水源之心》色彩鲜艳纯粹、多彩缤纷的视觉效果与细腻质感,本案施工方式亦有多项突破性做法。由于台北盆地潮湿多雨,故《水源之心》采用多项新式建材,以维护作品表现的完整性,中央主体作品采用"铝塑复合板"组合而成。此高科技建材系由台湾厂商与工研院技术合作开发而成,铝塑复合板是将PE芯材经由胶合机紧密地黏在两片卷涂烤漆铝板之间而制成,较传统铝板轻,具耐候性

图13 《水源之心》

且可回收再利用，其表面色泽持久不易褪色，可抵挡都市的尘埃，故可保持本件作品色彩的纯粹性。外墙则采用自洁性节能涂料，能阻隔热能，降低室内温度，进而达到室内节能省电效果，且此涂料具自洁力与拨水性，即附着于表面的污染物将会被雨水冲刷带走，并阻绝霉菌、苔藓的生长，外墙较不易产生脏污等维护课题。此外，本案灯光系采用节能的 LED 夜间照明，使用期限长及耗电量低。

公共艺术的影响力是不可轻忽的。如果当初只是把市场外墙瓷砖换新，建物变干净而已，并不会有特别令人惊艳怦然的感觉。然而，透过艺术家之手，居民在听证会看到未来模型，眼睛就发亮，计划执行时，所有店家暂停营业两天配合工程进行。公共艺术作品完成之后，对整体环境起了非常大的作用，市场摊商、各楼层使用单位、附近邻里等，为配合公共艺术作品，也陆续更新遮雨棚、铁窗除锈等，积极改善外围整体环境，共同参与。水源市场换上新装之后，市场摊商会自动打理清洁市场的环境，重回传统市场购物的人潮增多了，许多婆婆妈妈感觉去水源市场买菜很高尚，就像是去美术馆买菜一样，大家都很满意。这件公共艺术作品也于来年获得台湾 2010 年老屋新生建筑物立面改善类大奖。

建造城市记忆与风景

在执行公共艺术多年之后，最深的感触即是如果一个公共空间能跟艺术结合，那么民众置身于此就会产生不同的感受。例如一张有造型、有故事的椅子跟一张普通椅子，坐起来感觉就不同，民众在环境美学的潜移默化之中，进一步对小区环境产生认同感，这是公共艺术最大功用。"认同感"会改变城市景观，提升居民生活素质和审美涵养，又以身为住民为荣，而且是一种良性循环，不是政令倡导能达到的。

我们相信一个良好的公共艺术设置计划，可改造都市空间，传达出该城市或地区的人文特色与历史脉络，呈现出特有的文化地景，让市民可以享受漫步于城市公共空间的惊喜与乐趣。水源市场的公共艺术作为公馆商圈之地标，吸引更多人潮，改变消费者的购物习惯，更因其鲜亮且大量体之色彩，逐渐影响周遭环境和商圈建筑色彩的选用；北门捷运站的公共艺术让往来熙攘的旅客可以穿越时空，认识台北的过去，看到台北的现在，想象自己和台北的未来。

以台北为例，我们看到了公共艺术赋予我们所居住的城市当代记忆和风貌，借由艺术塑造都市性格和小区情感。

从艺术到城市,再从城市到艺术

马晓威

> 建筑设计师、伦敦(中国)设计中心创始人

当下,公共艺术这个概念很热门,很多人都在讨论艺术介入城市的问题。那么,什么是公共艺术呢?我相信大家对这个话题和概念的想法、提法都会不太一样。

作为一名建筑师,从前年开始,中国的城市有很多变化,其中最主要的变化是过去三十年来的城市扩张项目正逐渐变为在现有城市基础上的更新和再生项目。艺术介入城市的所谓公共艺术,不能简单把艺术作品放入到城市空间里就可以形成,城市公共艺术的跨度事实上是很大的。

大概梳理一下其中的逻辑,城市的第一概念应该是人和生活,建筑和环境的核心也是人和生活,艺术的核心也应该是人和生活作为基础的观念和其延展的作品式的呈现。城市的核心是能提供给所有人的公共空间和属性,即其公共性;艺术的核心是提供给所有参观者、艺术家本身的个体性和内向性的思维和观点,即其内向性。

所以,城市公共艺术不是简单地把艺术作品放置在城市公共空间内即可,城市的公共性和艺术的内向性的矛盾和相对应的关系是城市和艺术,即城市公共艺术着重关注的课题。

什么是软城市

艺术具有内向性,也具有个体性,是朝内走的。而城市特别重要的两个属性,就是公共性和多样性。在这两点上,艺术与城市是不相容的。公共艺术怎么把它们放在一起?因为艺术是要向内走,而城市的需求具有公共性,我们的公共艺术难道是把一个内向的艺术作品放在公共空间里面就成为公共艺术吗?我个人认为,这是不成立的。

什么是软城市呢？软城市的内容，包括文化、艺术、哲学、设计、经济和政治等等。与之相对应的概念是"硬城市"。过去的二三十年，中国城市的发展，在我看来主要在做硬城市的构建。也就是说，基本上以建筑、景观、道路等的建设为主。我们做了二三十年的城市扩张，我们的城市不可能继续扩大，继续盖房子。上世纪90年代，我在伦敦上大学的时候，就关注到有的城市出现了空心化的问题。如果中国的城市现在继续扩大，而人口慢慢地降下来，将来中国的城市会出现很多类似的问题。然而，是不是只有这两种关于城市的概念呢？我们在这二者基础上，又提出一个概念叫"弹性城市"。所谓"弹性城市"，是指能生长、可持续发展的城市，要为未来留下一个机会，要为未来留下一个具有可能性的城市。也就是说，在我看来，城市其实是这三个概念的综合体。但现在，我国多数城市仅符合硬城市这一个概念，缺少软城市的部分，更缺少弹性城市的部分。去年在青龙胡同项目中，我试图构建的就是刚才说的软城市。

所谓"弹性城市"，这里面有两个概念特别有意思，一是城市的确定性，另一个是城市的不确定性。硬城市的大部分内容一旦被建设，就是确定的了，而且是不可逆的确定性，建筑追求的是确定性，而城市构建的核心是其不确定性。我说的"弹性城市"涉及的其实就是城市的不确定性。我们在建构城市的时候是否为未来留下可能性，即不确定性，这是城市构建尤其需要考虑的特别重要的方面。从目前中国城市的发展现状来看，我认为几乎没有考虑这个层面的内容，更多的是从建筑或者硬城市的确定性来思考的。

我们之前的演讲内容讨论了科技以及很多其他内容，但是我认为我们所有的课题最终需要关注的唯一的因素应该是——人。什么是人呢？人有身、心、灵三个层面，但是身、心、灵的哪一个层面是真正的自己呢？我相信我们都会认可，我们不是其中的任何一个层面，而应该是三者合一。从这个分类来介入的话，如果从灵魂的侧面来研究和呈现一个人的所思所想时，我们得到的是贴近艺术性的结果，如果从身体的侧面来看一个人时，你所得到的就比较贴近物理性的现实。

当下，绝大部分的人更认同物理性的存在和价值，而忽略了心智和精神性的存在价值，这是我们自身和价值观上出现和存在的问题。我在国内做建筑设计事务所十多年，遇到的最大阻力也在这里，很多人意识不到除了物理性之外的价值和意义。艺术所包含的个体性和内向性是我们要特别追求的，它不是简单的概念，而是一种态度或者思维方式。在这种情况下，我们作为人，怎么和城市发生关系？这是我

们最终要探讨的问题，也是最根本的问题。

另外，作为一个个体的人，我和其他人是什么关系？这就是个体和公共的问题。放到城市层面来探讨个体和公共的问题，首先要问的是你的心里面有没有对公共性的关注，否则是没有办法谈真正的公共性的。

艺术和城市发生关系的核心问题，就是个体和公共的关系问题，公共是其中的重要部分，从个体人的角度着眼，往外和往里探索和研究，都会牵涉到公共问题。我们人体的构造非常复杂，就像一个宇宙。如果以这个宇宙系统类比城市的话，从人体往外看，社会和城市是一个系统，从人体朝内看也是一个独立的系统。

我们的城市必然是一个系统，建构城市时运用系统化的思维，则也是必需的。

城市的更新与再生

在任何社会，"我"肯定是第一位的（也应该是），"我家人""朋友""认识的人"，一个圈一个圈地往外延展。大部分人都知道有"我的朋友"，有其他人的存在，就是有"你"这个概念。而英国人还有另外的概念——"他"。"他"这个概念，我认为是来自英国社会对"上帝"的存在的确定性的转化，社会里那些不是"我"也不是"你"的部分和概念，即"他"，并逐渐演化为在当下社会的认知中"公共"的概念。而我个人认为中国社会缺少"他"的概念，对不属于"我"和"你"的概念外的内容的忽视，"他"在很多人的认知中是不存在的，最少是不和自己在一个层面上的存在。从历史上来讲，我们的社会更是家族的概念，或者是和我有血缘关系的人或者我认识的人，这就导致了很多人对和自己不相关的人的苦难感觉似乎和自己一点关系都没有，缺少同情心，进而缺少当代社会和城市框架下近距离和真实的公共概念。

我以"我"为中心的多层环状内容圈、你以自己为中心的多层环状内容圈构成我们认知的世界。如果没有"他"即公共性的存在，如果以这种思维为基础构建和发展城市的话，我认为会产生很多社会和架构层面上的问题。关于我刚刚提起的城市的公共性问题，是关于城市空间或者其他的可能性问题，我们目前面临的是怎样在这样一个大的文化背景、认知背景的前提下构建当代意义的城市。

首先我需要厘清几个概念。城市更新和再生有两个核心要素和要

达成的目标：一是构建可持续发展的区域经济，二是构建特有的区域生活方式。我认为这是特别重要的两个核心，它不是两个点，而是两个架构。这两个架构是相辅相成的，都是软性的，而不是从硬件即它的呈现的方面来讲的。

当我们说一个人，我们是指他的身体吗？通常情况下是的。但是有时候是指这个人的性格或者他代表的某种价值取向，甚至指他的灵魂所属。所以当我们说城市的时候，最核心的部分不应该仅仅是那些建筑、景观或者道路……尽管我是建筑师，但我仍然认为城市中有更多的东西远远重要于建筑体本身。

在这里我特别想提一下城市的更新和再生的内容和意义，更新和再生是相辅相成、永远不能分开的。假设我们针对现在画一条竖线，竖线的左边是更新，右边则是再生。谈到城市的更新，即是承认有一个可以更新的基础，没有这个基础就不可能有更新的概念和可能性，所以更新是建立在对历史和过去的尊敬之上的；而"再生"的前提也是要首先尊重一个特定的基础，在这个基础上可以再往前走一步……所以，更新和再生不能分离，而且必须接受原来的存在和传统，城市的更新和再生也是不能分离开来讨论的。

下面，我结合青龙胡同项目来介绍一下我的一些想法、理念和探索的经验。青龙胡同项目在雍和宫附近和周边，在这张地图中，雍和宫就在蓝色区域的左上角，项目占地大约350亩。去年我们做整个项目的研究、分析和规划方向，现在大家看到的就是当时现场的一些图片。在整个项目推进的过程中，我们尽量鼓励所有的人参与，城市和建筑是完全不同的概念，城市是大家共同构建出来的，而不是一个设计师把自己一个人的看法强行堆列起来形成的。

2016年，在青龙胡同项目实践的过程中，我写了一篇关于"软城市"的文章。在文章中，我强调了一点，那就是"软城市"不需要大规模投资，不需要破坏性拆建等，用软城市理念和模式构建的城市是属于大众的，是草根式的，不是自上而下的（我们的城市往往是自上而下做的），而更多的是自下而上构建的生活环境，由于和自己相关，便有归属感和可能的骄傲感。

在软城市的理念下，每个人都可以成为城市的创造者或者影响者，每个人都可以让城市的面貌截然不同，这就是公共的概念。很多时候，我们感觉公共概念和我们的日常生活没有太多关系，但现实是，我们的城市生活正在受制于公共所包含的日常生活内容，这是城市建设中的一个非常重要的问题。

青龙胡同肖像项目，刚开始是希望用艺术来带动或者激发整个社区和片区的发展；最开始的时候，政府想构建和营造一个和谐、友好的邻里关系的社区。我们在推进前期项目研究的时候发现，试图用公共艺术来带动，特别是利用艺术家的艺术作品来达到城市构建的目标，是很难达到目标的。城市的发展不是单纯艺术能解决的问题，因为，艺术或者艺术品没办法解决可持续的区域经济发展，也不可能由此形成独特的区域生活方式。

放一些艺术作品在城市中，远远解决不了城市的核心问题。况且，在城市居民普遍缺少公共意识的前提下，公共艺术则是完全的另外一回事，因为这里面不存在公共性，很多作品是无法达到预期目的的。

我们先后邀请了建筑师、艺术家、摄影师、作家、诗人、音乐人、哲学家等不同领域的专家，也邀请当地的居民参与，分别以"青龙胡同肖像"为创作主题完成一件艺术作品。他们根据自己对青龙胡同的理解创作作品，结果当然是五花八门。

2016年北京国际设计周期间，我们的"青龙胡同肖像展"总共收到了32个参与者的32件作品，当时的想法是打造一个公共社区，最终把这个社区打造成一个通过艺术作品让人提升或者激发人的公共意识的项目。

我在PPT里展示了每件作品，比如北京市建筑设计研究院的院长朱小地，他的作品（图1、图2）的灵感源自青龙胡同的砖墙。我当时的要求是这个作品要来自青龙胡同，还必须放回青龙胡同里面去，放回它所在的环境里面去，我们不希望看到什么都消失了，只剩下艺术家的作品孤零零地站在那儿……如果最终的作品是那样的话，我认为作品反而会和这个地方没有关系，甚至变成一个纯粹的城市环境的装饰品。我希望青龙胡同肖像的所有作品能和青龙胡同环境本身有机地融合，成为环境的一部分。

青龙胡同肖像项目（图3）是一个针对城市公共艺术的项目，它不是为了呈现艺术作品本身的光辉，而是试图让所有的艺术作品成为城市的一部分，不仅呈现艺术品本身的作用，更能呈现其城市的观点和功能。城市的公共性首先呈现在住在本区域的人的公共意识，以及在公共意识的前提下，这些艺术作品能激发出住在这里的人对它的骄傲感和归属感。

图4是著名诗人李少君的作品《青龙胡同肖像》。这是一首诗，我们把他的诗印在透明的纸上，再用透明材料像琥珀那样把这首诗作成一块砖，并不经意地和一块街角的砖置换。这块不起眼的砖，尺度

图1和图2是著名建筑师朱小地《博古格》

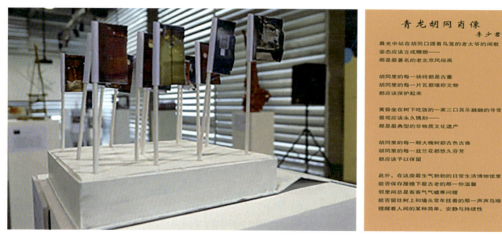

图3 著名策展人舒阳《北京青龙胡同门旗》　　　　　　图4 李少君——诗歌《青龙胡同肖像》

很小，非常简单，却很特别。

　　青龙胡同肖像项目，通过艺术作品在青龙胡同的街角构建特别的故事，这些作品不是以大小尺度为追求，要做的是激发当地居民的情感。比如：现在我住在青龙胡同，你作为我的朋友来青龙胡同探望我，我目前大概能做的是带你到街角的咖啡馆、面馆吃点东西……根据目前的居住情况，邀请你到我家来做客的可能性非常小。青龙胡同肖像的作品在现实生活中变成为一个介质，你来看望我的过程，我们还照样可以喝啤酒、喝咖啡……完了之后我就可以带你去看看我家旁边的青龙胡同肖像作品。在参观的时候，我会骄傲地告诉你：这是著名诗人李少君的作品，他写的什么诗和我们青龙胡同有很多关系……

　　这样一个观赏和讲解过程，这个作品就真正具有了公共性，而不是像大部分的所谓的公共艺术作品，放置在某个城市空间，今天看一

眼,明天摸一下,和我没有发生任何关系,或者说作品在和所有的人同时发生同样的(大多情况下仅仅是视觉层面上的)关系。所有的青龙胡同肖像作品会催生两样东西,其中之一是归属感,归属感在城市的构建过程中是非常重要的一个环节。当你住在一个区域,你认为一块砖和一棵树和你有关系的时候,这会非常重要,这里和你有关系。我们通过青龙胡同肖像作品创造机会让每个居民和青龙胡同发生关系。如果有20件作品,他可以转着圈给朋友看,这个行为激发出来的是他对青龙胡同街区的骄傲感和归属感。当一群人对这个区域有骄傲感和归属感的时候,无条件的"爱"就会产生,这份"爱"就是"公共"概念存在的基石。只有在这个前提下,我们的城市环境才会变好,否则今天做好了,明天就会被无意间毁坏,我们的城市就会在一个无限的物理性的硬城市层面上循环重复,谈不上文化艺术或者人文的积累。

图5是我们在青龙胡同项目做的另一个小的实践项目,是对一个厕所的特别简单的再设计。厕所应该是特别私密的地方,但公共厕所同时又是非常公共的地方,北京胡同的厕所要同时兼具公共性和私密性。在这种情况下,公共空间的存在是呈矛盾体的存在。这是我自己做的设计作品,名字叫《我的公厕》,作品探讨了城市里公共和个体的关系。我们做的项目不是大拆大建,都是街角的小东西,做出来给人耳目一新的感觉。

我想和大家分享一张图片(图6)。图片上是印度拉贾斯坦邦艾芭奈丽村的月亮井。它是建筑本身,又是艺术作品,也是生活本身,几乎所有城市存在的状态都在这里呈现了,这就是我所想象的城市公共艺术。当我们把这些不同的特性简单地分开呈现的时候,我自己认为

图5 马晓威《我的公厕》

是很难把它们称为公共艺术作品的。

我的演讲即将结束。现在我们回到它的题目上——《从艺术到城市，再从城市到艺术》。艺术本身是人性的基础，我们的城市必然要呈现并从艺术性开始发生，但当城市发展到一定的程度和尺度，它的艺术性和对灵魂的感知与呈现就会变得很弱，所以，我们在讨论现代都市的构建和发展的时候，必须回到人的本质，回到初心，回到我们的灵魂和心智层面。

最后我想跟大家分享一句话，是著名英国服装设计师亚历山大·麦昆的一句话："打破规矩，保留传统。"我想提醒大家思考一下：什么是规矩？什么是传统？这是重要的，值得我们认真思考，反复回味。

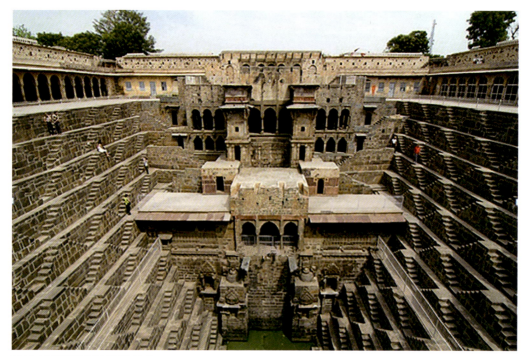

图 6 印度拉贾斯坦邦艾芭奈丽村的月亮井

深圳创意城市美第奇效应的生成机制和优化策略

向勇

> 北京大学艺术学院教授、北京大学文化产业研究院副院长

内容摘要 创意城市包括文化聚落、创意集聚和产业集群等三个过渡环节,而创意集聚是其中的关键环节。美第奇效应是对创意要素产生交叉点的创新现象的生动描述,具有知识的交叉性、思维的开放性和创意的现实性等特点,实现了交叉创新、跨界创新和创意创新等不同的创新模式。艺术创意推动了物质经济向符号经济、时间经济向场经济的双重转型。创意城市包括物理形象空间、产业功能空间和文化意象空间等三个层面,聚集了诸多发展要素,经历了系列发展阶段。通过面向市场、社会赋能和激发创新的创意交流与价值共享,艺术介入可以引领城市的创意集聚。政府作为创意城市美第奇效应的利益相关者之一,推动了膜拜价值、社会价值和功能价值的意义覆盖。创意城市包括了异场域性、创意共生、社交生活和跨界创新等四大机制。

关 键 词 创意城市 美第奇效应 创意集聚 艺术介入 深圳大芬油画村

　　近年来,深圳出台多项政策优化产业结构、广纳良才,致力于打造新的城市文化景观。2016年深圳大学发布的中国城市创意指数显示,深圳位居中国城市创意指数榜前列。在创意之城的培育过程中,可以通过两种路径促进其实现:一是科技创新,二是文化创意。就第二种路径而言,如何凭借讲求内涵厚度的文化与诉求感动深度的创意,来激发城市文化产业的蓬勃发展?这也是打造创意城市过程中应该思考的核心问题。在城市发展的历史进程中,由文化城市向创意城市的过渡涵盖了三个方面:一是文化聚落,二是创意集聚,三是产业集群。同样,在培育创意之城的过程中,艺术究竟能够发挥何种作用?作为深圳"城市名片"之一的深圳文博会分会场开创者的大芬油画村,在深圳向创意城市迈进的进程中又将会起到何种作用、扮演何种角色?本文将针对以上问题展开论述。

一、美第奇效应的概念意涵

对于创意城市的研究，有学者侧重于创意集聚的探索，提出美第奇效应（Medici Effect）的研究发现。美第奇效应源于欧洲15世纪文艺复兴时期的美第奇家族。当时意大利的佛罗伦萨是文艺复兴的核心城市，而美第奇家族是生活在佛罗伦萨的银行世家，长期出资帮助过画家、诗人、建筑师、哲学家、雕塑家、金融家等多种领域里锐意创造的人才。在佛罗伦萨这个自由宽松的环境中，不同领域的人才打破不同学科、不同文化之间的壁垒，相互了解学习、相互碰撞，使得多学科、多领域的交叉思维创造出惊人的成就。

美第奇效应是对创新思维推动交叉点的创意现象的形象概括。美国学者弗朗斯·约翰松（Frans Johansson）在《美第奇效应：创新灵感与交叉思维》一书中谈到，在文艺复兴时代的佛罗伦萨，所爆发出的在后人看来惊世骇俗、超凡绝伦的想法里蕴含着重要启示，需要我们在确立各学科、文化的交叉点后，形成创新脉络。约翰松因受文艺复兴佛罗伦萨上述现象的启发，提出"美第奇效应"这一概念意涵，借此概念形成了对创新的思考："当你的思想立足于不同领域、不同学科、不同文化的交叉点上，你可以将现有的各种概念联系在一起，组成大量不同凡响的新想法。我为这种现象所取的名字是'美第奇效应'。"

类似于美第奇家族这样的角色，在推进交叉创新、跨界创新、创意创新的过程中发挥了何种作用？在21世纪，如同深圳一般的城市，通过艺术交叉点的交汇，能否形成类似的美第奇效应，来实现城市发展向艺术营造和创意之城的进阶。综观美第奇效应的特点，第一要呈现交叉性，实现涉及商业、技术、设计、艺术等多种领域的跨界，其内在意涵是多元文化的汇聚，深圳恰恰具有非常包容的文化氛围，文化多样性较为丰富，兼容并包的特征是能够激发多领域交叉的基础条件。第二要突破传统壁垒，具备开放思维。美第奇效应讲求拓展新的领域，创造不期而遇、不确定性的随机组合。深圳城市人才具有很强的流动性，这是其表现城市创造性非常重要的一个特征。谈到创意集聚，当人们生活在一座城市时，创意集聚使得城市呈现出一种没有预估、并非程式化的线性交流，而这种不确定性的交流时常发生在咖啡厅、画廊，镶嵌在城市中众多的相关类工作室，这些随机的交流促成了交叉跨界，使得各色创意点子得以无拘束的迸发。第三要推动创意的现实化，创意需要有一套机制能够把新的想法实现。当在人们的头脑当中形成新的点子时，需要让点子能够具体可感，即点子的现实化，

如同美第奇家族提供了非常庞大的财力支持一样。

二、深圳的创意城市转向

深圳的创新发展，催生了中国在 21 世纪引领世界的创新模式，改变了新的经济增长方式，笔者在此将其概括为两个转型：一是物质经济向符号经济转型，二是时间经济向场景经济转型。无论是符号经济还是场景经济，艺术创意都将在其中扮演非常重要的角色。社会发展的新经济是生产要素从物质要素向非物质要素转变，这种转变在当今经济的发展中呈现越来越明显的趋势。当前，对一个国家、一个地区或一个企业而言至关重要的生产资料，恰恰是科技和文化催化所形成的以专利、版权、知识产权和数据财富为代表的非物质资料。从符号经济向场景经济转型所实现的经济增长，是人们在社会生活中一种新的连接方式所推动的结果。这里的场景，可以是一个空间，也可以是一个事件、一个活动，它是基于人与人之间共享的价值观的连接，充满了多元叙事的故事性和通感场域的体验性等特征。

因此，未来整个新经济的转变完全区别于旧的经济模式，无论是竞争、规模、组织方式，包括生产组织，都能在其中看到它的变化。例如，从市场方面来看，旧经济是非常稳定的红海市场。从新经济来说，市场则是蓝海，甚至有人说是绿海、紫海，这意味着市场充满活力又具备实现蓬勃增长的可能。在整个新经济转变的过程中，催生了深圳从一个传统的、有一点加工型的商贸城市，向创意城市的转向。国内很多城市还是基于农业和工业的商贸城市，这个转向不局限于从商业城市到商贸城市。目前国内诸多地方有 CBD 和金融街，很多商贸城市、工业城市和商务城市也都致力于转型为创意城市。

创意城市具备的风格，如同文化产业的价值一般，它不是简单的贩售商品，而是为整个行业、为整个社会添加一种新的价值。创意也是如此，它以文创作为这个城市最重要的生产动力、最重要的发展变量，具有鲜明的文化识别特征，进而形成广泛的文化号召力和影响力。创意城市所形成的文化产业和文化市场以及文化设计景观，包括物理形象空间、产业功能空间和文化意象空间等三个层面。例如，在由联合国教科文组织发起并组织评选的"世界创意城市网络"中，深圳获选"设计之都"。除了通过设计来改变传统的印刷、包装、加工业，起到产业功能外，在城市景观的设计中，人们可以看到政府始终努力地将一些过街天桥和其他公共设施充分地公共艺术化。仅仅如此还不够，

还需要进一步加强意象层面的文化，强化这种文化经验的历史感和厚重感。

国际通行的描述或评价一个城市的发展水平，有很多评价指标体系，中外学界关于世界城市的研究成果颇丰，这些世界城市指数包括国际外交指数、竞争力指数、创新指数等，涉及价值观、便利度、相关人群的生活方式等各个方面。这些不同评价标准的世界城市指数，都提到了文化对于推动城市可持续发展所起到的积极作用。

亚太文化创意产业协会推出的两岸城市文化创意产业竞争力发展指数，包括城市软实力和硬实力两大维度。其中，城市软实力囊括了文化知识度、内涵度、创造力和发展力。那么，这些内涵发展如何从单一的文化资源演变为产业集聚？为什么说城市能成为一种品牌，能成为一种吸引力？它有其吸引人的生活方式，有扎根文化认同的文化基因，有夺人眼球的城市外观，有城市的多样价值，也有其独特的生活品质，还伴有它的产品和品牌作为支撑。依照这些角度，可以看到这些城市都在塑造一些新的吸附力，在经济发展之余展示了文化魅力和社会声誉。

创意城市的发展共经历了七个阶段，分别为"停滞阶段、萌芽阶段、起飞阶段、活跃阶段、普及阶段、创意中心形成阶段、创意城市形成阶段"。创意城市包含了诸多要素，例如技术与人才要素。艺术在创意城市形成的过程中起到何种作用，为什么要形成品牌化效应？在创意城市形成的过程中，从早期的停滞阶段到后面的发展阶段，在这个过程中人才发挥着重要作用。从文化聚落到产业集群，其中间要经过创意集聚的过程，创意集聚的本质即是创意人才的集聚。为什么创意人才要形成集聚？创意集聚为何发生在深圳大芬油画村？难道仅仅是因为租金便宜又不需要各种各样的内容审查而自发形成的吗？其中缘由一定是基于传统的产业链分工之外的创意人才在互动交流当中，包括艺术分享、创意共生、跨界交流等因素的协同推进，才导致创意人才聚集在一起。

三、艺术引领城市的创意集聚

在创意集聚的过程当中，可以看到由此引发的第二个议题，即创意集聚借由艺术引领得以实现。从安迪·沃霍尔（Andy Warhol）经济学可以发现，经过整个20世纪的发展，纽约逐渐成为创意之都。通过以安迪·沃霍尔为代表的纽约先锋艺术家的角色来看，艺术能够起到

创意引领的作用。主要表现在如下四个方面：

第一，艺术创意尤其是先锋艺术，在整个社会经济当中有非常重要的艺术动能。因此值得思考与研究的是，大芬油画村的艺术动能，能不能成为布吉街道、整个区，甚至整个深圳市社会经济新的增长动能。

第二，艺术引领激发城市美第奇效应的生成。美第奇效应中多领域跨界以激发创意的实现，仅通过美术的创意，如何使得时尚、电影、音乐、设计等多门类间的艺术进行彼此沟通交流，实现资源共享，从安迪·沃霍尔"工厂"产出的艺术品身上看到了多领域跨界融合，也使纽约这座城市具备了借由艺术引领实现创意集聚，激发城市美第奇效应的特质。

第三，商品可以变成艺术，文化艺术经过包装便可以成为产品。沃霍尔一直宣传自己是一个商业艺术家。深圳大芬油画村作为一线艺术市场，作为深圳文博会分会场的开创者、连续13届分会场举办纪录的保持者，在大芬油画村的艺术即是商业艺术，这里的艺术是面向市场来进行创作的。

第四，强调社会空间的重要性。安迪·沃霍尔所谓的"工厂"即是其本人进行艺术创作的创意工作室，有非常多的创意人士在此集合，沃霍尔的艺术创作自身就是跨界的，从纯美术品创作到拍摄摄影、制作电影和时尚设计，并与众多的设计师合作，开发出很多时尚衍生产品。

针对城市总体的经济发展而言，艺术和文化的变量对全领域的经济增长起到非常重要的促进作用。艺术和文化所处的层面越高，对整个经济发展的效率越高，所以它是艺术文化。此外，艺术还对其他行业有引领作用，包括媒体行业、一般的企业管理领域、金融业和其他类型的服务业，通过艺术整合和艺术提升都将起到创意集聚、艺术引领的作用。

同传统制造业比起来，整个深圳的发展已经进入后工业经济发展阶段，腾笼换鸟之后要换新的产业。那么新的产业有不同的发展模式，既有弹性专业化的模式，也有垂直分工的模式。在这个过程中，最主要的还是建立一套动态的生产机制，通过人和人的交流互动和创意共享，来产生一种新的经济形态。这种新的经济形态，最容易产生艺术和文化的碰撞，借由人和人之间的互动交流和创意共享来催生经济发展，实现效率提升。这种模式改变了传统城市的分散性，通过共享来实现创意，加大创意外溢和艺术的外部效益，最终跟整个社区和区域产生连接。

可以看到，创意城市的资源连接不仅包括强连接，还包括弱连接，

以及强连接与弱连接相融合的巧连接；不仅包括分散的连接，还有基于分散连接提供的人财物的孵化平台，进而推动社会的创意共生。这些艺术活动、夜间活动、咖啡活动，是实现人与人之间沟通交流非常重要的连接桥梁，实现了从观念的迸发到创意现实化的过程，这些环境要激发人们新的观念，让这些观念能够产生跨界的火花。那么，深圳大芬油画村有没有实现这样的效应呢？通过搭建大芬的创意孵化平台，搭建安迪·沃霍尔模式的艺术引领平台，实现艺术的商品化，产生广泛领域的"艺术+"效应。

安迪·沃霍尔生活的纽约如同一个社交生活的集聚体一般，促进了人和人之间的沟通交往。创意集聚的过程实现了从先锋艺术到时尚设计、从文化金融到文化科技的系统整合。深圳大芬油画村在诸多领域中建立以艺术引领创意集聚为主导的生态结构，从整个艺术价值和文化价值来说，上游价值链有文化聚落，下游价值链有媒体推广，以各种功能创意的实现来撬动整个区域的文化产业发展，实现艺术进入的引领作用。在这个过程当中，撬动的作用主要是多种价值的分享，包括文化膜拜价值、社会交往价值和产业功能价值。作为创意城市美第奇效应的利益相关者，政府部门，乃至众多非营利机构与大芬管委会园区，促进了这三种价值叠加，发展以艺术为内在驱动的文化产业。在此基础上，实现与第一产业和第二产业的创意连接。当然，某些区域可能不能完全实现这种多元连接，但是凭借其辐射特性，可以实现同其他品牌资源的结合，通过创意设计与特色制造业实现结合。总之，艺术在这些连接的过程中推动了产业之间的融合。

通过艺术引领转向下的场景经济，打造创意生态，催发艺术协同的涟漪效果。可以看出，如何经由艺术的引领、设计的生活，把在地的社会现象、文化现象和社会风尚等文化资源，通过艺术生产和艺术集聚的创意分工（此种分工不同于工业时期的物理分工，是基于人和人之间价值连接的精神分工），实现各种各样的创意集聚的社会实验。那些艺术家主导的工作室、工作坊或实验室，实现各种各样的艺术连接和创意分享，最后获得持久的市场回报和社会价值。

四、深圳美第奇效应的生成

在未来，深圳大芬油画村要提升艺术产业集聚的效益，包括两种驱动方式：一是自下而上的市场驱动，起初是一些画工和画商的加工聚集，自发形成艺术园区，基于环境、租金、交通等物理要素推动了

创意阶层的生活集聚。二是自上而下的政府驱动，通过城市主导的特色街区的功能拓展和新兴产业的结构升级，实现生产要素的强势组合。目前，深圳大芬处在自下而上与自上而下的双维统合时期，继续探索双重治理的新结构和新模式。

针对深圳大芬油画村的区位禀赋来说，如何处理完善艺术产业结构升级的关键要素？以大芬油画村的物理空间为例，是应该按照原创、复制、交易和展览的艺术产业链条来划分，还是要按照艺术复制、艺术衍生和艺术商业的"艺术+"产业功能去布局？如果按照新的生产要素来划分，就涉及空间的重新优化。同样，物理形象空间的环境营造、场景营造以及街区店铺营造也面临重新优化的难题。此外，大芬油画村更应该提升的是文化意象空间。要让人们一想到大芬油画村，首先想到的就应该是大芬油画村独特的文化体验和鲜明的文化故事。当然，这些问题也涉及利益相关者，如政府部门、企业、媒体、管委会、消费者和其他的社会机构的利益关照，需要非常清晰有效地去检视他们之间的沟通机制与互动关系，以便实现创意集聚更优的效果，最终形成一种创意生态。

深圳大芬油画村要建立起这样一种成熟的创意集聚效应，需要建立国内外层面的空间、活动、创意人群等要素的连接，建立一套大芬油画村创意集聚的内在规则，这种规则要求简约、具体、可行性强、具有情感性和故事性，要营造一种具有开放包容的社会环境。大芬油画村的文化创新，应该建立在巧连接、多元化、立体包容的规则的基础上。大芬油画村是一个创新平台，是一个集聚高地，是各种展览展演的窗口，是社会共同体的命运基石。

因此，政府部门或者政府委托的管理机构在推动创意城市的建设时，需要发挥艺术引领作用，激发城市美第奇效应。针对文化聚落、创意集聚和产业集群的演进过程，创造一个可持续性、弹性化、既松又紧的激励机制最为关键，从而打破静态、专一而严苛的目标引领。政府需审视自身的合适角色，对发挥美第奇效应的创新平台给予大力支持，不以干涉的姿态扮演管理者的角色。同时，国际创意城市的建设还涉及地区发展与国家形象，承担着深远意义的国家使命，是一种城市发展目标的功能导引，需要平衡社会、经济和文化等系统活动。深圳大芬油画村的文化聚落和历史遗产资源相对较少，需要梳理有利于文化聚落营造的社会要素。

那么，深圳大芬的文化聚落应该是什么呢？大芬油画村的文化环境、地理环境和政策环境应该如何打造，以便能实现规模可观的产业

集群？据悉，深圳大芬油画村在"十三五"规划中提出了提升优化的行动计划，其中目标之一就是要打造一个新的大芬艺术集聚区，实现结构优化和功能拓展的创新突破。大芬油画村的创意集聚，最终通过异场域性、创意共生、社交生活和跨界创新等四大机制的协同驱动而成。要实现深圳创意城市的美第奇效应，就是要强化这种协同效应。这种协同效应，包括创意优质的内容素材、内容所需的资源筹措、多元运用的授权制度、科技载体的文化扩散、多元平台的整合营销以及跨界合作的跨业媒体等创新手段，推动大芬油画村发展成为城市空间的创意连接器，最终实现文化符号、创意内容、终端设备、孵化平台、价值网络等创意集聚的生态效应。

公共艺术的多重价值
——回望北京新世纪之交的公共艺术实例

吴洪亮

> 北京画院美术馆、齐白石纪念馆馆长

内容摘要 新世纪以来,我国长期高速的经济发展趋于平稳,城市化进程中的城市文化建设蓬勃发展。艺术产业概念的提出,也使公共艺术的发展有了新的思维模式。尤其是对一件艺术品价值的评定也有了更为丰富与多层面的解读。本文以新世纪前后在北京进行的三个公共艺术案例为基础,从空间的意义、参与的意义、经济的意义、人文的意义、道德的意义,五个方面进行论述。强调了公共艺术的价值多重性对城市的发展与文化性格的树立具有实实在在的裨益。公共艺术在文化产业的生态逻辑中,更会起到催化的作用。因此,我们有必要将其视为城市生态软实力中的硬道理加以研究与利用。

关 键 词 公共艺术 城市 空间 参与 经济 人文 道德

　　新世纪以来,我国长期高速的经济发展趋于平稳,城市化进程中的城市文化建设已从一线城市进入二、三线城市。艺术产业概念的提出,也使公共艺术的发展有了新的思维模式。尤其是对一件艺术品价值的评定也有了更为丰富与多层面的解读。从传统意义上说,审美是评定其价值的核心标准之一。如果一件艺术品不具有审美价值,其作为艺术品本身的存在意义,就可能动摇。具体到公共艺术来说,它首先应满足的即是所谓审美的要求。而本文所关注的是公共艺术审美边缘的价值,即以审美为核心,延伸出的实用价值、社会价值,甚至经济价值等。为了能较为准确地进行说明,笔者站在 21 世纪中国公共艺术发展的角度,回望三个北京具体案例进行讨论。它们分别是:"2000 阳光下的步履——北京红领巾公园公共艺术展";从 1999 年至 2002

年北京王府井地区进行的改造工程；由文化部、北京市政府主办的"2002中国北京·国际城市雕塑艺术展"。试图通过不长的历史经验，对今天的发展提供一些启示。

一、实例叙述

（一）"2000阳光下的步履——北京红领巾公园公共艺术展"是北京建筑艺术雕塑工厂研究室组织的一次公共艺术的实践活动。他们以学术的态度、采取非营利的方式与红领巾公园合作，取得了一个较为宽松的创作条件。在这种状态下，根据红领巾公园作为主题公园的特殊性以及周边的自然环境特点，自主地进行创作，完成作品18件，并在公园内永久性展出。

（二）从1999年至2002年王府井地区进行了四期改造工程。第一、二期是王府井商业街的改造工程，第三期是皇城根遗址公园的建造，第四期是菖蒲河公园的建造。在这四期工程启动之初，雕塑就已列入整体规划之中。雕塑与工程同期完工，四年间共建成作品近20组。这批作品已成为王府井地区的重要组成部分。

（三）2002年，由文化部、北京市政府主办的"2002中国北京·国际城市雕塑艺术展"于9月7日在位于长安街西延长线的北京国际雕塑园开幕。公园占地240亩。这次展览共展出来自40多个国家和地区的作品252件，其中收藏作品141件，参展作品111件。同期在园内还举办了"半个世纪回顾——北京雕塑艺术文献展""童心、绿色、未来——全国少年儿童雕塑设计大赛"，以及"快图美杯——雕塑在城市生活中摄影大赛"。展览期间有数十万人参观，上至国家领导人、各国大使，下至普通百姓，成为北京2002年夏秋的一个热点。

以上三个公共艺术实践活动，一个是艺术家自发的公共艺术活动，一个是地方政府的区域改造工程中公共艺术的运用，一个是国家政府投资的大型雕塑艺术活动，从不同角度体现了北京公共艺术的面貌。

二、多重价值判断

（一）对空间的意义

这里所指的作品对空间的意义，一个是作品对周边环境的意义，一个是一件作品本身或作品与作品之间的空间意义，甚至一组作品对城市的空间意义。

以王府井商业街的改造工程为例，这条被称为"金街"的著名商业街在改造过程中因其保持了步行与公交共存的特点，即所谓公交步行街（Transit Mall），因此街面的设计宽度有40米、长度有1785米，两侧基本上是高层的商业建筑。这样的一个空间状况使这条街拥有了"王者之气"，无愧于金街之名，但也有以下几个空间上的问题：第一，由于街面宽度尺度较大，因此在街道一侧行走的人不易看到对面商铺中的商品；第二，由于长度过长，人流较多，因此很少有人能走完全程；第三，由于这条街是南北走向且建筑高耸，所以阳光的进入集中，而且时间较短，进入时强度又很高，因此光线的舒适程度较差。因而人走在街道上，会产生一种渺小感以及与周边环境的疏离感，使人容易疲劳。而一条成功的商业街应使人产生亲切感、拥有感，有很强的舒适度，这样才会增长其逗留的时间，促进人的消费行为。因此，在王府井商业街的改造过程中，利用了如增加露天咖啡座、休息广场、喷泉、雕塑等设施来增强街面的内容与街道整体的可读性。而这其中公共艺术尤其是雕塑的进入，则是十分重要的部分，也是最具特色的部分。雕塑作品从空间角度上、数量上、尺度上，以及位置上都下了功夫。如"拉车""剃头"等作品与人的视觉是平行的；"童趣""井盖"需要俯视；"大掼篮""火树银花""牌匾"则需要眺望或仰首。从尺度上，具有标志性的"牌匾"就有7米×10米之巨，但与周边的建筑相比较，并未显得笨重；反映王府井由来的"井盖"直径仅1米，置于路的一侧，也未使人觉得渺小。从数量上，由南至北，根据道路的宽窄变化、建筑物的疏密，共安排了八组（包括改造前设立的张秉贵像）十件作品。集中与疏朗结合：其南北两头的标志性作品周边不再安排其他作品，而尺度相对较小的作品则相对集中，如：在金十字街路周边连续设置了"逝去的记忆"一组三件，以及"井盖""童趣"等作品。这些空间上的变化，使观看视角丰富、空间变化多样，增加了视觉的舒适度，部分解决了前文所提到的问题。

在王府井商业街一、二期改造之后，王府井地区又于2001年、2002年开始了三、四期工程，即建设"皇城根遗址公园"和"菖蒲河公园"这两个工程。在空间上与王府井商业街有相似之处，形状都是一条较为狭长的地带。如皇城根遗址公园，长2000多米且周边没有高大建筑物遮蔽与映衬。因此，在空间上规划有下沉广场、地下通道，使人行走时有高低变化。而在这变化之中，雕塑起到了集中视点、减少疲劳的作用。如南端的下沉广场即以"金石图"为首，地下通道内则有"东城名胜系列"。北端恢复的一段红墙，又使人仰视怀古，可

谓"步移景异",形成了一幅可游可居的艺术长卷。

再如红领巾公园,是以湖为中心,环湖绿化,形成多个绿地的公园。作品则以湖为中心分布于绿地、树林之中。置于湖岸的如"风树林""风向标"尺度较大,置于道路边的如"蘑菇座椅""芽形座椅"则尺度都较小,甚至在地下创作了"地下鸟"。这批作品解决了公园湖、树单一的内容形态,同样丰富视觉感受,调动人观看、游玩的兴趣。

北京国际雕塑园在园内的空间布局与作品体量关系上,因现在仍然是一种展览的形态且在2003年开始将要进行西扩,因此还不便加以介绍。但如果把整个公园视为一个整体、一件大的公共艺术作品,那么它在空间上的作用就显而易见了。因为北京是一座以棋盘式格局建造的城市,所以有明确的南北、东西轴线,而东西的轴线则是长安街及其延长线。现在,以天安门广场为界的东长安街及其延长线发展较快,尤其是CBD的建立,使其成为北京的热点。而西长安街延长线,则显得相对平静,发展较慢。北京国际雕塑园的建立,能使这一地点逐步成为游览、休闲的热点。以艺术文化的方式呼应CBD的商业气氛,使之具有一种平衡之美。这也许可称为是又一种审美价值。

以上我们谈了公共艺术品在空间上的作用,着重说明的是:一组作品甚至一个作品群对空间的影响,对人的作用。有专家指出这种研究的意义在于"人对周边环境首先是一种整体的与感性的反应"。公共艺术的建立是对原有空间的重新建筑与诠释。这种工作的成功与否会直接影响到人的行为方式,甚至对于安全感的认知,都会发生变化。王府井商业街的景观设计师王晖就曾提到:"我感到雕塑与景观设计的密切合作是至关重要的,避免使雕塑成为孤立的、哗众取宠的大而无当的'异品',是景观设计的成功经验之一。"如果我们把城市空间视为一种结构,那么这个结构的意义"绝不仅仅是从100米的空中俯瞰地面的效果,更多的是要处理好与人体贴近的环境关系"。而公共艺术则是与人贴近,最直接、最有效的方式。

(二)参与的意义

公共艺术的参与价值,表现为两个方面。一个方面是指:作品本身的可参与性,是物对人的吸引;另一个方面表现于公众对作品的关注、解释、评论、宣传所具有的社会意义。

如红领巾公园中的许多作品都注意到这一点,"艺术家们把公众对艺术作品的参与作为公共艺术的内在因素来对待,即把公众参与作品的行为和身体视为作品不可缺少的一部分"。这样的创作态度,对应了

红领巾公园的主题,摒弃了艺术本体化的自我满足,蹲下身,扬起头,从孩子的视角、孩子的行为方式进行创作,从而使作品超越了单纯的审美范畴,把多种感官融为一体。

这里比较有代表性的是赵磊的"欢乐虫虫",他说:"我的创意是把人坐在虫子体侧座椅上的身体作为千足虫的形象来使用,通过公众对艺术作品的参与来完成作品。"而孩子们的参与使作品的"玩法"大大增加,"有人从虫子肚子中穿肠而过地奔跑,有人用虫子的'肋骨'作单、双杠运动",此时作品的运用方式被大大扩展了。在孩子的眼中,这些作品与玩具的差异是模糊的。这种模糊也许正是公共艺术的价值,即本文提到的边缘价值。那么,我们是不是有必要以一种标准去衡量玩具与公共艺术的区别,则是另外要去思考的问题。

在王府井商业街、皇城根遗址公园、菖蒲河公园也同样有不少具有依赖公众参与才能完成的作品,如"童趣""拉洋车""时空对话"等。

"童趣"是其中较有代表性的作品,表现的是几个玩耍大鞋子的孩子。这件作品放置在百年鞋店"同升和"前,以超写实的手法完成。艺术家说:"当人们把脚放入那只大鞋,这个情景就是设计的一部分,是在我们的控制之下的'动作'。"有目的、有计划,准确完成设计,这就是参与性的成功,也可以说是公共性的成功。这里面不仅仅是审美的满足,更增加了情感的交流与游戏的愉悦。使人产生一种对一个公园、一条街道、一个公共空间的拥有感与认同感。从而,和谐了人与作品的关系,和谐了人与建筑、街道的关系。使静态的空间成为一个可交流的"动态空间"。当然,我们今天的公共艺术的参与方式还较为简单,手法也比较单一。从人的角度讲,主要利用的是人体视觉与触觉,而如人体的听觉、嗅觉涉及很少。如台湾有一件公共艺术品,就是在一条街道上挂起一排钟,当人走到钟下,会听到一种"钟鸣"的声音,这种参与会使人拥有另一种快感。

以上就是我们所提到的参与价值的第一个方面,也可称为实际的、有接触性的参与价值。而第二个方面的参与价值,是指人们对作品的关注而引发出的对作品的重新诠释,对作品进一步修正的建议,对作品的宣传、媒体报道。无论褒贬,都使作品在一较长的时间内成为人们关注的热点。如"时空对话"这件作品因表现了一个少女与一位清末老者同观电脑,而引发出不少的媒体话题。这对于宣传刚刚起步的公共艺术的发展都具有十分重要的意义。"2002中国北京·国际城市雕塑艺术展"成为国内外,尤其是北京媒体报道的一大热点。开展后,

平均每天都有近十家的媒体来采访。这种大范围的媒体报道，促使更多的人群关注雕塑艺术，参与到活动中来。

（三）经济的价值

公共艺术的出现，一般认为有两个基础。第一个基础是经济的发展，使建设公共艺术成为可能。第二个基础是民主化的进程，使大型的艺术品不再是宗教、统治者专有，而走向大众，为人民而服务。所谓"走向大众"一是指题材的公共性，二是指放置空间的公共性，即进入放置公共艺术品的空间是免费的或较低价格，才能称为是公共艺术。也就是说，公共艺术品本身的建立是不以赢利为主要目的的，公共艺术主要是一种文化的投资而非消费。但我们终究是生活在一个商品的社会之中，在我们欣赏公共艺术之时，我很希望以一组数字来说明，公共艺术是具有经济价值的。

王府井商业街在改造前的人流量是每天8万人，而改造后的人流量增至每天30万人。商业零售额也从改造前的每年15亿元人民币，增加到40亿元人民币，如今这个数字恐怕更为可观了。诚然这个变化是王府井商业街整体环境及硬件设施变化造成的，但公共艺术在其中所起的作用的确功不可没。如：皇城根遗址公园是一个免费开放的公园，一年的管理费用是680万元人民币，而这个开销与王府井地区总体收益的增加相比，那真是凤毛麟角了。

再如红领巾公园收益的变化，则是公共艺术成果的直接表现。在以上提到的这批公共艺术作品进入红领巾公园前的1999年全年的门票收入是16万元人民币（每张门票1元人民币），在完成后的2000年底，门票收入已增至55万元人民币，增长了3倍有余。而刚刚开放的北京国际雕塑园在不到3个月的时间里，安排参观者数十万人，20余万张有价门票已基本销售一空。

这些数字都在从另一个角度说明公共艺术在艺术价值之外的经济价值，而且这种价值具有直接性的经济利益。在这里用这些的实例来说明，正是想引起政府官员以及投资者对公共艺术乃至公共艺术百分比问题的进一步关注。公共艺术的设立不只是一种单向的输出，它也将会带来具有实际意义的回报。

（四）人文的意义

当谈及公共艺术的背景或环境时，一般要强调两个方面的问题，其一是自然环境，其二是人文环境。自然环境是指公共艺术品所处的

地域以及周边的建筑园林等；人文环境是指公共艺术品所在地区的历史、文化以及社会人群的特点。在这里，我们想讨论的是作品与人文环境的关系，以及作品在此方面的意义。

王府井商业街、皇城根遗址公园在改造之初就确立了"延续历史文脉、提高文化品位"的原则。在此原则的指导下，出现了数件体现北京文脉特点、适合环境气质的作品，如东安市场前的"逝去的记忆"一组三件作品分别表现了"单弦说唱""剃头""拉洋车"的情景；皇城根遗址公园"对弈"则表现的是四合院中北京人下棋的场景；菖蒲河公园内的"扇子""太师椅"以器物的方式让我们回忆北京人旧时的生活。

这些都是对北京这座拥有3000年历史的古城的记忆。对于这种记忆的再现，也同样不能以一种简单的方式来表达。历史只是作品表现的题材，作品的核心是要为今天的人服务，而且对历史文脉的表达也可以运用全新的方式。如"火树银花"这件作品立于王府井的北口，利用全新的"不锈钢打眼"的方式制作，用数片"银杏叶"组合成灯柱的造型。既说明了"灯市口"这一地名的历史，又呼应了王府井步行街以银杏树作为道树的特色。

立于皇城根遗址公园和五四大街交汇处的"翻开历史新的一页"，运用现代单纯的造型语言表达了"纪念碑"式的主题：铅、锌、锰合金营造出翻开旧版印刷品的效果；青铜铸成的火焰，代表了青春与热情，使人回想，也使人展望未来，这被哈里斯称为是作品的伦理功能。

当我们对艺术品单纯的审美意义进行表述时，我们都不能离开对于其表意的层面、其人文价值的陈述。这种"助人伦"的意义，是艺术作品，尤其是很多公共艺术所不得不去承载的任务。

尤其在今天，艺术概念日渐模糊的时候，很多艺术家的兴趣点更加转入对人类的关怀，对历史的关怀之中。而公共艺术正是体现这一关怀最适合的载体。

（五）道德的意义

"入芝兰之室，久而不闻其香；入鲍鱼之肆，久而不闻其臭。"（〔明〕程登吉《幼学琼林·朋友宾主》）这里指环境对于人的影响。一个空间环境的整洁、艺术氛围的营造，都会对人的行为产生影响。这里不仅仅包括艺术品本身意义所体现的"教化"功能，更使人在良好的氛围下，能进一步达到一种"自律性"。这些艺术品不再被安置于玻璃的后面、铁栅栏的里面，而是在公众触手可及的地方，并且吸引

着你去抚摸、去实验。而此时，能不能爱护艺术品则是对全体公民的一次考验。当然，现在公共艺术被损坏的事件还是不胜枚举，但相对前些年的确在减少。媒体的宣传、公众的舆论都使这些艺术品越来越安全地"生活"在公共空间里，自然成为衡量国民"素质"的一把尺子。红领巾公园内的"风车"依然在转动，北京国际雕塑园内的作品也都安然屹立，我们希望这些作品能在那里"生活"得更美好、更长久。

 总之，公共艺术的价值是多方面的，对城市的发展与文化性格的树立具有实实在在的裨益。公共艺术在文化产业的生态逻辑中，更会起到催化的作用。因此，我们有必要将其视为城市生态软实力中的硬道理加以研究与利用。

论美术的时代性、民族性与主体性
——以草原文化与内蒙古美术为例

乌力吉

| 内蒙古师范大学美术学院
院长、教授

内容摘要 草原文化的独特性使内蒙古的美术创作有自己非常独特的地域特征和民族特征。生长在内蒙古的画家无论蒙古族还是其他民族,都在长期的描绘牧区生活中形成了一个共同的艺术风格,作品的表现形式虽然有各自不同的特点,但是都以草原为表现母题,以自然、朴实、真诚和热情的强烈草原气息与气质赢得了中国美术界的好评。创造出具有时代精神、民族特色和个性创造的艺术道路是内蒙古美术家走向未来的目标。长期以来,虽然在美术史研究领域中少数民族的美术传统被严重地忽略了,但是少数民族地区艺术家们一如既往通过自己的民族题材创作和艺术的形式维护着祖国的统一与各民族的团结。相信以游牧文化为底蕴的内蒙古美术以其优良的生态精神和艺术精神迎接新时代,走向跨越式的发展。

关 键 词 草原文化 内蒙古美术 生态精神 新的崛起

"敕勒川,阴山下。天似穹庐,笼盖四野。天苍苍,野茫茫,风吹草低见牛羊。"

草原文明是世界性的文化,古代因为有一个"草原丝绸之路"的存在,把世界各个区划类的草原文化之间长时间地连在一块。我们从西亚的草原、俄罗斯的草原到中国的内蒙古草原的情况看,它们在文化上有着相当多的共同性,就是草原文化的世界性特色。这个世界性到了古代"丝绸之路"衰落以后,其现代性的问题就成为非常突出的现象。在俄罗斯草原、伊朗高原的草原等其他的草原上没有像中国这样有深厚的、持续不断发展的草原文化艺术创作到今天。这是我国特别突出的,也是特殊的草原文化的现象。也就是说,只有在我们国家

这个环境里面才有把草原文明这样的古代悠久的历史意志传承到今天。

辽阔无垠的内蒙古草原，是游牧民族的发祥地，他们的祖先曾在这里生活繁衍，创造了优秀的草原文化，驯服了骏马驰骋在辽阔的大草原上。生活在这种一望无际的草原上，牧民们胸怀开阔、坦荡，感情质朴、豪放。早在远古商周时的鬼，春秋战国时的戎狄、东胡、匈奴，秦汉以后的乌桓、鲜卑、柔然、突厥，以及公元12世纪前后的回鹘、契丹、女真族等，他们和中原的各民族在政治、经济、文化上互为影响。草原文化是民族文化和地域文化的融合体，是中国当代文化的有机组成部分。草原文化有自己独特的价值观念和认知体系，其中自由、务实、开拓、顽强和英雄主义等意识倾向构成了草原文化的基本精神，它一直保持着多元化、大众化、生态化和艺术化的特征。

草原文化的这种独特性使内蒙古的美术创作有自己非常独特的地域特征和民族特征。由于这种鲜明的地域文化特征，内蒙古美术从上世纪60年代开始在全国美展上以"群像"方式显示自己的阵容和实力，到了80年代，内蒙古美术出现了全面繁荣的局面，这个时期则以个人风格的成熟展示于观众面前，显示了内蒙古画家群的实力，得到全国美术界的高度评价。

但是，进入新世纪以来，全球经济一体化，我国在政治、经济、文化等各个领域都与世界逐步接轨，使我们社会生活处在不断的变革中。那么，在艺术领域里视觉文化泛滥的今天，如何发展民族文化精神？如何面对越来越趋严重的艺术商品化的挑战？如何在当代文化层面上看待我们草原文化的继承和发扬等一系列问题，是摆在每一个艺术家面前的重要课题。

上世纪80年代以来，随着我国的改革开放，市场经济的不断发展和完善使一个商业社会的基础结构逐步形成，西方思想的解禁和传入也推动着国内文化向更加自由、更加多元的方向迈进。由于西方文化艺术观念再度大面积涌入，中国文化领域形成了"多元"态势。从美术历史上看，很少有哪个20年的时间段像这个20年这样波澜壮阔、丰富多彩，也很少有西方艺术历史上的20年能够与中国美术的这20年相比。这一时期的中国美术是在东、西方文化的碰撞、矛盾和冲突中展开的，总体上表现为中国艺术对西方艺术的应战与自身文化价值的建立。如果没有这种碰撞与矛盾，中国艺术包括内蒙古艺术也就不会像今天这样富有生机，正是中国美术在经历了不同文化间的互动，才使我们能够展望未来中国美术的新的走向。

中西艺术关系一直困扰着我们的艺术家和艺术理论家，特别是基

础理论和艺术批评这个领域。中国艺术变革的一个非常重要的参照系和借鉴对象就是西方。但是中国艺术的发展逻辑和文化进程与西方不一样，我们以往焦虑太多，总觉得我们与西方比，有一种文化差势、一种文化落差，因此急于学、赶、超。现在比较冷静地看到，东、西方文化、艺术在当代社会发展的层面上是有差异的，是差异，不是落差。我们与西方艺术的关系应该同中求异，异中求同。同中求异，就是说在当代社会经济趋于一体化的情形下应该坚持中国艺术的文化特点；异中求同，就是说以不同的艺术方式直面东西方社会面临的共同问题。具体说，西方现代主义时期这个板块是非常值得我们研究的，要有一种分析的方式整体地研究，学理上是有很多可吸收的，比如说在形式的分析上、在观察方式上、在构成上、在材料的魅力上都有很多东西值得我们借鉴。

但我们不能停留在仅仅是语言的兴趣上，不能停留在对某种材料和某种形式的研究上，虽然这还有可能出现新的作品，但是作为当代艺术家必须对自己所处的社会情境、所处的文化问题、所处的心理现实有所关注。所以我们需要从西方现代艺术里面去了解它艺术语言的发展、艺术形式规律等好的因素，也需要从西方的后现代艺术里面去了解我们所面临的很多问题。因为生活在中国的艺术家同样也开始遭遇到了在那个时期西方艺术家所遭遇的各种处境，在我们的艺术里面应该有所体现出来，如果艺术没有它自己的主题、没有观念，它不能体现一个艺术家的立场和角度，这样艺术是没有生命力的。这是现当代西方艺术与中国美术发展的基本情况以及所面临的问题。生活在内蒙古的艺术家同样也面临着上述诸多问题，所以我们要反思自己的文化本身的特点，并思考如何在原有的基础上有所突破，从而创造出自己民族特色和地区特色的美术作品是目前的首要任务。

一个民族的重要特征，莫过于具有独特的文化。而民族文化的最高境界，即是对艺术美的终极追求。由于自然生态和人文生态的差异，人类不可能创造同一模式的艺术。不同地域的不同类型和模式的艺术，也正是民族艺术的丰富性和生命力之所在。

草原游牧文化是一种生存意识极强的抗争性文化。在漫长的游牧岁月中，草原游牧民族的先民们生活在北风呼啸和冰冷刺骨之中，飞沙走石漫天或风雪交加、遮天蔽日之时，天昏地暗，躲在蒙古包中，等待来年那"蓝蓝的天上白云飘，白云下面马儿跑"。此时此刻，唯有那甘甜的马奶酒，才能抵御周天的寒彻和人生的孤寂。马奶酒像神奇的甘露滋润世上所有干涸的生灵一样，也滋润着蒙古包中的牧人。

这种周天的寒彻和人生的孤寂使内蒙古艺术家们认识到，悠远、苍凉和孤寂才是草原文化的内在精神。

生长在内蒙古的画家无论蒙古族还是其他民族，都在长期的描绘牧区生活中形成了一个共同的艺术风格，作品的表现形式虽然有各自不同的特点，但是都以草原为表现母题，没有矫揉造作，没有无病呻吟，没有偷景猎奇，没有投好迎合，以自然、朴实、真诚和热情的强烈草原气息与气质赢得了中国美术界的好评。

在面对80年代的西方艺术思潮强大冲击和新的美术潮流时，内蒙古的画家们也曾经有困惑、迷茫和失落，并且对自己的选择产生过动摇，也有过从迷失的困惑到寻觅的痛苦和从浮躁的焦虑到冷静的思考。大家都想使自己的作品具有现代感，然而这绝不是有了想法和追求就可以成功的，现代感也无法脱离具体的时间、地点和条件而凭空存在，绝不会是"千人一面"。但是，在自己的条件下培育自己的现代品种，比直接模仿人家的要艰难得多。为了寻找答案，一些画家到中央美术学院、中国美术学院和鲁迅美术学院等专业院校研修班学习深造，在众多名家的指导下，专业水平得到相当大的提高的同时，更加坚定了自己的创作方向和审美取向，以及自己一生所追求的创作母体——草原。

内蒙古地域辽阔，草原文化博大精深，它那久远的历史和深厚的文化积淀为内蒙古的艺术家提供着丰实的创作源泉。艺术追求的是真诚，是发自内心情感的孜孜追寻。对于一个画家来说，最难的是准确把握自己的内心世界，并把这种心理真实与个人经验准确反映在作品里。内蒙古的画家们根据个人条件寻找那种直接反映自己生活方式和人生经验的不同绘画语言，由于他们勇敢地实践和不断探索，在各自的领域里都有了不同程度的突破。所以他们的作品给人传达的是草原民族深邃的文化底蕴和巨大的精神力量。在那些具有明显地域特点的优秀作品里，始终充满着感人的精神魅力。

创造出具有时代精神、民族特色和个性创造的艺术道路是内蒙古美术家走向未来的目标。在国际文化艺术界都在反思检讨现代、后现代艺术发展的经验教训，同时也把目光投向具有丰厚文化传统的东方思想与艺术体系，并探索新的思路的今天，生活在内蒙古的画家们对后现代主义的美学理论与实践提出的许多新课题，进行认真的研究和思考是很有必要的。

目前，有相当一批美术家的"创新"都是以形式和技巧的创新为最终目的。在年轻一代的画家中这种倾向尤其明显。他们都在努力寻找新的语言结合点，营造新的语境。但令人遗憾的是，他们都过分热

衷于语言作为技巧的一面,而忽视了语言作为主体生命特质的一面。正因如此,语言在他们的创作中有时则成为主体精神的一种异化力量。他们为了张扬自身语言的明晰性,往往于无意之中失去了艺术创作最宝贵的神秘性和情感并行的随意性和混沌性,从而使作品显得缺乏深刻的内涵和宏大的解读空间。从当代内蒙古美术创作的整体现状来看,创新的样式似乎很多,但真正具有原创性、震动性、神秘性和宏大解读空间的个人话语却很少。这种现象最主要原因便是其普遍的制作性和对主流文化、主流语言的盲目依附,而忽略本民族独特的草原游牧文化所致。

在价值趋同化的当今社会,学术性的贬值使很多美术家难耐寂寞,而汇入世俗的洪流之中。有很多美术家为了能够使自己的作品具有所谓的时代感和现代感,宁肯放弃自己民族的文化积淀和真正的生命冲动以及艺术个性而去迎合所谓的流行时尚,从而投入极大的精力和时间来制作缺乏个性和自我理念的所谓"时尚"之作。关注时尚和流行本身并没错,但如果以丧失自己独特的生命个性、审美个性和丰厚的文化积淀为代价,那就显得实在可悲。

民族性与时代性尽管是以其外在的形式而鸣世的,但民族性与时代性的根本和精粹之处却是隐于形式之后的内在精神。而这种内在精神正是在无数个非常个性化的主体精神的真实宣泄和表现中才得以存在、凝聚和建构的。谁真正理解了这一点,谁就真正理解了民族性、时代性和主体性的真义。

就现状而言,在当代内蒙古美术家们普遍实现对真正的民族文化精神、时代精神和美术家独特的主体生命特质进行内在合一的表现,仍需付出巨大的努力。这个过程也许是艰苦的,因为它需要美术家对生命与存在的特质有深刻的直觉,它同时需要美术家对语言和文化有深层面的认识和把握。只有具备了这种认识和直觉能力,我们才不会被流行的时尚理念和形式语言所惑,才能从表面化的语言遮蔽和自我遮蔽的误区中走出来。这一关必须要过,只有过了这一关,那么民族性、时代性、主体性的交会融通才会成为必然,作品语言的生命感、时代感和民族精神才会普遍地、深刻地落到实处,从而确立内蒙古当代美术在世界美术和世界文化中的真正地位。

内蒙古画家们冷静地思考之后以实事求是的态度分析了自己,觉得还是画自己最熟悉的内蒙古草原题材更适合他们,因为内蒙古没有现代品种生长的生活土壤和气候,即使你感觉很现代了,别人觉得不对,自己也觉得说假话。正如妥木斯先生所说:"……虽然也想弄出些

花样，就像穿了西装的牧民，总不免带有一股纯朴的羊膻味和奶香味。如果有水果和海鲜味的出现，人们就不会认为和内蒙古有什么关系了。这一点很无奈、无情，也无悔、无愧！至于别人说什么，该听则听，不该听则不听！搞商品画的人抄我们的题材；赶时髦的人贬我们的题材；热衷于'前卫'的人冷眼看我们；要求直接'服务'的人斥责我们。这倒也好，四面有力加身，反而稳定了我们。我们只好自己的基础上求变化，在自己的真情实感中继续前进！"

多数画家虽然取材以草原上起伏不平的地平线、弯弯曲曲的小路，天空中的朵朵白云、蒙古包的缕缕炊烟以及远去的勒勒车和牧羊犬等蒙古族牧民及其生活为主，但这不是为了寻找出路或哗众取宠，而致力于精心刻画客观物象，正确地表现生活，作品的意旨不在于再现这些场景或事件本身，而在于由这些作为符号的物象所唤起的一种文化状态、生命意识或精神意蕴。这在现代美术诸流派和艺术思潮较活跃的今天，可以说是带有先天意义的某种优势，是难能可贵的。

内蒙古文化主要来源于草原，属于草原文化，它与内地以农耕为基础的文化是有差异的。草原文化就是要描写草原上的欢乐和悲哀，它和游牧生活有关，博大与包容性就是草原文化最大的特点。我们了解和分析内蒙古美术不能不谈内蒙古的草原文化，它是内蒙古美术家艺术创作唯一的源泉。内蒙古美术的整体面貌之所以有它自身的民族性和地域性，是因为内蒙古美术家都深受草原文化的洗礼和滋养，没有内蒙古草原文化就没有今天的内蒙古美术。内蒙古艺术家不怕"保守"和"陈旧"，因为他们不以为艺术是赶时髦的玩意儿。"艺术品的好坏是取决于自身的质量，而不在于新与旧、时兴与落伍。不需要艺术技巧完成的艺术品，在真正的艺术领域是没有价值的。"内蒙古艺术家应该反思自己的文化本身，真正的草原文化精神才是内蒙古美术家作品中的精神依托，而这种精神的传承对于艺术创作来说极其重要的。所以不见得一味追求潮流，但新的东西要借鉴。

因此，内蒙古美术家们的不"前卫"，成全了自己绘画的"绿色"性质，但在绘画技巧、艺术语言、创作理念等方面还需要进一步的提高、完善和丰富。他们所创作的富有草原文化特点的、具有很强的地域性与民族性的美术作品会有广阔的发展空间！

内蒙古草原艺术作为边疆艺术史上璀璨的明珠，因处于丝绸之路传播带上而别有一番特色，多民族的交流与融合在这里孕育出了丰硕的成果。长期以来，虽然在美术史研究领域中少数民族的美术传统被严重地忽略了，但是少数民族地区艺术家们一如既往通过自己的民族

题材创作和艺术的形式维护着祖国的统一与各民族的团结。今年我们即将迎来内蒙古自治区 70 周年和建设草原文化大区的良好时机，草原文化得到了发展的机遇，呈现出从未有过的繁荣局面，为内蒙古美术的发展、繁荣提供了更加广阔的前景和天地。以游牧文化为底蕴的草原文化以其优良的生态精神和艺术精神迎接知识经济时代，走向跨越式的发展是有可能的。草原传统文化的人文精神在人类文明的 21 世纪将被继承和发扬……

第三篇

艺术市场：
建立、规范与迷思

 自商业社会以来，人类的艺术史就是一部艺术与财富共同创造的历史。没有良性的艺术市场，也不可能形成良性的艺术创作生态。中国艺术市场的发育与西方相比晚了很多年，在实际运行过程中，存在着认知、制度、道德、习性等因素带来的诸多问题，不尊重艺术市场规律、短期利益至上、独立艺术批评的缺失正在损害着中国艺术市场的生态。如何找准中国艺术市场的真问题、真症结？如何通过制度设计来建立规范化、良性健康的中国艺术市场？仍然是每一位艺术市场从业者需要共同面对和解决的问题。

艺术市场散论

贾方舟

| 当代艺术批评家、策展人

艺术家与非艺术家

其实这个区别还是很容易找到的,有一个人第一次见到大海,非常感慨,他想写一首诗,想了半天,最后也没有写出来,只好感叹了一句:"啊,大海啊,真他妈的大!"这个人很想写诗,为什么写不出来呢?就因为他没有具备写诗的能力,不像诗人那样具有驾驭语言的能力。所谓"艺术家"就意味着他有一种表达的能力,艺术家和非艺术家共同的地方,就是说他们都有情感,对生活和自然都有感悟。但是非艺术家没有表达的能力。艺术家和非艺术家的差别就是有没有表达能力。这是我觉得在艺术的层面上,艺术家和非艺术家不同的地方。

艺术家和非艺术家还有一个不同,所谓艺术家的"表达能力"就是他具有一种技艺,而有些非艺术家也具有某种技艺或技术,因为很多工作都是需要技术的。比如说一个车工、一个钳工、一个钣金工,都是需要技术的。艺术家在那写写画画,敲敲打打,雕雕凿凿,这也是一种技术。但不同的是,前一种技术是规范的、精准的、标准化的,所以,可以成批生产。而后一种技术是个体化的、创造性的、富有想象的,做出来的东西是不重复的,只此这一件,这就是艺术品。如果按照标准化要求,不断重复做出同一件东西,那叫做"产品"。正是在这个意义上,艺术家和非艺术家是不同的,"产品"和"艺术品"也是有差别的。其差别就在于艺术家是具有创造能力的这样一类人,同时,他还具备了技术条件,所以说他才可以成为艺术家。

艺术家与艺术市场

从艺术及艺术创作的本质来看，艺术市场发展现状如何以及什么类型的作品更受市场关注，这些问题与艺术家并没有直接的关系。艺术创作应是来自艺术家自身的一种需要，艺术创作应是艺术家内心情感表达的需要，是其情感表达的冲动及欲望促使艺术创作的完成，而不是根据买家或市场的需要来创作艺术品。否则就不是真正的艺术创作。当一件作品完成以后，艺术家的工作已经基本完成。艺术作品对于艺术家而言，应是艺术品而不是商品，当这件艺术品进入市场的流通渠道后才转化成商品。这一转化过程应由画廊和经纪人来完成，而不是艺术家本人来完成，在艺术市场体制健全的情况下，这个过程和艺术家是没有关系的。

艺术家应该在市场面前保持清醒的头脑，不受市场的牵制。在艺术市场火爆的时候，能够平静地画画，拥有一颗平常心；在市场冷清的时候，依然能以平常心态去面对自身，而不是面对市场，艺术家不应该太关注市场。真正的艺术家指引他的永远是自己的内心，而不是外在的力量。这也是确认一个艺术家是不是真诚、是不是真正在做艺术的基本判断标准。

因此，艺术家最好是面对画布，背对市场。艺术家不能向市场求爱，但可以接受市场的求爱。当然背对市场只是一种理想，事实上很难做到。因为人都是生活在现实生活中的，在一个消费主义的商业时代，谁都无法避免与市场发生联系。但是，艺术家必须保持清醒的头脑，控制自己追求物质的欲望，防止被市场所左右。

艺术家一生要面对两个"敌人"。第一个敌人是贫穷，战胜不了贫穷，就实现不了自己的艺术理想。因为长时期的贫穷可能泯灭一个艺术家的意志。而当你战胜了贫穷这个敌人后，你所面临的第二个敌人就是富有。如果你战胜不了富有，你依然不能使自己的艺术走向最后的成功，因为富有常常可以腐蚀一个艺术家。艺术家只有战胜了第一个敌人之后，才有勇气面对第二个敌人，继而战胜它，成全自己，最后才能在艺术上有所成就。

两个话题可以跟大家分享一下，一个是艺术家和艺术品，一个是艺术消费和艺术品消费。这两个话题和第一个话题，因为我们谈的是艺术，那么艺术的来源是什么？艺术是和艺术家有关的，如果没有艺术家也就没有艺术品了。但是艺术家到底和普通人（这么说不合适，好像艺术家不是普通人一样），应该说，艺术家和非艺术家的区别在哪

里？什么人才是艺术家？什么人是非艺术家？

艺术消费与艺术品消费

在现实生活中，我们大量谈论的是围绕着对艺术品的消费。对艺术品的消费比较简单，只有一个条件就可以了，就是你有钱，你有钱就可以占有艺术品，就可以把你喜欢或觉得可以升值的艺术品买到你的手里，把它陈列在家里欣赏，或者高价卖掉都可以。但是，这里有一个重要的区别在于，对艺术品的消费还不是对艺术的消费，你把一件好作品摆在家里面，你未必能消费这件艺术品，你真正知道它好在哪，美在哪，艺术价值何在，这是需要一种能力的，即"审美能力"。所谓"艺术消费"，就是面对一件艺术品，你能从中获得美感，享受到一种审美的乐趣，感受到它的艺术价值所在（请注意：艺术的价值不等于艺术品的价格）。艺术品的市场价格是一回事，艺术品的艺术价值是另一回事。中国的有钱人可以花十几个亿买一张画，但未必能从这幅画中获得审美享受。正如一位哲人说，珠宝商只知道珠宝的商业价值，却不知道珠宝的美的价值。如果一个人能够消费艺术，这才是最高层次的消费。这就是为什么历史上那么多大师创作了那么多精美的艺术品，你虽然买不起它，但却可以消费它，因为你具有了消费艺术的能力。简单说，你具有一种审美眼光，具有对艺术的鉴赏力，我觉得这才是最重要的。因为艺术消费可以提升你的文化品位，使你的精神富有。否则，即使你拥有多少件作品，也不能使你在精神上"脱贫"。当然，收藏作为一种手段，可以使你走进艺术，慢慢变得精神富有，直至成为一个精神贵族。

所以，我觉得作为一个不从事艺术的人，如果想拥有艺术，最重要的是在精神上拥有，将对艺术品的消费转化为对艺术的消费。不仅如此，作为一个藏家，收藏的作品越来越多了，于是建一个美术馆，把藏品陈列出来让更多的人来消费艺术就更好，西方许多大藏家正是通过艺术收藏回馈于社会。

艺术批评与艺术市场

由于艺术市场的兴起，中国当代艺术由过去以艺术家和批评家为主体的单一发展链条被打破。资本的介入与市场的繁荣，加速了中国当代艺术生态链的整体发展，从而催生了艺术家、批评家、策展人、经纪

人、收藏家和投资者共生的艺术生态链。这对当代艺术无疑是一个机遇，也将推动中国当代艺术的快速发展。然而，由于市场的强大冲击，当代艺术家应对市场的思想准备不足，使得艺术家往往脱离学术评价体系，而依赖于市场的包装营销，由此也造成了当代艺术价值判断的模糊和当代艺术市场的无序。而批评家的责任正是通过他们对当代艺术的价值判断来影响市场走向，并对当代艺术发展过程中具有独创性的艺术家和具有学术价值的作品做出学术认定，从而沟通创作、评价、欣赏与收藏各方，为收藏家提供有价值的收藏线索，以学术引领市场，建构当代艺术良好的生存空间和发展环境。

艺术市场已经成为一个无法抗拒的浪潮，几乎所有成名的、未成名的艺术家都自觉或不自觉地卷入其中。如果说在上世纪90年代，中国艺术市场还只青睐于那些中国画名家，近两年，中国当代艺术已经越来越多地受到市场的关注。这个转向表明中国当代艺术的商业价值已开始被市场所认可。市场的支持，是比任何其他的支持更为实惠、更为持久也更靠得住的支持。在现代条件下，不与市场打交道的艺术家是不存在、也是不可能的，问题只在于，能否对市场的诱导保持高度警惕，能否清醒地提防自己游离学术轨道，落入市场的陷阱。

面对市场，不只艺术家，批评家也同样经受着考验。坦率地讲，批评家、策展人多是一些不懂经济、缺少商业头脑的文化理想主义者。上世纪90年代初，一些批评家曾热衷于参与艺术市场的创建工作，却不切实际地急于把当代艺术推向市场，一厢情愿地将学术强加于市场，最终因为操作失控不得不放弃初衷。

批评家在稳定市场秩序、给画家以学术定位中起着重要作用，但他们对于多数在商业上得宠的艺术家却不屑一顾。由于批评家总是本能地关注那些独辟蹊径和具有艺术史意义的艺术家，因而对于那些迎合公众趣味的商业倾向均不以为然。在他们来看，一个艺术家一旦为市场所趋，他所具有的开创意义也就不复存在。虽然在市场经济条件下，任何艺术行为都难以避开商业的浸染，但真正的艺术创造的原始驱动力却是艺术家的内在需要而非市场需要，它绝对应该是非功利的。因此，就这个意义看，真正的批评家永远不会成为市场的同路人。

艺术批评家和艺术策展人作为群体，应是学术的体现者。严格讲，他们的学术活动本应与市场无关，为了保持学术的纯正和独立，他们必须警惕来自商业的侵蚀和政治的掌控。然而在中国，学术活动最大的难题是，还没有基金会这样不求回报、不干预学术的经济后援。任何艺术投资，都要求以回报作为其前提。在这种情况下，策展人就不得不对一

定程度的市场操作做出妥协。

市场无论对于艺术家还是批评家，都是一个无可回避的事实。因此在今天，批评家不仅要以批评见证艺术，还要承担起以学术引领市场、提升艺术市场和艺术收藏的品质的重任，这是一项非常富有建设意义的工作。在艺术市场日益繁荣的当代，如何将批评的独立性、严肃性与市场操作的规范性结合起来，如何使中国当代艺术在创造、欣赏、收藏和研究诸方面逐步进入一种良性循环之中，依然是批评家面对的历史任务。

贫穷与富有：艺术家的两个"敌人"

近年来，青年艺术家空前受到市场的关注，甚至跑到艺术院校去挖掘新人。我认为这并不是一件好事，青年艺术家比较早地进入市场，生活上没有问题了，但艺术上很容易走偏。他们目前还缺少自控能力，处理不好就会被市场牵着鼻子走。其实哪位成功的艺术家不是经过几年、十几年，甚至几十年的煎熬。当年方力钧他们在圆明园的时候也一样，一屋子的画没人买，过得很艰辛。这种时候，艺术家需要一种"挺过去"精神，耐得住寂寞，忍得住清贫，要相信自己有一天会成功。不能把成功看成一件容易的事情，如果你不想做别的事情，就想做艺术家，那你一定要坚持，在没有成功之前，绝不气馁。

艺术实际上是一个理想，坚持做一名艺术家，将艺术作为一种生活方式的选择无可非议，但必须有一个前提，就是要能养活自己，比如找份工作，做一些兼职工作，用这种方式获得一种基本的生存能力，然后才有可能去做艺术。如果你连基本的生存问题都解决不了，父母也没有条件提供你的经济来源，那就无法坚持你的艺术理想。其实我们每一个人都会有生存的问题，这个是我们首先要解决的事情，不解决一切都无从谈起。再美好的理想，都需以起码的生存为基础，所以，贫穷是艺术家的第一个"敌人"。艺术家必须要战胜贫穷，才有可能坚持自己的艺术道路，即所谓"贫贱不能移"。当然艺术家富有以后，又会面对另一个"敌人"，那就是"富有"。他还需要保持自己的艺术信念，以战胜"富有"，即所谓"富贵不能淫"。

破解迷惑
——当下中国艺术市场的链环与问题

尚辉

《美术》杂志社社长兼主编

内容摘要 伴随着新时期市场经济的逐步深化,艺术品也开始深入地进入经济流通领域。从1993年在深圳开槌的第一拍到2015年中国艺术市场交易额列为世界前茅,中国艺术品市场在短短的二十余年走过了欧美数百年的经营道路。在这短短的二十余年中国艺术市场的腾飞中,中国创造了艺术市场的神话,使中国书画单幅作品的价格及总量几乎可以和欧美艺术品市场相抗衡。但中国艺术品市场的产业链并不完整,一些链环的缺失或薄弱也使得中国艺术品市场显得极为脆弱,这减缓了中国艺术品市场健康稳健发展的步伐。本文试图勾画中国艺术产业链的完整链环,以期检视中国当下艺术产业链的病症以及发展瓶颈。

关 键 词 中国艺术市场 社会价值链环 经济价值链环 经纪人制度

伴随着新时期市场经济的逐步深化,艺术品也开始深入地进入经济流通领域。从1993年在深圳开槌的第一拍到2015年中国艺术市场交易额列为世界前茅,中国艺术品市场在短短的二十余年走过了欧美数百年的经营道路。在这短短的二十余年中国艺术市场的腾飞中,中国创造了艺术市场的神话,使中国书画单幅作品的价格及总量几乎可以和欧美艺术品市场相抗衡。但中国艺术品市场的产业链并不完整,一些链环的缺失或薄弱也使得中国艺术品市场显得极为脆弱,这减缓了中国艺术品市场健康稳健发展的步伐。

很显然,西方是一个市场经济非常完备的世界,艺术市场一直也是和市场经济共同运作。我们今天看到的中国艺术繁荣的一个重要现象可能和我们在1980年代之前很不一样,这就是我们原来觉得艺术

发展和市场没有太大的关系。一个艺术家的成就、一个艺术家的探索被社会认同，主要是通过展览的方式，包括在美术期刊发表就可以获得社会的认同感。但是在今天，我们发现的一个重要现象，就是没有艺术市场的积极参与，他的艺术认同度会受到极大的影响。也就是说，这个艺术家如果是一个很有名望的艺术家，但是发现他的艺术市场价格非常低或难以流通，那么，他的艺术认同度是存在问题的。今天艺术作品的社会价值实现必须另外加上一条，这就是艺术的市场价格与市场流通对艺术家的社会定位所起到的举足轻重的作用。这是第一个现象。

第二个现象，有些名望很高的艺术家自以为他的市场价格很高，但在实际艺术市场的流通当中其价格非常低落，根本不像我们想象的那样。原以为此公画得好或者说他艺术成就高，其艺术市场的价格肯定也很高，但实则不然。或许正是存在这种认识误区，一些老艺术家、前辈艺术家往往会把自己的艺术价格定得很高，但是会发现他定的价格根本不可能在市场流通，其作品价格并不是真正地可被市场接受的价格。此种情形，只能说明那只是画家一厢情愿的价格，而不是真实符合市场行情的作品价。

我们以为艺术的价值和艺术的价格是等同的、平衡的、平行的一种关系，但是我们今天发现，这个平行常常是被打乱的，是无序的。原因是什么？

首先，我个人觉得艺术市场的链环应该有这么两条。首先，艺术作品的社会价值实现。只有在艺术作品的社会价值实现之后，再同时进行艺术经济价值市场化的实现，实际上有这么两条线索。我们在第一条线索里面可以看到，艺术社会价值的实现至少要经过这样几个链环或者这么几个环节，我们原来大概就是这样一个模式。比如说要通过艺评家、鉴定家，今天要通过策展人，通过策展人把你作品推出来是在画廊展览还是在美术馆展览，通过艺评家的评析向公众推广。在每个链环当中，都是互相制约的，如果少一个链环，或者某一个链环缺失的时候，艺术作品社会价值的实现就是不正常的，不健康的。原来中国的美术馆体制就不是特别健全，美术馆在80年代的时候，像上海、江苏、北京一些一线城市都拥有一座美术馆，但是像二线城市、三线城市大多是没有美术馆的。像杭州这样的文化大省，浙江美术馆也不过是前五年才开始落成并运营。像浙江省这样一个文化体量的省，其美术馆居然是在进入21世纪的10年之后才落成、才开始推广。很显然，在社会价值实现的链环上就存在很大的缺陷。

像画廊，我们知道，画廊在今天的中国是习以为常了，但在1990年代，包括上海、南京和广州这样的城市，可能有国有的文物商店充当画廊，私营画廊屈指可数。很显然，当时美术作品的艺术价值实现大多是通过大型展览或报刊媒体来完成的。在今天来看，这样的艺术价值实现的链环相对单一得多。

第二条是美术作品经济价值实现的链环。相对来说，第一条链环是我们比较熟悉的，而艺术的市场价格实现链环直到进入21世纪才建立得比较齐全，艺术经纪人、画廊、艺博会等逐渐形成规模，尤其是艺博会在本世纪10年后开始大面积地在艺术经营机构里产生影响。

1993年，拍卖在深圳敲响第一锤到今天也不过二十余年的历史，在艺术收藏的生态里，艺术的收藏群体和艺术品的投资商是近些年才逐渐形成的，收藏群体应该建立得还比较早，但是作为艺术投资，如果把它当作艺术资本来看，肯定是十年以后大家才开始意识到。艺术资本和艺术市场实际上发生了资本流通与资本观念的巨大变化，作为艺术市场价值实现的链环问题。

我刚才讲的是两条链环、两条主干，这两条主干在实际的运作过程当中是相互交叉交融的，很难分开。我们可以将这种艺术经营拆解，分为艺术经营的初次投资和再次投资。初次投资首先要经过艺术品社会价值的实现与推广，通过艺评家点评，通过策展人策展运作，在画廊或美术馆向公众展示，再通过公共媒体进行推广。通过艺评家对作品的分析，人们对某艺术作品的艺术水平和艺术价值产生了认知，这是艺术品初次投资进行的第一步。这个第一步之后，有可能开始进入市场。这个市场的经纪人和初次投资的中间环节是非常重要的。中国当下艺术市场在结构中艺术经纪人在这样一个链条中几乎是断裂的。但在这条链环中，艺术市场价值的实现恰恰是通过艺术经纪人才能够转向画廊、艺博会进行销售，通过艺术经纪人实现拍卖市场的拍卖，最后才能落到收藏客户和艺术投资商的手里。

很显然，在这样一个链条中，艺术经纪人在艺术社会价值的实现和艺术品经济价值市场化的实现过程中起了至关重要的连接作用。我们在西方市场经济中也能够看到的这样一个主干道的流通作用。今天已进入了资本时代，资本时代对于艺术品的运作相比于原来比较原始的艺术品市场资金流通的方式已发生了根本变化。比如说，艺术资本实是以艺术为名义而进行金融资本的投资、储存与抵押，所以艺术投资的目的性是非常强的，这意味着对艺术家的选择、市场的拓展都具有极强的设计性，客观上也要求艺术资本的回笼从自然状态到设定状

态，回笼的频率也被要求加快了。

我们看到的大量现象是，艺术品实现其市场价格的过程并不是一次性的，一次性的价格可能是比较低。在很多成功艺术家的个案中，陈逸飞和吴冠中，他们艺术品的再次投入或者是再次投资都是反复和交叉进行的，所以才能够使他们的价格不断向上攀升。这种模式其实还是对初次投资与再次投资过程的反复运作。首先是要通过艺术经纪人的作用和艺评家、美术馆、画廊、公共媒体共同发生一个交互的作用，再通过这样一种交互作用来提升某个被设定艺术家和艺术品的社会知名度，通过这个社会知名度才能够进行第二次作品价格的攀升。我们说艺术家知名度相当于商业产品的品牌效应，换句话说，这个艺术品的再次投资也好，还是这个艺术家的市场拓展也好，实际上都是把艺术家和艺术家的艺术品当作品牌进行品牌形象的社会提升。只有在对品牌形象的极大提升之后，这个艺术家的作品才能够更广泛地进行市场化的实现和操作，不经过这个过程，其市场化就不可能进行较为理想的市场攀升。

当代油画界，比陈逸飞名望高的，比他画得好的画家大有人在，但是他们的艺术价格远没有像陈逸飞这么高，销售也远没陈逸飞火爆。重要原因之一就是他们在国内身居高位、学术地位很高，一般情况下不会轻易地把自己作品放到市场里面，要拿就要标出很高的市场价格，这就使他的单幅作品初次进入市场时候的价格可能就达到了数十万乃至于百万元以上。但是这时候你会发现一个最重要的问题，就是在网上寻不到他的作品的市场流通价格，找不到已有的被反复确认的拍卖记录，这时，艺术投资者不敢贸然用很多资本投向你的作品，他会觉得你虽然名望高，却没有市场流通价格。简单来说，就是你没有真正的市场。当没有确定的市场时，投资商总是迟疑的。

相反，像陈逸飞实际上是新时期最早进入市场的画家，当年在美国时他就是以卖画打开自己的艺术影响的画家，市场的成熟度也使他备受海外画廊、藏家的推崇。当然，这种海外市场又反馈给国内，大家都知道他的艺术市场价格坚挺。所以他的作品一旦出来，大家都争相购买，成为艺术市场流通的硬通货。他的作品价格坚挺的原因，除了雅俗共赏，就是他所有的作品都是依靠每一个单幅作品的市场价格夯实，也是靠许许多多的藏家用价格维护起来的。这就是和我刚才说的有些名家当没有任何市场铺垫时，仅仅是一个开出来的虚的价格，这和陈逸飞这种不断积累夯实出来的市场是完全不一样的。

众所周知的范曾，他画得好坏暂且不论，但是范曾是绝对知道艺

术市场是怎么回事的一个人。当范曾的所有作品都用数十万一平尺价格堆积起来的时候，每一个藏家都不会随意降低作品的价格向市场抛售，他的作品的市场价格结果只有不断攀升。当然，数十年之后，他的作品的价格如何有待历史检验。范曾的画在中国画界绝对不算是一流的好画，但是为什么市场价格远远超过了很多人？他的作品初次投资、再次投资和再再次投资，都不知经过了多少轮。而范曾每次做展览就是每个周期的循环。从1980年代一直转到今天，也可以说经历了三十多年艺术市场的铺垫，其作品的价格当然就很高很稳固。为什么在今天中国当代看到了一个现象，一个画家在艺术史上的价值可能并不高，但是他的作品的价格为什么会超越了很多人？作为业界人士，可以说投资商的鉴赏力不高，这当然是一方面的原因，但一些画家注重市场操作、符合艺术市场的规律，也不能不说是起了决定作用。

今天探讨艺术资本这个命题时，我们不能忽视的一个重要原因就是他在艺术市场上所进行的艺术投资和艺术资本的运作是科学的，是符合市场规律的。

今天尤其需要反思艺术市场链环中的一些问题，在我看来，当代艺术产业链环的确存在较明显的病症与瓶颈。

第一是艺术批评缺乏尊严，缺乏应有的公信力。今天做艺术批评人的话语权和话语的分量可能在艺术市场上起到一定的作用，但是绝对不像西方社会或者是其他国家会有这么高的学术地位，并起到一言九鼎的作用。我刚才谈到的两个产业链中艺术社会价值实现过程中，像美术馆、画廊也需要建立学术门槛，相比较而言，能否建立一个科学的、具有学术影响力的批评话语体系，才是今天艺术市场发展中存在的重要问题。因为今天现行的艺术批评更多是艺术媒体的表扬，消解了艺术投资商对艺术批评话语的信任程度，艺术评判价值的混乱必然导致艺术市场投资的混乱。这种原因当然首先来自艺术批评界，一方面是批评界有很多并不是特别懂艺术的批评人，随意使用最高评价词语，最高的艺术评价贴在找他写评论的所有的艺术家的身上。所以我们常听到业内人说他们写评论都是除了名字其他评论话语都一样，可以随意植入任何一个名字，就可能成为一篇批评文章，这是批评界的一个耻辱。当然，批评家的操守也严重影响了评判的公信力。红包的厚度等于评价的高度，这是对今天批评界的一个绝妙讽刺。因而，建立一个具有公信力的、具有学术权威的艺评价值体系是十分适切的，评判要敏锐准确，经得起历史的检验，这样才能给公众、艺术投资商以正确的引导。

第二个瓶颈是艺术经纪人制度的建立问题。我们发现中国的艺术市场长期存在着一个很奇怪的问题，就是中国艺术市场没有经纪人的位置。中国的艺术经纪人制度是世纪之交才出现的。在西方艺术市场链条当中，没有经纪人就没有其他那些链环的发生，那些链条不能没有艺术经纪人这个环节。但在中国就不是这样，中国艺术市场的推广好像都没有艺术经纪人的份儿，也就是说你不通过艺术经纪人就直接进入了社会推广和艺术市场。很多外国人和学者来问，中国艺术家是怎么操作市场的呢？显然，中国艺术市场有很多艺术家自己充当了自己的艺术经纪人，这种模式的产生是和第一种模式紧密相连的。因为在没有艺术市场的时代，艺术家要办展览、约评论，要进行宣传报道，都是艺术家找了批评家，找了美术馆，找了媒体，自己充当自己作品的经纪人。甚至到了艺术市场的时候，自己也亲自来谈价格。外围的人可能会觉得这很难，你怎么能说自己的价格该怎样怎样呢？但是在中国这种情形就是这么发生的。在中国，艺术经纪这个链环特别难以发展，特别难以生存，这个问题来自艺术家。艺术家不愿意把自己在市场上获得的利润分一杯羹给艺术经纪人，认为艺术经纪人是没有作用的，认为艺术经纪人对于所有社会关系是艺术家自己培养的。这种现象的发生毫无疑问是和中国在1949年以后建立的体制美术密切相关的，因为的的确确只有艺术家本人对艺术界的高管阶层的一些人士可能更加熟悉，艺术家本人在经营和推广上更加具有优势，经纪人反倒没有这些社会关系。中国的艺术市场和中国艺术的体制在这时候发生了一种交集的作用，就形成了今天中国的艺术家大部分是没有经纪人的现象。

但当今天艺术市场、都市艺术资本要想进行更大规模的营运和再次投资时，没有经纪人这个链环是不能够扩大规模继续并健康地发展下去的。所以，今天应该呼吁，各类美术教学机构，应该培养更多的策展人，只有培养更多的艺术经纪人和艺术管理人，才能使中国艺术市场真正进入健康发展的轨道。

艺术投资的空间在哪里？刚才讲的是它的链环缺失和瓶颈。探讨艺术市场的问题，这也是很多投资人、画廊业经常问到的问题。说吴冠中、范曾他们价格很高了，你觉得还能够攀升吗？中间还能赚到差价吗？一个优秀的艺术投资商绝对不是吃别人的剩饭，不是说吴冠中做得很好了，陈逸飞、范曾他们的艺术价格都很高了，基本不能在市场投资上获得更多利润了；而是说一个投资商能否在艺术市场上获得更高的回报，更重要的在于考量你的艺术眼光，也就是说在今天当代

艺术发展史上还存在着太多投资的潜在空间。这就是刚才讲的有大批的没有进入艺术市场的艺术家和艺术作品都是非常优秀的。在某种意义上来讲，就是没有艺术市场的艺术家和艺术作品可能会比已经炒得很高的艺术家的作品更具有市场潜力、更具有艺术社会推广的前景。这就是我刚才一开始讲的，我们被一种现象所迷惑，即在艺术史上有自己艺术地位的艺术家不能很好地进入艺术市场。在艺术市场当中已经获得很高艺术价格的艺术家却没有艺术史的地位的原因究竟是什么？我个人认为，首先只有艺术史的空间才能有艺术投资的空间，在高度发达的市场经济社会，艺术史学者和艺术投资者共同完成了艺术史的构建，这个观念是我们对原来对艺术社会价值实现单一方式的一种修正。

意大利文艺复兴美第奇家族是个很好的案例。如果没有美第奇家族对于艺术的投资和艺术的经营，毫无疑问也就没有文艺复兴，也不可能有达·芬奇和米开朗基罗。但是我们原来在研究艺术史时仅仅会专注达·芬奇的贡献和米开朗基罗的贡献，没有考虑到不断驱使艺术不断向前发展的潜规则，这就是艺术资本的运作。所以，我们今天终于认识到艺术投资者在艺术发展史上的作用，并来积极地探讨艺术资本运作的艺术史的构建问题。

有的人说，先有学术地位后有艺术市场，还是先有艺术市场然后再进行学术定位？我个人认为这两种模式都有。一开始进入艺术市场，也许某个艺术家的艺术地位并不高，但是通过艺术市场对于他的不断塑造，对于他的艺术形象、他的艺术探索也在发生深刻变化。这便是我们发现有很多先期进入艺术市场的艺术家，在后来若干年以后享有了很好的社会艺术地位。而先有艺术地位再进入艺术市场是大家司空见惯的，要经过初次投资、再次投资和再再次投资的程序和过程。但是今天在艺术资本市场的概念下，我们更关注到先有艺术市场然后再进入学术定位的这样一种现象。

艺术史不单纯是艺术本身规律发展的结果，也取决于市场的认同度。这里存在着怎样认识艺术史和当代艺术史的问题。吴冠中创造的艺术神话，毫无疑问是艺术价值和艺术价格双重作用的结果。我刚才一直谈到，比如说像吴冠中开拓的水墨画艺术，用传统的水墨表现抽象构成点、线、面，使传统中国画进入城市文化之后必然要用城市文化的审美经验对传统艺术进行再造。所以像吴冠中这样一个从中国画走向水墨画的学派就具有了艺术史的变革价值，但这个水墨画学派绝不止于吴冠中一人，在现代视觉经验与传统笔墨的结合方面，继吴冠

中后,尚有许多值得人们去关注的画家,就吴冠中这一路艺术探索而言,还有刘巨德、杜大恺、姜宝林等,他们在笔墨和现代视觉经验的结合上可能比吴冠中先生走得更远一些,更好一点。但是我们在艺术市场看到的一种现象是什么?就是他们艺术的市场价格远远没有达到吴冠中这个层次,这就是我们要探讨的艺术市场问题。

怎样确定作品的价值与价格呢?决定艺术价值的因素,首先是阅历价值。阅历价值对于艺术家价值起的作用非常大,比如说阅历价值有他的出生、他的地位、他的经历。梵高的价格超出同辈很多人,但如果说色彩的艺术水准,梵高的色彩绝对性不如塞尚、莫奈,但梵高作为一个伟大的天才画家,他受到人们的拥戴也和他个人艺术经历密切相关。潘玉良作为民国时代旧社会青楼女子,最后变成留法、旅法的艺术家,这样一个艺术家经历本身就吸引了很多人。所以在看潘玉良作品的时候,不仅仅看作品,实际上看到她背后社会身份的一种转化。陈逸飞实际上也是这样,阅历价值往往和艺术家的品牌效应构成了非常紧密的一种关系。演艺界比艺术界更明显一些,如果这个演员三天没有花边新闻,这个艺星可能就很快就退到二三线,这个道理是一样的。

第二是技艺价值,原来认为技艺价值并不重要,实际上艺术市场上技艺价值非常重要。一般来说工笔画要比写意画卖得贵,你看人家要花多少工夫啊。当然你可以说投资商或者是经营艺术的人不太懂中国画,但是很多人就是这么看的,觉得那个鸟要画一个月呢,肯定价格高啊。在此表明艺术价值与艺术技艺难度之间紧密关系。当然,台上一分钟,台下十年功,单幅写意画的时间可能很短,但画家是用了一辈子的功夫来画的。还比如绘画和摄影,摄影今天在西方世界的价值(当然这个摄影不是所有的摄影,而是当代艺术的摄影)可能超过了绘画,因为观念摄影的价值更多体现在观念上。但一般来说,绘画的市场价格肯定是高于摄影的,一个重要原因就是摄影一按快门就完成了,还可以复制很多张,这当然不如单幅的绘画技艺难度更高。比如说版画,版画和油画相比价格低了很多,原因是版画可以复制,其单幅画作的技艺被其印制的数量稀释了、平均了。还比如抽象和具象,从上世纪90年代一直到今天,中国写实绘画的市场价格一直居高不下,而且价格还在继续攀升。原因很简单,中国艺术投资商觉得写实绘画首先很好看,里面又有这么多的技艺,觉得这样的画作技艺含量很高。

第三个影响作品价值的是创造价值,也是个性价值,即强调其艺术的唯一性、不可复制性问题。刚才谈到的像梵高的作品之所以和莫

奈、塞尚拉开距离，还在于他的艺术创造的个性化特别的鲜明，他的唯一性吸引了更多的艺术投资人去进行投资。此处实际上谈的是艺术市场的这样一种规则，艺术市场的规则和艺术价值的规则并不完全等同，这里还涉及艺术价值的学术定位、供需关系等，都共同构成了一件艺术作品的艺术价格因素。

总而言之，一个艺术家的作品能否进入艺术市场，和这个艺术家的诸多因素是有关系的。

在中国当代拥有这么多有艺术价值的作品，但它们的市场价格为什么会发生这么大的变化？比如说刚才谈到的从 1993 年到 2016 年，这 23 年之间，同样一件作品在不同阶段，比如说李可染的《万山红遍》一开始没有超过千万元，后来发现超过千万元，从千万元跨入亿万元，又跨入了十亿元，同样的单幅作品在不同的背景下发生了很大的变化。这件作品艺术价值没有变化，但是价格发生了这么多这么大变化，艺术价格和艺术价值之间究竟是什么样的关系，这是特别值得需要探讨的问题。

艺术价格永远都是围绕艺术的价值而形成上下幅度变化的，艺术价格也总是力求趋同于它的真正艺术价值，即艺术市场的价格最终都不断地趋同于其艺术史的艺术价值。但是，这个价格会随着每个时代市场发展的变化和时代经济发展的整体水平而进行相应的调整。一个国家整体经济实力的变化，都随时会调整某件艺术作品的实际价格，这就是艺术价格永远都不会完全等同其艺术价值的一个重要缘由。

人文地把握艺术市场的资本运作
——关于艺术市场人才培养的几点意见

吕品田

> 中国艺术研究院常务副院长兼研究生院院长、研究员

内容摘要 在市场经济高速发展的消费时代,属性不同的文化资本和经济资本,已在艺术生产的控制方面呈现新的关系格局。通过"投资""合资""兼并"或"购买知识产权"等经济学方式,经济资本渗透到文化资本的价值结构,影响以致决定着艺术生产和艺术价值判断。涉足文化领域的投资行为往往会通过一定的选择体现其自觉或不自觉的人文倾向,甚或包藏刻意操纵社会价值取向、企求某种隐秘战略目标的别样心机,从而产生超出经济学意义的连锁人文效应,以致影响社会价值取向以及相应的文化利益。为此,艺术市场人才培养的教育目标和教学内容不能局限于市场经济学,而需要引入政治学、社会学、文化学、美学等多学科视野,并要注重文化战略意识、价值归属意识和整体意识的培养。

关 键 词 艺术市场 人才培养 文化战略意识 价值归属意识 整体意识

在市场经济高速发展的消费时代,艺术事业已无法和经济行为或经济手段脱离干系。如今,艺术的社会传播不光以物化形态、学术话语和思想观念来进行,更借市场力量而以商业方式和商品形式来实现。

从经济学的角度来看,属性不同的文化资本和经济资本,已随市场经济的高速发展而在艺术生产的控制方面呈现新的关系格局。文化资本在消费时代之前具有相对独立的价值结构,没有纳入批量生产体系的艺术生产显示出它的"稀缺性",艺术家努力强调艺术的自律性以强化其作为文化资本的稀缺性,维护自己在美学领域高贵而神圣的地位。然而,消费市场的"民主化"倾向不断激发大众对稀缺性艺

产品的需求，而存心加快自身循环速度的经济资本则借此全面进军美学领域，向文化资本争夺艺术生产的操纵权。通过"投资""合资""兼并"或"购买知识产权"等经济学方式，经济资本渗透到文化资本的价值结构，影响以致决定着艺术生产和艺术价值判断。被抽象为观念、符号或图像的艺术，或直接纳入批量生产体系，或以风格、时尚的快速制造，更加充分地满足经济资本的增值诉求。今天，经济资本已对文化资本造成很大程度的影响。

追求经济利益的最大化是市场行为的中心目标，单纯经济学意义上的增值诉求本身无可厚非。但应该意识到的是，涉足文化领域的投资行为往往会通过一定的选择体现其自觉或不自觉的人文倾向，从而产生超出经济学意义的连锁人文效应，以致影响社会价值取向以及相应的文化利益。而且，更应该意识到的是，经济资本的运作中不免也会包藏刻意操纵社会价值取向、企求某种隐秘战略目标的别样心机。在这种情况下，艺术市场就不单纯是经济学的实践领域，而会成为诉诸市场方式的实施政治战略或文化战略的第二空间。因此，如何既合乎市场规律以求经济利益最大化，又充分兼顾政治、文化等其他社会利益地认识和把握艺术市场，是一个无法回避也轻视不得的重大问题。作为人类精神生产的艺术不能独属于经济学，它必须担待比资本增值更加丰富、更加重要的文化功能，尤其在需要用艺术来激发民族精神、培育社会意识、增进文化认同的当代中国。今天，特别需要在文化建设的视野中认识和把握艺术市场，在追求经济利益的同时，切实维护文化资本的价值诉求和责任担待，找到兼顾经济效益和社会效益最大化要求的结合点。只有这样，艺术市场才可能健康而持续地发展。而艺术市场的这种状态，无疑会对参与或涉及艺术市场运作的主体提出更高、更全面的人文素质要求和社会责任担待。

为此，艺术市场人才的培养工作和承担机构，在这方面需要有高度的自觉意识和切实的培养规划。艺术市场人才培养的教育目标和教学内容不能局限于市场经济学，而需要引入政治学、社会学、文化学、美学等多学科视野，需要把健康人文价值观和文化建设责任意识的培养放在首位。针对目前艺术市场的运作现状和突出问题，我们在培养艺术市场人才的过程中，应该特别加强以下方面的素质和能力培养：

一、要注重文化战略意识的培养

在当代国际关系中，虽然冷战已经结束，世界整体地处于相对和

平的状态，但冷战思维没有随冷战时代的结束而停止。由意识形态和社会政治差异所引发的局部冲突，以及出于文化传统和价值观差异而在利益抉择和价值取向方面的矛盾，一直层出不穷。当然情况也有变化，也就是说，如今很多的利益竞争不再刀光剑影，而逐渐以一种文化的、艺术的方式在看似温和平静的状态中进行。人们将基于价值观分歧的利益竞争转化为艺术市场上的商业角逐，从而使得隐含意识形态斗争和文化战略意图的艺术市场在某种意义上成了一个没有硝烟的战场。

 二战以来，艺术一直是发达国家的文化战略，尤其是美国全球化战略所借助的软力量。可以注意到，目前主推"当代艺术"市场走向的力量主要来自西方，西方世界通过拍卖、收藏市场手段大力扶植和推行体现其意识形态和利益诉求的"当代艺术"，包括中国"当代艺术"。一些在价值态度和精神指向上切合或迎合其意图的艺术家因此大受抬举，以致走红所谓的"国际艺坛"。惊人天价所造成的市场效应，通过崇拜、追捧、附和、模仿等连锁反应，对艺术创作领域的价值取向和风格面貌起到了不可低估的影响。由中国"当代艺术"的现状，我们能明显地感受到这一点，那些与主流价值诉求不太合拍的因素，在时下市场所营销的一些"当代艺术"上得到了比较集中的体现。比照这类艺术作品的高价格和高市场关注度，那些传承中华文化传统、体现民族艺术特色、切合主流价值诉求的艺术样式和作品，明显地被市场所冷落，似乎它们都是一些没有市场价值和投资前景的东西。反观美国和欧洲艺术品的市场，这种现象似乎并不是那么显著。这个问题值得大家关注。艺术市场固然会出现市场价格与作品本身价值的偏差，但即便如此，一个有文化立场和自身价值判断的人，一定会慎重地做出自己的选择而不会盲目地"追高"。当一种选择涉及国家和民族利益时，能否坚持这种选择而不为经济利益所动，就会见出文化战略意识的重要性了。所以，艺术市场专业的教学实践，不能只重经济观念而不加培养文化战略意识。面对国际间的多元文化激荡、文化殖民的霸权渗透、话语权的市场化嬗变，帮助学生形成认识艺术市场态势的宏观视野和大局眼光是牵涉中国文化发展的大事。优秀艺术市场人才的优秀性，最主要地表现于他们在选择、推崇、评价和策划等各个环节上，都能够充分地考虑超出艺术品自身价值的整体利益和长远利益。

二、要注重价值归属意识的培养

 在市场上，艺术品的商业价值往往表现于价格的高低、增幅的大

小及其价格保持的稳定性。尽管市场价格并不能全面地标示艺术品的实际价值，而商业价值更不等同于艺术品的全部价值，但艺术品的市场价格或商业价值却难免会影响社会对艺术品其他价值的判断。因此，艺术市场上的价格操作不仅涉及艺术品的商业价值，更涉及人们对艺术品其他价值的认识。艺术的人文价值取向，可以并且需要以市场经济方式和运作手段来体现。也就是说，当我们用自己所掌握的资金选择艺术品进行市场运作时，首先要考虑这种选择的价值取向，要赋予市场价格的经济力量以价值归属，使我们的投资具有方向性和导向性，能够代表社会主流在文化艺术方面的审美选择，而不仅仅是商业选择。在一定意义上说，对于这种价值归属性的清醒意识，会让经济资本获得人文的主脑，使之具有强大的人文感召力。在艺术市场上，西方投资者往往表现出高度的价值归属意识，他们善于利用投资手段来表达自己的利益立场和人文价值取向。堪称中国当代艺术品收藏大户的前瑞士驻华大使乌利·希克，曾经直言自己"是用西方的标准来衡量中国当代艺术的，所以喜欢的是比较先锋和大胆的作品"。

 这是很重要的一个问题。假使忽略这个问题，那么我们的艺术投资则会变成纯粹的商业性操作，我们的经济资本就会在盲目中沦为摧毁自身文化资本的力量。现实中的艺术市场，其实不像仅怀单纯致富之念的人们想象的那么单纯。应该注意到，与市场化接踵而至的"全球化"，使中国当代艺术的社会空间扩大到了全球范围。艺术与社会的价值关系由而转入更大的场域，其间的利益主体和利益诉求因为国际政治、经济和文化的立场差异而变得更加迷离诡秘。海内外的画商、策展人、收藏家、基金会等中介角色为各种"国际资本"选择和培育各有归属的艺术形态，别立一些精神状貌、格调趣味和眼光态度都颇为异样的"中国当代艺术"。可以说，是一定的价值归属意识引领和主导了这一路向的"中国当代艺术"。

 设立于艺术学院的艺术市场专业，应该以强调价值归属意识培养的人才培养目标而有别于一般的商学院。在市场化时代，我们迫切需要培养一大批具有高度价值归属意识，能够让艺术投资具有价值归属性的艺术市场人才。只有通过这些人才自觉而广泛地利用市场方式和商业手段来体现我们的价值取向，才有可能以市场力量促进和强化符合整体国家利益和长远民族利益的艺术引导机制、评价机制和激励机制，抵御"国际资本"对中国文化资本的瓦解。

三、要注重整体意识的培养

市场操作对艺术品的市场运作有着至关重要的作用,而且这种操作涉及艺术管理、艺术策划、艺术展览、艺术营销、艺术批评和艺术媒体等方方面面。现在经常听到拍卖行假拍的消息,"拍假"其实就是一种操作,一种消极的操作。艺术市场的健康发展,需要市场从业者恪守职业道德和商业规范,自觉避免和抵制违背职业操守的弄虚作假的市场操作。但这并不意味着市场不应该操作。根本地说来,市场就是资本博弈的场所,而资本的增值很大程度地取决于对资本的操作。因此,要想驾驭艺术市场,就需要从业者对市场操作所要涉及的方方面面都有所了解,需要有方方面面的知识准备和有关这一切的整体意识。只有形成关于市场构成和操作格局的整体意识,从业者才能充分地调动资源并协调发挥各个领域的作用和潜力,以致达到经济效益和社会效益的最大化。

我国推行市场经济以来,艺术格局发生了明显的变化。受各种利益尤其是"国际资本"利益所驱动的价值取向的"多元化"势头,对原先的主流形态构成了强有力的冲击。一种与"全球性当代艺术系统"接轨的运作模式——"画廊—艺术家—策展人—批评家—大众媒体"模式,不断把驳杂的观念和价值导入中国社会精神空间。这种运作模式体现了很强的整体意识,故作用十分明显。一些"国际艺术大师"和"国际艺术品牌"之所以总是出现在欧美发达国家,并非其艺术创作真的达到了怎样的"国际水平"。真正的原因在于这些国家擅长文化战略性质的"营销学",并在艺术营销方面表现出高强的整体意识和整体操作能力。譬如,他们利用自己在资金、技术和国际政治上的巨大优势,通过对外文化教育、交流、援助项目以及向海外赠送图书、杂志或影像资料;通过报刊、广播、电视和因特网等覆盖全球的信息传播体系;通过举办博览会、展览、评选、提名和颁奖活动;通过基金会赞助、博物馆收藏、画廊代理和拍卖行拍卖等各种方式,在世界范围大力荐举、推崇、传扬体现其价值观念和利益诉求的"文化英雄",使他们加速成为具有国际影响力的"大师"或"名牌"。

因此,中国艺术走向世界的发展实践,特别需要掌握文化战略性质的"营销学",即为谋求国家和民族的长远、宏观、综合利益而主动进行的文化推广或市场操作。而在艺术的市场操作中,加强整体意识的重要性是显而易见的。尽管我们所处理的是艺术市场问题,然而所涉及的领域却不止于艺术市场一隅,不能局限于这个局部领域的运

作。为了尽快地改变这种状况，我们的艺术市场人才培养要高度重视整体意识的培养，要让学生通过强化的整体意识而自觉地发展和提高调度各方资源、协调各种力量、综合运作市场的能力。

新常态下的艺术生产与消费

续鸿明

| 文化部《艺术市场》杂志主编

内容摘要 在艺术产业链条中,起点是生产,终点是消费。消费使生产最后得以完成,使艺术品成为一种可消费、可投资的商品。"新常态"意味着中国艺术品市场将经历一段全面、持久、深刻变化的时期,会影响到艺术从生产到消费的各个环节,要求艺术从业者拿出应对策略,主动调整,顺势而为,修炼内功,激发活力。

关 键 词 新常态 艺术生产 艺术消费

近年来,中国宏观经济呈现出"新常态",主要特点是:速度——从高速增长转为中高速增长;结构——经济结构不断优化升级;动力——从要素驱动、投资驱动转向创新驱动。

对于中国宏观经济的走势,近期的权威分析值得关注。联合国亚洲及太平洋经济社会委员会发布报告称,中国经济发展的基本面依然稳定,供给侧结构性改革为经济中长期发展创造了机会。著名经济学家许小年在深圳创新发展研究院发表演讲时表示,中国未来的宏观经济非常确定,"L"型长尾巴还将持续。根据国家统计局 2017 年 10 月 19 日公布的宏观经济数据,2017 年三季度 GDP 同比增长 6.8%,社会消费品零售总额同比增长 10.3%。

艺术品市场是体现经济状况的"晴雨表",其发展受到"新常态"下宏观经济的极大影响,同时显现出一个不甚成熟的小众市场具有的不确定性。

一、艺术品市场趋于"新常态"

常态,即正常的状态;反之,则是非常态、异常态。任何事物在其发展过程中,常态是普遍现象,非常态是特殊现象。

伴随着改革开放,中国艺术品市场二十余年来从无到有,迅速崛起,总体市场规模已居世界第二。2003 年到 2012 年,中国艺术品市场销售额增长 9 倍,年均增长率超过 40%,这十年的高速增长堪称一个奇迹,是"非常态"的发展。

中国经济 GDP 增速从 2012 年起回落。受经济下行的影响,与 GDP 的拐点同步,中国艺术品市场也从 2012 年开始滑入下降通道,这表明以往的高速增长告一段落,进入深度调整时期。

由此判断,当前的艺术品市场趋于"新常态"。之所以说"趋于",而不是"处于",是因为变化调整仍在持续中,并非稳定的常态。

"新常态"是相对于"旧常态"而言。回头来看,从 1992 年(首次文物艺术品拍卖)至 2002 年这十年左右的稳步发展可称之为"旧常态"。

从非常态到"新常态"的转变,必然是一个全面、持久、深刻变化的时期,也是一个优化、调整、转型、升级并行的过程。

(一)二级市场"减量增质"

中国艺术品市场主要是由拍卖场上高价艺术品来拉动的,相关统计数据也主要来自各拍卖行。以时间节点来说,在 2009 年至 2011 年间,中国艺术市场经历了爆发式的增长,成为全球第一大艺术市场;2012 年这一趋势发生逆转,销售额一年之间收缩了 35%;2013 年至 2015 年,市场逐渐恢复,但销售额增长速度明显放缓,特别是当代艺术板块一蹶不振;2016 年以来,成交额有所上升,显现出"回暖"迹象。面对艺术品投资市场的变化,很多拍卖行调整策略,不约而同地走上"减量增质"的道路。

(二)礼品书画市场受冲击

毋庸讳言,礼品需求是中国艺术品市场发展的隐形动力,收受双方交易不公开,实际销售额难以统计。由于中国艺术品市场过分依赖礼品市场,导致炒作风气盛行,市场乱象丛生,与官场腐败难脱干系。近年来大刀阔斧开展的反腐运动,旨在营造风清气正的政治生态,而礼品书画市场的整治首当其冲,进而使得中国艺术品市场价格狂跌。

2006 年至 2015 年美国、英国、中国在全球艺术品市场中的份额

份额	2006	2007	2008	2009	2010	2011	2012	2013	2014	2015
美国	46%	38%	35%	31%	34%	29%	33%	38%	39%	43%
英国	27%	27%	34%	23%	22%	22%	23%	20%	22%	21%
中国	8%	9%	9%	18%	23%	30%	25%	24%	22%	19%
世界其他地区	20%	26%	22%	28%	21%	18%	19%	18%	17%	17%

Arts Economics（2016）版权所有

2005 年至 2015 年中国艺术品拍卖市场的销售额

数据来源：AMMA；Arts Economics（2016）版权所有

据"2016 胡润艺术榜"显示，中国前 100 位在世艺术家作品的总成交额连续 4 年下滑，最近一个统计年度更下滑了 45%。成交额急剧下跌是多种效应累积的结果，首先是反腐运动切断了向官员送艺术品的渠道，其次也是因为经济增速持续放缓导致。

（三）从收藏投资转向艺术消费

纵观各国经济发展，人均 GDP 达到 8000 美元标准后，将会出现消费升级的趋势。2015 年中国的人均 GDP 接近 8000 美元，但并未出现预期的文化艺术消费大幅增长。原因在于中国社会缺乏美育的基础

荣宝斋在线

和氛围，兴起的中产阶级没有形成亲近艺术的趣味和习惯，拍卖会天价新闻不断，但一级市场长期萎靡不振，诸多因素造成文化艺术消费增长乏力。从近期的"艺术北京""艺术厦门""艺术南京"等博览会参观和成交情况来看，从收藏投资转向艺术消费的趋势已显端倪。此外，从故宫文创产品热销、中外大师展受追捧、艺术品微拍如火如荼等现象，显示了普通百姓对于艺术品的审美需求和消费潜力。

二、重新认识作为消费品的艺术

人们通常把作品视为精神或智力的"创造"，而忽视了其物质生产的属性。尽管艺术品有其自身特殊性，但一旦进入市场后也必然要符合市场规律。在艺术产业链条中，起点是生产，终点是消费。消费使生产最后得以完成，使艺术品成为一种可消费、可投资的商品，收藏投资的艺术品。

（一）艺术作品是产品或商品

马克思在《〈政治经济学批判〉序言》一文中首次使用"艺术生产"的概念。德国哲学家瓦尔特·本雅明从马克思的艺术生产理论得到启示，进而提出在艺术生产过程中，艺术家是生产者，艺术作品是产品或商品。

在市场语境下，谈论"艺术生产"这一概念时，不可回避艺术的商品化倾向，这有助于我们认识当代的艺术生产：艺术像其他形式的生产一样，离不开相应的技术、管理和经营策略，它无法摆脱市场价值规律的引导和制约。

当艺术生产一旦完成后，该作品就具有认识、教育、审美等价值。这些价值可以通过商品交换的方式来实现，即将作品售卖而换取一定的报酬；也可以通过其他的方式，如收藏、捐赠、传播、展览等来实现。

艺术生产的主体包括艺术家、工匠，既可能是个体创作（如毕加索、齐白石的作品），也可能是团队合作或流水生产线的成果（如商品画、大型艺术装置、艺术衍生品）。

（二）艺术是创作，同时也是消遣

近些年，由于艺术品拍卖的天价效应和长期应试教育导致的美育滞后，社会民众对艺术的认知充满功利性。艺术品市场的投机和炒作也严重影响了基于个人兴趣的艺术收藏和消费。因此有必要重新认识艺术的功用和意义。

现代作家林语堂说："艺术是创作，同时也是消遣。对这两种见解，我认为艺术之成为消遣或人类精神的单纯的游戏，是比较重要的。虽则我很赞赏各种不朽的创作，无论是绘画、建筑或文学，可是我觉得真正艺术的精神如果要成为更普遍的东西，要侵入社会的各阶层，必须有许许多多的人把艺术当做一种消遣来欣赏，绝不抱着垂诸不朽的希望。"（《文化的享受》）林氏注重创作的娱情遣兴功能，反对功利化地看待艺术，尤其对艺术能为社会大多数人所分享抱有期待。

（三）被崇拜或被消费的艺术

本雅明在《机械复制时代的艺术作品》一书中谈到艺术的两种价值：膜拜价值与展示价值。在他看来，宗教艺术具有膜拜价值，机械复制时代的艺术作品则具有展示价值。我们不妨借鉴其思想，将艺术作品也分成两种：1、被崇拜的艺术（指博物馆藏品，或流通于收藏家、

拍卖市场的高端艺术品。这些艺术珍品经过了岁月的沉淀、市场的考验。）2、被消费的艺术（指人们平常接触到的、可消费的艺术品）。

需要指出的是，被崇拜的艺术品在当初可能是低廉的消费品，之后随着艺术家名声和地位的上升而成为博物馆竞相收藏的对象和艺术市场上的天价作品。被消费的艺术品是艺术生活化、生活艺术化的载体，并不意味着平庸低劣，其中少数精品有可能转变成被崇拜的艺术品。

（四）通过平价市场激活消费

多年前，艺术批评家、策展人栗宪庭就不断通过媒体呼吁建立平价市场。他认为，艺术家首先是个手艺人，要把自己的身份降下来。平价市场面对的是整个社会和大众，通过平价市场的途径，在艺术不断的变化与整个社会审美变化之间，建立起一种良性的循环，这才是现代精神文明的标志之一。

著名书法家刘艺也提出，"过去字画进入普通百姓的家庭是平常的事，现在我们应当恢复这个传统"。（刘艺《书法的知音是寻常百姓 归宿是普通人家》）

美术批评家王端廷认为，一个文明的社会，艺术进入生活是艺术的最终目的，说到底是为了提高人的生活质量，完善人的生命状态。"这样的一种艺术市场，就没有所谓天价艺术品的出现。"（王端廷《中国当代艺术尚未真正进入国际市场》）

让民众有机会亲近艺术，欣赏艺术，参与作品的评价、收藏，才能夯实艺术消费的基础。

三、艺术产业的再次出发

在经济新常态的大背景下，文化创意产业转型、升级、创新是必由之路。艺术产业几度起伏，不断壮大，也需要以新思维开拓新局面，以归零的勇气重新出发。

（一）宏观政策带来利好因素

《文化部"十三五"时期文化产业发展规划》明确了"十三五"时期文化产业发展的主要目标：到2020年，文化产业整体实力和竞争力明显增强，培育形成一批新的增长点、增长极和增长带，全面提升文化产业发展的质量和效益，文化产业成为国民经济支柱性产业。

《规划》指出，要坚持创新驱动，促进演艺、娱乐、动漫、创意设

计、艺术品、工艺美术、文化会展等行业全面协调发展。到2020年，中国艺术品市场交易总额保持在全球前列，形成2—3家具有世界影响的艺术品产业集聚区，积极构建艺术原创、学术评价、艺术品市场互为推进的艺术品业发展体系。

政策利好为调整期的艺术品市场带来积极影响。针对艺术品进口关税高、海外文物回流瓶颈、中国艺术品行业亟须推进诚信建设等，业内人士也在各种场合建言献计，相信在不久的将来能逐步得到有效解决。

由于特殊的国情和政策环境，文交所、艺术银行等艺术金融业务在中国四处开花，为艺术产业做大做强带来生机，同时伴随着风险。

（二）艺术生产"减量提质"

艺术生产要告别粗制滥造的粗放式发展阶段。艺术品的生产者要有精品意识，从注重数量转向注重质量，避免盲目生产，摒弃低劣作品，提升艺术品附加值。

美术史论家邵大箴说："以前只要是'名家'的画，不管他画得怎么样，送给某个首长就有价值。现在这个门被堵住了，所以很多'名家'的画现在价格下落了。现在人们就要看谁画得好，谁画得有艺术水平，这样的画就会受到关注，否则就不买你的画，收藏家也有眼睛啊。"（邵大箴《现在是有艺术水平的画才会受关注》）这就说明，艺术品市场的新常态，对艺术界狠刹炒作之风、重建良性生态起到促进作用，有助于真正优秀的艺术家和作品脱颖而出。

齐白石、黄宾虹是如今各大拍卖会上频频爆出天价的主角，当年他们的作品却曾是寻常百姓的消费和收藏。1931年，齐白石的润例为花卉条幅（一尺宽）二尺十元、三尺十五元、四尺二十元，价格比同时期的很多画家要低。1944年，"黄宾虹八秩诞辰书画展览会"在沪举办，黄宾

黄宾虹致裴柱常函

虹在与上海新闻报编辑裘柱常的通信中说："鄙意不欲过昂，重在知音。愿从低减，以广流传。"这与当代书画家润格过高、不接地气形成鲜明对比。

在回归理性的艺术品市场，价格虚高、质量平庸的作品正在被大规模、无情地淘汰。艺术家既要以精益求精的态度对待创作，也应当效法前贤，以亲民的价格寻觅艺术知音。

（三）以务实态度培育市场

一个成熟的艺术品市场应该是金字塔结构，基座由庞大的艺术爱好者和潜在的艺术消费者组成，在此基础上通过艺术经纪人、画廊、艺博会形成一级市场，最上面才是通过拍卖行运作的二级市场。而在中国，一、二级市场是倒置的，收藏与投资市场比重极高，处于消费层次的艺术商品市场体量很小，发展缓慢。

"艺术北京"创始人董梦阳说："中国整体的当代艺术品一直存在市场单价过高的问题，高门槛阻挡了更多人的参与，只是很多时候从业者不愿意直面这个现状……作为商业体，我们做更高端的市场也可以暂时生存，但如果从本土市场长远的发展看，只做高端的市场如同悬在高空的楼阁，没有基础会很容易倒下。"这是一种冷静理性的认识，与其对比、模仿香港巴塞尔艺术展的"高大上"，不如以务实态度去培育、发掘、夯实内地的市场。

艺术市场的培育和完善，还亟须激浊扬清的艺术批评来引导。艺术史需要权威、公正的批评，经营者需要目光敏锐、预测准确的批评，消费者需要能引导审美时尚、帮助其选择保值、增值艺术作品的批评，社会需要普及艺术鉴赏和市场法制知识的批评。夸夸其谈使艺术批评失去权威性，而吸引消费者对市场建立信任，树立信心，艺术批评承担着重要的使命。

四、作为个案的大芬油画村：转型与升级

探讨艺术产业的转型、升级、创新，深圳大芬油画村是一个再恰当不过的个案了。这个聚集了上万名画工、每年复制超过 100 万张油画作品的艺术商品集散地，由于受全球金融危机的影响，商品画市场进入大萧条周期，一些画廊倒闭、工厂停工，此前依靠模仿、复制生产油画作品的运营模式已难以为继。那么，大芬油画村该如何转型，重启未来之路？

（一）树立精品意识，重塑"大芬油画村"品牌

作为中国油画产业的第一品牌，大芬油画村在辉煌时期曾经占领世界临摹油画产量和销售市场的60%，但现在油画出口量不到过去的1/3。原因主要在于外部环境的变化，但运营理念未能与时俱进、产品质量参差不齐也是重要因素。

当初，整个大芬油画村有1000多家画室、画廊，雇用数千名画工，加上独自建立个人工作室的艺术家，总数在万人以上。然而，大芬油画村的画工大多并不知道自己的产品被销到哪些地方，更不知道国外市场的行情。据世界"商品画"批发商麦克维达的调查，在占美国油画市场份额60%的中国油画中，"大芬油画"占了其中80%的比重。美国市场上的中国油画，直接由大芬油画村企业提供的并不多，许多是从香港转口美国，也有的是从欧洲或中东转道美国。大芬油画

村企业并没有参与油画产业的国际行销，只是处于油画产业链中利润最少的生产环节。

因此，在大芬油画村画廊、画工中要倡导精品意识和职业荣誉感，每一件产品无论大小都要标注"Made in DaFen"，让中国油画产业第一品牌"大芬油画村"更加响亮。

（二）鼓励原创，坚持装饰画的产业定位

批量化生产、面向普通百姓的名画复制品，仍是大芬油画村的立足之本，同时鼓励、扶持本地艺术家推出原创作品。但追求艺术性、唯一性的原创作品不能独立支撑起大芬油画村的油画产业。因为油画产业的产品是作为大众消费品的"装饰画"，画家的作品是定位于投资的"收藏品"，两者是完全不同的市场定位。

装饰画面对家庭或个人消费者，价格不高，销量大。按美国1亿个家庭估算，每个家庭会有10面以上的墙体，对装饰画的需求最少为3幅，更新期一般为3年，即使只有50%家庭购买，年需求量也有5000万幅，每幅价位在100美元左右。就中国油画出口来说，国外市场还有很大发展空间。大芬油画村一位经营者说："尽管出口市场萎缩了，但国内的需求更大。现在，本地房主和酒店是我们最大的顾客。中国各地建的房子和酒店越多，需要我们的画的墙就越多。"（据参考消息网）

作为装饰品而不是收藏品，就不存在"复制"与"原创"的区别，顾客关心的是喜欢、适合、质量和价格。大芬油画村装饰画之所以能占据世界市场大多数份额，靠的是价格优势和生产速度，今后应在研究市场风向、"慢工出细活"方面下功夫。

（三）政府、民间合力，推动产业创新

"十三五"规划纲要提出"推进文化业态创新，大力发展创意文化产业"。无论是从文化产业的现状，还是国家的宏观政策导向来看，文化创意产业"补短板"以及未来发展都离不开创新。尤其在互联网迅猛发展的背景下，艺术产业要实现创新驱动发展，应树立"文化+"的战略思维。"文化+"通过"创新、创造、创意"优势，为艺术产业提供新思路、新模式。

虽然大芬油画村是自发形成的专业市场，有其先天的区位优势，短期内很难被其他地方取代。如今，政府和大芬油画村正在制定发展战略，积极探索产业融合，前瞻性地应对市场变化。

新常态要求艺术从业者拿出应对策略，主动调整，顺势而为，修

炼内功，激发活力。大芬油画村应主动"走出去"亮出品牌，无论在国际上还是在国内，装饰画的需求非常巨大。还应当吸纳创新型人才，强化法律意识和品牌意识，开展艺术授权产业和衍生品开发。

收藏家马未都曾寄语大芬油画村："'山寨'不一定是不好，我希望深圳能够把'山寨'这个词发扬光大。但是有一个前提，这个前提是在法律的框架之下。"对于大芬油画村来说，简单拷贝式的"山寨"期是到了应该画上句号的时候了。

美术馆与文化生态
——展览理念的生成与美术馆知识的传播

冀少峰

| 湖北美术馆馆长

内容摘要 伴随着美术馆在城市公共文化服务体系中作用的凸显，美术馆在构建城市公共文化服务体系、满足公众多元与多样的精神文化需求方面发挥着越来越重要的作用。其中，美术馆的展览是美术馆知识生成的重中之重，策展理念的生成，体现着美术馆知识的生成与传播。而展览理念的相关性、持续性和深度研究，则彰显了美术馆知识的生产过程和传播力量。一系列的展览理念背后，凝聚的是一个美术馆的文化视野、历史责任和文化担当，是对如何从去传统到再传统，从去中国化到再中国化的思考，终极目的是构建现代文明秩序，即价值系统、制度体系受经济、社会、政治、国际环境和文明形态转型。本文以湖北美术馆为例，探寻"美术馆与文化生态：展览理念的生成与美术馆知识的传播"这一议题。

关 键 词 展览理念 美术馆知识生产与传播 文化生态 现代文明秩序

　　伴随着美术馆在城市公共文化服务体系中作用的凸显，一个毋庸置疑的事实是，美术馆在构建城市公共文化服务体系、满足公众多元与多样的精神文化需求方面发挥着越来越重要的作用。如何提升美术馆的公共文化服务的质量和水平，让越来越多的观众走近美术馆，走进艺术，也成为每一个美术馆人义不容辞的责任和文化担当。

　　美术馆还承载着学术判断标准和价值文化认同，是确立行业规范和价值尺度的标杆。而美术馆的展览、收藏与研究，公共教育与推广，亦构成美术馆服务的核心。本文以湖北美术馆为例，探寻"美术馆与文化生态：展览理念的生成与美术馆知识的传播"这一议题。

一、策展理念的生成体现着美术馆知识的生成与传播

美术馆的展览是美术馆知识生成的重中之重,一切知识生产都将围绕展览而进行。展览兴馆亦构成美术馆人的一个共识,一个美术馆是需要有自己的原创展览品牌和持续不断的深入推进和研究。在双年展、三年展漫天飞的情境下,如何保持美术馆展览的差异性、异质性,并使展览品质有别于其他美术馆,也成为湖北美术馆在展览应对策略方面的一个思考。因为展览是构成美术馆知识结构、知识系统、传播方法、话语谱系重要的一环,基于此,"三官殿1号艺术展"应运而生。它以美术馆所在的地名和门牌号为标识,以年度展形式出现,以深度研究和个案研究相结合,每届展览选择5—12位艺术家进行个人样式与群体风貌相结合的研究与探讨。非常有意味的是,三官殿是一个很广的地域名,但三官殿1号仅湖北美术馆一家,而三官殿1号又有一种再出发、再启动的寓意,希冀"三官殿1号艺术展"能构成一个多维思想碰撞与交流的平台。而每届参展艺术家差异化的视觉表达方式,不仅体现出多元文化强劲的生命力,也彰显出美术馆展览的多样性,及文化的宽容、包容与开放意识。而参展艺术家个人的视觉经验和精神体验,亦成就了三官殿1号这个文化共享、文化参与的多重阐释空间。首届展览以"中转:2011三官殿1号艺术展"为始(策展人为冀少峰),"中转"同时和湖北位于中国中部的概念有关。由于艺术的多元与社会的多元从来没有像现在这么趋同,迅速发展的社会和更加开放的制度,让我们很难对今天发生的艺术现象做出有效的价值判断。那么"中转"一下,有利于我们洞悉在全球化语境下,当代艺术的种种可能性。同时,"中转"又是一个分界线,它意味着重新审视已走过的艺术探索之路;"中转"还意味着找寻、调整,以期迈向更新更高的艺术空间。2012年则以"雕塑2012"为展览主题。这个展览和"雕塑1994"形成一个历史的上下文关系,探索雕塑在新的社会形态下的多种可能性及雕塑边界的突破和雕塑家个人力量的兴起("雕塑1994"策展人为傅中望,"雕塑2012:三官殿1号艺术展"策展人为孙振华、冀少峰)。2013年则以"再肖像:2013三官殿1号艺术展"为题(策展人为鲁虹、冀少峰)。2014年又以"再雕塑"支撑(策展人为孙振华、冀少峰)。2015年"三官殿1号艺术展"主题为"再影像"(策展人为杨小彦,学术主持冀少峰),由此构成了"三官殿1号艺术展"品牌的生成和持续深入的推广与研究。两个重要个展,如:"再十示:丁乙""@武汉2016:再识方力钧",又一次延

续并深入了"再"的概念，即由群展向重要个展的转变。

二、持续的深入与研究，彰显的是美术馆知识的生产过程和传播力量

"中转：2011 三官殿 1 号艺术展"以武汉、广州 8 位艺术家为主，同时引入电影制作。8 位艺术家的 8 个影像片，以电影大片形式出现，互相进行口头历史的直述，并同时播放，充斥着一种混杂性与多样式，和今天的文化现实又有着某种暗合。展览引入电影，不仅是本次展览亮点，而策展人、艺术家间的视觉讲述和口头历史的相融合，也使展览的文献性、历史性得到了加强。而"雕塑 2012"更是和"雕塑 1994"存在着历史文脉的相连，前后相隔十八年，这十八年来的社会政治经济结构的转型，从艺术家个人风格的变迁，也看到艺术思潮、风格的更替。时隔一年到 2014 年，又以"再雕塑"为主题选择他们的学生辈，以雕塑中生代为主。这样就把"雕塑 1994""雕塑 2012"和"再雕塑 2014"有机地联系起来。其间的风格与样式、交游与师承，又恰恰是中国当代艺术三十年发展历程的一个缩影。如果再联系到湖北美术馆的不在三官殿 1 号名义下的展览："再历史"（策展人为冀少峰、游江），2012 年的"再水墨"（策展人为鲁虹、冀少峰），及 2014 年的"美术文献三年展：再现代"（策展人为冀少峰、严舒黎、付晓东），从中我们可以看到展览理念的相关性、持续性和深度研究。"再水墨：2000—2012 年中国当代水墨艺术展"虽然也不在"三官殿 1 号艺术展"系列，但它所形成的展览理念，亦是对三官殿 1 号品牌在外延上的有力支撑。它不仅是对 2000 年以来的当代水墨艺术进行了学术清理，而它所引起的"水墨热"和对当代水墨的关注始料未及。而此展览又先后移往北京和成都。之所以能引起一个艺术业态的热潮，也与其敏锐的展览理念的生成有着密切的相关性。因为在"再水墨"之前，都统称现代水墨或中国画。而"再水墨"带有很强的后现代性色彩，它并不是真的回归水墨，实则是对水墨的超越与颠覆，这不仅仅是观念形态和媒材样式的突破与超越，它其实是重新建构了一个新场域，这个场域颠覆的是一个关乎"中国画"的评价标准和教育体系。因而，"再水墨"是一个面向未来的动态概念，提出了水墨在未来的种种可能性。之后各种新水墨概念的流行也都是在此展览之后成奔腾之势。从中可以看到一个美术馆知识生产与传播的力量。

三、殊途同归，再现代：建构符合中国文化性格的现代文明秩序

构成以上一系列策展主线的理念又耐人寻味地都可以回归到 2014 年"美术文献三年展"的主题：再现代。因为文化生态的多样性、鲜活性及当代艺术所代表的当下文化发展状貌和城市文化情怀，也强烈吸引着美术馆人的学术目光。"美术文献三年展"和其他年度展相辅相成，助推了"三官殿1号艺术展"走向更广阔的公共空间。因为当再现代成为一个话题时，我们所曾经探讨的议题、展览理念，其实都在围绕一个核心的议题，那就是希冀建构中国文化性格的现代文明秩序，因为中国目前正经历百年未有之变局，中国社会正遭遇的"成长之痛"，既是新旧冲突之痛，亦是传统文化与当代文化的冲突。这种结构变局体现在我们的国家面临着从传统国家向现代化国家的转型，尝试从前现代、现代化的道路中走出，去接受当代的文明，从农业国家向新型工业国家的转型，从乡土社会向城镇化的转型，社会转型之痛必然带来文化转型之痛。

一方面传统文化和现代文化始终处于一种对立状态，"五四运动"以来，这种危机并没有根本消除，有学者称之为"后五四时期"文化危机。另一个就是"后文革时代"的意识形态危机。那是一种革命式、空想式、理想式文化贫瘠的危机。第三个危机则是 1978 年结束"后文革时代"危机后的一种后现代的心理危机，即当代社会所普遍弥漫着的焦虑意识。

由此不难发现，当下的中国已和传统意义上的中国、1949 年以后的中国、改革开放前三十年和后三十年的中国都是不同的，中国的现实问题是如何在全球化格局中承接传统与现代，如何沟通中国与世界。这其实也是全球化进程中不同文明所共同面临的现代性困境，而现代性、现代化则又构成了百年中国社会转型的两个不同主调，现代性转向其目标则是构建现代文明秩序，意即是一个需要对现代核心价值观、对未来发展模式和路径的重新认识、定位。

如果回到具体问题，其实是一个再中国化的问题，是对如何从去传统到再传统，从去中国化到再中国化的思考，即是对中国价值、中国模式、中国崛起、中国主体性的再认识，同时探讨传统文化如何适应并转化出现代价值，进而穿越传统为现代化设置多种屏障，逐渐完成从传统社会向现代化社会的过渡。终极目的是构建现代文明秩序，即价值系统、制度体系受经济、社会、政治、国际环境和文明形态转型。

在西方现代性之外走出一条多元现代性之路来,因而"再现代"既是一个未完成的方案,又在一个永无止境的实验中……

在这一系列的展览理念背后,无疑凝聚着一个美术馆的文化视野、历史责任和文化担当,同时从差异化的展览理念中,也不同程度反映了中国当下社会的变化及我们共同面临的生存处境和生存困境。而展览理念的逻辑式推演,也深刻地反思了全球文化格局中的文化冲突与融合问题,及急速变化的社会现实所带来的焦虑体验,这其实是中国在迈向现代性过程中社会不断转型的缩影,也反映了进入新世纪十几年来中国社会的经济结构、文化身份、生活习惯和价值认同的变化。这些展览体现的不仅仅是美术馆人、艺术家对现代性的差异化理解,也不仅仅是一种单纯的社会实践,展览本身就是一种精神再生产过程。这一精神再生产过程带给人们的则是一种对欲望和诱惑不可逃避的现实。因为文化艺术中没有一个现成的历史线条,无论是政治的、风格的,还是资本的,它们是纠缠在一起的。

用制度保障艺术
——以当代雕塑为例

孙振华

> 中国美术学院雕塑系教授、博士生导师

内容摘要 当代艺术不仅是一种作品方式,还是制度的产物。当代艺术是否能得到良性的发展,不仅取决于作品和作者,还取决于当代艺术得以生成的制度环境;取决于艺术制度的各个环节在整体运行上的有效性。当代艺术只有在一个集政策、法律、培育、创作、展示、推广、交流、销售、收藏于一体的综合性的制度系统中,才可望形成一个健康的生态系统和良性的产业系统。因此,创意文化产业的重要任务之一,就是当代艺术的制度建设。

关 键 词 当代艺术 艺术制度 文化产业

一、从香港巴塞尔艺博会说起

2013 年,国际著名的巴塞尔艺博会收购了香港国际艺术展,携创办于 1970 年的巴塞尔艺博会的品牌力量,在香港首次登场。它的初次亮相就不同凡响,迅速吸引了各方关注。当 2014 年香港巴塞尔艺博会落幕之时,它就和创办于 2002 年的迈阿密巴塞尔艺博会一起,跻身于全球最重要的三大艺博会的行列,成为行业中最耀眼的新星。

2017 年,香港巴塞尔艺博会到了第四届,它的人气之高让人难以想象,观展的人群汹涌而至,以至于一票难求,艺博会还没有开幕,价格不菲的门票就已经在网上预售完毕。

是什么让香港巴塞尔具有如此的吸引力呢?

事实上,艺博会这种方式在中国内地早就有了:中国艺博会 1993 年创办;北京艺博会和上海艺博会于 1997 年创办,深圳文博会于

2004年创办……这些艺博会从无到有，成绩当然不可小觑，但是，如果与香港巴塞尔艺博会相比，还是存在相当的差距。

是内地的资金不够吗？应该不是；是政府重视的程度还不够吗？也不是；是社会各界没有足够的市场热情吗？更不是。

与中国这些年在经济、外贸、科技方面所取得的成就和发展速度相比，内地的艺博会与香港的差距主要在艺术制度和产业制度方面。

二、当代艺术与制度

什么是当代艺术？这个问题向来众说纷纭。从艺术制度的角度看，当代艺术除了是一种价值观，一种作品类型；它还是特定艺术制度的产物。

长期以来，我们讨论当代艺术一般都是从作品出发，它忽略了一个重要方面，当代艺术是在特定的制度背景和土壤中才能生长出来的。

有人把当代艺术仅仅当作是时间意义上"新"的艺术，认为每个时代的新艺术就是当时的当代艺术。这种说法正好忽略了当代艺术的制度背景。

那么，什么是当代艺术呢？当代艺术至少有三个方面的重要因素。

第一，当代艺术是全球化时代的产物。

在全球化时代，不同宗教信仰、不同历史文化、不同族群之间有很大的差异，甚至不断出现冲突，但是作为当代艺术，却有着某些共同性。例如，当代艺术可以作为一种国际语言进行交流，它可以在一个国际对话平台中进行沟通。当代艺术对应的是全球化的时代。如果承认这个大前提，那就需要明确，当代艺术一定是开放共享的，是相互交流的，它不能关起门来，在一个封闭的环境中自说自话。正因为如此，当代艺术拥有各种国际平台，如基金会、国际合作和交流项目、国际画廊；还举办各种国际性的双年展、博览会。

第二，当代艺术强调某些共同的价值观。

当代艺术始终强调问题意识，强调面对、回应当下的社会现实，它始终关心人的命运和生存状态，等等。

当代艺术尊重差异，尊重文化的多样性，尊重传统，鼓励对传统文化资源的借鉴、运用和转化。

当代艺术面对的是一个网络的时代、一个高新科技的时代，它强调新的科技和媒介在艺术中的运用，如新媒体艺术等。

只要是当代艺术，它就应该认同这些基本的价值取向。

第三，当代艺术依赖于特定的艺术制度。

这是我们要重点讨论的。那什么是当代艺术所赖以生存的制度呢？

（一）在当代艺术的生产方面，当代艺术家的创作和生产方式发生了变化。

1. 当代艺术家往往集中在特定的艺术区域。例如，艺术社区、艺术家群落、画家村、创意产业园区……当代艺术家的这种"抱团取暖"和"扎堆居住"的现象在中国，是近几十年才出现的，如"圆明园""宋庄""798"等；这些艺术空间是伴随着当代艺术的发展而出现的，这是一种独特的艺术生态。

2. 独立策展人制度。因为有了策展人，当代艺术在生产上有了组织化的特征，不再是个人的单打独斗。策展人的组织、协调、选择，影响了当代艺术家，在一定程度上决定了当代艺术家的社会影响，独立策展人的角色也是过去没有的。

（二）在当代艺术的流通、传播、展示方面：

1. 艺术媒体在当代艺术中具有特别的作用，当代艺术对媒体的依赖从来没有像今天这样强烈，在某种程度上说，当代艺术是否生效，与媒体的推介、传播力度完全是成正比的。

2. 艺术理论和批评在当代艺术中也有着过去所无法替代的作用，艺术批评家的工作对当代艺术的价值认定，对作品的影响力产生着重要影响。

3. 当代艺术形成了一套展览系统，它有各种层次、各种类型的展览。

（三）当代艺术的市场和产业模式方面：

1. 画廊、拍卖行成为当代艺术的重要推手，它们不仅影响了当代艺术的生态，艺术市场还直接决定了当代艺术的兴衰和繁荣程度。

2. 当代艺术有各种不同的公益性的，或者与市场相结合的推介模式，这在很大程度上改变着当代艺术的生态，当代艺术走进社区，走进商场，走进居民，走进乡村，不断在改变和创造当代艺术的接受人群。

（四）当代艺术在城市美学和城市产业方面，不断改变和塑造城市的精神气质，同时影响和改变城市的经济业态。

1. 当代艺术成为城市美学经济的重要方面，成为城市产业的一个

部分，它可以成为城市节庆，成为城市经济的增长点甚至支柱，如威尼斯双年展。

2. 当代艺术还改变了过去艺术的审美欣赏功能，成为了一种投资手段；当代艺术还推动银行界、金融机构的介入，成为一种金融产品……

（五）不少国家和地区对扶持、保障当代艺术，出台了一系列的政策和法规，它们也成为当代艺术不可或缺的一个组成部分，成为典型的制度因素。

例如，不少国家和地区出台了扶持当代艺术的文化政策和产业政策，以及保障当代艺术的各种法规，例如，基金会制度、购买艺术品的免税制度、公共艺术的百分比制度等，这种种措施，让当代艺术的良性发展有了政策和法律上的保障。

正是由于以上五个方面，构成了当代艺术的制度框架和背景，成为决定当代艺术生存和发展的必要条件。

如果把当代艺术和过去的艺术相比较，古典艺术的特点是以作品为中心，尽管有些重要的古典作品连作者的名字都没有留下来，但这不能妨碍它名垂青史。

现代主义艺术的特点是以艺术家为中心，这个时期制造了不少艺术家的神话，以至于有人声称，"没有艺术，只有艺术家"。现代主义艺术看重的是创作主体，认为艺术家是最重要的因素。

当代艺术不再以作品为中心，也不以艺术家为中心，而是以制度为中心。例如艺博会本身就是当代艺术制度的一个组成部分。艺博会不是孤立的，在某种意义上，它依赖于艺术制度的整体有效性；反过来，艺博会又是一个窗口，通过它，可以反观艺术制度完善和成熟的程度。

拿香港巴塞尔艺博会来说，花近300港币一张的门票入场，价格并不便宜；艺博会展出许多作品，在内地的许多艺博会上也能看到；人们为什么还是要争相进入？大家为什么更看重香港巴塞尔艺博会的这个制度平台，更愿意到这里来交易呢？ 内地艺博会与它相比，会涉及如下问题：与艺术相关的法制是否健全？海关是否便利？艺术品进出是否顺畅？销售成功后，金融支付是否配套？是否有特定的税费优惠政策？会展业的商业运作如保险、作品安全保障是否规范和专业？这些应该都是香港艺博会可以迅速崛起的原因。

相比较，现有内地艺博会在涉外作品的进出海关的手续方面，在

艺术品交易的税收方面，在保险业的规范程度方面等，则有许多需要提升和改进的地方。

三、当代雕塑为什么会"慢半拍"

下面我们将以中国当代雕塑为例，具体地来分析，艺术制度是如何影响到它的发展的。

从市场的角度看中国当代雕塑，发现它与其他艺术门类的发展是不平衡的。关于雕塑，人们过去常常说它"慢半拍"，这种慢不仅表现在作品的观念和形态上，也表现在市场上。从整个市场的总量看，当代雕塑的市场与油画、版画、水墨根本无法相比。

2000年，是中国当代雕塑市场的一个转折点。这一年嘉德拍卖行开始拍卖雕塑，从艺术制度的意义而言，它让当代雕塑生态系统日趋完善，当代雕塑终于能正式和市场接轨，这应该是当代雕塑的一个福音。

然而也就是在2000年，一场关于"人民英雄纪念碑浮雕"原作拍卖风波引起了举国关注。

2000年8月12日，正在北京举行的"2000中国艺术博览会"宣布，天安门广场人民英雄纪念碑浮雕原作将在博览会"雕塑主题展"中公开展示并等待买家。一石激起千层浪，这个消息很快引起了社会广泛的注意。

举办者认为，很多非常著名的艺术作品，在艺术家故去后，作品只能放在家里，对家属来说，保存这些艺术品特别是雕塑作品是一件很困难的事情，且这种现象的存在，就是艺术品不能进入市场进行交流的结果。如果这些作品进入艺术交易市场，就有可能被政府机构、博物馆或有条件的收藏家来收藏，一是使作品可以有机会与更多的人见面，二是可以得到适当的保护。

然而，也有不少人对出售纪念碑浮雕原稿的做法提出了异议，一是认为该作品具有特殊的政治意义，不是普通的艺术品；二是该作品是职务作品，版权不属于作者家属所有；三是该作品应属国家文物，任何人都无权出售。

本来是一个市场问题，最后还是以政府部门的行政决定而告终。国家文物局出面干预了拍卖行为。国家文物局认为，人民英雄纪念碑雕塑浮雕原作是作品的母体，属于文物；如果作者当时的创作属于工作创作，又没有事先约定，那么作品的所有权属于国家；中国艺术博

览会无权经营文物(包括拍卖、买卖),纪念碑浮雕原作作为文物,不应该由他们来拍卖。

政府出面使纪念碑浮雕原作拍卖一事终于有了一个答案,但是引发的问题和政策法规的缺失依然存在:如何规范雕塑市场,如何对雕塑原作的进行保护和确定它的归属?这些问题对刚刚起步的雕塑市场而言,恰好是迫切需要在法律层面上有个明确界定的问题。

比较而言,当代雕塑的市场问题之所以长期以来与其他艺术品市场存在严重的不平衡,首先是制度的缺失,这种缺失首先体现在政策和法律的层面。雕塑作品,特别是具有重大意义的历史性作品,哪些是可以进入市场的,哪些是不可以的?哪些属于艺术家的知识产权,哪些是职务行为应该由国家拥有?这些问题长期属于不明确状态。

雕塑的这种慢半拍现象,其背后的原因是什么呢?

首先,雕塑本身的生态不平衡,人们对雕塑市场的理解有偏差,户外雕塑的市场行为长期掩盖了架上雕塑的市场问题。

随着从 80 年代开始的中国大规模城市化的进程,城市雕塑有了长足的发展,表面看起来,雕塑的行情很好,雕塑专业非常吃香,但是,这种"火爆"仅限于工程类的户外雕塑的市场,而作为艺术家个人创作的架上雕塑市场一直没有为人们所关注。从事架上创作的雕塑家很少有画廊代理,也没有进入拍卖,它们常常只能以藏家或者爱好者私下在雕塑家工作室里交易。没有正规市场渠道的中国当代雕塑,从制度的角度看,是一个重大的缺失。

其次,随着艺术的普及,人们对当代雕塑有了一定的了解之后,架上雕塑在走向市场方面的内部问题也开始显现,这也是一个制度问题。

例如雕塑具有一定的可复制性,比如罗丹的《思想者》,它的复制品是全球最多的,目前在世界各地有二十多件经过了正式授权的复制品。允许复制是雕塑的行规,复制在一定数量内,都被认为是原作。目前,在国际上,关于雕塑原作可复制的数量,说法不一,有 7 件、8 件、10 件等不同的说法。雕塑的这种可复制的特征,导致了部分藏家担心会出现更多作品,不敢出手购藏。

对铸铜作品而言,如今的精铸技术,完全可以乱真地翻制出一件几乎一模一样的铸铜作品;一件石质的雕塑作品,只要有模具小稿,在一个技艺娴熟的石刻工人的手上,也可以复制出与原作几乎完全相同的作品。雕塑的这种可复制特征,让已经习惯了其他艺术品收藏的藏家对此不能适应,他们出于对于复制的担心和疑惑,可能对许多号

称所谓"仅此一件"的雕塑作品缺乏兴趣，他们的担心是，说不定哪一天在市场上突然出现和自己的雕塑藏品一模一样的作品，而使自己的收藏贬值；他们还担心真假莫辨，雕塑的复制水平的高超可能让收藏者因为自己手头的藏品的真伪而烦恼，甚至有的艺术家因为模具还在，当某作品因为得到市场好评而表现出色而"追加"作品，形成"量化"。

雕塑市场中，有些雕塑非常适合开发出衍生品，但是很多人不敢去尝试，因为一些雕塑作为小型衍生品经授权开发出来后，很容易出现相应的山寨产品。雕塑的复制工艺不同于绘画门类，绘画作品的复制造假需要一定的功力和水平，达到原作的造型水平和气韵有相当难度，雕塑不同，它的后期制作本来就是由工厂加工制作完成，现今在雕塑制作方面，已经具备了很好的翻模技术，几乎可以完全重现雕塑原作的样子。所以，雕塑自身的这种可复制性，一定程度上影响了雕塑市场的发展。

第三，一些不同于传统制作工艺的非复制性的雕塑，也面临市场的难题。例如在展览会上出现较多一次性的空间装置和装置性的雕塑，还有动态雕塑等新型雕塑，它们受到人们的认知习惯，以及它们对空间特定的要求、藏家收藏的储存条件的限制等多方面的因素，使它们在走向市场中也存在许多问题，这些类型的作品在拍卖场上很少出现，只有少数专业机构或美术馆对这类作品有收藏兴趣，至于个人藏家在收藏方面还缺乏积极性。

目前，中国以绘画为主的美术馆、博物馆较多，以雕塑为主的非常少；真正国家级的雕塑艺术博物馆在今天还是个空缺，还在雕塑界有关人士的呼吁、争取中。

第四，是传统文化习惯的原因。在中国古代，文人、官宦人家，只要相对资金充裕的家庭，都会购买相应字画，悬挂欣赏和收藏把玩。在中国古代，除少量工艺性雕刻外，并没有进入大众家庭，没有进入中国古代的收藏系统，这是传统文化在收藏方面的缺失。例如，肖像雕塑在古代西方非常受欢迎，而中国由于受宗教、习俗等方面的影响，很少出现世俗的肖像雕塑。中国普通家庭对雕塑收藏习惯也没有形成。所以，让普通公众认识到雕塑是艺术收藏的一部分，并养成收藏雕塑的习惯，还需要培养，也需要一个文化的耳濡目染的过程。随着社会对雕塑知识的普及，以及对雕塑审美的深入，雕塑的收藏和消费市场才可望逐渐扩大、弥散。

这方面的问题仍然与制度有关，它涉及整个社会在艺术的普及、教育方面有很多工作要做。笔者90年代刚调入深圳的时候，在文具店

采购物品，大多数店员开发票时不会写"雕塑院"中的"雕塑"二字，许多人想到的是"塑料"。可见，艺术的发展是牵涉到全社会的一个系统工程，社会的文明程度、艺术的普及程度，也是艺术制度的一个不可忽视的方面。

四、当代雕塑的市场现状和存在的问题

2000 年以后，随着拍卖行的介入，当代雕塑在市场方面有了明显变化。

在 2005 年之前，当代雕塑市场有一个比较清淡的过渡期，拍卖市场相对低迷。到 2005 年，拍卖市场出现了一个上升高峰期，到 2006 年又出现了激增，大幅超过 2005 年，2006 年成立的匡时拍卖行在 2007 年首次推出"影像雕塑专场"，这一举措不仅转换了传统油画雕塑的拍卖概念，还大幅增加了雕塑作品在该专场中的比例。2007 年，匡时的成交额大幅上升，至秋拍，已经达到成交总额九百多万元。

从 2007 年开始，雕塑市场进入了一个持续增长的阶段。从当时 7 家在国内有代表性的拍卖行业绩来看，可以看出不同的拍卖行之间的差异很大，说明他们对中国雕塑拍卖市场的认识不一样，各个拍卖行都在探索自己不同的雕塑拍卖的概念和模式，各家对雕塑市场的信心程度也不相同。

2008 年西泠拍卖通过中国雕塑学会的协助，举行了首届"当代中国雕塑专场"拍卖会，最终以 99.5% 的成交率和 1067 万元的总成交额圆满结束。

西泠拍卖创造性地开拓了雕塑市场的局面，它首次将雕塑艺术以单独门类形式进行专门拍卖。由于本次拍卖经过了中国雕塑学会权威专家的评审的把关，这次参拍的 67 件作品全书出自名家之手，充分体现了它的学术地位和价值，曾成钢《梁山好汉》系列、叶毓山的《大江东去——苏东坡》、吴为山的《老子出关》分别称为本次拍卖价格的前三甲。

值得一提的是，2007 年的全球性金融危机，带来了艺术市场的寒冬，然而从这一年雕塑市场的表现看，却大大好于其他艺术类别，有数据显示，雕塑和装置的保值性和稳定性方面超过油画等艺术品 4 倍。

2009 年，根据中华人民共和国文化部文化市场司《2009 年中国艺术品市场年度报告》，当代雕塑，还有装置艺术的成交量大幅提升，它的总成交量已经占到当年油画和当代艺术版块市场份额的 9.55%。

2010 年，对中国雕塑市场而言，堪称一个新的节点，其重要标志是，在国际拍卖市场上，中国雕塑界具有国际影响的重量级大家开始出现。

2010 年，根据 Artprice 公布的世界当代雕塑艺术家 2010 年拍卖排名来看，前十位中间竟然有两位中国雕塑家入榜，他们是台湾雕塑家陈真和展望，分别排名为第六位和第七位。其中陈真虽然是台湾雕塑家，但他的主要创作活动的空间在上海和北京。

从 2010 年开始，中国雕塑家的市场意识增强了，他们进入市场的主动性也得到提高，市场和艺术家之间出现了良性的合作。

以隋建国为例，在 2012 香港佳士得秋拍中，隋建国创作于 1997 年的《衣钵》以 110 万港币成交，在雕塑界，这已是高价，而他最高拍卖纪录为香港苏富比 2011 年秋季拍卖，他于 1997 年创作的《世纪的影子》，成交价为 578 万港币。

当代雕塑市场中另一个实力派雕塑家是蔡志松。自从他的作品在法国沙龙获大奖后，市场行业便一路看好。蔡志松在香港苏富比 2005 年秋拍、2006 年春拍中，两次创造中国国内雕塑家的拍卖纪录，在 2012 年保利春季拍卖现当代中国艺术夜场上，他参加 54 届威尼斯双年展的作品《威尼斯浮云》以 690 万成交，又一次创造了国内雕塑家个人成交纪录。

在当代雕塑家积极地配合市场开发市场方面，向京和瞿广慈作为雕塑家夫妇，他们的品牌意识和市场拓展能力在圈内颇有影响。

这对雕塑夫妇创立了"稀奇"品牌。稀奇是艺术，将艺术品变成商品，让过去人们认为遥不可及的当代艺术，成为一般人和普通家庭可以消费的艺术产品。在市场意义上，这是对当代雕塑的一种良性推动。他们在北京有数家"稀奇"直营店；在上海当代艺术馆开设 MOCA·稀奇店，更与包括连卡佛、台北 MOT、北京薄荷糯米葱 BNC 等在内的众多知名精品店展开紧密的合作，甚至在伦敦和土耳其也有销售点。

向京与瞿广慈在当代雕塑圈堪称市场的领跑者，他们这种大胆开拓市场和推广当代雕塑的行为，让人们看到了当代雕塑家正在由过去被动地被市场所选择，变成积极地影响市场，影响消费者。向京的一组作品在 2010 年拍卖价超过了 600 万元，创造了当时中国雕塑家的最高纪录，瞿广慈的作品在公开拍卖平台上也达到一百多万元。

纵观 2000 年以来的中国当代雕塑市场，尽管成绩斐然，但把雕塑市场放在整个全球市场的大格局下进行考察，它虽然让人看到了潜力

和未来的可能性；同时，也看到了明显的局限和不足，对此必须要有清醒的认识。

第一，对整个雕塑而言，它的市场可以分为三个大的板块：古代雕塑、现代雕塑和当代雕塑。目前，古代雕塑属于国家保护文物，大面积市场流通的可能性不大；现代雕塑由于过去的作品不多，市场缺乏，数量极为有限，在雕塑市场出现也很少。将来最有发展前景的只可能是当代雕塑的市场，它不仅市场的规模在扩充，创作队伍不断壮大，收藏家也有增加趋势。如果当代雕塑市场发展得好，对创作将是一个良性的推动。

另外，目前书画市场的价格已经达到了相当高度，而当代雕塑的价格相对处于弱势地位，这在客观上为雕塑市场的发展提供了更多的可能和机会。

第二，当代雕塑市场虽然这些年来发展迅速，但从整体规模来看，仍嫌不足，特别是与其他艺术门类相比，与国外当代雕塑市场相比，差距仍然是显而易见的。以 2011 年为例，艺术品拍卖市场的成交总额大约有九百多亿元，书画市场就占据了其中的 60%，而雕塑市场总共加起来也不过是几千万，差距就很明显。

与国际相比，雕塑在国际艺术品市场上的交易额大约可以占到百分之十几，2011 年全球艺术品交易额大约 2000 亿美金，雕塑大约在 200 亿美金左右。

就单件作品而言，2010 年 2 月，国际雕塑大师贾科梅蒂的青铜雕塑《行走的人》在伦敦苏富比拍卖中拍出了 6500 万英镑的天价，可见雕塑在国际艺术市场上的地位和影响，与中国当代雕塑的市场成绩相比，简直不可同日而语。

五、中国当代雕塑市场要得到发展，必须正视和面对自身的问题

例如，雕塑为门类特征所限，雕塑本身的体量，它对储存空间有较高的要求，这在客观上给雕塑收藏带来了一定限制；另外，雕塑收藏不仅仅只是一种投资和保值，它还具有学术意义，因此在收藏上需要系统的、有目的的收藏，目前在这方面还没有引起足够的重视。

更重要的是，雕塑市场的机制还不够健全，例如，雕塑和行情和市场信息不够清晰、明了，很多时候是口口相传，缺乏一个权威的发布平台。

另外，雕塑质量和价格的认证体系势还没有形成，对已经成交的雕塑艺术品，缺乏权威的数据库；对雕塑艺术品的真伪，缺乏权威的论证机构；对于雕塑的市场交易行为也缺乏统一的规则和约束；对于雕塑可复制的数量，对复制作品的质量监管，雕塑市场也缺乏统一的口径和办法……

总之，从当代雕塑的市场状况可以看出，只有规范了市场，完善了制度，当代雕塑的市场才可望有一个乐观的未来；而用制度保证艺术，大力建设和完善艺术制度应该是当前创意文化产业的一个中心任务。

建立规范的艺术市场

鲁虹

武汉合美术馆执行馆长

内容摘要 本文结合欧美等发达国家的艺术运作系统,如美术馆、画廊、艺博会、拍卖行的各自功能与相互关系对中国的艺术运作系统,进行了比较分析与研究。不仅分别指出了国内美术馆、画廊、艺博会与拍卖行所存在的问题,也指出了国内艺术市场在实际上的不足之处,其目的是希望各方面共同解决这些问题与不足,以获得更好的发展。

关 键 词 艺术运作系统 美术馆 画廊 艺博会 拍卖行

有一个现实任何人也不能否认,那就是中国的艺术品市场日渐崛起。根据《TEFAF 全球艺术品市场报告》显示,中国已取代法国,成为继美国和英国之后的世界第三大艺术品市场,而且,中国艺术品市场的成交额与国际影响力均日益提升,但令人深感遗憾的是:围绕中国艺术产业的生态系统却仍未形成有效机制,尚待弥补和建构。

众所周知,在欧美等发达国家,艺术产业的运作一向是十分健全的。这是由于作为一个整体系统中的美术馆(包括基金会)、画廊(包括艺博会)与拍卖行分别有着不同的文化使命,此外它们各自的作用也绝对不可能相互取代。比如美术馆(及各类艺术基金会支持下的艺术机构)作为公益性的学术单位,因为承担着艺术推介与文化记忆的重大功能,主要是做与纯学术相关的展览、研究、收藏、陈列、公教等活动;与其不同,画廊、艺博会或拍卖行则重在以市场的形式推出优秀的艺术家与作品。两相比较,画廊通常为一级市场,目标是推出艺术新人或艺术新作——有时亦有老艺术家的新作,这样就为收藏家、美术馆或各艺术机构提供了十分重要的收藏信息,而艺博会在很大程度上是画廊集中展示的大舞台;拍卖行则是二级市场,偏于以调剂的方式推

出在艺术史中有学术地位或有重大影响的艺术家作品。必须指出：所谓一级市场指双方签约后，经营者可直接代理或销售艺术家的作品；而所谓二级市场，则是指艺术作品被收藏后，再度或数度进入市场的特殊调剂方式。但凡了解这一市场运作机制的人都知道，只有在一级市场中经过学术检验与时间考验的优秀艺术家或作品才能进入二级市场。

事实上，中国的美术运作机制不仅起步晚、底子薄，也存在急功近利、揠苗助长的现象。首先，作为重要背景，国内的美术馆，直到现在，绝大部分运作依然不够规范，还存在诸多问题需要解决，如：没有明确的学术定位，未建立成体系的收藏系统，缺乏十分专业的研究，很少做严格认真的档案整理，基本没有显示高品质水准的陈列展等。所以在艺术产业系统予以启动和迅速发展之时根本起不到应有的学术导向作用。此外，由于在改革开放前，相关部门对艺术市场一直实行严格控制或很多人将艺术价值与经济价值完全对立起来，故在相当长的时间里，专业画廊、艺博会与拍卖行基本上是缺位的。资料表明，1949年以后，仅仅有极少数画店（如北京荣宝斋画店等）在行使着寄卖少数老艺术家（如齐白石等人）书画作品的功能。而为换取外汇，由轻工部组织的外销作品基本上以仿古画为主（兼有近世名家的作品）。上个世纪80年代初期，伴随着改革开放的进程，我国刚刚兴起的所谓艺术市场，多是在旅游和各种文化交流的名目下进行，买卖的对象也主要为旅游纪念品、商品画与装饰画；稍后也曾出现过海外与港台画商在私下里进行的一些收购行为。可在其中，中国画又占有较大份额。针对类似现象，《美术》杂志曾经发表了江丰等人撰写的批评文章。至80年代中后期，上述情况有了一定的变化，这是由于外来画商、驻华使馆官员、外国商社职员纷纷开始了物色中国优秀画家与作品的业务。像后来在北京创立红门画廊（Red Gate Gallery）的澳洲人布朗·华莱士当时就在北京使馆区做着书画生意；而瑞士人乌里·希克（Uli Sigg）自1985年始，则持续收集了中国当代艺术家创作的大批油画、装置、影像和雕塑，并成为了这方面的收藏权威。正如批评家高名潞所说，早期"开始收藏中国当代艺术的西方人，比如希克，赶上了好时候。他们的收藏理念就是'撒大网'而不是'钓鱼'，反正价钱很便宜。况且，当时即便是撒网捕鱼，大多数也是'大鱼'……[1]"应该说，总的情况是，除了中国画作品之外，购买写实油画作品的明显要多一些，前卫艺术则很少能卖出去。后者的价格之低，与西方艺术家的同类作品有

1　高名潞：《泡沫大师和皇帝新衣》，载《新周刊》2008年第17期。

着天壤之别。可这却既是一些"盲流艺术家"的重要经济来源。90年代初,所谓市场问题突然一下子变成了整个美术界关注的热点,于是,几乎所有学术刊物都设立了讨论艺术市场的专栏。由批评家吕澎主编、湖南美术出版社出版的《艺术·市场》于是应运而生。关于这些,人们只要查阅相关资料便可发现。而与以上情况彼此相呼应的是,国内陆续出现了一大批虽有画廊之名,却无画廊之实的画廊,其主要是经营工艺品与商品画,仅有极少数如中国传统画店一样做着少量寄售艺术品的业务。好在这时候终于出现了几家关注中国艺术的专业性画廊,由于其都由外国人所经办,故在运营过程中,自觉不自觉地将西方画廊的运作机制,如代理制等带了进来。在这方面,由澳洲人布朗·华莱士于1991年在北京开办的红门画廊、由美籍华人李景汉于1996年开办的四合苑画廊、由瑞士人劳伦斯于1996年在上海开办的香格纳画廊(Shangh Art)具有开创性的意义。正是它们,共同书写了中国画廊史崭新的一页。从长远计,这些外来画廊对中国画廊的正常运作影响巨大。不过,中国的画廊至今在整体上远没有欧美等国经营得那么到位。究其原因,乃是由于外部环境也好,自身基础也好,都存在许许多多的问题。就前者而言,尚存在文化与税务部门扶植不够、相关法律缺席、拍卖行越俎代庖地充当画廊角色、少数艺术家随意毁约与自行定价、以收藏为名的许多购画行为基本是投机性的,等等;就后者而言,尚存在学术定位不明确、操作不规范与不专业、任意定价、资金严重匮乏、没有稳定的收藏队伍、从业人员素质低下、缺乏影响力或权威性,等等。很明显,这些都是需要加以好好解决的。另外,需要说明一下,大芬油画村卖的主要是通过画工们流水线画的仿制品,与艺术家通过独立的创造性思维过程所创作的绘画作品还不是一回事,尽管它能在某种程度上满足一部分市民的低层文化需要,但仍是一个缺乏原创性的、相对低端的艺术市场,与高端艺术市场压根不是一回事。

新世纪以降,中国稳定的政治、繁荣的经济和活跃的文化,为当代艺术发展创造了前所未有的发展机遇。与此同时,伴随着合法性地位的逐步取得,中国当代艺术越来越红火,并在艺术市场上格外受欢迎。通过对市场环境的详细分析,我们可以得知,中国艺术市场的繁荣主要得益于高资产净值人群的快速膨胀,而艺术品的高回报率也逐渐成为他们对此趋之若鹜的根源。有调查发现,不少收藏者与投资者从此开始将中国当代艺术作为了新的收藏或投资对象,且下手相当阔绰,甚至令海外相关人士也大感惊奇。但在他们当中,很少有真正的收藏家,其中大量是投机者,而且还有一些洗钱者混入。更有甚者,

还把全部资产砸进去投资艺术收藏来谋求暴利，恨不得今天买进，明天就以更高的价格卖出去，所以，中国的高端艺术市场在一定程度上也成为了投机市场，虽然赢利机会多，潜在的风险也很大。在很大程度上，如此把艺术品当作股票和期货来炒的极端化做法肯定是十分扭曲的，也极不利于艺术市场的健康稳定发展。应该说，正是值此特殊背景，不断地有国外的相关艺术机构大举进入中国，另外，各地还相继冒出了一些以经营当代艺术为主的画廊。但相当的多国内画廊则是在经营传统书画作品的同时，也经营一些当代艺术作品。只有极少数经营传统书画的画廊彻底转向了当代艺术方面。相对于欧洲自印象派以来形成的画廊经营史，中国的专业画廊经营只有十多年的时间，所以至今在整体上没有欧美等国经营得那么到位。稍稍分析一下我们还可以发现，很多画廊由于缺乏对艺术趋势的专业分析与把握，故难以像国外专业画廊那样准确挖掘、长期培养和有效推广艺术家，如不加以解决，绝不可能有大的发展前途。

新世纪以降，就在国内画廊数目大增的背景下，以画廊为参展单位的各类艺术博览会也较过去明显增多，而且其中诸多都涉及了中国当代艺术。比如在北京有专业化程度较高的"中艺博国际画廊博览会"（CIGE）与"艺术北京"；在上海既有老牌的"上海艺术博览会"，也有近来风头正劲的"上海廿一当代艺术博览会"（ART021）和"西岸艺术设计博览会"；在南方则有"广州国际艺术博览会"和近年新兴的"艺术深圳"。这里想要特别提到的是：第一，于2004年4月22日至26日在北京科技展览中心举办的首届"中国国际画廊博览会"在借鉴欧美等国规范化运作经验的前提下，率先规范了国内行业标准，并特别强调以艺术画廊为参展单位，绝对区别于以往将各种名目，甚至有工艺品出现的传统综合型艺术博览会的模式，从而为参展画廊提供了一个商业与学术并重的平台。第二，于2015年转型为当代艺术方向的"艺术深圳"可谓异军突起，深为行内人士所赞扬。很多年来，深圳作为中国的经济特区，以其得天独厚的地缘优势和政策优势傲居中国"一线城市"之列，但是相较其独特的经济地位，深圳的艺术产业又相对薄弱，这也使得所谓"文化沙漠"的帽子一直挥之不去。其实，若从综合因素考量，深圳无论在高净值人群的数量、城市的国际化程度，抑或是对新兴事物的接受程度等条件上，都是非常有益于艺术产业乃至当代艺术市场发展的。所以明确定位于高端当代艺术市场的博览会的"艺术深圳"恰逢其时，也得到了业界和市场的双重肯定，这是一个较为成功的尝试，其经验值得认真总结。

如果是成熟的艺术市场，一、二级市场应该有各自的轨道和分工。很遗憾，比起在中国相对于处于一级市场中的画廊与艺博会，处于二级市场中的所谓拍卖行显然更加红火。相关数据告诉人们，新世纪以来，高端艺术市场的绝大多数份额都是由拍卖行创造的，而画廊群体力量则显得十分薄弱，其市场份额被拍卖行严重挤压。在拍卖行运作达到高峰期间，全国竟然有4000多家，每年举行的拍卖活动达700多场。2006年11月，在著名的北京拍卖周中，曾经出现了嘉德、保利、翰海等七家拍卖行同时开槌的世界性纪录。特别是在2004年香港苏富比秋季拍卖增设了"中国当代艺术"专场或有关当代艺术作品不断在纽约、伦敦、北京等地传出拍卖天价以后，直接针对中国当代艺术的拍卖行与拍卖活动越来越多。由于有关部门对相关情况的出现完全没有预先想到或应对不力，即对成立拍卖行不仅没有一定资质的限定与审查，也没有行之有效的监管手段，外加现行的国家税务政策更加有利于人们去经营拍卖行，而不是去经营画廊，此外也更加有利于收藏家与投资人去拍卖行购买作品，而不是去画廊购买作品，于是，中国的艺术市场就出现了一级市场与二级市场倒挂的现象。常常有如下怪现象出现：首先，一些人或机构随便找上一个地方，凑上一点钱，弄来若干作品，随便就可以挂起拍卖行的牌子来，然后就开始进行所谓的艺术品拍卖。其次，一些根本没有进过画廊的艺术新人或新作，虽然从没有经过时间与学术的考验，但很快就堂而皇之地进入了拍卖行，而且一下子就炒到了很高的价位上。这就最终导致，一些当代艺术作品的价格远远高出合理的价值参照体系，甚至仅仅昙花一现，而不稳定的价格又会影响藏家的信心，进而危害市场与艺术家本身。

近年来，国内艺术市场的业态已经趋于多元化。因为就在画廊、拍卖行、艺博会等传统业态不断完善之余，各种艺术基金、文交所、艺术电商、艺术保险、艺术保税、艺术大数据、物流仓储等新兴力量也在以前所未有的速度和步伐进入艺术品交易的各个环节，并不断重塑和完善着艺术产业的生态链条。特别是近几年，艺术电商异军突起，在一定程度上是传统交易模式的"颠覆"，也取得了不俗的业绩。然而，艺术电商竞争相当残酷，所售作品也良莠不齐，并且由于鉴定、仓储、物流等一系列环节与机制的不完善，故使得这一市场并未有实质的提升。其实，不论是传统交易还是线上交易，都可能会涉及鉴定、仓储、保险、物流等一系列环节，如果是艺术品进出口业务，还会涉及艺术品保税问题。现在，一些文交所还在力推艺术品的证券化，一些私人银行或基金公司也开始涉足艺术品投资领域，可以说，艺术市

场的全产业链条正在不断丰富。深圳应该在这些方面寻求突破，进而取得更好的商机。

总而言之，在艺术品市场全球化背景下，中国艺术品市场已经在全球市场格局中发挥着越来越大的作用。而从艺术品资本市场规模、市场影响力、市场体系的发育及其发展的潜力等诸多方面综合来看，中国艺术产业生态的新格局已经崛起，并以迅猛的发展速度，成为世界艺术品市场增长最快的一极。但与此同时，我们也应该清醒地看到，国内当下艺术与艺术产业在多方面复杂因素的共同作用下仍存在诸多局限，缺乏完善的艺术产业链等问题。而最终能否形成良好的艺术产业生态，需要上面提到的多重产业模式的共同推进。因此，艺术与艺术产业的积极、规范化发展，如何在吸收欧美较为完备的现有模式的基础上结合自身实际情况寻求发展？如何在新的生态系统内优化结构、竞争聚合？还是长久需要很好加以解决的课题。

艺术品投资价值与风险

陈湘波

> 广东省美术家协会副主席、
> 深圳市关山月美术馆馆长

艺术品投资是世界上公认的效益最好的三大投资项目之一（艺术品、股票、房地产），其回报率高，资产转移灵活，已赢得了诸多投资收藏者的共识，特别是在未来将要开征不动产税和遗产税，艺术品合法避税功能将越来越得到认可。

2006年12月9日，在北京嘉信2006年秋季艺术品拍卖会上，关山月先生的《迎春图》（2015cm×371cm），成为本次拍卖会书画类拍品的最大热点。这幅超过70平尺的梅花作品是关山月先生艺术日臻成熟的代表力作，是迄今为止艺术市场上所面世的关山月最大幅的作品。拍卖当天的竞争很激烈，有七位买家现场举牌竞拍，从起拍价550万叫高近十次。最后，《迎春图》以1155万的价格被一位深圳藏家拍得，也刷新了关老作品在拍卖市场上的最高价。《迎春图》是1974年关山月先生应邀为在广州成立的中国包装进出口总公司而创作。此幅作品曾被人以100来万人民币的价格购得，2004年，在广东嘉德拍卖会上公开露面，并以352万拍出。而事隔两年后，此幅作品再现拍卖会，竟拍到上千万，和原始价格相比，两年多翻了近10倍，这具有多么强大的增值保值功能呀！

值得注意的是，与同时代的现代书画名家如李可染、傅抱石、齐白石等相比，关山月先生画作的市场价格仍相对偏低。相对于傅抱石先生的《云中君和大司命》在2016年6月4日北京保利春拍以2.3亿元成交，李可染先生的《万山红遍》在北京保利2012年春拍以2.93亿元高价成交来说，关山月的这幅《迎春图》还应该有很大的上升空间，现在保守估价应该一亿人民币以上。请问目前还有哪个行业可以像今天艺术品投资收藏市场，具有这样奇迹般的增值空间？！

从全球眼光来看，在过去的十年内，西方艺术品均价的增幅甚至

高达144%。相比国际艺术品市场每幅几千万美金的西画来说，中国当代书画价位实际上可以说是严重偏低，这也为中国艺术品收藏投资产业提供了一个相对活跃的增值空间，它预示着中国艺术品收藏投资市场的前景无限。

近些年来，对中国当代书画艺术的收藏，自然也成为人们经济、文化生活中的一个持续热点。目前我国艺术品收藏爱好者和投资者达7000万人，占到了全国总人口的6%，并且参与人员和成交额每年以10%—20%的速度递增。在当前大家纷纷将目光转向收藏与投资艺术品的时候，我们要清楚，书画收藏投资实际上是一项对投资人的文化素养、艺术修养、审美意识、学识胆略、潜在值把握、投资技巧等各方面都要求非常高的特殊投资方式，它是一门经济学中比其他投资要求更严的投资学问，艺术品收藏投资的真正投资价值在于其长线的投资效应，也只有这样，其价值增长空间才能远高于其他产业投资回报。

然而，艺术品收藏虽然利润丰厚，但相对股票来说，流通性要差一些，对于一般投资人来讲换手周期难于掌握，买了一幅升值潜力高的艺术品，要通过拍卖会或者私下成交，如果没有业内人脉资源，很有可能难于出手，或者不能得到应有的价格和利润。我们已经听到过太多投资者，因为不识货将一些祖传的艺术珍品贱卖，更有花高价购得赝品而承担了巨大风险的故事。笔者十多年来所见的买家和藏家拿来让我鉴定的关山月先生作品，竟有百分之九十以上为赝品。艺术品收藏投资市场这种真假混杂，假货泛滥，买家常不免被造假投机者所害的故事更是时有所闻。所以，真假问题是艺术品收藏投资的首要问题！

中国的书画发展的历史就是一部伴随着书画的作伪史。这话虽然有点夸张，但也揭示出了其中一部分事实真相。有文献记载，东晋时期摹仿王羲之字的人就已经很多了，唐代已有人专门从事鉴定流传于世的王羲之字的真假。到了近现代，中国书画的作伪更是全面超过了古人。当然古代书画有很多的副本、临摹本是出于为了便于作品的传播和流传后世的话，那么，现今艺术市场知假造假、知假卖假就是行业性的畸变。

为什么赝品能够堂而皇之地在书画市场上泛滥？它是怎样进入市场销售的？这里面隐藏着多少秘密？笔者试图从以下几个方面，揭示其冰山之一角。

手法一：利用假画册图录做"护身符"

近年来，盲目相信出版物已成为艺术品收藏市场的一大误区，根

本的原因在于国人对出版物往往深信不疑,而这恰恰被别有用心的造假者巧加利用,使得利用图录与出版物伪装造假编假事件,近年在国内艺术品市场层出不穷,为其所害者大有人在。特别是近两年许多以投资为目的、对艺术品收藏一无所知的人士纷纷进场,他们大多对真伪缺乏识别能力,藏品是否刊入出版物便成为这些人判断真伪的重要依据。于是造假者就投其所好,以假出版物为诱饵。有些造假者甚至不惜花费数十万元的成本制作精美的印刷品,一旦得手,获利通常在百万元以上。2004 年,吴作人国际美术基金会的画册被造假分子改头换面盗印,封面上吴作人的作品被偷梁换柱掉了包,后被专家识破在媒体披露。2005 年 3 月下旬,珠海市博物馆曾发生的尴尬一幕:在该馆正在举行"国之瑰宝——黎雄才、关山月作品展"中的画作,被闻讯而来的关、黎家人现场认定全为假冒之作。我作为广东省文艺家权益保障委员会组织的鉴定组专家团的一员,也参与过鉴定活动,大家认为现场展出的画作无一真品。而正是在全国闹得沸沸扬扬的"珠海假画风波"中的假画,却堂而皇之地收入在某权威出版社的《黎雄才作品集萃》,实在令人诧异!

可见在造假日益猖獗的今天,挖空心思、绞尽脑汁在出版物上打主意做文章,利用图录做"护身符"来掩人耳目,行销赝品,已是投机者惯用的手段。

对于艺术品收藏与投资者而言,艺术品自身的内在质地才是判断衡量其真伪的主要依据,而有关出版物的著录、专家的意见、拍卖公司的宣传等均只能视为辅助依据当作参考。任何脱离艺术品自身的真伪而盲目相信出版物的做法,只会使收藏与投资者付出血的代价,所以,应引起人们高度的警惕。

手法二:利用"名人"题跋、上款蒙骗买家

古代书画由于屡经递藏,其上多有历代藏家与鉴家的题跋。这些题跋不仅对了解作品的收藏历史、判断作品真伪极有帮助,还往往因题跋使作品大为增色,提高其收藏价值与市场价值。同时,一些有名人上款的作品,也有利于收藏者了解作品的来源。由于现今艺术品收藏投资市场赝品充斥,藏家对书画的题跋和上款十分看重,对名家题跋过或有上款的东西更加放心,造假者便投其所好,在伪造题跋和上款上下功夫做文章。他们或打通门路让某些见钱眼开的专家题假为真,或干脆伪造名家的假题跋和上款,导致市场中"假画真题"与"假画

假题"比比皆是。如某拍卖公司拍卖的从海外回流的一件宋徽宗花鸟画，上面的宋徽宗御题诗、乾隆题答、元大收藏家项元汴的题跋均是伪造。某拍卖公司拍卖的文徵明《竹雀图》上吴湖帆的假跋等，可谓层出不穷。当前拍场上常见的假题跋多为张大千、吴湖帆、谢稚柳、徐邦达、杨仁恺、史树青等人，因此遇到这些"名家题跋"时应格外小心，多加审看，否则必中其圈套。还有一些造假者为夸大作品的来头，常常在伪作的上款上大做文章，故意伪造名人的上款以唬骗买家。什么某某中央领导或是某知名人士等，甚至于有美国总统、苏联元帅的假上款都纷纷出现在市场。

手法三：收买"专家"混淆视听

由于以投资为目的的买家一般对艺术品多缺乏认知，真伪难以分辨，所以寻找投资顾问，由专家为其掌眼的现象普遍。让专家掌眼虽然不失为一种简便易行的方法，但专家不可能万无一失，他们也有马失前蹄的时候，有时甚至一次判断失误即可使上百万元的投资付诸东流。更有一些所谓的"专家"故作模样，乱说一气，其实眼力甚低，其结果只能使买家误入歧途。还一些所谓"专家"，为金钱收买或屈服于生存压力，与制假者相呼应，牺牲公信力，沦为了制假、误导买家的帮凶。此外，由于拍卖公司对拍品的真伪并无担保，它对拍品年代、作者的说明也仅是一家之言，切不可偏听偏信。还有不少拍卖公司过度热衷炒作，一件拍品年代定得越早，名头越大越好，最好能戴上"××之最"的桂冠，而根本不考虑拍品是否像他们鼓吹的那样，闹大笑话的事也时有发生。

购买艺术品最终凭借的是眼力，而非耳功。买家只有不断提高自身的真伪识别能力才是根本，舍此别无终南捷径。那种眼力不高且无主见的人，迟早会被市场淘汰。

手法四：利用拍卖会假买假卖

由于《拍卖法》第61条规定："拍卖人、委托人在拍卖前声明不能保证拍卖标的真伪或品质的，不承担瑕疵担保责任。"该法律条款使得拍卖人和委托人不用为拍品的真伪负责，即使被发现赝品，也能轻松地摆脱责任，更不用说追究为造假作品摇旗呐喊的不良媒体的法律责任了。这就为一些造假者提供了一个出手的途径，为了让假画顺

利出手，骗取买家的信任，售假者会将一些高仿的画作送到拍卖公司，同伙作为买家在交纳保证金后，自己在拍卖现场疯狂"举牌"造势，如果在拍卖会上有人上钩，把牌举到了他们认为合适的价位，他们就会放手，如果没人举牌，他们就会将本来不值钱的东西，最终叫到10万甚至上100万元，造成已成交的假象，但事后，售假者并不会提货，宁可损失保证金，待拍卖公司将作品退还时，再想方设法以低于表面成交价格售出。

 艺术品市场上赝品横行早已不是什么秘密，这是行业内不得不面对的现实。其原因何在？笔者个人以为，主要原因来自目前法律的缺位和不完善。同时，艺术品不同于一般的商品，其真伪的鉴定需要高深的专业知识和鉴定技巧，标准相对来说主观化而没有纯粹客观的标准，依靠的是专家个人的专业诚信和监督机制，因此，在鉴定监督机制不完善的情况下容易被利益集团操纵。而对于艺术家和艺术消费者来说，打假举证难，成本高，赢得官司的概率很小，即使赢了，也很难获得合理的损失赔偿。这些原因都使得中国艺术市场，尤其是书画领域面临巨大的诚信危机。

 投机当道、信息浑浊、诚信危机，这三大症结是目前中国艺术市场的顽疾，然而顽疾不等于绝症。和许多快速发展的行业一样，中国艺术品市场能否健康成长，要看其能否克服同样强大的变异力量。随着法制的完善与健全，市场的进一步成熟与自然淘汰，通过借鉴发达国家的经验并根据中国国情进行制度创新，相信许多规则会建立起来，一个真正繁荣的艺术市场值得期待。

国民经济与艺术品产业的关联性问题研究

陶宇

> 首都师范大学美术学院美术史论系主任、副教授

内容摘要 21世纪,依附艺术品市场而存在的生产者及各类企业已经发展成一个与国民经济密切关联的产业的规模,成为国民经济中不可分割的组成部分,占有重要的地位。本文主要是从艺术品产业的财富效应、经营主体的变化、从业规模、市场及其生产的全球化、艺术品产业与国民经济其他行业的关系等角度,阐释艺术品产业的地位与作用,分析艺术品产业的现状,预测产业未来的发展。

关 键 词 艺术品产业 艺术品市场 艺术经济 艺术品生产 艺术品拍卖

艺术品产业的范畴包含一切为艺术品交易提供支持的个人与企业。我们经常听到媒体报道艺术品拍卖价格刷新纪录的诱人消息,每年从统计报告中读到艺术品成交总额迅速提升的数据,不断感受市场繁荣带来的振奋与喜悦。这实际上只占全部艺术品经济中的一部分比例,站在市场背后的是那些提供服务的,存在于生产、交换、消费环节中的"个人与企业的集合",它们的整体即构成了艺术品产业。

市场与产业之间存在着相辅相成的关系,产业为市场的繁荣提供重要的战略资源,市场的火爆则时刻助推着产业扩张的强劲动力,产业的发展与演变同时也紧密关系着无数个人与企业的前途命运。改革开放至今已三十多年,与艺术品相关的商业交易活动日益增加,从1992年举行首次艺术品拍卖活动开始,交易的频繁使艺术品市场得到了爆发性的增长。2017年2月据法国艺术品行情公司Artprice与雅昌艺术网合作发布的《2016全球艺术市场年度报告》显示,中国艺术品拍卖市场成交额达到48亿美元,占全球拍卖总额的38%,仅从拍卖成交的

数据看，中国已占据全球最大艺术品市场的地位[1]。进入 21 世纪，依附艺术品市场而存在的生产者及各类企业已经发展成一个与国民经济密切关联的产业的规模。

客观评价中国乃至世界艺术品产业的整体规模与前景是一个很难回答的命题，相关问题的研究既缺乏严谨的调查报告，也缺少精确的统计数据。对艺术品产业的评价可以从很多方面考察，本文主要是从艺术品产业的财富效应、经营主体的变化、从业规模、市场及其生产的全球化、艺术品产业与国民经济其他行业的关系等角度，阐释艺术品产业的地位与作用，分析我国艺术品产业发展的现状，预测产业未来的发展。

一、艺术品产业的财富效应

首先需考察一下艺术品产业的整体规模，艺术品市场中交易财富的价值水平可以看作反映全部产业规模的一项重要指标。在以美元为中心的货币体系中，美元可以最直接反映财富的多少，以人民币计算的产值则可以反映中国艺术品市场的财富价值。目前对中国艺术品交易市场整体规模的衡量仍然缺乏精确的统计，由中国文化产业智库研究中心发布的《中国艺术品产业发展年度研究报告》数据显示，中国艺术品产业的产品体系可以划分为书法艺术品、美术艺术品、工艺艺术品、民间（非遗）艺术品、古董杂项艺术品、以版权为中心的衍生艺术品、艺术品服务、顾问服务等类型。与此相应，中国艺术品产业的体系构成也可以概括划分为以下几个大的类型：(1) 书法艺术品产业；(2) 美术艺术品产业；(3) 工艺艺术品产业；(4) 民间（非遗）艺术品产业；(5) 古董杂项艺术品产业；(6) 以版权为中心的衍生艺术品产业；(7) 艺术品服务产业；(8) 艺术品产业的支撑体系；(9) 艺术品产业的生态体系。中国艺术品产业的规模分为三个不同的层次，即核心层、外围层与辐射层。研究报告对中国艺术品产业的核心层进行了相应的规模分析，据统计估算，2015 年中国艺术品产业规模为 8020 亿元[2]，从两者的比较来看，当前艺术品产业在国民经济中的份额仍然是较小的，约占国民生产总值的近百分之一，但是如果从八千多亿的规模看，艺术品产业在国民经济中已经占有了不可忽视的比重。在国际艺术品市场方面，2008

1 数据来源：Artprice 与雅昌 (AMMA) 合作发布《2016 全球艺术市场年度报告》。
2 数据来源：中国文化产业智库研究中心发布，西沐主笔《中国艺术品产业发展年度研究报告（2015）》。

年9月8日,《第一财经日报》记者通过邮件采访了英国最权威的艺术品投资基金集团美术基金(Fine Art Fund Group, FAF)CEO菲利普·霍夫曼(Philip Hoffman)。他认为当时全球艺术品市场的规模在3万亿美元左右,年成交总额约300亿美元[3]。近年来全球艺术品市场的整体规模保持基本稳定,年销售额略有增长。近期由"欧洲艺术古董博览会"发布的《TEFAF2017艺术品市场报告》显示,全球艺术品市场仍稳健复苏,日渐繁荣,2016年全球艺术品销售额达450亿美元[4]。

艺术品市场的规模及发展速度显然与艺术品投资的财富效应密切相关,只要艺术品的平均价格继续稳步增长,就会吸引更多的个人与企业资金前来参与市场的竞争,艺术品市场的规模也将持续地扩大和发展。

二、艺术品产业的经营主体

艺术品经营主体的变化及数量的多少也可以看作衡量艺术品市场规模的有效指标。当代艺术企业的类型已经不再局限于传统的画摊、古玩店等,出现了大量中介性质的现代艺术企业,画廊、拍卖行、艺术博览会逐渐成为现代艺术品市场的三大支柱,这些现代化的艺术品经营企业通过积极运作,持续不断进入人们的日常生活,把美的艺术带给普通百姓,同时支持着艺术界的繁荣与发展,愈发显示出源源不断的创新活力。艺术品市场中从事居间活动的传统的经纪人职业仍然

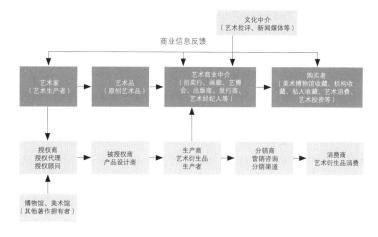

图1 艺术品市场产业链示意图

3 《第一财经日报》2008年9月22日。
4 数据来源:《TEFAF2017艺术品市场报告》,2017年3月6日发布。

存在，但是随着社会分工的发展，中介的角色越来越被画廊、拍卖行和艺术博览会所取代。

专业中介机构的出现是社会分工发展的必然产物。从艺术品流通过程中可以看到，艺术家和购买者分别位于这个流程的两端。艺术品的生产者与最终的供应者或服务对象彼此之间是远离的；反过来，消费者也不能直接与艺术品生产者相互见面、洽谈业务，供需双方都需要相互协调与行为模式的调节，这一环节就由商业中介来实现和完成。社会的发展使艺术品消费的队伍不断扩大，社会中大多数艺术品购买者对艺术品的技巧水平与人文价值缺乏了解，不也太容易直接与艺术家商谈作品的价格，往往是从杂志、电视访谈、专家点评以及拍卖会的成交记录中注意到艺术品的相关信息。他们哪里知道，这种全社会的广泛关注往往是商业展览、画廊、拍卖行等企业长期运作的结果。从艺术品生产到消费中间，价值的实现是一系列复杂的过程。以商业展览为例，大体需要策划、宣传、运输、出版、艺术批评、开幕式、研讨会等很多复杂的环节，需要调动社会的众多力量协调配合。无论艺术家本人还是传统经纪人单打独斗的经营模式，已经很难适应社会分工的需要。即使专业的策展人也很难在3至5年的时间内持续关注某位艺术家及其作品，因此，社会分工的发展需要专业化的团队来实现复杂的中间环节，因而画廊、拍卖行这样的专业艺术品经营机构才能够应运而生。

专业中介机构的参与同时也是现代社会资本运作的必然要求。从艺术家的生产到艺术品消费的过程就是艺术商品价值实现的过程，其中经过了无数起不同作用的艺术中介的交易活动。交易环节增多导致最终艺术品消费价格的增加，这一过程也是资本增值的过程，其结果包括财富的积累、促进消费、扩大就业……并再次促进了生产的投入，形成良性的循环。现代社会中中介环节的增加是社会经济发展的必然需求，古代那种画家依靠"常卖"之类的经纪人[5]，以简单手段进入市场的经营方式已经无法适应社会分工与经济发展的现实需要。

中介机构在实现艺术品价值增值的过程中可以促进艺术家社会地位的提高，促成商业的成功。许多事实证明，一些艺术新秀的脱颖而出，一举成名，颇有艺术功底却不为人知的艺术家获得了应有的声誉，往往是不同程度地借助了商业中介的力量来实现的。可以说，由于艺

5 宋代的艺术品市场已经相当活跃，出现了专门从事居间交易与中介活动的人员，经营艺术品的人被称作"常卖"。

术中介的积极活动，才使艺术的价值得到尊重和实现。

中介机构的发展程度可以用企业的数量来说明。截至 2012 年的统计数据显示：中国大陆具备艺术品和文物拍卖经营资质的企业共 355 家[6]，全国画廊的数量为 3106 家，年市场交易超过 4 万笔，从企业的数量上看，艺术品产业的发展已经达到了相当的规模。[7]

现代社会中的画廊、拍卖行和艺术博览会等企业针对不同的消费需求提供不同种类、不同层次、不同价位的艺术商品，并按照社会分工的排列，彼此之间形成了完整的供需链条，这是现代艺术品市场发展成熟的表现。例如，按照社会分工，画廊业属于艺术品市场的一级市场，拍卖行是二级市场。画廊代理艺术家的作品，经过长期的宣传与推广，逐步受到学术界和收藏家的认可，经得起考验的作品才可以进入二级市场，通过拍卖最大限度地实现价值的增值。画廊、拍卖行、艺术博览会等商业中介组织形成了联系紧密、彼此依赖的介于艺术品生产者与消费者之间的"集团"或"群落"。根据区域经济发展的特点，在北京、上海等中心城市中形成了初具规模的产业群和聚集区，说明艺术品产业已经逐渐成为国民经济中不可分割的组成部分。

三、艺术品产业的从业规模

从事艺术品生产、交易以及中介活动的从业人员数量也可以作为反映产业发展规模的一项指标。当代社会中的艺术品产业已经成为一个国家在制定经济政策时，在扩大消费、增进就业等方面不可忽视的力量，源源不断地疏导从第一、二产业中分离的剩余劳力，推动社会的转型，创造出新的职业与社会财富。下面的分析材料虽然不能完全给出依靠艺术品产业谋生的从业人员的准确数字，但至少可以使我们了解各国艺术品产业发展的一些基本情况。美国的智库兰德公司曾对美国的表演艺术、媒体艺术、视觉艺术等进行过深入研究，并出版了系列报告，其对视觉艺术的研究成果主要体现在名为《视觉艺术概况：迎接新时代的挑战》的报告中。2000 年，美国人口普查局统计估计全美大约有 25 万名画家、雕塑家、版画与手工艺品制作者，占所有艺术从业人数的 12%；同一时期，从事表演艺术的大约有 10 万人，作家有 10 万多人。如果把摄影师也算在内的话，视觉艺术工作者将占所有

[6] 数据来源：中国拍卖行业协会发布《2012 年全球中国文物艺术品拍卖市场统计年报》。
[7] 数据来源：文化部文化市场司发布《2012 中国艺术品市场年度报告》。

艺术工作者人数的 1/4 以上；如果再加上约 75 万设计师和约 22 万建筑师，就占到了所有艺术从业人数的 2/3，而在美国这样的商业社会中，大部分人员要依靠艺术品市场的供养[8]。

英国在世界艺术品交易份额中所占的值与量都是举足轻重的，年交易额占世界艺术品及古董交易的 26%，居欧洲之首，在全世界仅次于美国。英国的艺术品及古董市场的总价值估计约为 42 亿英镑，其中艺术品与古董各占一半，全境约有 9500 个艺术经纪人和 750 家拍卖公司，全职员工总共约 28,000 人，兼职者则有 9,000 人。从事视觉艺术创作及设计方面的人数估计共有 148,700 人，其中，根据艺术家信息公司（The Artists Information Company）提供的数据，专门从事视觉艺术创作者可能介于 6 万至 9 万人，绝大部分属于职业艺术家；另据英国视觉及画廊协会的统计则有 45,000 名专职艺术家。英国艺术品产业的发展格局一部分要归因于苏富比与佳士得两家独占世界拍卖经济鳌头的大公司的经营规模。英国艺术品产业所得到的年税收共有 4.26 亿英镑，包括受雇员工纳税 1.3 亿，公司营业税收入 1.93 亿，以及 0.4 亿的加值营业税[9]。

由于经济体制的不同，中国大陆地区从事艺术品交易的从业人员的情况十分复杂。从业人员方面，截至 2013 年底，6143 家拍卖企业从业人员总数为 6.17 万人，其中国家注册拍卖师为 11607 人（专门从事文物艺术品拍卖的从业人员占其中一小部分），相比之下，全球艺术品市场占第二位的英国拍卖业从业人员在 37000 人左右[10]。拍卖业的人员规模也许能够代表国内艺术品产业从业人数的情况，作为二级市场的拍卖业人员尚且达到了如此的规模，一级市场的画廊业，以及古董店、典当行、展览公司、咨询公司、艺术博览会等商业企业加上为其提供产品的兼职或职业艺术家，从艺术品市场中直接和间接受益的人数肯定还会呈几何级的增长。

四、艺术品产业发展的全球化

艺术品产业规模的扩张同时受益于国际艺术品市场发展的全球化趋势，全球化的市场推动了全球化的生产，同时引导了艺术创作的审

8　上海情报服务平台：第一情报 / 文化创意产业 / 美国视觉艺术概要。
9　卓群艺术网：艺术市场 / 英国式策略：英国当代艺术产业报告。
10　数据来源：中国拍卖行业协会发布《2013 年中国拍卖行业经营状况分析及 2014 年展望》。

美方向。艺术品市场的发展已经远远超越了民族和国家的范围，形成了全球规模的艺术品大市场，尤其是在 21 世纪，信息技术尤其是互联网的广泛应用更是对全球艺术品市场的形成起到了推波助澜的作用，艺术品产业无形之中成为了国民经济中对外贸易的一个组成部分，同时拉动了国际间的投资与消费。

首先是作为艺术品产业的一部分，艺术品经营企业为扩大利润、增加艺术商品的附加值，采取了国际化的经营策略。以苏富比为例，公司经过多年的扩张已建立起遍布全球的数以百计的分支网点，1973 年于香港，1979 年于东京，1981 年于台北，1985 年于新加坡，1992 年于首尔，1994 年于上海……目前已在全球五大洲设立了 14 个永久性的拍卖场，在 81 个地点设立了代表处和分支机构。佳士得拍卖行则在全球拥有 88 个分支机构。2012 年末至 2013 年上半年，苏富比、佳士得等国际知名拍卖企业先后在北京和上海正式成立拍卖公司，两家具有垄断性地位的拍卖公司已在全球建立了高度网络化、信息互通与资源共享的商业帝国。可以迅速从全球任何一个国家的市场中获得艺术品拍卖的委托，及时掌握艺术品价格变化的情况，通过内部网络调节实现艺术品从低价地区向高价位地区的流动，实现利润的最大化，同时以迅捷的方式将艺术品传递到藏家手中。

近年中国艺术品市场的快速升温，使中国艺术品在国际市场间的交流日益频繁。一方面，中国古代及近现代艺术品在国际市场上价格屡创新高，不断进入国际藏家的收藏序列。另一方面，中国当代艺术品也在美国、英国，以及中国台湾、香港等地拍卖市场上不断受到追捧。以拍卖为例，2005 年，伦敦佳士得"中国陶瓷、工艺精品及外销工艺品"拍卖会上，"鬼谷下山图"元代青花瓷罐以 1568.8 万英镑，折合 2.3 亿元人民币拍卖成交，成为当时全球最昂贵的陶瓷艺术品。2006 年，油画大师徐悲鸿 1939 年创作的《放下你的鞭子》在香港苏富比拍卖会上被藏家以 7200 万港元收入囊中，创造当时中国油画拍卖的最高纪录。2007 年，香港佳士得秋拍的亚洲当代艺术专场，蔡国强的《APEC 景观火焰表演十四幅草图》以 7424.75 万港元成交，创下中国当代艺术品的世界拍卖纪录。同年，岳敏君的《处决》在伦敦苏富比拍出 293.25 万英镑，约合 3812.25 万元人民币，创造当时中国当代绘画作品拍卖的最高纪录。2008 年，台北艺流国际拍卖公司在香港的春季拍卖会上推出了宋徽宗《临唐怀素圣母帖》，这件国宝级的珍品经过激烈的争夺最终以 1.28 亿元港币成交，创造当时中国古代书画拍卖价格的世界纪录。

中国艺术品海外屡创佳绩的同时，海外中国艺术品也纷纷借助近年国内市场的火爆之势，回流国内，兑现其价值回报。据相关报道，中国艺术品拍卖恢复后的15年，海外回流的艺术品总量逾8万件[11]，并不断刷新单件拍品的成交纪录。1995年，北京瀚海推出北宋张先《十咏图》手卷，被故宫博物院以1980万元购得；2002年，流落海外300年之久的米芾《研山铭》在中贸圣佳拍卖公司上拍，创2990万元的天价，被故宫博物院收藏。2003年，嘉德拍卖公司推出了号称"中国现存最早书法作品之一"的晋索靖《出师颂》，最终被故宫博物院以2200万元购买。2016年金额最高的中国艺术品元代画家任仁发《五王醉归图卷》成交额为3.036亿人民币，也是一件海外回流的艺术品。另据不完全统计，国内各大拍卖行推出的拍品中，海外回流的文物艺术品差不多占据了半壁江山。

分析中国当代艺术在国际市场上屡创佳绩的情况，我们不难发现其中艺术家直接针对国际藏家们的审美趣味，改造自身创作风格的生产思路。与此同时，海外中国艺术品的"回流"更是凸显出国际藏家与国内拍卖企业之间正在进行的全球"接力"，毕竟在全球化的时代，任何一个从事艺术品经营的企业都不会轻易放弃从国际市场中获取利润的想法。

五、艺术品产业与国民经济一体化

评价艺术品产业发展程度的另外一个方面是分析艺术品产业与国民经济其他产业、行业之间的关联程度。从艺术品生产向消费传导过程中存在众多价值增值环节，需要增加成本与服务的投入，因此也带动了更多企业进行经营运作，艺术品与国民经济的关联不仅限于艺术品自身买卖过程中的增值，而且还能够通过交易的环节渗透进其他的产业行业，从而拉动消费的增长。以组织一次商业展览为例，大致分为舆论宣传、展品征集、开幕仪式、展品清还四个阶段，完成这四个阶段的过程需要媒体发布、广告宣传、包装、装裱、设计、印刷、出版、艺术批评、物流运输、仓储、场地租赁、餐饮、住宿等一系列的成本投入以实现艺术品的价值增值，其中涉及的产品和服务则分别由广告媒体、运输企业、包装公司、设计公司、出版社、展览馆、宾馆、饭店等企业提供，因此，艺术品产业的发展可以促进消费，并带动国

11　搜藏网："海外回流"艺术品占半壁江山，拍价屡创新高，2009年12月28日。

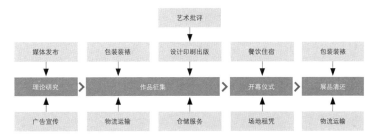

图 2　商业展览与国民经济其他行业关系图

民经济中其他部门相关企业的发展。

其次是研究艺术品产业向国民经济其他领域的辐射效应。艺术品产业与国民经济领域的密切关联，更加突出地反映在艺术品产业与现代服务业以及金融资本的结合方面。为了实现利润最大化与资本增值，艺术品产业的发展需要提供哪种服务，提供此类专业服务的企业就会"雨后春笋"般地不断涌现，近年社会中出现了专门提供艺术品价值评估、艺术品真伪鉴定、艺术品投资指导的咨询公司正是艺术品产业规模扩大化的有力体现。这些变化是由于艺术品产业逐渐向国民经济的上层延伸，向高级阶段发展，并开始进入资本运作的层次。资本运作所贯穿的是以谋取利润为目的的资本意志，它使媒体、画廊、拍卖行及艺术家之类的市场资源在成本最小化、利润最大化的原则下得到优化与重组。

艺术品市场资本运作的主要表现之一是作为金融工具的艺术品投资基金的出现。艺术品投资基金是一种利用艺术品交易为投资者提供实际利润的投资工具，首先从欧美国家的金融机构中衍生出来，21世纪到来之际，全球约有50家主流银行提出了建立艺术投资基金的意向或增设艺术品投资服务，至少有23支艺术品投资基金已经开始了运作，这一情况反映出当代金融资本与艺术品市场相互渗透的整体趋势。

可以预见，随着我国经济的持续发展，艺术品产业肯定会在国民经济中扮演更加积极与活跃的角色，因为这一发展趋势既符合世界的潮流，也符合我国的国情。2002年党的"十六大"首次提出了"积极发展文化事业和文化产业"的目标。从接下来的2003年开始，我国的艺术品市场迅速地响应，随即开启了一场波澜壮阔的大行情。文化产业的发展是我国经历了三十多年的改革开放以后，人们生活所需要的物质条件已得到基本满足的情况下，向高层次的精神追求发展的必然

选择，符合社会发展的基本规律。

 作为文化产业的重要组成部分，经过了三十多年的高速增长，我国艺术品产业的发展取得了巨大的成就，在世界范围内也占有重要地位。但与此同时也有一些问题是值得我们思考的，艺术品除了具有商品的属性之外，更蕴含着独特的文化与精神价值，反观我国的艺术品领域，除了不容小觑的交易额外，仍然缺享誉世界的艺术大师与信誉优良的艺术品经营企业，这一问题既关系艺术品产业发展的长远动力，也关乎我国的国际形象，因此艺术品经营企业在追求利润的同时也不应忽视应有的责任与担当。

一边下滑，一边崛起
——融入全球市场的中国当代艺术观察

朱虹子

<div style="text-align:right">中国艺术报社副社长</div>

根据巴塞尔艺术展与瑞银集团共同发布的首份《巴塞尔艺术展与瑞银集团环球艺术市场报告》，2016 年排名前三位的美国、英国与中国市场总销售额约占全球的 81%。尽管美国销售额大幅下降，但仍居世界第一，约占全球市场 40%；英国占 21%，排名第二；中国紧随其后占 20%。中国已经成为全球三大艺术品交易市场之一。

近五年欧美大画廊、博览会看准中国崛起的富人对艺术品的需求，纷纷入驻香港，借道发展培养中国藏家。在场租、人力成本奇高的香港，先来一步的佩斯、高古轩等画廊已经尝到了甜头，香港分支的销售额增长迅猛，佩斯今年将开辟第二个空间。全球最重要的艺术博览会之一的巴塞尔 2013 年收购香港国际艺术展后，经过四年的经营，成为亚洲藏家最不能错过的艺术交易盛会，普通场观众门票一票难求。除了印象派、战后现代艺术外，中国藏家更对正在进行的西方当代艺术感兴趣。在 2017 年的香港巴塞尔艺术展上，中国藏家已对西方当代艺术浓厚的兴趣并且展现购买力，这就如同中国球迷对欧美足球俱乐部和 NBA 球星知之甚详，甚至成为追星粉丝，中国藏家绝对有财力与知识加入西方当代艺术的购藏。世界两大拍卖行佳士得和苏富比自上世纪 80 年代起入驻香港，耕耘三十多年后，凭借良好的信誉、专业的服务，赢得了越来越多的买家的信任。根据香港佳士得拍卖行提供的数据，以 2017 年 2 月 28 日伦敦所举行的印象派及现代艺术、超现实主义艺术夜场来讲，这两场总成交金额就达 136,874,598 英镑（169,998,251 美元）。在印象派及现代艺术夜场中，亚洲买家竟占了总成交金额的 54%，十大拍品的半数均由亚洲买家竞得；其中，高更创作于 1892 年的《屋子》以超过 2,000 万英镑成交。在 2017 年 3 月 7 日伦敦战后及当代艺术夜拍里，总成交金额达到 96,384,000 英

镑（117,781,248 美元）；其中，当天晚上的 Top10，就有两件拍品是由香港买家所拿下，它们是罗伯特·罗森伯格 1963 年创作的《横楣》，成交价为 4,645,000 英镑；另外一件则是巴斯奇亚的 Alpha Particles，成交价为 3,973,000 英镑。在 2017 年 3 月纽约亚洲艺术周，总成交金额创历史纪录，达到 332,783,188 美元，是拍卖前总估值的 5 倍，亚洲买家的表现占了总成交额的 87%。

一方面，中国买家在全球艺术市场越来越重要；另一方面，与之不相称的是 2005 年启动中国当代艺术市场飙升五年后，近年来市场份额急剧下滑。以香港苏富比 2017 年夜场拍卖为例，粗略以国家和地区划分：华人 20 世纪板块成交额 2.25 亿港元，占比 33.86%；中国当代艺术板块成交额 0.45 亿港元，占比 6.67%；日本板块成交额 1.37 亿港元，占比 20.63%；韩国艺术板块成交额 0.15 亿港元，占比 2.26%；东南亚板块成交额 0.66 亿港元，占比 9.89%；西方艺术板块成交额 1.76 亿港元，占比 26.6%。回过头再来看香港 2013 年秋拍首个夜场，总成交 11.32 亿港元，其中 20 世纪板块成交额 6.25 亿港元，占比 55.23%；中国当代艺术板块成交额 3.54 亿港元，占比 31.24%；东南亚艺术板块成交额 1.01 亿港元，占比 8.94%；日本艺术板块成交额 0.52 亿港元，占比 4.59%；西方艺术品成交额为零。

中国当代艺术市场下滑的重要因素是艺术家在一级市场还很薄弱的时候，过早地进入拍卖市场。作品既没有得到学术界、博物馆系统的重重认证，也缺乏一级市场画廊专业长期系统的推荐与防护。

先有学术价值，后有市场价值。未经过学术和重要博物馆认证的艺术作品，进入市场，就像是没有锚的货币一样，其本身的可信度和稳定度就大打折扣。此外，当代艺术需要通过画廊系统转换，这是欧美艺术市场运作几百年来的坚实基础。反观中国艺术市场，一级市场薄弱下的二级市场火爆，简直到了令人不可思议的程度，多年来，不断有行家呼吁重视画廊这一艺术市场的基础性建设，现实是好多画廊如果不主要参与二级市场炒作，就只有关门大吉。市场上一度认为，中国艺术市场充满中国特色，可以不需要画廊柔性培育，直接到拍卖行拼杀即可。近年来的现实应该让艺术家、艺术品经营者、投资人有所清醒。其实，在这方面，台湾"现代水墨之父"刘国松是一个可资借鉴的例子。刘国松上世纪 60 年代成名，其狂草风格的水墨作品在美国市场取得一席之地，那时美国抽象表现主义正走红；七八十年代，他执教香港中文大学，和吕寿琨、王无邪一道，把现代水墨发展成香港城市文化的一个标志现象，为香港，以及新加坡和东南亚区域多元

文化背景下的新生代收藏，奠定了和其父辈迥然不同的审美趣味与文化方向。在 2016 年胡润艺术榜中，刘国松在 2015 年的成交总额名列第五名，总成交额为 9311 万元港币，每平方尺的均价为 18 万港币起。刘国松的作品从 2012 年开始，进入量价齐升的阶段，之所以能成为佳士得和苏富比拍卖行主推的当代水墨龙头股，首先是由于他在当代水墨历史上承前启后的学术地位，被学术界普遍认可接受；其次是他的一级市场非常扎实，经欧美画廊、港澳台画廊、大陆画廊长期推广，培育了忠实的收藏者群体；更重要的是，他早已作为中国新兴水墨画的代表人物，被亚洲和欧美重要的博物馆接纳收藏，夯实了基础。

不经过画廊长期的推广和营销，在一级市场根基薄弱的时候进入拍卖，炒家为求快速变现，急剧拉升出货，透支了未来，泡沫也只有艺术家、收藏家承受，艺术家作品交易被停牌甚至抛弃，收藏家损失惨重后转投其他或者不再进场。

欧美与中国艺术，在当代这一块是最没有差距的。中国当代艺术家绝对可以与欧美艺术家同台较量。未来，中国当代艺术家要想在艺术品市场上赢得一席之地，艺术上需要和国际选手同台竞争，市场运作上必须融入有规则的画廊产业体系。目前已有欧美画廊代理不少中国艺术家的作品，这对还在崛起的中国画廊会是很大的压力，好不容易培养起来有点苗头的艺术家，一个一个都被财大气粗的欧美画廊代理接管。就如同现阶段大陆与台湾，以及日本的一些好的球类选手，最后都选择与欧美联盟签约。假以时日，新一批崛起的中国当代艺术家将会比前辈赢得更广阔、更长远的市场空间。

附：《刘国松作品收藏脉络》（周少一：《中国艺术报》，2012 年 8 月 3 日）

刘国松是最早走向世界并被世界众多知名美术馆收藏的中国当代水墨画家。刘国松成名于上世纪 60 年代，以"一位使传统的中国山水画与现代抽象概念观念融为一体的不屈不挠的代表者"为西方世界所认知。随着艺术的发展、概念的拓展和延伸，与其说他是一位现代水墨艺术家，不如说他是以水墨为材质进行创作的当代艺术家。

六十年代：首位被美国画廊代理的台湾画家

利用灯笼纸做成的作品，以《云深不知处》（1963 年）为代

表,它和《五月的意象》在 1963 年的台湾第七届"五月画展"中展出,即被香港艺术馆收藏。这件作品后来刊印在美国纯文学杂志 CHARLATAN 的创刊号上,刘国松因此名列美国人评选的最具创造性的"七位青年画家"之一。

1965 年,由美国爱荷华大学艺术史教授李铸晋策划,刘国松参加了洛克菲勒三世基金会资助的"中国山水画的新传统"展;并于 1966 年初,接受洛克菲勒基金会的资助,前往美国进行为期一年的旅行访问。这是刘国松迈出台湾的第一步。而他在抵美之后,刚好赶上美国洛杉矶附近的纳古拉艺术协会美术馆为他举行的个人画展开幕,展览非常成功,所展出的作品售空。

1966 年夏天,洛克菲勒基金会资助的"中国山水画的新传统"巡回到纽约亚洲美术馆,刘国松参加了开幕式,并得以结识许多美国重要的美术馆和画廊负责人、评论家、收藏家,为他在美国艺术界的发展奠定了稳固的人脉基础。

刘国松美国之行收获最大的并不是上述的愉悦经历,而是在诺德勒斯画廊的个展受到《纽约时报》大幅的报道和高度的肯定,该报艺术主编、知名的艺术评论家约翰·甘乃德将刘国松评价为"一位使传统的中国山水画与现代抽象概念观念融为一体的不屈不挠的代表者"。这样的评论,在每天都有几百个展览开幕的纽约艺术界,尤其是对一位来自东方的画家,是非常难得的肯定,这使得刘国松在美国的个展邀约不断。诺德斯勒画廊与他签订了长期合约,成为他全世界的代理人,这也是台湾画家的先例。

美国展出的成果,使得洛克菲勒三世基金会的负责人表示他是他们邀请艺术家访问美国以来最成功的一位,并延长了他在美国的居留时间。之后刘国松到了旧金山,在大型中国绘画研讨会上偶遇知名的英国学者、中国美术史专家苏立文,他非常欣赏刘国松的作品,并在论坛上特别介绍了刘国松的作品。1967 年,刘国松夫妇搭乘游轮前往欧洲,参观各大美术馆,并拜访昔日恩师朱德群及画坛好友。

七八十年代:港台刮起刘氏旋风

1967 年,顶着受邀环球参访旅行归来的光环,台湾颁发给刘国松"十大杰出青年"的勋章。1969 年,台湾历史博物馆举办大规模的刘国松画展,使得刘国松在台湾的声誉达到了一个顶峰。世界知名代理人 Hugh Moss,又称水松石山房,以中国当代水墨画收藏闻名,代理

了刘国松的作品。Hugh Moss 的影响力，助推了刘国松在世界的声誉和市场。台湾许志平在第一任台北市美术馆馆长苏瑞屏的介绍下，参与了刘国松的作品推广；刚在台湾设立的汉雅轩也参与了作品推广。台湾藏家许荣峰、谭重森、陈连青、蔡正弘、吕学图及台湾澄怀居、长流集团、联华集团等，一直是的刘国松作品收藏者。

1972 年起，经李铸晋教授推荐，刘国松执掌香港中文大学艺术系，直到 60 岁从香港中文大学退休，他在香港工作生活长达二十年。最能体现刘国松和香港的这段深缘的，乃是在他的带领鼓动下，现代水墨成为香港的一个最活跃的艺术潮流，香港也因此奠定了现代水墨重镇的地位。此期间，刘国松的作品由香港汉雅轩代理。二十年间，其作品以恢宏的气势、高超的艺术性受到香港实业界的追捧。1988 年，香港运通银行香港分行落成，建筑师特别设计了一面挑空的巨墙，他们找到了刘国松，邀请他为此创作一幅中国式的挂轴。这幅作品，尺寸巨大，运用了大山大水的创作经验和思维，技法成熟，视觉震撼，使得香港社会更多的人对刘国松刮目相看。其中，香港退一步斋和长期客居香港的英国水松石山房是重量级的藏家。退一步斋收藏了《月蚀》《午夜的太阳》等作品。水松石山房则拥有《四序山水图卷》等代表性作品。退一步斋是香港顶级收藏家团体敏求精舍（The Min Chiu Society）的会员，这个团体的门槛非常高，就连香港艺术界的许多圈内人士都不知道哪些人才是它的会员。香港一些实业世家的子弟也是精舍会员，但却不愿意透露姓名，提到他们的时候用的也是收藏的斋号，比如"退一步斋"。这使得刘国松的作品进入了香港顶级藏家的视野。

退休后的刘国松回到台湾，台湾报纸以"刘国松回来了"为题欢迎这位世界知名艺术家返回，台北市立美术馆为他举办了大型回顾展，台湾著名的李仲生现代绘画基金会颁发给他现代绘画奖，台湾美术馆为他举办了"60 回顾展"，台湾博物馆举办了"刘国松艺术研究展"，巩固了刘国松在台湾收藏界的地位。

大陆现代水墨运动之滥觞

1980 年，刘国松应"爱荷华州——伊利诺伊州艺术评论会"之邀请担任访问艺术家，此时的爱荷华大学的作家工作室已经改为"国际写作中心"，他的老朋友、著名作家聂华苓担任该中心的主任，介绍刘国松认识了来自大陆的知名作家萧乾、艾青和王蒙等人。艾青曾就读

于知名的"杭州国立西湖艺术学院"（杭州艺专的前身），并受当时的校长林风眠的派遣，前往法国勤工留学，后来以诗闻名。艾青美术科班出身，因此特别能欣赏刘国松对水墨艺术的创新。半年的访问行程结束后，他特别带了刘国松赠送的画册，以将刘国松介绍给大陆的艺术界。而上世纪80年代的大陆艺术界，吴冠中发表《关于抽象美》的文章，正尝试脱离美术为政治服务的教条，回复到形式美、抽象美等纯粹问题的讨论，这为大陆接受刘国松的作品奠定了基础。

1983年，在江丰和艾青的支持下，由中国美术家协会主办的刘国松画展在中国美术馆开幕，这种别开生面的现代水墨作品轰动了美术界，江苏省美术馆、广东画院、湖北省美术馆陈列馆、黑龙江省美术馆等随后对刘国松发起了展览邀请。吴冠中特别写了文章支持刘国松，推动了大陆对刘国松的进一步认知。刘国松的观念和他的创作，影响了一大批不甘于"吃老祖宗剩饭"的青年一代，学术界视此为大陆现代水墨运动之滥觞。在祖国大陆，刘国松走遍大江南北，创作了一批以祖国山河为题材的作品，拓宽了他的技法和题材，并出现了《远眺北麓河》《西藏组曲》等一批精品。

方兴未艾的大陆市场

上世纪90年代的大陆艺术市场正初步兴起，进入21世纪后开始喷发，由于刘国松常年不在大陆，且没有机构进行代理推广工作，使得刘国松的市场地位在后来居上的大陆艺术市场显得不那么突出，但另一方面，也避免了他的作品价格泡沫化。

2011年3月，由范迪安、朱虹子、马书林策展，由文化部和国台办支持主办的"八十回眸——刘国松艺术回顾展"在中国美术馆开幕。该展览回顾了刘国松的艺术成就，可以称作他生平最为全面和盛大的一次展览，全国政协主席贾庆林仔细参观了展览。贾主席不仅对刘国松多年来为两岸文化交流、弘扬中华文化的努力予以肯定，还特别赞赏了他致力于中国画现代化的创新精神。央视《新闻联播》播出展览消息，《人民日报》等媒体进行了深入的报道。展览在艺术界引起强烈反响，同时也吸引了国内藏家的注意，据透露，山东藏家和北京、辽宁的藏家以巨资收藏了刘国松展览中的部分精品。同年11月在北京瀚海秋拍中国书画专场上，刘国松的作品《蓝月图》（3平方尺）、《孔雀石》（6平方尺）分别以46万、69万成交，和香港等地的拍卖情况相比较，刘国松作品在大陆市场初步形成稳定的价格标准——精品代表

作约每平方尺15万元人民币，其他类型的作品每平方尺8至10万元人民币。相对于当代艺术的天价，即使与大陆的一些经常在拍场露面的中国画名家相比，刘国松作品在大陆的价格并不算高。当时本人认为，刘国松在欧美和中国大陆、港台都有重要机构收藏，价格一直比较稳健。以刘国松的艺术成就和国际影响，和同属水墨创新体系的朱德群、吴冠中相比，可以看出，刘国松作品的价格还有很大的上升空间。2012年后，刘国松作品市场价格稳健的涨幅印证了本人的判断。

以文化消费带动画廊画店产业快速发展

欧阳进雄

| 深圳市文体旅游局文物管理办公室主任

内容摘要 当前,文化消费是文化强国、文化强市的重要内容。深圳市作为一个人口过千万的经济大市,文化产业发展迅速,文化消费特别是艺术品消费市场巨大。作为文化艺术品消费的重要组成部分,深圳画廊画店必将成为市民文化消费的主要场所。当前深圳画廊画店发展速度快,地域特色初步形成,集聚效应成效明显,国际化程度较高,成交金额逐年提升,但也存在市场发展不充分、政策规范性不足、画作真伪难辨、中介服务缺失等制约因素。要打破这些发展瓶颈,通过画廊画店发展来推动艺术品消费快速增长,作者提出要培养文化消费理念、壮大消费主体、加强文化创新提高传播力、加强画廊画店的行业自律、建立书画市场经纪人制度、建立权威的国家级书画鉴定中心、完善相关政策法规、加强行业管理等重点对策。只有在这几个方面加大力度,才能更好地促进画廊画店等艺术品市场的可持续发展,带动全市文化消费繁荣。

关 键 词 文化产业 文化消费 艺术品 画廊画店

2003年深圳确定"文化立市"战略,文化产业和高新技术产业、金融业、物流业作为深圳四大支柱产业建设。2012年市委、市政府出台了《中共深圳市委、深圳市人民政府关于深入实施文化立市战略建设文化强市的决定》,标志着从"文化立市"向"文化强市"发展战略迈进。从文化立市到文化强市建设,文化权益的保障、文化产业的发展、文化市场的培育、文化消费的繁荣一直是全市政治、经济、社会、文化、生态协调发展的重要的内容。特别当前文化消费是国家建设幸福产业的重要内容,是文化市场长期繁荣的基础,是促进文化产业

创新升级的主要动力,更是文化产业向深度和广度发展的决定性因素。近年来,深圳文化建设取得了显著的成绩,文化事业与文化产业均快速发展,中国(深圳)文化产业博览交易会至今已经成功举办了12届。以"文博会"快速发展为标志,深圳文化产业发展迅猛,已成为深圳第四大支柱产业,2016年,深圳文化创意产业增加值达1949.70亿元,增长11.0%,占全市GDP的10%。文化产业已成为我市最活跃、最具竞争力的支柱产业之一。画廊画店作为深圳文化产业的重要组成部分,近年来也得到快速发展。

一、文化消费是建设文化强国、文化强市的重要内容

(一)文化消费的时代背景。

国务院总理李克强在2016年夏季达沃斯论坛开幕式的致辞中谈到,中国经济正在从过度依赖自然资源向更多依靠人力资源和创新驱动转变。随着中国经济结构的优化,经济增长模式由投资驱动型转向消费驱动型转变。与此同时,李克强总理在讲话中指出,服务业成为第一大产业的优势在不断显现,智能通讯、手机、新能源汽车等新兴消费迅速扩大,旅游、文化、体育、健康、养老,这五大幸福产业快速发展,既拉动了消费增长,也促进了消费升级。据国家统计局2016年上半年发布数据,旅游、文化、体育、健康、养老"五大幸福产业"快速发展,既拉动了消费增长,也促进了消费升级。其中文化及相关产业服务业营业收入同比增长15.8%,电影市场持续升温,电影放映业营业收入同比增长22.9%,电影和影视节目制作业营业收入同比增长53.3%。(见图1)

2016年11月,国务院办公厅印发了《国务院办公厅关于进一步扩大旅游文化体育健康养老教育培训等领域消费的意见》(国办发〔2016〕85号),要求"着力推进幸福产业服务消费提质扩容。围绕旅游、文化、体育、健康、养老、教育培训等重点领域,引导社会资本加大投入力度,通过提升服务品质、增加服务供给,不断释放潜在的消费需求"。明确提出了"稳步推进引导城乡居民扩大文化消费试点工作,尽快总结形成一批可供借鉴的有中国特色的文化消费模式"。

(二)文化消费是建设文化强国的重要手段。

扩大文化消费,不仅是推动文化生产、促进文化产业持续走强的内驱动力,更是满足广大人民群众精神文化需求、提升国民素质、建设

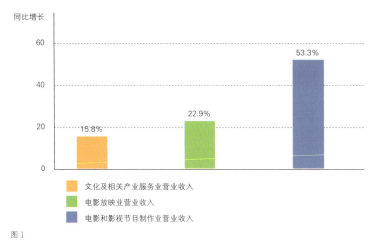

图 1

社会主义文化强国的重要手段。党的十七届六中全会明确提出，要"扩大文化消费，增加文化消费总量，提高文化消费水平"。党的十八届三中全会进一步对文化产业的发展提出了指导意见，要求建立健全现代文化市场体系，激发文化企业活力，发挥市场在资源配置中的决定性作用，拉动文化消费，促进文化产业更好更快发展。为贯彻党的十八届五中全会关于扩大和引导文化消费的精神，2015年国家文化部和财政部共同实施"拉动城乡居民文化消费"项目，于东、中、西地区分别采取不同的促进文化消费措施进行试点，取得显著性成效。和文化消费水平相适应的是，文化内容的供给侧的结构调整、制作水平也将得到明显提高。

（三）文化消费是深圳建设文化强市的内在要求。

近年来，深圳市积极推进文化创新，努力打造文化品牌，完善公共文化服务体系，深化文化体制改革，加强文化交流合作，发展现代文化产业，不断壮大创新型、智慧型、力量型、包容型城市主流文化，推动文化大发展大繁荣。通过开展国家文化消费试点城市工作，可以拉动居民文化消费，强化对居民文化消费理念的引导，带动旅游、住宿、餐饮、交通、电子商务等相关领域消费，不断增强文化消费拉动经济的积极作用。同时，还可以探求行之有效、可持续、可复制、可推

广的促进文化消费模式，培育文化消费成为新的经济增长点，持续推动文化消费总体规模增长、消费结构不断升级。目前，全市文化事业和文化产业发展已逐步形成鲜明的地域特色和较强的竞争优势。开展引导城乡居民扩大文化消费试点工作，将为我市加快文化事业和文化产业发展以及拉动文化消费带来新的机遇。近年来，深圳市在公共文化服务、文化产业发展、文化市场培育等领域打造深圳的优势，使我市已经成为国内文化建设、文化消费领域领先城市。特别是2008年深圳加入联合国教科文组织全球创意城市网络，获得"设计之都"称号，成为中国第一个入围该网络的城市，全球第六个"设计之都"。2013年深圳获得"全球全民阅读典范城市"荣誉称号，这是联合国教科文组织关于全球全民阅读和学习型城市建设的重要奖项。同时，"深圳文博会""钢琴之城""图书馆之城""设计之都""读书月活动"等已经成为深圳一张张靓丽的城市名片。但在文化消费总量上，深圳仍与国际先进城市存在一定差距，特别在文化演出、文化产品消费、国际文化交流等领域，促进文化消费的增长潜力巨大。随着深圳经济的快速发展和生活水平的提高，广大深圳市民对于文化消费的需求不断增长，在阅读、音乐欣赏、影视、剧院、文化演出、休闲娱乐、艺术品投资等领域表现出越来越浓厚的兴趣，前景乐观。

二、当前艺术品消费在文化消费市场的潜力巨大

（一）文化消费存在着巨大的市场空间。

2013年11月9日，中国人民大学和文化部文化产业司联合举办"文化中国：中国文化产业指数"发布会，在会上首次向社会发布了"中国文化消费指数（2013）"编制结果。据介绍，为了编制中国文化消费调查报告，课题组共计向全国29个省市发放了1.77万张问卷，试图从多个角度来测度我国文化消费水平。据调研数据测算，我国文化消费潜在规模为4.7万亿元，占居民消费总支出的30%，而当前实际文化消费规模为1.038万亿元，仅占居民消费总支出的6.6%，存在3.662万亿元的文化消费缺口。调查显示，我国居民的文化消费支出中，十大偏好的文化产品分别是报纸杂志、游戏、文化器材、电视、设计、电影、图书、广播、艺术品收藏和娱乐活动。可以看出，报纸杂志、电视、图书等传统文化产品依然是居民主要偏好的文化产品，但游戏、设计等新兴文化产品也逐渐得到消费者的认可，呈现明显的上升趋势。总体来看，我国居民的文化消费支出在可支配收入中所占的比重较低。

统计数据表明，我国居民潜在的文化需求还没有得到充分的满足，我国文化消费存在着巨大的市场空间。

（二）深圳市文化消费明显增长。

根据深圳市统计局发布的《深圳市 2015 年国民经济和社会发展统计公报》，2015 年深圳市本地生产总值 17502.99 亿元，比上年增长 8.9%。人均生产总值 157985 元/人，增长 5.2%，按 2015 年平均汇率折算为 25365 美元。根据国际经验，当人均 GDP 超过 3000 美元的时候，文化消费会快速增长，人均 GDP 接近或超过 5000 美元时，文化消费则会出现"井喷"。深圳人均生产总值已超 2 万美元，文化消费呈现出一片欣欣向荣的景象。

公报显示，深圳市的四大支柱产业中，文化产业增加值 1021.16 亿元，增长 7.4%；七大战略性新兴产业中，文化创意产业增加值 1751.14 亿元，增长 13.1%。全年居民消费价格总水平比上年上升 2.2%。

全年社会消费品零售总额 5017.84 亿元，比上年增长 2.0%。全年商品销售总额 23490.77 亿元，比上年增长 0.5%。根据居民家庭抽样调查资料显示，全年居民人均可支配收入 44653 元，比上年增长 9.6%。居民人均消费性支出 28812 元，增长 7.8%。

自 2013 年至 2015 年起，文化消费增长趋平稳。但 2013 年的统计公报全年限额以上批发零售业商品销售中，文化办公用品类增长 64.5%，体育娱乐用品类增长 4.8%，书报杂志类下降 0.6%。（见图 2）

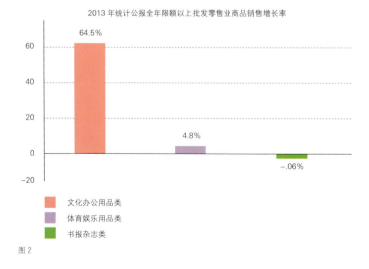

图 2

（三）深圳艺术品经营行业快速发展。

从调查统计数据来看，主要包括画廊画店、艺术品公司、艺术品拍卖企业、艺术品经纪代理机构和艺术品展览、艺术品评估、鉴定机构等经营机构快速增长。至2013年，全市艺术品经营企业为1,378家，其中画廊画店为1,147家，经营艺术品拍卖的企业为13家，其他艺术品经营企业为238家。从艺术品行业营业收入来看，2009年为5.32亿元，2010年为6.33亿元，2011年为9.55亿元，2012年为8.65亿元，2013年为10.5亿元，说明艺术品行业营业收入在快速增长。

2009—2013年深圳市艺术品经营行业统计表

年份	艺术品经营单位（家）	从业人数（人）	营业收入（万元）	营业收入同比（±%）
2009年	1,076	3,600	53,200	— —
2010年	1,219	6,436	63,300	+19.0
2011年	1,456	7,549	95,538	+50.9
2012年	1,605	8,078	86,545	−9.0
2013年	1,378	7,841	105,117	+21.0

三、画廊画店是深圳艺术品消费的中坚力量

深圳市作为一个人口过千万的经济大市，艺术品消费的市场潜力非常大。作为艺术品消费的重要组成部分，深圳的画廊画店的发展，就必将成为市民文化消费的主要场所。

（一）画廊画店的内涵

严格来讲，画廊和画店区别很大。画廊指观众鉴赏美术作品的公开陈列场所，在展览的属性上与美术馆基本相同，可能比美术馆规模小，但更有作品或艺术流派的针对性。从产业链条的角度分析，画廊是一级市场，同时也是培育市场的角色，画廊会选择看中的艺术家，对其进行全面代理，通过出画册、办画展、参加艺术博览会等形式，对所代理的艺术家进行宣传推介，提升艺术家的知名度。画店则一般实行即时销售制，画店的商品大部分为批量化生产，与出售工业化消费品的超市类似，售卖的画作大多是个性化不强、需求量大、用于装饰的艺术品，甚至还有以批发制为主的画店。

然而，时下各大城市很多卖画的门店都自称或在工商注册时登记称为画廊，尽管其中大多数其实还是画店。

鉴于画廊画店在工商注册方面并无区别与限制，事实上在称谓方面也没有特定划分，因此，本文不作严格意义上的单独讨论，而是将经营艺术画作的门店统称为画廊画店。

（二）深圳画廊画店的现状。

1. 发展水平虽处于初级阶段，但发展速度非常快。深圳是一个年轻的移民城市，深圳的画廊画店建设起步较晚，但近年来，在深圳大力发展文化产业的背景下，深圳画廊画店发展从零起步，迅猛发展。截至 2013 年，全市共有营业性画廊画店 1147 家（其中大芬油画村进驻 839 家），从业人员超过 5000 人，配套服务人员超过 1 万人，年产值超过 6 亿元；先后建成了布吉大芬油画村油画产业基地、观澜版画基地、宝安 F518 艺术街区、宝安艺术 22 区原创产业基地、华侨城 LOFT 园区等各具特色的美术产业基地。但从经营水平来看，大多还处于发展的初级阶段，大部分经营单位只是经营临摹复制品，原创作品比例偏低。

2. 地域特色初步形成，集聚效应成效明显。当前，深圳市画廊画店较为集中分布在大芬油画村油画基地、观澜版画基地和宝安 22 艺术街区。其中，大芬油画村以龙岗区布吉街道大芬社区为主体，辐射周边木棉湾、吉厦、南龙、可园等社区约 2 平方公里，是第一至第十三届"文博会"的分会场，2004 年被国家文化部命名为国家"文化产业示范基地"。2016 年，大芬油画村有 60 多家规模较大的文化企业，1200 家画廊、工作室、工艺品及画框、画材等经营门店，从业人员约 8000 人，加上居住在周边社区的从业人员已经超过 20000 人，有原创画家约 300 人，其中国美术家协会会员 30 人，省级美术家协会会员 76 人，有市级以上美术家协会会员资历 150 余人。观澜版画基地是由中国美术家协会、深圳市文联和深圳市宝安区政府合作创建，位于龙岗区观澜街道牛湖社区，规划面积 140 万平方米，核心区为 31.6 万平方米。目前已入驻 48 个国家和地区的 274 位著名版画家（其中国外 82 位，国内 192 位），有 34 家画廊和艺术家工作室。

3. 国际化程度较高，成交金额逐年提升。2016 年大芬油画村实现产值 41 亿元人民币，其中约 50% 为外销订单，大芬油画主要销往美国、加拿大、意大利、英国、西班牙、俄罗斯、澳大利亚、韩国等国。中国（观澜）原创版画交易会作为版画基地的一个品牌项目，已经成功举办五届，交易量也呈不断上升的趋势，受到了美术界、收藏界、艺术品市场及消费者的关注与青睐。

（三）画廊画店发展面临的制约因素。

1. 画廊画店发展面临市场环境制约。一是艺术品大众消费的习惯还没有形成。在西方，买画当然是在画廊，画廊可以为市民购画做专家指导，客户对画廊信任度较高。画廊在代理画家画作时，考虑的主要是这个画家作品的连续性、稳定程度和发展可能性。画家到了画廊就意味着他的作品已经做过专业的分析与检验。但当前我国画廊业目前还处于初级发展阶段，大多数市民没有形成到画廊消费的习惯，即使有足够的财力，也不会轻易把不具备快速投资效益的艺术品列入消费范围，直接导致了一些画廊经营惨淡，经济效益不理想。二是经营成本较高。近年来，深圳经营场所租金上涨较多，人力资源成本快速上涨，导致经营成本居高不下，利润空间受到挤压，美术品经营举步维艰。三是生产主体欠缺，产业链条不完善。从产业链来看，画店画廊发展需要综合配套的文化市场体系，需要有足够的创作者和生产者，要有专业的美术教育和研究机构对创作者和生产者予以支持，也要有具备影响力和辐射力的媒体进行宣传。而这方面正是我们当前所不具备的。

2. 画廊画店发展面临一些政策问题。目前有关美术品市场管理的法律法规仅有文化部 2004 年颁布实施的《美术品经营管理办法》，该办法只要求设立美术品经营活动的单位在取得营业执照 15 日内，向所在地文化部门备案，但无相应罚则。因此，对经营者没有什么约束力，如果经营者不来备案文化部门就很难掌握市场情况。这几年，我市文化部门至今未收到任何展销申请和美术品经营活动的备案。

3. 画廊的画作真伪难辨，价格处于无序状态。近年来，由于艺术品消费保值增值效应明显，购买画作有着物质和精神上的双重收益，一定程度上刺激了画廊画店市场的发展。但是由于该行业的入门门槛低，长期处于无序竞争状态，假货充斥市场，这使得画廊画店的管理比其他文化产品市场更复杂，也直接影响到了整个产业的健康有序发展。

4. 书画市场中介服务缺失。书画市场还远远没有形成类似于电影、歌唱等行业的明星经纪人制度。画廊没有深度介入对书画家的挖掘、包装和整合，缺乏一种书画界的造星机制，从而影响画廊的可持续发展。

四、以画廊画店发展来推动艺术品消费快速增长

（一）培养消费理念，壮大消费主体。

消费习惯需要培养消费理念。居民的文化消费能力与其文化素质

和消费观念密切相关，不同人群的理念不同，导致文化消费水平各异。需要全面普及市民艺术教育，采取多媒体宣传，提升市民文化艺术审美品位，大力倡导文化消费，让进画廊买画作成为一种新兴的时尚生活方式，如同"阅读是一种生活"，"跑步是一种生活方式"，我们也要大张旗鼓地通过各种营销方式，在市民中普遍形成"艺术是一种生活方式"，"鉴赏画作是一种生活方式"等理念，培育和壮大画廊的消费主体，提高市民艺术欣赏水平，养成文化消费习惯，逐步形成稳定的文化消费市场。

（二）加强文化创新，提高传播力。

在大数据时代，充分利用互联网技术，积极开拓新的经营模式，优发画廊的环境，使画廊成为"市民愿意来、来了不想走"的陶冶情操好地方。利用微信公众号、APP等新媒体方式展示画廊和画作，让市民既能观赏，又能体验，通过信息的快速传播，提高画廊的影响力和美誉度，从而培养自己的"粉丝"和潜在消费者，缩短消费周期，扩大消费需求，促进画廊经营收入增长。

（三）加强画廊画店的行业自律。

画廊、画店应逐渐与国际惯例接轨，运作要正规化，经营要品质化。画廊之间要良性竞争，要在培育自己的签约画家和客户群上下功夫。政府在规范画廊建设上也要出台政策，如在培育模范画廊方面，可要求模范画廊必须经权威的美术机构认可，在鉴别能力等软硬件方面要有一定的规范。

（四）建立书画市场经纪人制度。

通过建立经纪人制度，做好中上层次的画家、画作的经营推广，要打破现在90%以上的书画家是靠笔会挣钱的现象。要学习国外的经纪公司的做法，对一些比较有名气的或者虽然没有名气但很有前途的作者进行培养、包装和宣传，尤其是对一些青年画家，在给他们讲"技法"的同时，也给他们讲艺术市场讲市场理念讲消费习惯。无论是经纪人还是经纪公司，他们的周围都会吸引一批成熟的买家，这样市场就会逐步朝着有序化、规范化的方向发展。

（五）建立权威的国家级书画鉴定中心。

建议由中国美协、书协牵头，在北京建立一个国家级的书画鉴定

中心，对一些艺术机构的拍卖品、民间收藏人士的艺术品进行鉴定。同时，也可在深圳组建一家国家南方书画鉴定中心，对华南地区的艺术品进行权威鉴定，让整个艺术品市场更加有序、规范。

（六）完善相关政策法规，加强行业管理。

为健全市场体系，优化发展环境，按照"谁审批，谁监管"的原则，市场监管部门理应负主要监管职责。如果需要文化部门负起主要监管职责，就必须修改法规，改"备案"为"审批"，并成立专业性强的文化执法队伍，对市场存在的违法行为予以处罚，促进画廊的健康可持续发展。

第四篇

艺术世界：
消费、融合与边界

　　产业升级、消费升级正在呼唤审美力、创造力、文化力。艺术是艺术家们对人类社会敏锐观察和认识的复现，是一次神圣性的审美创造。艺术正以其独特的审美力量和文化力量，依托创意设计、艺术授权等手段，渗透到传统产业的转型升级中，推动美术与消费品、陶瓷、家具、餐饮、酒店、旅游等产业深度融合，创造着跨越边界的艺术世界。

当代艺术产业是推动可持续发展的动力

张晓明

> 中国社科院文化研究中心研究员、《中国文化产业蓝皮书》主编、联合国教科文组织国际创意与可持续发展中心首席专家

一、新一轮全球化创意成为可持续发展的动力

在我们谈艺术产业的时候,首先应该有一个对于我们所处的世界正在产生的巨大变化的理解。联合国教科文组织主张的概念"创意与可持续发展",是目前我们所经历的这一轮全球化最本质的现象。联合国教科文组织国际创意与可持续发展中心是教科文组织与中国政府合作建立的一个开发和研究机构,是一个面向全球的、专门为了落实联合国 2030 年可持续发展议程的组织,我参与这个组织的筹建,现在刚刚开始运行。

(一)从知识经济到文化经济

新一轮全球化的开端,是从知识经济到文化经济。现在所讲的文化产业、创意产业等一系列新经济现象,实际上是从 1990 年代中叶经合组织(OECD)发布的一系列政策性文件开始的。他们根据世界上 24 个发达国家经济发展的统计数据,得出结论,认为以发达国家为首,全球经济已经进入到一个知识经济时代,这个标志就是发达国家 70%—80% 的人口是从事知识的生产、传播、消费。而经过进一步研究发现,在知识经济里面,代表性的最核心的或者最重要的部分是跟文化有关的知识。从知识经济到文化经济,实际上是整个欧盟或者整个发达国家在 1990 年代政策发布发展的主流。到了 90 年代末,欧盟发布了第一个关于文化产业的政策文件,宣传为了应对实体经济的挑战,欧美要把经济重点或者产业发展重点放到文化产业上,这标志着知识经济正式走向文化经济。

（二）从"千年减贫计划"到"2030可持续发展议程"

联合国2015年通过"2030可持续发展议程",这个议程取代了世纪之交联合国通过的"千年减贫计划"(见图1)。从"千年减贫计划"到"2030可持续发展议程"(见图2),是联合国21世纪以来最重大的政策变化。"千年减贫计划"只是为了解决全球经济发展的不平衡、北方国家和南方国家之间经济发展的差异。

这个减贫计划到2015年结束,时任联合国秘书长潘基文在讲话中说,"千年减贫计划"有非常好的设想,也推动了一些有价值的项目,但是由于"千年减贫计划"没有充分强调文化和创意在解决全球性文化中的作用,所以使得很多好的措施没有真正落地,很多减贫措施由于没有配套的文化政策而未达到理想的效果。在2015年后制定新的联合国发展计划中,就把"减贫"改成了"可持续发展"。"减贫"是被动的、消极的、分配性的措施,"可持续发展"是主动的、积极的、发展性的措施。

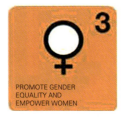

图1 联合国"千年减贫计划"目标

图 2 联合国"2030 可持续发展议程"目标

在"2030 可持续发展议程"里,联合国第一次在最高层次文件里,把创意、文化产业纳入了可持续发展议程。这标志着国际社会层面一次重大的政策创新,而这次政策创新也使创意产业首次成为可持续发展的重要节点和重心。

(三)从文化圈理论到创意者经济

在新一轮全球化中,文化经济也经过了三个概念的迭代。从联合国教科文组织提出的文化圈理论,到欧盟的同心圆理论,再到中国提出的创意者经济理论。

教科文组织 2009 年发布了一套新的文化统计框架体系,有别于发布于 1986 年的第一个文化统计框架,这个统计框架基础就是文化圈理论(见图 3)。文化圈理论认为,"创造——生产——传播——展览——接受——传递——消费——参与",由创造再回到创造,是一个完整的系统。

同心圆模式(见图 4)是目前欧盟对文化产业的概念定义。同心圆的核心圈,包括文化领域的文字、图像、声音,这构成所有文化创意最核心的内容。第二圈是根据这三个基本元素生产的所有文化产品,比如音乐可以变成唱片,可以召开音乐会,可以搞各种活动。第三圈是指所有文化产品所能够提供的服务,把文化的元素和符号负载到其

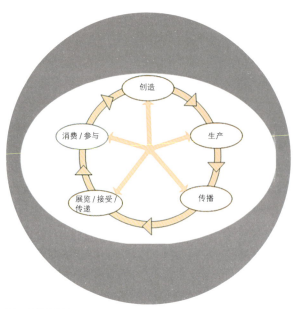

图 3 文化圈理论[1]

The creative industries
A stylized typology

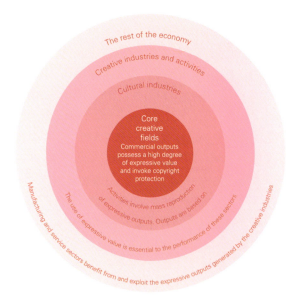

图 4 同心圆模式

[1] 参见约翰·哈特利,黄觉译:《创意产业的演化——创意集群、创意公民和社会网络市场》,《创意经济大视野》,三辰影库音像出版社,2009年。

他的产业中,也就是生产性服务业。最后一圈是文化活动带动的其他经济领域,包括文化消费物料、文化装备业等。从这个同心圆模式可以看出,文化活动已经跟整个社会经济活动融为一体。

创意者经济是中国现在引领全球的经济模式。十年前澳大利亚昆士兰科技大学全球第一个文化创意产业集聚区的首席专家哈特利教授写过一篇文章,他认为传统的创意产业是生产型的,最核心的是文化内容生产本身,从文化创意内容的生产走向创意的服务、走向消费者,这是从生产到消费者的模式。而新的网络模式,是从消费者走向生产。现在的网络都是这样的,比我们要去吃饭,会在网上看一下到底大众点评网对哪一个餐馆的点评好,这就出现了消费者对生产的反馈模式。这个经济形态现在在我们国家已经形成以腾讯为代表的创意者经济模式(见图5、图6)。在腾讯阅文集团平台上,所有文化内容的创作,都是由用户自创的,叫UGC(User Generated Content),用户自创产品在中国已经成为引领中国文化内容创意最重要的力量。腾讯有8亿消费者,在腾讯网上使用QQ、微信的有8亿人,有6亿是天天要在阅文集团看内容的,参与创作的业余创作者有3000万人,专职作者有400万人,存量小说有1000万部;而我们国家传统出版机构只有500个。腾讯现在已经在全球引领了内容产业的发展,完全走出了一个新的模式。

二、新一轮全球化的实现路径——文化科技融合

1980—1990年代兴起的数字技术导致的结果,是把广播、通讯、网络三大现代传媒在技术上统一了起来,西方人称作"传媒汇流",在中国叫做三网合一。1990年代欧洲曾经有过一轮大讨论,当时认为"传媒汇流"是全球性的文化科技新的融合,这个融合引领着全球性的文化产业发展,走向全球性的文化经济。今天,文化科技融合必将成为新一轮全球化发展的新动力。

文化科技融合只是讲文化领域和科技领域不断融合在一起,但在他们相交的领域还不断产生一些新的产业发展动向。现在国家已经进一步明确,将这些中间领域定义为"数字创意产业"。"数字创意产业"这个概念并不是中国政府先提出的,联合国系统下已经成立了"南南数字创意产业研究院",数字创意产业已经是通用概念。而我们国家把数字创意产业纳入国家战略新兴产业,这将是新一轮全球化的新基础。

今天,我们可以在"同心圆"模式中重新认识艺术产业,这可能

图 5　创意产业—创意经济—创意文化

图 6　以需求为导向的创意市场

是我们眼下认识当代艺术产业最关键的模式。同心圆模式的核心是艺术符号,第二圈是艺术产品,第三圈是把艺术产品负载的符号上传到所有生活应用空间,第四圈是用艺术产业带动整个经济的发展。这就我们今天所理解的艺术产业。今天的艺术产业不再是传统上界限非常清晰、范围非常窄、只有少数人参与的事情,今天的艺术产业涉及老百姓的日常生活,可以牵动整个国家未来,这为我们提供了新一轮全球化的新思路。

三、创新思路，为艺术产业发展提供永续动力

（一）全产业链：艺术品市场 + 艺术授权市场 + 艺术相关市场。

通过给艺术品本身的著作权授权的方式，把艺术符号上传到日常生活中几乎所有的载体上。从这个意义上讲，服装和艺术有关，我们的生活用品和艺术有关，甚至我们生活的城市都和艺术有关，几乎没有一样东西不可以作为艺术符号的载体。通过艺术授权，可以提升一大部分相关产业的高艺术附加值，跟高技术附加值的作用不相上下。我们的艺术在通过这种方式参与国家经济，推动中国制造走向中国创造。

（二）全生态链：艺术经济 + 艺术教育 + 艺术空间。

艺术经济是从经济领域讲，这一点毋庸置疑。艺术教育，是要把艺术深入到教育中去，现在我们的教育体系还不能够培养下一代的艺术欣赏能力，这是一个重大缺陷，必将影响下一代的艺术创造能力。艺术空间，是把城市建设成艺术馆一样的城市，把农村建设成具有典范性的中国传统意义上的农村，这都叫艺术空间。

（三）新一代技术基础：艺术资源数字化 + 素材化 + 基因化。

我们现在正在跟国家民族事务委员会合作，把少数民族地区的文化艺术符号通过数字化手段收集到数据库中，不光是数字化，而且要素材化，要把收集来的民族地区的服饰、器物上的文化符号进行分解、解构，对符号进行标识，标明这些符号的意义是什么。当我们看到一件民族服饰的时候，可以知道上面每一朵花都是一个艺术符号，每个艺术符号代表的艺术含义是什么、遗传的文化基因是什么。很多少数民族没有文字，历史都在服装上，比如苗族服饰有非常严格的规范，年轻女孩从小要绣未来的嫁衣，要由奶奶级别的人告诉她们怎么绣，在这服饰里附着他们的文化遗传基因。我们就是要把民族文化资源做成一个中华民族的文化基因库。现在技术手段是能够实现这一点的，我们所要做的事情就是集中技术力量、财务力量，这是在为未来的事业打基础，比做一些临时性的眼前的事情更重要。

（四）智慧设计系统（全栈式）：资源库（基因库）+ 服务平台 + 市场终端。

我们将建立智慧设计系统，这是一个全栈式的服务系统，其前端叫资源库或者叫基因库，中端叫服务平台，后端是各种市场化的出口。

这个系统，可以通过现代的大数据技术实现自主学习功能。我们的设计师可以不用到村寨里面，在网上就可以看到民族地区各种各样艺术的符号，可以了解这个符号的含义，把这个符号进行重新组合，他们的创造又会回到这个基因库。不仅设计师，甚至社会大众有这种需求或者个人兴趣，也都可以参与到艺术创造里来。学校的艺术教育，也会具有一种新的基础、新的条件。这会为我们下一代数字创意产业国家的发展，做出一件功在千秋的事。我们希望这件事情做好，能够为整个艺术产业发展奠定一个全新的基础。

艺术授权与产业融合

郭羿承

| 中央美院特聘教授、
北京大学美学博士

导读

艺术授权是文化 IP 商业化的国际通行模式，其特点是文化创意和产业的融合，开辟出产业升级的新机遇。

艺术授权的概念进入中国已经有十几年时间，在中国日益重视的文化产业推动下，艺术授权开始展现魅力。艺术授权让艺术回归生活、服务大众，让艺术孤本衍生成各类产品，实现文化向生活的转化。通过艺术授权城市美术馆的顶层规划，以区域文化打造城市文化名片的具体方式。艺术授权以文化 IP 提升产业附加值，为中国制造业从"中国制造"向"中国创造"升级提供机遇。

什么是艺术授权？

艺术授权是指授权者将自己所拥有或代理的文化 IP，以合同的形式授予被授权者使用；被授权者按合同规定从事经营活动（通常是生产、销售某种产品或者提供某种服务），并向授权者支付相应的费用——权利金；同时授权者给予被授权者各方面的指导与协助。

艺术授权是国际上通行的文化 IP 商业模式。国外 IP 授权种类细分为企业品牌、时尚、娱乐等授权。国内目前以艺术授权或文化授权统称具有文化品牌价值的授权。地方特色文化、非物质文化遗产、文化旅游景点、文化名人及美术馆、博物馆的馆藏作品进行授权规划，开发衍生产品，都属于艺术授权。

2014 年 3 月，文化部党组成员、部长助理（时任文化产业司司长）刘玉珠主持召开《文化部关于贯彻落实〈国务院关于推进文化创意和

设计服务与相关产业融合发展的若干意见〉的实施意见》。当天我受邀发言的主题是"艺术授权——文化创意和设计服务与相关产业融合发展的重要途径"。而此次国务院发布的《实施意见》文件中明确提及"艺术授权",这是我推动艺术授权产业近二十年来倍感欣慰的事。

2015年3月《博物馆条例》鼓励博物馆多渠道筹措资金促进自身发展;鼓励博物馆挖掘藏品内涵,与文化创意、旅游等产业相结合,开发衍生产品,增强博物馆发展能力。

2016年3月《国务院关于进一步加强文物工作的指导意见》提出以文博单位和文化创意设计企业为主体,开发原创文化产品,打造文化创意品牌,为社会资本广泛参与研发、经营等活动提供指导和便利条件。鼓励企业通过限量复制、加盟制造及委托代理等形式参与文化创意产品开发。紧接着5月《关于推动文化文物单位文化创意产品开发的若干意见》,鼓励具备条件的文化文物单位在确保公益目标、保护好国家文物、做强主业的前提下,依托馆藏资源,结合自身情况,采取合作、授权、独立开发等方式开展文化创意产品开发。鼓励文化文物单位与社会力量展开深度合作,建立优势互补、互利共赢的合作机制,拓宽文化创意产品开发投资、设计制作和营销渠道,加强文化资源开放,促进资源、创意、市场共享。这一系列的高规格政策,代表着中国文化资源即将全面探索合理应用的可行性,艺术授权产业将进入到另一个新阶段。

香港贸发局的研究报告显示,全球排名前30位最有价值的品牌,超过八成的产品是靠授权业务来不断扩展在世界各地的品牌影响力。授权被西方营销界誉为21世纪最有前途的商业经营模式之一,全球每年授权产品销售额大约有2000亿美元,其中仅在美国,就达到1100亿美元,占整个美国消费品市场的30%左右。而在我国,依人均GDP与人均授权产品销售额的比例推估,2010年授权产品销售额仅约为15亿美元。由此可见,发展授权产业在国际上是提升产品附加值的重要方式,而我国文化产业在这方面还有巨大的发展空间,授权产业将在中国文化产业发展方式转型中起到重要作用。

国外的授权产业十分发达,以美国迪士尼公司为例,其每年授权产品的零售就占有270亿美元的市场份额。Snoopy的足迹遍布全球75个国家,通过2600多家报纸连载,销售了3亿多本漫画,50多部卡通片在全球不断播出。日本Hello Kitty每年为版权所有者三丽欧(SANRIO)公司创造5亿美元的利润,同时也为获得授权使用Hello Kitty形象的公司赚取了几十亿美元的收益。美国艺术家汤马斯将画作

图 1 《中国文化产业报告》

图 2 艺术家授权品牌之齐白石

以艺术授权开发延伸商品，每年产生 5 亿美元的艺术授权产品产值。根据国际授权商协会发布的《国际授权产业年度报告》统计数据显示，艺术授权产业平均维持 2% 高成长率，总营业额达 192 亿美元。以英国为例，英国政府估计每年"艺术及创造性产业"的总营业额约 50 万亿英镑，直接贡献 4% 的 GDP。

谈到艺术授权，很多人会跟艺术衍生品，或者是艺术复制品联系在一起，但艺术授权其实一种商业模式，狭义的艺术授权分为：画作授权、产品授权和数字授权。广义的艺术授权是城市文化名片的建构，也可以说是"城市美术馆"的概念。"城市美术馆"是我于 2005 年在香港亚洲文化论坛中对亚洲各国文化部部长演讲时提出的概念。期望通过艺术授权，推动艺术文化与各产业融合发展。以区域文化打造城市文化名片。

以下主要针对狭义的艺术授权做简要说明。第一是画作授权，是授权一张画，例如齐白石的作品做成墙壁上挂的画，可分为限量的和非限量的复制画。第二是产品授权，主要是将作品应用到各种产品上，艺术衍生品就属于产品授权中的部分结果。第三是数字授权，这部分其实是很宽广的范围，我们如何找寻文化元素创造数字化的产品，这也是值得研究的课题。

在 1996 年开始推动艺术授权事业时，我提出一个口号：让艺术消失。就是让艺术像空气一样，无所不在，却感觉不到其存在。就是让艺术与相关产业融合，而出现在生活的各个角落。艺术授权透过这样的模式，呈现出一种新的生活形态。艺术授权试图提供一种机制，让艺术走进生活，让生活中充满美。

艺术授权商业模式

全世界授权的市场大概有将近 2000 亿的市场，而中国大陆艺术授权的市场才刚刚起步，对比艺术授权产业总产值是艺术品拍卖成交额的 3 倍以上的惯例来讲，中国大陆的艺术授权产业仅仅是艺术品原作的十分之一，还有 30 倍的成长空间，这是一个非常巨大的市场。

OBM（原始品牌生产商）发展模式令无数的企业神往，却也让中小企业望而却步，各种营销手段的实施和消费者适应接受自创品牌需要充裕时间，营销成本和时间成本给中小企业带来了沉重的负担。于是，OEM（贴牌生产合作）和 ODM（原始设计制造商）成为了中小企业的不得已的选择。但只要 OEM 企业的出售产品价格大于国内生产的

图3 齐白石艺术衍生品范例

成本,其国内的供应数量就增多,当整个市场的总供应量超越了OEM的最佳规模时,市场的出清价格会越来越低。

 来看一个数值的例子,某一传统行业中有500家OEM企业,其生产制造成本为10美元,企业出厂价格为10.48美元,其利润率仅为4.8%,而该品牌的国外企业出售价格为国内制造成本的23倍,减去营销成本,单位产品的利润也达到了17美元。如果在一个行业中的OEM企业继续增多,那么国内的OEM企业所获得的利润率将会越来越低。即使ODM已经在OEM的基础上有所升级,但其利润率的提高也是有限的。在OEM的工业时代,OEM的平均利润率在2%—3%,而ODM也仅有7%。产品利润从制造向创造的转移,让中国企业在代工环节的获益微乎其微。因为产业上游外资拿走了创意、设计和核心技术;下游外资掌控品牌。而这两个部分正是掌握了最高的附加价值。如我们所看到国内的瓷器行业、文具行业、皮具行业、服装行业等均存在着类似的数值差距。

图 4　梵高艺术衍生品

图 5　艺术授权提升附加值案例——路易·威登

当艺术授权借着科技的进步,将艺术赋予更多的价值,由于大量复制已不再成为难题,再加上网络的普及,特别当复制技术建立在数位技术的基础上后,从传统产业中出售的一般意义上的消费品,到在几乎所有可能的日用品上负载文化品牌的符号,成为高艺术附加值产品。艺术授权为困惑中的传统行业另辟蹊径,帮助被授权厂商在 ODM 和 OBM 之间找到了提升利润的空间。

中国艺术授权市场问题及解决方式

艺术授权在国内是个较新的产业,所以面临一些挑战,依据个人的研究和实务经验,归纳为以下三个问题。第一个问题是知识产权保护不足,知识产权是发展创意产业的先决条件。如果政府没有完善的

图 6　北京 798 文化产业创意区

知识产权保护政策,要由"中国制造"转向"中国创造"永远只会是个口号。若创造之后的价值无法被保护和认同,企业愿意花成本创造的意愿将降低。因此,知识产权的保护是第一个要重视的问题。

第二个问题是中介组织不完整。如果光有创造而没有销售的管道,那创造的意义与价值就无法彰显并形成正向循环。由于创意者和需要创意的单位通常有着不同的思维模式,如果由创意者自行销售他们的创意,一方面会影响创意者的创造新作品的时间和情绪,一方面由于不具专业谈判能力,通常也无法将价值最大化。就如同有出版社之后,专业的作家不会再自己印书去挨家挨户销售,有唱片公司之后,好的歌手也都会寻找自己的经纪公司。同样的,好的博物馆、美术馆或艺术家也应该有艺术授权机构为他们做更好的营销计划和后续服务。如何促进良好的文化 IP 中介团体,是发展艺术授权产业的关键因素。

第三个问题是产业分工不细致。如果一个产业要真正成形,需要的不是单打独斗,而是整个产业链的建构。例如建筑业,从一块地到一间可以住人的房子,不会是一家公司包办。中间需要建筑师、营建商、工程队、销售商、室内设计师等不同产业链的环节。同样的,艺术授权也需要艺术家、授权商、制造商、销售商等不同角色,才能形成一条完整的产业链。而目前中国的艺术授权产业链尚未形成规模,导致

图 7　上海月湖雕塑公园

艺术家自己兼任制造商和销售商的情况屡见不鲜，这都是没有细致产业分工所产生的问题。如果要将中国文化借由艺术授权模式推向国际，参考国际成功艺术授权经验并加上中国特色的产业链建构模式，是解决这个问题的最好方式。

以中华文化提升产业附加值

（一）由"中国制造"升级到"中国创造"

多年前，我和英国的创意产业之父、著名经济学家约翰·霍金斯一起接受中央电视台对话专访时，谈到中国的创意产业的未来，我们共同认为中国不缺创意，而是缺乏创意商品。我在北京大学美学博士学位论文中提出"美在生活"的新生活形态，倡导文化产业跨界融合，结合实体经济，提升产业附加值，以其运用艺术授权让文化创意与相关产业融合。

在迈向"中国创造"的过程中，中国制造业企业如何在内部管理、品牌和管道建设、核心技术研发等环节启动新升级，逐步改变产品低附加值、低利润局面，摆脱在国际分工中的"初级加工者"角色，逐步由制造大国向创造大国转变。中国制造业企业需要进行一系列产业

图 8 台北"故宫博物院"

结构调整与企业内部变革,在工业化与国际化进程中使得"中国制造"整体质变。中国制造企业要抓住外部机遇,开拓新的市场,生产高附加值的产品。特别是要避免恶性出口竞争,我们急迫需要从数量竞争转型到品牌竞争。

(二)艺术授权提升产业附加值

当艺术授权借着科技的进步,将艺术赋予更多的价值,由于大量复制已不再成为难题,再加上网络的普及,特别当复制技术建立在数字技术的基础上后,从传统产业中出售的一般意义上的消费品,到在几乎所有可能的日用品上附载艺术家创造的艺术符号,成为高艺术附加值产品。艺术授权为身处危机之中的传统制造业另辟蹊径,帮助被授权厂商在 ODM 和 OBM 之间找到了提升利润的空间。艺术授权,出售的不只是一张画作,或者印着画作的杯子,而是对一个产品附加价值的提升。艺术授权作为艺术和商业之间的桥梁,在艺术授权产业链的上游为文化 IP 取得更多版税收入,在下游却为传统经营模式的企业找到了可以提升产品利润空间的一把钥匙,同时也强化了知识产权的保护意识。

高附加值的文化创意产业是现在先进国家创造营收的主要来源,而艺术授权模式是文化产业核心价值之所在。艺术授权提供所有 OEM 工厂想转型升级成为 ODM 或 OBM 企业的机会,让他们用文化 IP 提

升产品的附加价值。

（三）以中华文化创意融合产业发展

"中国应该有更多属于自己的创新产品，而不能过多依赖美国等发达国家。"2006年诺贝尔经济学奖得主、被誉为就业与增长理论奠基人的埃德蒙德·菲尔普斯表示。国际创意产业研究专家约翰·霍金斯说得更明白，"中国想要发展文化产业，请到故宫看一看"，"中国需要更多有创意的文化产品来让世界了解中国。"

在国外，一些大型博物馆主要收入来源于艺术授权及其衍生品，一般占到其总收入的20%至50%，而且销售产品有大部分是艺术授权产品。国内的情况也在这几年开展了不俗的成绩。北京故宫在单霁翔院长积极推动下，2015年取得了近十亿人民币的文创商品销售额。另外，1996年我创办的artkey艺奇文创，于2007年获得台北故宫的公开招标委托，规划艺术授权指南。其艺术授权衍生品从2007年的4000多万台币到2015年接近10亿台币。国内正在积极地推动文化产业，追溯文化的本源，所谓的文化，是过去的生活，而现在的生活将会成为未来的文化。中国的文化非常丰富，也有很多人才，如何把这些丰富的文化资产转化成创意产品，影响现代人的生活，这是艺术授权关注的问题。艺术授权将文化IP转化成文化商品，让文化商品将中国文化传播到全世界。

国家行政学院社会和文化教研部主任祁述裕教授曾亲自带领团队对artkey艺奇文创集团进行研究，对于近二十年来艺术授权产业经验，及与全球60余个国家合作文化IP授权成功案例进行剖析。在中国社科院出版的《2013年中国文化蓝皮书》中发布的个案研究中提及，在国内文化产业各机构中，artkey艺奇文创集团作为艺术授权的领军企业，以其多年来的授权经验、丰富的授权资源，带动了艺术授权乃至整体文化产业的发展。通过授权的方式，将中华文化与世界各界各行业相融合，俄罗斯最大的文具厂商、德国最大的拼图厂商，乃至联合国儿童基金会等机构，都成为文化产业附加值提升的示范性案例，以文化与各产业的融合，推动国内文化产业的新阶段的到来。

中国消费品市场总额从2005年来，每年以约13%增长至2007年的8.9万亿。中小型企业超过2600万家。目前我国年人均品牌授权商品销售额只有0.7美元，而日本、美国年人均分别为91美元和365美元。也就是说，假设以美国为授权产品占商品总额比例为基准，中国授权商品市场还有2.5万亿的产值。若以日本为基准也还有1万亿的

图9　台北"故宫博物院"衍生品

成长空间。由此可知,授权产业不但有巨大的发展潜力,更可以帮助中国企业进行产业升级。

欧洲有长久的文艺复兴历史,在绘画、建筑、音乐上都能创造出卓越的典范,美国如果要在同一面向上与之抗衡,恐怕不会有现在的百老汇、好莱坞、迪士尼以及打破传统美感价值的当代艺术。同样的,若亚洲国家现在要对美国所设立的文化标准迎头赶上,大张旗鼓地推动影视制作、发展动漫游戏,或是策划当代艺术展览,都只会是美国巨人文化的跟班。唯有从自己的文化着眼,才有机会开创真正有价值的产业。

中国有五千年的文化,如何将历史成为价值而非包袱,是决定我们能否创造与众不同的文化创意产业的关键。我们现在要决定的是继续成为跟班还是走自己的路,欧洲的优雅和美国的大气或许是我们可以参考学习的,而引进欧洲设计商品,学习美国文化产业模式初期看似是建立中国文化创意产业的快捷方式,但这有点像失根的兰花飘浮在空中楼阁。唯有打好基础累积实力,从自己的文化出发,才能创造真正触动心灵、令人感动的艺术授权产业模式。也唯有如此,才能让中国产业走出低毛利的困境,提升产品附加值,让产业转型升级,并进而以艺术授权让中华文化走向世界,实现文化立国的美丽中国梦。

设计驱动消费升级

郭宇

> 原百度首席设计师、
> 加意新品创始人

一、设计师的出发点

设计师与艺术家有着本质区别,艺术家可以更多地表达自我感受(甚至有些作品不被理解),只要他们认同的事物就可以表达;设计师不同,市场化是他们最重要的追求,如果没有人购买设计师的产品,那么这种设计就是失败的。当今社会消费升级的现象越来越明显,需要大量的精细化的产品来满足市场要求。

作为一名设计师,我曾经在美国伊利诺伊理工大学设计学院有过硕士求学经历,毕业之后在硅谷的一些互联网公司工作。2004年回国创立了百度用户体验设计团队。离开百度之后,我去往纽约、伦敦商学院深造,并做了一系列的投资孵化跟设计和科技相关的一些项目。

图1 规模经济时代的设计摇篮包豪斯的大师们

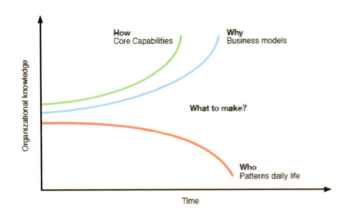

图 2 消费升级时代选择的烦恼

现代设计拥有 100 多年的历史，并不算长。1910 年左右出现的包豪斯是现代设计诞生的摇篮。在当时，规模经济决定了时代风貌。比如，上个世纪 50、60 年代之前，设计是一种视觉风格的概念。对于企业来说，重要的不是设计，而是四个因素：策略、产品品牌、运营、市场。也就是说，企业最核心的东西是策略，包括产品应该怎么卖，渠道在哪里等，至于设计则一般隶属于美工的范畴。

在当今社会，设计越来越显出它的重要性，其原因是多方面的。随着时间的演进和技术与商业模式的发展，企业对用户的行为和其工作、生活和娱乐的方式越来越不理解，这就导致了企业找不到未来发展的方向。在这种情况下，设计师就可以起到非常关键的作用。事实上，消费升级时代的消费者不再仅仅追求价值元素，而是追求用户体验的各个层面，包括便捷、舒适、快乐、健康、智能、新奇、颜值等一系列的需求都被囊括在内，诸如衣、食、住、行、康、乐、健、用、教等方面呈现出来的需求也越发多样化，消费者的要求已经不再停留在性价比的层面上。创意服务的类型分很多种，设计师也有很多种类，涵盖视觉设计、工业设计、空间设计、服装设计等。设计师所设计的产品一旦跨界，那么其中涉及的问题就非常多。

二、设计生态

设计小生态——全案设计是我现阶段的主要研究方向之一。像诸如地产、餐饮、消费品、汽车等行业的企业家，都需要设计的品类具

有复合型的特点。例如，餐馆可能涉及空间设计、平面设计、工业设计、时尚设计、用户体验设计等，其呈现的结果，解决方案有很多种需求，包括数字化形象呈现、终端展示空间呈现等。再如大众汽车和奔驰现有的体验店，已经不再像传统店面一样，而是把体验店和试驾与参观相结合，在一个新的空间内展示一种新的体验方式，其实质是全新构造的展示空间形态。

再以某些家具店为例，消费者家中几乎有一半的面积是设计师在帮助他们做定制家具，从而使得用户体验和商品融合在一起。从这个层面上说，服务设计同样重要。再如产品与包装，不好的产品总是有这样或者那样的缺陷，比如工业设计或者包装欠妥，或者数字化形象呈现不良，或者软件硬件的结合不好等，总体来讲这是一个大设计的概念。

创新来自技术、商业和设计的结合。技术要解决可行性的问题。例如，如果没有手机的发展和 GPS 技术的支持，就不可能出现滴滴这样的企业。商业模式的重要性也不言而喻，诸如 Uber、Airbnb 这类企业都在不断地重新颠覆原来的市场模式，出行方式的改变会引发商业模式上关于持续性的探讨。设计是对用户体验的提升，最终把整个设计生态维护在更好的层面上。比如，苹果就是用户体验十分出色的产品。上文提到的三个因素结合在一起，就能够形成下一代产品的原型。因此，设计是大生态的概念，设计思维需要带到企业之中去，创业人员与技术人才都需要知道设计思维是何物。现在，很多创业公司的创始团队成员都来自三个层面：商业市场、技术和设计，这是当今运营企业最基本的模式。

设计公司战略的更高维度，往往会思考如何去颠覆一个传统行业，比如苹果公司就颠覆了手机行业，从而深深影响了其他行业等。设计驱动了整个公司，从而带动了品牌的发展。设计思维就是要解决四个问题，第一是做什么（what），第二是为什么要做（why），第三是怎么做（how），第四是核心用户是谁（who）。在这些问题的基础上，就会延伸出一系列的设计思维问题。设计要解决重要的问题，那么怎么定义重要和不重要呢？以互联网为例，如果能解决 10 亿量级用户的问题就是重要的问题；相反，解决一两个人的问题就显得不重要。

下面举例说明重要问题的解决方式。孩子在出生后会哭闹，会影响到父母的睡觉。某公司以人工智能的方式模拟出妈妈的声音来使孩童获得安全感从而停止哭闹，该人工智能可以通过各种各样的传感器依据反馈做出反应，最终解决了初为人父母难以入睡的难题。再以名

图 3　设计要解决重要的问题

片为例,乐纯在名片后面印了 100 块钱的优惠券,这就给它提高了极大的辨识度。再以电子吉他为例,第二代电子吉他为了解决第一代产品音响过大的问题,把音响去掉从而使得产品变得很轻并且拥有各种造型,其结果是直接引爆了摇滚乐的市场。如果追溯历史,会发现设计师都是在思考事情的本质是什么,比如汽车早期的设计模仿了马车,电视机的设计会做成家具的样式等。

作为设计师,要会思考经济模式背后的原因。以共享经济为例,和美国不同,滴滴打车在中国可以形成规模,其原因在于中国与美国相比,对车的需求量更大。抽象思维和同理心对于设计师同样重要。设计师不仅仅要解决商用,还要解决社会问题。在没有水和电的地方,如何创造和利用资源,这也是设计师需要解决的问题。

图 4　同理心

　　现在的设计师比以前的设计师面临的挑战更多，尤其是智能硬件行业，设计师不仅仅要考虑软件的问题、硬件的问题、计算的问题，还要考虑服务的问题、品牌和社区的问题。像 BAT、百度、阿里巴巴和腾讯，他们的设计师都超过 1 千人，有的超过 3 千人，3 千个设计师在一起做一件 10 亿规模的事，能够把产品的用户体验提高。这些都体现出领导力的重要性。

　　设计师要解决的问题，不仅仅是创造价值，而且还可以降低成本。以欧洲某轻奢酒店为例：第一，整个酒店只有一个工作人员，她只负责倒一杯咖啡，其他全部需要自助。顾客要上网注册，得到一个密码后在酒店登录并拿到房卡。第二，这个酒店没有餐馆，但是拥有一个 24 小时的自助餐吧，使顾客可以买到东西。第三，两个房间之间的墙

图 5 创造新价值

壁距离变小了,使得同样的面积可以有更多房间使用。同时,酒店的床被设计成欧洲最大的床,非常舒服。这个酒店可以在 7 天之内拼好,在各个方面都展现出设计师在降低成本方面的设计方式。

设计师最顶层的工作是对整个商业做出设计,甚至可以重新定义一个行业,重新修改行业规则。以连锁酒店为例。酒店是一个系统工程,从建设、到软装、到家具、到文创产品、到酒店加工系统以及到饰品,都是一体化的设计。其中涉及的事物,可以通过共享或是整合的方式,形成一个虚拟的团队来解决,而不需要本公司招聘员工。

在未来,设计师的任务依然艰巨,总体来讲,"人民对美好生活的向往",就是我们作为设计师的奋斗目标。

新常态下艺术产业的问题与方向

赵子龙

> 北京国艺公盘文化发展有限公司
> 副总经理

新常态下艺术产业未来发展方向,主要有金融+互联网+娱乐消费三个方面——在这三个方面,我均有所参与,并在实践中积累了一些经验和教训,获得了一些感悟。本文将分享这些感悟,并介绍我所思考的解决方案。

新常态下艺术市场的产业新背景

中国艺术市场的政策、风向和资本的性格,一直在发生变化,近两年变化尤其剧烈。新常态下的艺术产业新背景,可以概括为三个诉求。

第一是政治诉求。《"十三五"时期文化产业发展规划》提出了"维护国家文化安全"的指导思想,其目的是要创造一个稳定的精神秩序,这是对内诉求;同时,国家希望对外输出文化价值观,以文化的软实力来重建亚洲的政治格局,这是对外诉求。

第二是经济转型诉求。《"十三五"时期文化产业发展规划》提出,要推动文化产业成为国民经济支柱性产业;其实质是在经济新旧增长动能转换的新常态下,找到一种方式去取代旧有资源消耗模式(如房地产),消化上个经济阶段的遗留产能,为人民币持续增发找到新的蓄水池。美元多印,人民币也跟着多印,为了防止多印的钱让所有涉及我们生活的物品通货膨胀,就需要找一个领域把它蓄起来,这个领域在过去就是房地产,所以过去房地产价格水平保持高位。那时我就曾有个大胆的愿望,如果以艺术品作为资产来吸纳过剩的资本,会不会是一个有意思的可能。也是在这样的逻辑里,"十三五"规划中就特别强调了,把文化金融等人才作为培养和扶持重点之一。

第三是艺术产业的规范化改革。2016年1月,文化部出台了《艺

术品经营管理办法》，对艺术行业交易作出了诸如必须保真、交易透明、保存销售台账、不得虚假鉴定、不得虚高评估等规定，这对仍保留计划经济时代性质的传统画廊商业模式是一个致命打击。2017年4月，文化部出台了《"十三五"时期文化产业发展规划》，其中对于文化产业在接下来加强与多行业融合方面，作出了非常明确的规定，包括与地产融合、与金融融合、与互联网融合等。这其中大有深意——原有行业要进行升级，无非两个方向，一是高科技创新，二是与文化融合增加附加值。

现有艺术品产业机制的关键问题

艺术市场一直没有实现产业化，只是完成了初步的市场化。我在艺术市场实践过程中，总结出一些关键问题，艺术市场的产业化机制探索，基本都卡在这些瓶颈上。

第一是流通渠道缺失。一直以来，我们普遍认为互联网时代下的大众艺术品消费市场是一片蓝海，但是时至今日，艺术品大众消费的下游渠道始终尚未开拓出来，大众消费市场还停留在理论上，并且发展在减速。从2011年开始，艺术品电商概念一度炒得火热，但时至今日，当初一起成长起来的二三十家艺术品电商没有一家剩下来。因为首轮融资烧完的时候，只是垄断了艺术品市场上游，渠道还没有建立起来，前期投入的大量成本并没有带来海量用户，导致项目变成劣质资产，无法进行一般的并购转让，资本无法通过市场交易退出。

第二是运营成本极高。今天的艺术品产业的投入，80%是把钱花到成本环节，而不是渠道环节。无论是艺术品电商还是传统画廊，艺术品经纪系统都放大了成本，让印刷厂、策展人、评论家、艺术杂志赚足了成本的钱，下游市场却始终没有打开。试想，当一个产业的各个链条都在成本环节赚钱，这产业还能持续吗？

第三是增值系统失效。原来的艺术品是通过圈子化的运营方式，它的增值实际上是在圈子内增值，艺术品并没有完全资产化，这种增值方式只变成一种理论上的增值。现在，艺术品传统的增值增信模式日益失效，艺术品不能成为权属明确的、合法的、公认的资产；艺术不是资产，接下来的一系列诸如抵押、金融化、证券化一概无从谈起。

第四是资本无法对接。延续上一个问题，单纯靠泛泛的宣传，艺术品无法准确估值，无法实现资产化，资本无法与艺术品市场实现对接。这又与第一个问题相呼应，社会上有大量过剩资本，却没有进入，

没有实现资本的循环，艺术品市场流通渠道缺失。

未来艺术品产业机制的发展方向

一般的产业模型中，有一个"上游资本—产业本身—下游出口"的循环。而今天的艺术品市场的逻辑，是资金进到艺术行业，之后退出进入另外一个层面的产品市场，一般是通过拍卖的方式，实现藏家资金到新藏家消费。而我想做的产业的概念，是金融资本进入艺术行业，把行业内的艺术品、艺术家、版权、未来的收益权等，全部作为一种资产，后来再退出，这是一个特别大的产业模型，却是我能想到的破局方向。基于此，我认为艺术产业发展有三大主要方向。

第一是艺术金融。金融的核心精神，是信用创造价值、聚集提高力量、流通实现价值。在艺术品行业中，就是用自己的信用去创造价值，聚集起零散的资金，集中起来实现为艺术家增信，同时通过流通去实现资本的价值——资本本身是有逐利性的，我们可以利用这个逐利性去做很多事情，让它去推动这个产业。通过金融的方式，让资产流通起来，增加艺术品的资产属性，而不是产品属性。产品只能赚消费的钱，而资产能赚金融和资本的钱。

早期的艺术 + 金融的问题在于没有资产化前提，没有大数据信用来源，没有增值体系，没有退出渠道。我们今天资本过剩，同时一位艺术家一年画那么多画，那么有文化，有那么多粉丝，却找不到一个投资人给你估值做投资。

新常态下重新理解艺术金融。第一，产业是第一动力，而不是消费。因为消费市场最近在慢慢萎缩，消费市场根本上是通过艺术教育实现的，但中国的艺术教育还比较欠缺，老百姓买艺术品还是投资需求。在今天中国的特殊情况下，艺术产业与一般的经济规律有这样一点不一样，投资作为第一驱动力，钱先进来。第二，为艺术价值增信背书。如果银行愿意认艺术品的价值，这个艺术家的作品流通就会非常好。第三，通过金融的方式，将艺术消费品转化为艺术资产，如果我们能够把艺术品变成一种资产，对整个经济环境的软着陆是一件好事，还能有助于弘扬文化。

第二是艺术互联网。互联网的核心精神，是共享共赢、信息信用、去中介、去垄断。艺术品 + 互联网从 2011 年开始比较风行的，一下子涌现出很多家。但其虽有互联网的外表，内在逻辑和思维模式恰恰是反互联网精神的，它的本质上还是计划经济，甚至从一开始就只想做

个概念卖掉。看起来是一个电商，但实际上很多时候是反作用的，提高了成本，垄断了上游，聚集了一大堆艺术家，主观溢价，缺乏市场依据，违背了互联网大众市场的规律，销量很难做大。另外，互联网值得看重的还有从产业或金融角度获得的大数据。我们今天很多的资产评估公司也好，定价的、艺术品估值的也好，都有各种各样的估值模型，但是没有数据来源，只有自己拍卖的交易数据。艺术家自己的作品自己报价，没有按照《艺术品经营管理办法》进行留存有序，也没有司法效力，采信的数据评估出来的没有用。

如果重新定义艺术互联网，它存在的意义，第一是作为庞大的消费出口。"让每个老百姓家里拥有一张画"，这是我们一直提的。第二是作为艺术品的增值方式。艺术品电商通过互联网将大众艺术消费者转化为大众投资者，购买即投资，越多人购买艺术品的同时，艺术家越增值——这既符合粉丝经济的规律，又符合艺术品增值的规律。老百姓来买这张画的同时，就为这个艺术家在增信和授信，在用钱给他投票，这是我们常说的粉丝经济。第三是作为大数据的来源方式，主要是定价依据。当艺术品可以通过互联网大众消费数据时，交易数据会越来越丰富。真正经济学意义上的价格是客观理性的，市场价产生的前提就是足够的、反复的市场交易，交易次数越多，产生的价格越靠谱。

第三是艺术主题娱乐消费。娱乐产业的核心精神是参与、认同、体验、消费，比如在迪士尼公园，群众进去是一种娱乐、一种享受，没有人让你买东西，但玩完一圈后，人们一定会买点东西。同理，一些艺术空间都可以做成有互动和娱乐的，人们来了以后可以消费体验、消费快乐。实际上这种转变已经在地产行业开始，许多大的地产公司大力提倡消费物业，这与国家政策提倡的文化旅游是非常契合的。在这里还要说一下传统艺术区的问题，它们看似符合娱乐消费精神，但实际上还是原来的工厂模式，单纯地买卖，是劳动力的比拼：我的艺术家画画用的成本比你低，所以我就可以出口，人们来到这里唯一的目的是逛摊、买东西，缺乏价值认可的可持续性。

最后，介绍一个我的实践项目——"艺术家公盘"模式。在这种模式下，我把交易市场、互联网和基金融合到一起来。首先通过互联网把艺术家的粉丝带进来，通过粉丝询价报价的模式产生了大量的数据，而每个报价的人都可以因自己的劳动而得到回报。粉丝获得了收益，也为这个艺术家做了一个初步的评价，提供了大量数据，有了数据才能研究定价模型。在此基础上，同时结合传统做法，通过传统学

术市场为作品做评论、做增信。接着，在我们的平台上做资产化处理，比如说确权、定价、增值运营、库管、保险、信息披露等等；进而通过两个渠道实现流通：一个是传统渠道，租赁、拍卖、消费；一个是交易市场衍生品，把艺术家的作品作为一个衍生品，让老百姓参与消费，不仅可以帮艺术家消费掉很多作品，同时还为艺术家创造大量的交易数据，这样一来，艺术家对接资本的时候就可以直观地让对方看到全部的曲线、流水、涨跌情况，而不再是让一个圈子的专家或所谓金融界的各个机构来评估投资价值。这样，资金进来时就已经看到出路在哪里。我们首期做了一个尝试，5个投资公司将其签约的5个艺术家放到这个平台上来做资产，做标准化运营、增信增值，再放到交易市场上去做衍生品的投资，从去年11月开始短短三个月，5个艺术家的总交易额已经过1.7亿了。这个尝试告诉我们，首先，产业市场并不缺钱，只是原有艺术市场的水太深，难以对接；其次，艺术市场要回到"价值投资"的正途上来，不要过分极端片面地看"名气"，要让市场说话；第三，艺术市场终究要回到阳光下的市场。

冰火能否相容？
——艺术品金融化模式的思考

许多思

> 广东南岸至尚美术馆馆长

内容摘要 艺术品金融化是近年来国内无论金融界还是艺术界都在热烈探讨的话题。本文从金融化的概念入手，分析了影响艺术品是否能够金融化的核心要素，包括流通性、收益预期性、可评估性和风险可控性。本文接着从艺术品作为投资手段和融资手段两个大方向入手对艺术品金融化的模式搭建进行探讨，先回顾中西方在该领域的历史经验和教训，并通过分析实际的案例，指出目前在国内该领域进行艺术品金融化探索所存在的种种问题，并提出笔者对中国艺术品金融化领域未来发展的建议。

关 键 词 艺术品金融化 艺术品投资

　　研究艺术与金融的结合，实际上就是研究所谓的"艺术品金融"的问题。在开始探讨这个概念之前，有必要简明扼要地阐释何为金融。金融，事实上是在解决货币现金与资产之间在不同需求状况下，在不同的时间点上，以不同的比例关系来实现的相互转换。因而，当我们提艺术品金融的时候，事实上就是在说，艺术品如何作为一种"资产"，与货币现金之间发生各种形式的转换。

　　根据笔者对金融的定义，艺术品想要金融化，有几个最基本的先决条件要满足，包括：1. 经济价值性：艺术品能够以金钱价值进行衡量，不只是纯粹的精神价值。2. 投资性：金融上关于现金的一个重要属性是时间价值，就是同样的一块钱，在今天和一年后的价值是不一样的，因而，能作为金融产品的资产化的艺术品，必须具有投资的成长性，也就是在足够长的周期内，价值会随着时间的增长而增长。3. 可评估性：由于在不同的环境下，资产与货币现金的转化比例会发生变

化，也就是价值会发生变化，价值能够被理性地分析与评估也是重要的先决条件之一。

相比起股票、债券、黄金、房地产等常见的金融资产，艺术品在金融的资产类别中往往被划分为"另类投资"，因而，笔者把艺术品与金融的结合比喻成"冰"与"火"的结合，也正是由于艺术品作为金融资产，在一些重要的属性方面都与其他常见的金融资产有着较大的区别。

1. 流通性：指艺术品作为金融资产与现金货币之间的自由转换度。这点其实是和经济价值性密切相关的，艺术品的一个特点是，并不是所有的艺术品都具有经济价值性，有的艺术品是可以完全没有经济价值性的。另外，有经济价值性的艺术品也不是在所有的人群当中有经济价值性，可能只有一部分人认可它的经济价值，另一部分人不认可。这就导致，艺术品的流通性，比起股票、黄金等其他金融资产，是要大大偏低的。

2. 收益预期性：指艺术品的未来收益可以被准确预期的程度。一般而言，预测一种金融资产的未来收益走向，往往可以从与之相关性较强的经济指标中进行分析。当我们把几个反映整体艺术品市场的核心艺术品指数与一些关键经济指标进行回归分析时可以发现，艺术品与诸如 GDP、工业指数、核心股票指数等的相关性都不高，更不用说某一类或者某个艺术家的作品的走势预测了。可见，在收益预期性上，艺术品也和其他的金融资产有着较多的不同。

3. 可评估性：指艺术品在某一时刻的价值可被较为精确地评估的程度。对于一般的金融资产或者 ABS（asset backed securities，资产证券化），其基本价值往往可以通过预测该资产未来会产生的现金流收益来推断，又或者利用市场有可用于比较的相似资产可比分析，然后，艺术品一来无法在未来产生现金收益，二来也难以在市场上找到相似度很高的作品进行可比分析，三来艺术品的历史成交价格由于交易方式和数据真伪等原因也难以进行量化统一，从而，使得其可评估性大大降低。

4. 风险可控性：在日趋成熟的金融市场中，大部分的资产都有成熟的风险控制体系，通过适当的资产组合配置或者金融衍生品的配套对冲等，都可以起到较优的风险控制效果。相反，艺术品的风险控制手段较少，我们难以通过资产组合配置来化解风险，也缺乏相应的衍生品来进行对冲，使得其风险可控性大大降低。

要论述艺术品与金融如何更好地结合，我们不妨从资产与货币现

金在不同的需求状况下的情境入手,从艺术品作为投资手段、融资手段,以及促使投融资实现的中间机构等三个方面来分析探讨,分别来回顾西方经验、分析中国现存问题以及提出可行的解决问题。

一、艺术品作为投资手段:艺术品基金

艺术品基金的含义是指,以投资获利为目的投资者将货币现金集合在一起形成资产包,根据收益共享和风险共担的原则,将资产包的管理权交予专业的基金管理团队,通过购买艺术品并配以相应的运营管理,在一段开放或封闭期之后,通过艺术品的变现实现资产增值的方式。

(一)国外艺术品基金的经验回顾

国外最早的艺术品基金的案例可以追溯到1904年在巴黎成立的"熊皮基金",该基金是由当时承担着巨大的财务压力的法国金融家列维尔成立,他找到连同自己共12个投资者签订了10年存续期的基金合同,并采用"优先—劣后"模式进行收益分配。熊皮基金共募得27000法郎,并购买了145件作品,包括毕加索、塞尚等这些现代主义艺术家的作品,并在基金到期后获得5倍的收益,成为艺术品基金的首个大获成功的例子。然而,这个成功案例的借鉴性并不强,或者说,它的成功更多是有赖于现代主义的崛起。

另外一个值得一提的国外艺术品基金例子是"英国铁路养老基金"(以下简称"铁路基金"),它成立于英国经济不景气以及通货膨胀非常严重的1974年,目的正是为了规避这个阶段英国经济的不稳定性。基金的存续期定在25年,并约定每年拿出5%的流动资金来投资艺术品。养老基金这种对风险控制要求非常高的基金形式能够投资艺术品,这在基金史上是罕见的。到2000年时,通过将全部藏品变现,实现超过4%的平均年收益。这个基金运行时间长,规模大,模式也有创新,因而有不少成功和失败的经验值得我们借鉴。

首先,铁路基金通过有效的投资艺术品的种类配置,把单一艺术品类的投资风险分散到各个主要类别当中去,避免了艺术市场由于藏家品位的变化所带来的波动。仔细分析铁路基金所投资的品类可以发现,其覆盖了文艺复兴、印象派、中国艺术、大师素描,甚至古董、手抄本等共七个主要的收藏品类,综合考虑了藏家的偏好和流通性等因素,使得不同品类之间产生了对冲效果。其次,铁路基金的管理模式

也提供了可供参考的经验。在管理规则方面，铁路基金建立了一套严格的监管制度，例如，成立专门的艺术品小组委员会来进行重大决策，包括购买计划的审核、评估报告的分析等。在管理的团队方面，铁路基金与苏富比拍卖公司进行深度合作，使得基金运作的一些核心环节如真伪鉴定、藏品退出等都具有了高层次的专业水平。最后，铁路基金在成本控制方面的管理手段也较为出色。例如，在购得的艺术品的保险和仓储方面，铁路基金采取了对外租借作品给各大美术馆的方式，一方面降低了运营成本，另一方面也使得这部分作品的知名度和学术认可度得以提升。

同时，铁路基金也有一些不足的地方值得我们吸取教训。第一，与专业机构合作的同时，不能缺乏自身的判断力，与苏富比拍卖公司的合作，由于双方的利益出发点不一样，铁路基金收藏了不少不符合投资者利益的作品，如非洲、大洋洲艺术等，该部分投资出现了一定的亏损。第二，投资多类品种的艺术品固然能分散风险，但同时也增加了管理的操作难度，并增加管理费用。

（二）国内艺术品基金的现状分析

中国国内的艺术品基金的经历尚属年轻，只经历了十多年的历史，从 2005 年的"蓝玛克"艺术品基金投资购买刘小东的《十八罗汉》组画，到 2007 年民生银行通过推出"非凡理财—艺术品投资计划 1 号"，敲响了银行进军艺术品基金的号角，再到 2009 年前后大批民间的艺术品基金的涌现，导致 2012—2013 年艺术品市场低迷期时的大规模艺术品基金的集中退市潮，艺术品基金到今天，经历了各种类型的创新产品结构模式和操作模式，虽然艺术品仍然对各大金融机构具有一定的吸引力，但大部分失败的案例也使得金融机构对待艺术品变得慎之又慎。

目前，国内艺术品基金存在的主要问题包括：

1. 从基金运营管理模式角度来看，艺术品基金相比其股权、债券等基金的区别点在于，管理团队除了负责金融产品的结构设计和执行之外，还要对所投资的艺术品策划增值运营方案。而目前大部分的艺术品基金都缺乏这方面系统化的专业操作，很多基金管理者的思维都是"搭便车"，用股票或私募股权基金的操作思维来操作艺术品基金，只做基础的服务工作，对所投资购得的艺术品没有基本的包括学术研究、展览、媒体宣传、市场搭建等方面的策划推广。

2. 从基金投资者的投资目的角度来看，国内艺术品基金的份额购

买者或者有限合伙人，大多数并非真正的艺术爱好者，相比起西方的艺术品基金的投资者大多是对艺术的基本知识、艺术史有一定了解，并且对艺术充满热爱来讲，国内投资者单纯以获取利润为目的，缺乏专业知识等因素，将会背离艺术品基金的架构设置，变得急功近利而缺乏长远布局。

3. 从基金的投资期设置角度来看，目前我国艺术品基金周期多为 2—3 年，几乎不超过 5 年，一方面是考虑到和其他类型投资资产的基金对比，时间设置太长会缺乏投资者，另一方面也是投资管理团队，包括普通合伙人希望尽早获利立场，这样短时间的设置与艺术品作为一项资产的增长预期是相违背的。艺术品的经济价值波动性较大，在 10 年以上的长周期中，其增长的可控性和可预期性相对较大，而如果周期仅仅只有 2—3 年，那所有的预期回报都只能如同听天由命。同时，基金投入的大部分推广也需要一定时间才能发挥作用，艺术家和艺术品的增值并非只是一朝一夕的事情。

4. 从基金的发行渠道角度来讲，大部分艺术品基金的募资存在困难，目前市场上有两种主要模式，一种是通过信托公司或者商业银行来发行标准化的基金模式，对一定期限内的投资回报率和风险控制都有很高的要求，使得产品的结构设计需要平衡回报和风险，而且对回报的要求和抵押物的要求都很苛刻；另一种是通过成立有限合伙的方式来进行私募募资，但由于中国目前大部分的高净值客户对艺术的理解尚属初级阶段，在没有回报承诺的情况下，很多投资者不敢贸然进场。

（三）中国艺术品基金的发展建议

从西方艺术品基金发展的历史来看，随着中国高净值人群对精神需求的日益增加，艺术品基金在中国是具有巨大的发展前景的，但目前尚需要在多个方面进行改进发展。

1. 培育同时具备艺术和金融跨专业的人才。由于艺术品基金的特殊性，其基金管理团队的高层管理人员需要对金融市场、产品架构设计、艺术品市场、艺术鉴赏、金融和艺术行业资源都有一定的专业度。这类人才目前在中国尚且缺乏，更多是金融人才来从事艺术品基金工作。教育机构一方面可以多开设艺术和金融跨学科的研究工作，包括案例研究、理论提升等，开设相应的高端课程，政府机构也可以多组织跨行业的研讨会和交流会，促进两方面人才的交流。

2. 提升高净值人群的艺术鉴赏爱好和水平。投资者对艺术热爱度的缺乏是制约艺术品基金健康发展的核心因素。从募资的角度来讲，最

合适的投资者既不是已经对艺术品市场有充分了解的资深藏家,也不是对艺术一无所知的门外汉,而是那部分对艺术品产生一定兴趣,但仍然缺乏足够艺术知识的艺术爱好者。艺术品基金如何在前期对目标投资者进行艺术类的鉴赏知识普及是推动其有序发展的重要步骤,不可缺失。

3. 坚持艺术品基金的产品架构的健康设计。考虑到艺术品作为金融资产的投资回报周期长、波动性大以及流通性差等特点,艺术品基金的产品架构设计应该坚持的几个原则,包括:第一,基金的周期足够长,一般情况应该在 10 年以上。第二,基金募资发行的时候,考虑到艺术品高期望回报、高风险的特点,应该和投资者实行收益共享、风险共担的原则,而不是单纯的承诺回报。这样实施即使会增加募资的难度,但却能为后续的运营提供了较为有利的空间。

4. 鼓励金融机构对艺术品基金的创新性思维。商业银行、大型信托等金融机构,本着对投资者负责的态度,在其设计金融产品的时候往往会对风险控制要求很高,但对于艺术品基金这类特殊的另类投资,是否可以在政策上予以创新性的考虑,用以提供给理财客户总资产组合中的高风险高回报部分资产的一个选择。过多的政策框框将使得艺术品基金的发展举步维艰。

二、艺术品作为融资手段:艺术品质押

艺术品质押是指需要融资的债务人,通过将艺术品的占有转移给债权人来获得贷款,艺术品作为一种担保形式来保证债权的实现。当债务到期债务人无法清偿债务时,债权人可以通过变现作为质押的艺术品来实现债务的清偿。

(一)中西方艺术品质押的经验回顾

在西方,由于艺术品的经济价值性的认可程度较高,而且艺术品市场也较为规范,艺术品质押已经有较久的历史。最早从事艺术品质押服务的机构类型自然是与艺术品交易密切相关的拍卖行,通过拍卖行购买过艺术品的客户当遇到资金困难的时候,很自然地就会想到用持有的艺术品进行质押融资,而拍卖行对该艺术品又有充分的了解。比较著名的例子包括,1987 年,澳大利亚银行家邦德在纽约的苏富比拍卖行以 5390 万美元购买了梵高的著名作品《鸢尾花》,刷新了当时的绘画类成交纪录。同时,苏富比给邦德提供了 2700 万元美元的贷款

被保留画作，直到其还清贷款才交付画作。这种形式的质押其实是一种变相的质押贷款服务，拍卖行通过自行或者通过第三方银行给拍卖委托方提前垫款来实现交易的资金流通。

同时，西方的商业银行也在提供艺术品质押贷款服务，为其客户解决资金短缺的问题。在 1999 年的时候，大部分的银行对艺术品质押并不感兴趣，只接受房产、股票等保值功能较强的资产。一家商业银行此时开了先例，开始从事艺术品质押业务，从经典大师、印象派到当代艺术的大师等作品都可以接受，并受到了画廊主客户的喜爱。从那时起，不断有商业银行加入到提供艺术品质押的行列。例如，摩根大通银行就曾接受纽约大都会歌剧院的两幅壁画作为质押物，并向其提供贷款 4500 万美元。

事实上，中国古代已经盛行的典当行所提供的古董或者字画的典当贷款服务，就是最早的艺术品质押的雏形。随着中国金融行业的深化发展以及艺术品市场的日益壮大，中国现有的一批艺术品藏家在碰到经济不景气的时候试图通过质押艺术品来获取贷款的需求越来越多，从而催生出更多的艺术品质押服务。

潍坊银行的艺术品质押融资业务是艺术品作为融资手段在中国的成功案例。2009 年 9 月，潍坊银行以于希宁、李苦禅等艺术家的作品作为标的，推出了一个贷款 262 万元的艺术品质押融资业务。虽然金额不多，但潍坊银行却在运行机制和产品设计方面进行了创新，并随后打造出了适合市场需求的产业链模式。潍坊银行的探索给了艺术品金融化领域的多个借鉴。其中最具参考意义的是潍坊银行设置的预收购机制，有效地解决了质押艺术品的真伪、评估以及变现的问题。该机制通过引入银行与融资方之外的第三方担任预收购人或者说是实质上的担保人，使得三者之间形成了契约关系。预收购人需要承担鉴定评估工作，并且在融资人无法还款，需要把所质押的艺术品进行变现的时候承担预收购责任。

（二）中国艺术品质押的现存问题分析

中国艺术品质押的贷款规模相比起整个金融借贷市场仍然只占有非常微小的一部分，这究其原因，正是因为一些系统性的风险和客观现状的制约导致。主要包括：

1. 艺术品的鉴定、评估和权属等因素依然是老大难问题。无论是哪种方式实现艺术品质押，首要的任务就是要评估艺术品的价值，而艺术品的真伪和权属清晰又是评估的前提。然后即使政府各个相关部

门以及出台各种规范化艺术品市场的政策，中国艺术品市场中的赝品、虚假交易记录、艺术品历史来源不清晰等问题依然存在，这大大地打击了艺术品市场以外的金融机构试图开展艺术品质押业务的信心。

2. 艺术品市场依然是小众市场，流通性始终较弱。当债务人无法履行债务的时候，债权人需要及时变卖质押品以保证健康的现金流，但艺术品的变现在渠道方面，存在一定的壁垒，由于艺术品的经济价值的小众性，缺乏行业经验和资源的债权人将难以找到合适的艺术品变现渠道；在变现的时间点方面，比起房产和股票等常规资产，艺术品无论是通过拍卖还是小藏家的圈子，都难以获得及时的变现，这将给债权人增加资金的压力。

3. 民间市场上经营艺术品质押的机构缺乏充足的、成规模的资金支持。借贷业务要能持续开展的话，缺乏充足的资金量是无法实现的。而与资金充裕的商业银行不同的是，民间大部分从事艺术品质押的机构（包括画廊、典当行、小型拍卖行等）都没有足够的资金维系，这使得很多机构陷入了对前来寻求质押的艺术品，即使有专业判断、有信心，但仍然心有余而力不足而无法实现。

4. 艺术品质押的配套服务措施不足。由于质押是所有权和占有权的同时转移，而艺术品又不像房产、股票凭证等资产那样可以进行标准化的运输和保管，其灭失和损坏的风险较大。而目前国内能提供的专业的艺术品仓储、艺术品运输以及艺术品保险等业务的专业机构欠缺，使得很多金融机构在提供了资金支持后对后续的艺术品管理问题感到无能为力。

（三）中国艺术品质押的发展建议

随着持有艺术品的人群的不断壮大，未来将有更多的艺术品质押需求。如何在现阶段通过有效的手段把制约该业务开展的障碍予以清除，是关系到艺术品质押未来发展前景的关键。

1. 提升从事艺术品质押业务的机构，特别是金融机构的艺术品鉴定和评估能力。目前中国政府已经在扶植各种专业的鉴定和评估中心来提供有公信力的服务，但是，当一家机构真正把资金借贷出去的时候，仅仅满足于这些第三方机构的意见还远远不够，金融机构本身必须具备有专业的艺术类人才帮助机构做出属于自己的判断，毕竟艺术的鉴定特别是评估工作，并没有一个放之四海而皆准的结论。只有自己真正懂得艺术品的鉴赏评估，才能更加游刃有余地开展艺术品质押服务。

2. 鼓励金融机构特别是商业银行创新艺术品质押的模式以及拓展新的业务类型。为了应对由于流通性较弱所导致的艺术品变现问题，类似潍坊银行的预回购契约等创新模式可以有效解决变现的不确定性。另外，在购买房产等大宗资产的时候，商业银行往往会提供相配套的贷款，而国内的投资者在购买金额较大的艺术品的时候，银行却很少提供相应的贷款，而这个市场的潜力却很巨大。

3. 对有志于开拓艺术品质押业务的艺术类机构提供政策以及资金支持。艺术专业机构由于对艺术品鉴别、评估和流通的专业性，其实往往更容易开展艺术品质押业务。政府在各种扶植中小企业的政策中应该把这部分的中小型艺术机构纳入支持的考虑范围，从而激活艺术品市场中更多的机构担任艺术品与资金之间的桥梁作用。

综上所述，虽然艺术品作为一种另类投资的资产，在流通性、收益可预期性、可评估性以及风险可控性方面都与其他常规的金融资产有着较大的区别，使得艺术品与金融结合显得举步维艰。但是，当艺术行业与金融行业的专业人士愿意本着探索和创新的精神去了解另一个领域，并结合对西方先进成熟经验的学习和对国内已经摸索过的经验的总结，在政府的有针对性的大力扶持下，必然能走出一条符合中国艺术市场和金融市场的艺术品金融化道路。

中国当代艺术市场的"消费时代"

章锐

清华大学美术学院艺术史论系副教授

内容摘要 中国当代艺术市场经过过去几十年的发展,现有市场结构暴露出一些问题。作为在整个经济生活中只占有很小一部分比例的艺术市场,应改变消费模式——从奢侈品类市场扩展至中低价消费类市场,进行探索。深圳大芬油画村作为中国最早的快销式艺术品生产地,或许可以在中国艺术市场这一转型阶段起到其独特的作用。

关 键 词 中国艺术市场 大芬油画村

一、艺术市场调查报告数字解读

近些年,许多中外艺术机构都对于艺术市场规模进行长期监测与统计,使人们对于艺术市场现状有一个相对全面的了解。例如,欧洲艺术基金会(The European Fine Art Foundation,简称TEFAF)每年发布《全球艺术市场年度报告》。近几年该报告的研究数据通过艺术经济研究所(www.arteconomics.com)进行收集、整理、分析。该报告的资料来源分公众资料和访谈资料两大类。公众资料的来源主要有大型艺术市场门户网站,例如artnet.com、雅昌艺术网、拍卖行官方数据、经济和贸易类相关官方数据,例如联合国商品贸易统计数据库等;其访谈资料主要来自对于经销商的匿名网上调查和面谈,以及对于全球三十余位收藏家的面谈。在此基础上,该报告对全球艺术品市场进行了全面的总结。其中包括年度全球艺术市场的趋势、对于重点国家的专门分析和总结,以及当年艺术市场相关的其他主题,例如艺

术的跨境贸易、艺术市场对经济的影响等。根据 TEFAF 发布的年度报告，2015 年全球艺术品的销售总额是 638 亿美元。单纯数字可能略显枯燥，如果把它换算到其他的行业来做一个类比会是怎样的一个规模呢？如果类比通讯类公司，例如著名的华为公司，其公布的年报显示，2015 年的销售总额是 609 亿美元。一家中国国企一年的销售总额，基本上和全球艺术年度销售总额是一样的。如果类比金融业，则会有更有趣的发现。作为我国最大国有银行的中国工商银行，2015 年的纯净利润 4502 亿元人民币，大约折合 726 亿美元。一家中国国有银行的一年的纯利润，即总销售额去除成本的部分，已经远远超过全球艺术市场的销售额。

艺术市场与其他行业相比总量低的特点，揭示出艺术市场未来发展的可能趋势。由于基数有限，在行业内部即便进行数倍、数十倍的扩充也不可能使艺术市场本身成为一个可以与银行业或是通讯业相媲美的行业。因此，通过与其他行业融合、相互借力是艺术市场可以保持持续上升发展的途径之一。例如，以艺术基金、艺术贷款、艺术保险等形式与银行、金融、保险领域合作；互联网作为强大的传播平台的优势也在日益被艺术市场关注，在线拍卖、艺术品网上商店、画廊与拍卖行使用互联网作为自媒体形式的营销与宣传等，都是艺术市场将外延不断扩大、同时进一步扩大市场容量的尝试。

另外，对于这些数据的进一步分析也能得出与艺术市场内部相关的特点。例如，这些数据显示，艺术市场是类似高端奢侈品消费的精英化市场。《TEFAF2015 全球艺术品市场报告》显示，在全球拍卖市场中，超过 100 万美元成交的作品，虽然只占整体交易量的 1%，却占据了总销售额的 57%。也就是说，这个市场是被非常稀有的少数作品把持着。另外，就艺术家作品在市场上的销售额来说，5% 的艺术家的作品几乎占据了拍卖市场总成交额的 75%，其中 1% 的艺术家的作品占据了拍卖市场总成交额的 57%。也就是说，大多数艺术家在这样的一个框架下，只是一个分母。换言之，在整个所有有作品在市场上交易的艺术家当中，只有 1% 甚至 5% 的艺术家的成交结果能够对整个市场艺术交易产生本质影响。

从购买人数看，艺术市场同样呈现出一种由少数购买者控制的局面。按照艺术品成交件数统计，我们能够看出，在中国国内市场成交额在 100 万到 5000 万人民币以上的成交量是很低的。2014 年的当代艺术市场大约是 700 件左右艺术品达到这个成交价。如果平均一件艺术品是一个收藏家买的，可能只有 700 个人对于整个艺术市场来说是

很重要的。如果把整个中国当代艺术或者现当代艺术放在整个中国艺术市场的版图里面进行分析，我们发现也只有 1.2 万件艺术品占据了成交额在 100 万到 5000 万人民币之间这个金字塔的顶端。也就是说，作为人口数亿的大国，中国的艺术市场中只有最多 1.2 万名收藏家的购买行为对这个市场有决定作用。相比人口基数而言，这一部分市场极其精英化。因此对于拍卖公司来说，如何增加这一部分市场的份额是个艰难的任务，怎么样能够不断地更新发现 1.2 万人或者保证是 1.2 万次的购买。因为收藏家的培养是一个很漫长的过程，对于拍卖公司来说，很难在短时间内让一个收藏家进入这个高端消费群体的水平。

通常意义上，这类收藏家在消费市场上会被定义为隶属"高净值人群"的群体。所谓的高净值人群，是指资产净值 100 万美元以上的人士，但是这 100 万美元不包括自有住宅，而是其他所有资产的总额。在高净值人群里面根据资产额也会有些细分，例如资产在 100 万至 500 万美元之间的人士，被称为"邻家百万富翁"，数量最多，资产数量越多，人数越少。"高净值人群"的消费习惯如何，往往对奢侈品市场产生重要影响。《艺术经济》(Arts Economics) 曾经发布了高净值人群的消费习惯和艺术的消费有怎样的关系。该研究显示，首先，艺术品消费，在高净值人群的消费中属于"嗜好投资"(Allocation of Investments of Passion)，它不像股票、房地产、权益一类属于常规必备的投资方式。即便在"嗜好投资"中，占据份额较大的还是珠宝、宝石、汽车、游艇、私人飞机等相对比较物质化的门类。而艺术品消费在整个"嗜好投资"中的比例微乎其微。所以，可见高净值人群在整个人口的比例当中本来就很低，在他们这个群体当中，真正对于消费艺术类相关产品有兴趣的人的比例就更低。

综上所述，艺术市场首先是一种精英性的市场，这一精英性既指这一市场的消费者不仅要具备一定的经济基础，还意味着这些消费者在审美理念必定会在不同程度上区别普通消费者。因此，在以往的艺术机构的商业运营中，往往针对艺术市场精英化的特性而制定相应策略。例如，艺术拍卖公司的营销策略就必定区别于经营快销品的商业机构，博物馆在观众教育层面的战略规划则必然与普通艺术教育机构的战略规划不同。

然而，从 2009 年以来，全球艺术市场经历了数次起伏，面对频繁到来的危机，如何能够进一步扩大艺术市场规模，寻找一种更新更稳定的模式，是人们普遍关心的问题。而对于艺术市场"精英"性的重

新认识，也是为我们解决这一问题提供了途径。在此背景下，结合近几年整体全球经济环境的改变、科学技术的发展，艺术市场在保持"精英"性的同时，开始出现了一种"消费市场"的新模式，即，指将艺术品作为满足自身需要而购买的一种必备品而进行消费的模式。

二、艺术市场历史中的消费时代

中国经济在过去几年内的高速发展，使中国当代艺术市场进入消费时代成为可能。随着人们收入的增长、城镇化建设加快，中国在各个领域都成为了世界最大的消费市场。例如中国互联网用户数量、电影院屏幕数量等都在过去几年中迅速超过欧美，成为世界第一。中国艺术市场也从 2006 年只占全球艺术市场 5% 份额到 2011 年成为全球第一位。在这样一个趋势中，艺术市场的总量正在不断扩大，使行业拓展成为可能。同时，在社会文化层面，随着数码科技与移动智能科技的相结合，使人们越来越深地浸入在了一个充满图像的世界中。带有拍摄高质量图片功能的智能手机的普及，使摄影不再是少数人的专利。各种社交媒体，也成为图片传播的最便捷的平台。观看各种图片，已经成为普通人日常生活不可分割的一部分，这就预示着普通人消费艺术图像的文化环境逐渐成熟。最后，从新世纪以来，随着各地文化产业建设项目的推进，美术教育与公共艺术活动也潜移默化地影响了新一代消费者的生活习惯。中国各大城市博物馆的建设、各类艺术节的举办、艺术区的繁荣，以及中小学教育中对于美术类课程的逐渐关注，都在逐步提升普通百姓的艺术认知度与修养。以上这些因素，都成为支持艺术市场向"消费型"市场拓展的动因。

虽然艺术市场的"消费化"的趋势是我国近几年出现的新事物，但是在西方艺术市场发展的历程中曾多次出现。很多国家艺术市场兴起的历史，都从艺术消费市场建立开始，然后逐渐形成"精英化"的市场，例如 16—18 世纪在北欧出现的荷兰共和国时期。虽然艺术市场的雏形从中世纪时期开始出现，但是真正具备产业规模的艺术市场是从荷兰共和国时期开始建立的。大致了解一下为什么荷兰共和国时期能够成为未来西方几百年艺术市场的基础，也许能够帮助我们了解当下的艺术市场的趋势。首先，经济的繁荣给荷兰城市本身带来物质生活的改变，例如阿姆斯特丹的城市面积在百余年时间之内有极大的扩充。对比 1544 年荷兰共和国刚刚建立不久阿姆斯特丹城市地图与 1652 年、1689 年的城市地图（图 1、图 2），能够看出城市面积成倍的增长。在

图 1　阿姆斯特丹地图（1544）

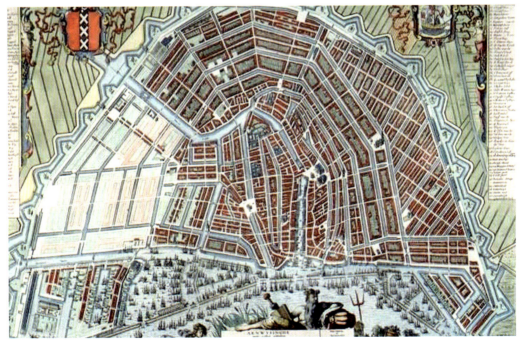

图 2　阿姆斯特丹地图（1689）

阿姆斯特丹城市主要河流的两岸，建设了很多新的民用住宅，房地产业兴起。从目前复原的一些当时新型住宅模型中，可以看出当时荷兰普通的居民们已经在自己新的住宅里面大量地摆放艺术品。这些艺术品在当时都是售价较低的装饰类风景或者静物等比较廉价的画作或者版画。在那个时期的荷兰共和国画作中，也有对类似现象的描写。例如彼得·寇德（Pieter Codde，1599—1678）的作品《艺术爱好者在画家工作室中》（1630）（图3），描绘了几个所谓的艺术品消费者来到艺术家的工作室里面挑选画作的情景。艺术品的购买者直接到艺术家工作室购买作品的销售模式在文艺复兴时期是不存在的，是荷兰共和国时期出现的新兴事物。在文艺复兴时期，几乎所有的艺术创作都是

图3　彼得·寇德，《艺术爱好者在画家工作室中》，1630。

在先有订单的情况下，艺术家才会创作。只有在荷兰共和国时期才开始了新的一种模式，即艺术家会事先创作好一批他认为会有收藏家感兴趣的作品，比如说风景、静物等，然后在等待着顾客来工作室购买。

正是因为在荷兰共和国时期有这样的一种消费艺术品的需求，才应运而生了新的艺术品销售模式。那个时候的书店同时也会出售一些画材，如画布、画笔、画架等，所以有的艺术家们会在购买画材的同时，将自己的作品在这里寄售，这一种形式后来就逐渐演变成了专门出售艺术品的画廊。在荷兰共和国时期，由于艺术品市场的持续发展，在资产拍卖中越来越多地出现艺术品作为标的物的拍卖会，之后则逐渐演变成了艺术品专场拍卖会。所以说，荷兰共和国时期形成的艺术品消费市场，成为了之后西方艺术市场发展的基础。

三、中国当代艺术市场的"消费时代"

目前中国艺术市场也出现了很多新的趋势，整个局面很类似荷兰共和国时期艺术市场不断推陈出新的状况。当下艺术市场新的交易形式层出不穷，例如艺术画廊博览会、文化产权交易所、艺术基金等，而实际上它们都具有一个共同的本质，即让艺术品走下神坛，让艺术品市场从精英奢侈品时代走向普通消费时代。

艺术画廊博览会是 20 世纪初出现，在 60 年代之后进一步发展壮大的艺术市场新模式。它的经营方式是，每年在固定时间段，主办方通过招商与邀请的方式招募画廊参加为期数日的博览会。在展会期间，画廊向主办方按照展位面积与位置缴纳租金，通过出售展出的艺术品获得收入。主办方会通过邀请 VIP 嘉宾、组织论坛、宴会等活动帮助博览会进行推广。据统计，2014 年，全球至少举办了 180 场国际性艺术品博览会，展售内容涵盖美术和装饰艺术品。而 2014 年艺术博览会的成交额占经销商总销售额的 40%，约为 98 亿欧元，是仅次于传统画廊艺术品交易的第二大销售渠道。前不久我刚刚去了香港巴塞尔艺术博览会，你会发现这个艺术博览会只有在第一天有一点点精英聚会的样子，可能会专门邀请一些所谓的顶级收藏家。从盈利上，虽然艺术博览会和传统画廊在本质上没有太大差别——都是通过出售艺术品而获利。但是这一形式在遵循传统商业规则的同时，也在某种程度上打破了画廊的传统销售模式。传统画廊销售建立在一个缓慢的画廊与收藏家之间的关系，以及对艺术家进行长期推广的基础之上。但是艺术博览会的销售则是一个相对快销的模式，同时，参展画廊为了适应

这一销售模式，也会着力推出一些可以吸引新藏家的作品。另外，艺术博览会的活动本身的集聚效应，也使艺术品像电子产品、书籍、手表等大众化商品一样，通过展销的方式出售，体现了艺术市场"消费化"的趋势。以每年一度的"香港艺术画廊博览会"为例，展会前两天的贵宾预展之后是公众开放日。近几年每年都出现门票很快售罄的局面，香港普通市民对于展会的热情，不亚于对于在香港会展中心举办的其他类别展会的热情。

艺术品产权交易也是艺术市场向消费市场转变的一个例子，这一模式是近些年在我国出现的新事物。"文化产权交易所"是这一模式较早的实践。艺术品产权交易的初衷是打破传统买卖艺术品实物的交易方式，令艺术品的产权像股票一样，可以以某种形式在类似股票交易所的平台被重复交易。如果购买者想要拥有该艺术品，也可遵循一定规则地将产品退市，之后提取出艺术品。理论上，这一新形式可以充分实现艺术品市场的消费化，丰富投资门类，吸引更多资金进入艺术市场；同时在传统的一级与二级市场之间扩充市场规模。目前我国艺术品产权交易的形式主要由两种，一种是以天津文化产权交易所为代表，将艺术品像上市公司那样被拆分成若干份额，投资者可以在文化产权交易所购买、转售份额。通过投资者之间，在交易所进行对于份额的不断买卖，完成对于艺术品产权的重复交易。例如，天津文化产权交易所于2011年1月12日将已故津派画家白庚延的两幅画作《黄河咆哮》和《燕塞秋》作为第一款产品推出。这两幅作品经文化部评估委员会专家评估，估价分别为600万元和500万元，被分为600万份和500万份的份额，即每份1元，投资者可申购1000份。申购结束后，两幅画作份额申购资金总量超过2000万元，中签率均超过40%。在短短2个月内，这两支产品经历多次涨停，价格最高时，分别达到18.70元/份（《黄河咆哮》）和18.50元/份（《燕塞秋》），此刻距它们涨停价格仅"半步之遥"(《黄河咆哮》涨停价格为18.88元/份，《燕塞秋》涨停价格为18.78元/份)。几次涨停之后两股又经历了多次跌停，价格跌至5元左右。而换手率也从100%之上，锐减为0.18%左右。针对暴涨暴跌背后存在的风险以及违规操作的可能，2011年11月24日，国务院正式发布《关于清理整顿各类交易场所切实防范金融风险的决定》(称为"38号文")，集中清理整顿交易所，并要求各省在12月底前将方案报国务院，天津文交所将两支产品停盘。

各地文化产权交易所经过几年的治理整顿，在2013年左右开始重新交易。近几年，南京文化产权交易所的钱币邮票交易中心则成为

另一种颇受关注的文化产权交易形式。与天津文交所推出的产品不同，南京文交所邮币卡中心交易的钱币邮票不被拆分成若干份额，而是直接在交易所上市交易。从2014年底至2015年上半年，南京文交所的邮币卡电子盘因为异常火热的交易，再次令媒体关注。例如面值24元的"2010—1 庚寅年·虎(T)第三轮生肖邮票大版票"挂牌价为310元，在交易过程中价格一度最高上涨到105538元，涨幅超过400倍。在电子盘上交易的邮币卡中，还有很多是类似情况。南京文交所前景如何，仍需要拭目以待。

虽然体现了艺术市场消费化的倾向，但是这些艺术交易的新形态的前景如何尚不可知。诚然，传统艺术市场需要新的形态进行扩充，但是如何与资本相结合才能够使两者共赢，显然是未来仍需不断探索的问题。

结语

中国当代艺术市场消费时代的到来，为深圳大芬油画村的发展带来了新的发展契机。大芬油画村作为重要消费类装饰画的生产基地，在过去几十年的历史上已经有着深厚的积累。无论从生产模式、经营渠道，还是人力资源储备上，都在国内有着丰富的经验。在未来的进一步发展中，可以突出消费类艺术品的行业特点，向专业化更加集中的艺术作品订制、家居原创艺术品等方向集中资源。同时，大芬油画村作为中国较早出现的艺术区，也最具自身特色。因此，大芬油画村也可以进一步发挥艺术区的"集束"效应，更加完善相应配套设施，形成完整的产业链。

目前，中国当代艺术市场在过去几十年发展中，在中端与高端版块以艺术画廊与艺术品拍卖为主要形式都有长足发展，在作为市场入门消费这一版块目前尚存在较大增长空间。我国当前多数画廊艺术作品的售价最低价也要在在1—5万元之间，这一价格虽然在艺术市场整体价位中属于低价，但是对于刚刚开始收藏艺术品的最初消费者来说，却是非常高的价格——普通消费者对于原创类艺术品最初的心理价位往往只有数千元。这一价位的作品恰恰是大芬油画村多数画作的标价。因此，深圳大芬油画村可以在现有的成熟生产模式上，着力成为收藏家第一件作品的来源地，成为引领未来收藏家进入艺术收藏领域的起点。在此基础之上，大芬油画村可以着力在相应目标消费者推广方面进行推广、营销。在中国艺术市场的"消费时代"中，艺术市场消费

者的基数必将极具增长，如果大芬油画村能够充分把握这一机遇，一定会在中国当代艺术市场占有重要的一席之地。

部分参考资料：

[1] 欧洲艺术基金会（The European Fine Art Foundation）:《全球艺术市场年度报告》,2014—2016。

[2] 彼得·瓦森著，严玲娟译:《从马内到曼哈顿——当代艺术市场的崛起》,台湾典藏艺术家家庭股份有限公司，2007。

[3] Fensterstock, Ann. "Art on the Block: Tracking the New York Art World from Soho to the Bowery and Beyond." Palgrave MacMillan. September 2013.

深圳艺术品产业的发展与探索

杨勇

深圳市文联艺术策划委员会副主任、
北京首都师范大学硕士生导师

内容摘要 在经济全球化与信息全球化的热潮推动下,产业融合是新型国家发展的必然趋势与重要性战略选择。在中国大背景下,美术与产业的融合推动了艺术品产业的创新与经济的发展,本文以中国艺术品产业的发展概况为基础,以目前艺术品产业发展的八大创新模式为引导,对深圳艺术品产业的概况进行分析与探索。

关 键 词 美术设计 产业融合 创新发展

一、艺术品产业的概念

艺术品产业主要指美术产业,是指从事美术商品生产和美术服务经营活动的行业,它首先属于文化创意产业,其次还属于商业。

艺术品产业以美术价值链为核心,包含美术馆与博物馆群、美术创作与美术批评、艺术收藏与金融投资、艺术仓储与会展、艺术物流与艺术保险、艺术授权与艺术衍生品等相关产业。

二、艺术品产业的特点

艺术品产业作为文创产业的重要组成部分,是发达国家经济转型过程中的重要产物,其美术原创性内容具有一定的高附加值与可持续发展的特点,作为全球文化创意产业链的纽带,艺术品产业同时影响着全球的各大服务链与品牌链。

三、艺术品产业的价值与意义

作为国家经济转型与发展趋势的重要命题,艺术品产业的开发与探索体现了一个国家所拥有的人文精神与创新能力,成功的创新引领国家成功的经济转型与发展,在全球化的经济热潮与信息热潮的推动下,发展艺术品产业已成为多国重要的新型的战略性选择。

四、艺术品产业的国际市场发展概况

在国际艺术市场演化的过程当中,以美术价值链为核心的艺术品产业经历了包含"收藏型市场、消费型市场、投资型市场、类金融化市场"的四个重要的发展阶段。这四个阶段分别以个人艺术品收藏和消费为出发点到机构对艺术品投资基金的运营,再由艺术品的类金融化市场的发展衍生出艺术基金、信托、抵押等金融工具,由此推动了与美术相关的生产、评估、抵押、流通与保管等环节。

在全球艺术品产业的发展进程当中,以美国纽约、圣达菲、英国伦敦、日本东京、瑞士巴塞尔等一批艺术品产业相对成熟的发达国家与城市为成功案例,通过对以城市为中心的高端掌控,搭建艺术品产业链的运转中心,以"多元模式"对"美术+产业"进行多向融合与探索与发展,通过自身的城市优势与特点吸引多方艺术投资,积极培育艺术家基地,推动新锐艺术项目,举办专业艺术品会展,鼓励艺术品交易与流通,促进国际艺术市场的发展。

五、中国的艺术品产业发展概况

1990 年以来,中国开始将文化艺术当作产业来开发和经营,中国艺术市场逐步崛起。据统计,到 20 世纪末,我国国有艺术展览机构和其他形式的艺术品经营机构近万个,展览机构 40 多家。其中,相关的艺术从业人员有 1300 多人,工作领域包括艺术经纪代理、画廊、画店、美术公司、艺术品拍卖和图书批发等。经过三十多年的改革开放,中国已经发展成为了全球第二大规模的经济体。2011 年,中国艺术品市场交易份额位居世界第二,在最新的《TEFAF2016 年在全球艺术品市场报告》中也指出,中国艺术品市场份额占全球艺术品市场的 19%。

中国文化产业智库研究中心首席科学家西沐在其执笔的《中国艺术品产业发展年度研究报告 [2015]》中指出,中国艺术品产业不仅是

我国文化产业的重要组成部分，更是文化新经济发展的酵母产业。在新的常态下，艺术资源，尤其是中国艺术品产业资源资产化、金融化取向的重要性不断显现，中国艺术品产业及其新形态迅猛发展，市场、产业及其产业金融已受到越来越多的关注。

研究报告还提到，中国美术产业的规模目前分为三个不同的层次，即核心层、外围层与辐射层，据统计估算，2015 年中国艺术品产业规模为 8020 亿元。

该报告将目前中国艺术品产业的产品体系划分为：书法艺术品、美术艺术品、工艺艺术品、民间（非遗）艺术品、古董杂项艺术品、以版权为中心的衍生艺术品、艺术品服务、顾问服务等类型。相应地，中国艺术品产业的体系构成，概括地讲也可以划分为以下几个大的类型：

（一）书法艺术品产业

（二）美术艺术品产业

（三）工艺艺术品产业

（四）民间（非遗）艺术品产业

（五）古董杂项艺术品产业

（六）以版权为中心的衍生艺术品产业

（七）艺术品服务产业

（八）艺术品产业的支撑体系

（九）艺术品产业的生态体系

六、深圳艺术品产业的发展与探索

深圳作为中国第一经济特区，虽只有短短三十多年，但却是一座国际闻名的创新型发展城市。继高新技术产业、金融产业和物流产业以后，以艺术品产业为核心的文创产业目前已经是深圳的第四大支柱产业。深圳目前的市场经济体制和运作机制较完善，市场环境好，高新技术领先，金融业发达，毗邻香港的地理位置优越，对外经济合作频繁与紧密，这些优势均有助于深圳的艺术品产业的层次提升、艺术金融融资渠道的多样化的开发、美术产品的生产与国际接轨等。

当下，以中国为大背景的艺术品产业发展模式的创新十分活跃，根据《中国美术产业发展年度研究报告[2015]》总结的八大模式，可延伸思考深圳艺术品产业的发展与探索：

（一）基于特色资源的创新取向。围绕"名人、名品、名牌"来整合资源的"三名"模式，聚集特色资源和产业资源（参考《中国美术

产业发展年度研究报告[2015]》)。

关于该模式，目前拥有比较典型的案例，如国内知名艺术家与国际品牌的跨界合作，如爱马仕邀请上海艺术家丁乙为他们设计了名为"中国韵律"系列的丝巾；又如法拉利邀请北京艺术家卢昊设计了以中国传统哥窑开片陶瓷花纹作为外表皮设计的限量版跑车，最终拍出了1100万元的高价。

艺术家、美术作品与知名品牌的合作，尤其与奢侈品牌的合作可以追溯到19世纪，意大利一知名品牌最早运用蒙德里安的《红黄蓝构图》，设计出了享誉时尚设计界的蒙德里安裙，至今仍被视为经典。西方的这种美术作品与品牌互相交融的思路后来逐渐发展出了三种主要的合作方式：1. 通过艺术赞助与成立品牌艺术基金会等方式，发起艺术项目；2. 以品牌特点为核心举办由艺术作品介入与融合的品牌主题展览；3. 推出与艺术家合作的限量发售产品，带动市场消费。艺术家与品牌在合作的过程当中，一方面可提高品牌的价值，另一方面可提升艺术家的知名度，实属双赢的合作方式。

深圳拥有"设计之都"的城市名片，孕育了一批以平面设计、室内设计、建筑设计、服装设计等设计领域为主的专业人才与先锋性代表人物，都具有灵敏的专业触角和超前的业务前瞻性。基于"三名"模式的国内外合作经验，如何运用好深圳的艺术名人与设计名人资源，为深圳聚集特色资源与产业资源将成为深圳艺术品产业发展的新命题之一。以2015年第一届深圳当代艺术双年展为例，该双年展的举办以深圳成立35周年为契机，策展理念不局限于"当代绘画"，双年展的策展融入了深圳这座城市的特点，囊括了来自平面、室内、建筑等多个设计领域的作品。未来的深圳当代艺术双年展将成为成熟的独立展览品牌，目前则仍拥有着广阔的创新发展方向。例如：知名设计品牌的介入可提升双年展的力度，优质的视觉形象与符合展览学术核心的展览空间改造等；又如：企业赞助为展览费用与配套艺术项目与活动提供基础保障，支持双年展品牌产品的生产等。活用"三名"模式，通过多方介入双年展的品牌桥梁带动消费市场，同时达到品牌推广的目的，这里的品牌包含展览品牌、设计名品牌与企业品牌。因此，聚集深圳的知名艺术与设计资源，融入企业资源，探索适合深圳的方式与创新取向可带动深圳艺术品产业与经济的发展。

（二）基于"互联网+平台+艺术品"的创新模式。基于综合性服务平台，运用互联网机制，建构艺术品生产、交易、消费、服务等体系，使其成为产业发展的体系。（参考《中国美术产业发展年度研究报

告[2015]》)

据不完全统计,中国每年会诞生约21万的艺术生产者,以及约4000多万件的原创艺术作品,而一个实体艺术机构每年签约的艺术家不足百人,"互联网+平台+艺术品"的创新模式带给许多原创作品新的机会。就当前国内的情况而言,艺术品网站大体可分为四类,即资讯类网站、个人或企业机构类网站、在线交易类网站、艺术收藏类网站。

以深圳雅昌艺术网为例,该网站目前为中国最大的艺术品专业门户网站,拥有全球最大的中华艺术品图文数据库。雅昌艺术网目前拥有多达30多万件艺术品的数据库,其提供的拍卖新闻、艺术收藏资讯,以及艺术品市场的走势等内容丰富且及时,对于网上艺术品市场的发展起到了一定的促进作用,随着网上艺术品市场的发展需求,雅昌艺术网也不断创新与推动着新型美术产业形式的发展。

此外,在艺术品产业的另一方面,利用网络在线交易艺术品的方式主要有:1.拍卖网站,将作品确定最低价或无底价后进行在线拍卖;2.艺术家与网站合作,进行网络买卖交易与分成;3.网上画廊,大部分画廊开设官方网站,通过官网推广藏品,推介艺术家,通过远程邮购或直接买卖促成市场交易。

(三)基于泛IP驱动的艺术衍生品的创新取向。IP的最初概念来源于知识产权(intellectual property),而今的另一层含义为IP地址(Internet Protocol),取义:入口(参考《中国美术产业发展年度研究报告[2015]》)。

IP3.0的表现形式,指的就是在移动互联网上的入口,具有不可复制性与独创性。随着文学IP、影视IP、游戏IP大热,艺术IP也逐渐成为时代的新宠,基于泛IP的授权,发展泛IP的授权经济,以及泛IP美术产业也成为产业发展与融合的新方向。

艺术衍生品是美术与制造产业的跨界融合与升级的产物,主要分为两大类,一是艺术家原作的复制品,如限量版画、限量小型雕塑,二是依托艺术作品元素而设计的日常家居用品、服装配饰等产品。目前国内具有代表性的艺术衍生品的主要依托来自博物馆、美术馆和部分画廊等具有的自身特色的机构,其中,从博物馆的案例可知,目前中国艺术衍生品产值超过500万元的博物馆仅有北京故宫博物院和上海博物馆,但相比较台北"故宫博物院"6000万一年艺术衍生品营业额,国内的衍生品市场可见有着很大的发展空间。单从创新的角度出发,在艺术IP的创新发展上,北京故宫博物院别具一格的艺术衍生品

与品牌推广创新形式，多次成为坊间热门讨论的话题。另外有艺术家宋洋的艺术IP"Bad girl"在今年4月上海时尚周的跨界合作，仅活动现场就发布了"2个亿"的艺术商业战略跨界合作。

深圳365艺术超市则运用"艺术超市"的理念。艺术品超市具有艺术品买卖、连锁超市以及博览会等模式的综合性优势与特点，以原创艺术品和实用艺术品为主要产品出售，把艺术衍生品推向人们生活的多个领域，艺术与日常消费产品的创新性结合是365超市开辟的一条开发艺术衍生品独特道路。然而，艺术超市虽好，但单一的零售模式并非长远发展的良策，应持续创新与发展。深圳艺术衍生品开发的产业链尚存不足，需多方借鉴国内外成熟的案例与经验，寻找与开辟符合自身城市文化特点的艺术衍生品市场道路。创意与设计作为艺术衍生品最具竞争力的环节，需充分挖掘深圳特色美术与设计资源，避免产品品类单一性与内容局限性；以人为本，了解市场需求，注重产品的系列性与延续性，注重大众化与平民化；注重培养客源，注重线上线下营销推广与销售的多渠道开发，开拓消费市场；注重知识产权制度的完善与艺术授权系统的健全化发展。

（四）基于传统+当代设计的时尚产品的创新取向。如：产品融入当代生活；产品适应当代审美，不断时尚化；通过工艺创新，不断开发消费需求，以此满足更多个性化需求（参考《中国美术产业发展年度研究报告[2015]》）。

中国在艺术品产业的转型与升级发展中，创新性使用"传统"元素的理念是极具"品牌力量"与推动作用的，以当代文化的新视角，对中国古老传统进行新的诠释可给人以耳目一新的视觉体验，如最近国产品牌百雀羚因富含中式古典风的全新设计理念而大受消费市场的好评。又如近年来，传统"手工艺"在当代设计领域越来越受关注，设计师更是充当"手作人"的角色出现在了深圳的各类创意市集上，而与深圳年龄相匹配的是，这些热衷于"手工艺"的设计师大多都是年轻人，他们以当代的设计理念赋予了传统"手工艺"以创新性的价值体现，重新带动起了人们对传统"手工艺"的认识与重视。于深圳而言，大力支持与鼓励独立"手作人"的品牌生长将有助于艺术品产业的完善与发展。

（五）基于艺术品资源化、资产化、金融化、证券化（大众化）的创新取向。建构以艺术品资源资产化、金融化发展的平台化体系，对接金融及产业支撑体系，整合资本市场的资源，为市场提供多元化、多样化的产品与服务，以此满足大众不同的多元化的新需求（参考《中

国美术产业发展年度研究报告 [2015]》)。

深圳文化产权交易所成立于 2009 年,是一个面向国内外的文化产权交易平台、文化产业融资平台、文化企业孵化平台与文化产权登记托管平台。深圳文交所与深圳文博会一直有着紧密的配套互动及功能互补,这种紧密联系常年促进创新型项目的产权交易与文化艺术的进出口贸易。若以艺术品金融化为例,有鉴于上海文交所的成功经验,关于艺术品的投资和交易,需遵循从易到难、循序渐进的方式。艺术品金融与交易应注重培育艺术投资基金、信托、担保等机构,发展完善的艺术品金融配套服务,吸引社会与财富群体多方参与艺术品的消费、收藏与投资。在艺术品的选择上,应首选拥有相对定评的艺术品,再在此基础上开发登记、仓储、托管、市场指数、鉴证、保险、运输、结算、信托、版权保护等配套服务。持续开发具有一定交易难度的艺术品品种,如:翡翠玉石、当代艺术、艺术地产等,以推动艺术品交易向类金融化发展,并进一步推动更广泛的艺术品金融配套服务(参考《中国艺术品产业的发展战略》)。

(六)基于全球艺术品产业链重塑的创新取向。艺术品产业链构成比较复杂,产业链较长,包含:从创意、设计、生产制造,到流动销售、消费。如何发挥优势,在全球整合配置产业资源,按照产业分工与整合内在规律,合理布置产业布局与产业链布位,不断在高端、战略产业链整合中占有主动权,是有效利用战略和整合产业资源,拉长产业链,做大产业规模的关键(参考《中国美术产业发展年度研究报告 [2015]》)。

构成艺术品产业链的部分重要内容如:满足艺术品仓储的艺术品保税仓库,满足艺术品安全的艺术品保险,满足艺术品运输的艺术专业物流,满足艺术品典当的艺术评估系统,满足艺术品定制、艺术衍生品开发、生产、销售的成熟体系,满足艺术创意产业集聚区的再升级相关政策等。

为形成更有竞争力的艺术品产业链,中国开始支持和着重对艺术产业集聚区与自由贸易区的建设以及文创产业扶持政策的设立,其中,艺术产业集聚区是建设艺术品产业强国必要的空间载体,我国已经培育了北京 798 艺术区、上海 M50 艺术品创意基地、上海红坊、深圳大芬油画村、深圳华侨城创意文化园等一批艺术产业集聚区。其中,第一批属于艺术家自发开发利用的艺术产业集聚区,如北京 798、上海 M50;第二批属于由政府介入的艺术产业集聚区,如北京宋庄、草场地、上海的 8 号桥、1933 老场坊、红坊以及名仕街等。第三批属于在

文创产业扶持大力发展的时候出现艺术产业集聚区，如张江高科园区、紫竹园区、尚街 loft；第四批属于真正基于服务性产业艺术产业集聚区，如华侨城集团开发的深圳市华侨城创意文化园、德必创意地产开发的法华系列和易园系列园区，这些园区以服务为增值，通过巧妙的创意建筑设计，提供了完善的创新办公环境空间，目前正成为一种新型的主流方向。

然而，时代发展的迅速让园区的经营者不得不多方吸取国内外的经验和具备前瞻性的视野，在面临未来艺术产业园区的转型、升级、模式创新上的战略选择、发展路径以及国际合作的可能性、国家文化政策的方向等问题上，积极进行讨论并研究新的成果。

另外，依托国家自由贸易区等有利条件，深圳加强了自身的国际化的仓储和通关服务，如"艺术前海自由港"仓库落地深圳前海湾保税港区，通过与保税区海关的协调，实现艺术品通关、展示、交易的便利化。

在国家政策上，2012 年以来国家文创扶持政策发挥了一定的开拓和引导的作用。以深圳为例，深圳的专业艺术机构的数量与艺术跨界合作现象呈上升趋势，据不完全统计，2016 年深圳专业的美术馆、画廊、艺术机构目前为 39 家，全年举办展览约 107 个。数据显示深圳的画廊、艺术机构与 2012 年以前相比增长迅速，坐落于华侨城创意园的主流画廊，如蜂巢当代艺术中心、桥舍画廊、谷仓当地艺术空间；坐落于欢乐海岸的艺术机构，如海莱画廊、盒子艺术空间；坐落于前海自贸区的艺术机构，如前海壹会艺术空间、天米艺术空间；成立于近两年的艺术机构，如杨锋艺术基金会（有空间）、1618 艺术空间、上启艺术、虎吓艺术顾问机构、绽放花园、33 艺术空间等。

在艺术品产业发展中，艺术会展也承担了重要的角色，近几年深圳拥有了几个相对稳定且具有一定影响力的文化、艺术博览会和双年展，如深圳文博会、艺术深圳、深港城市\建筑双城双年展、深圳当代艺术双年展、深圳新媒体艺术节、深圳独立动画双年展等。文化政策的扶持虽带来了积极与进步，但有鉴于这几年的发展现状，可看到政策主要把艺术品产业集中在艺术品一级市场，仍缺乏对艺术品产业的体系做出系统性的界定，如对美术产业主体培育、投资交易、平台建设、国际贸易等的系统性要求等。

（七）基于艺术品科技产业发展的创新取向。以互联网平台化为主导的技术及其体系的不断发展，推动着中国艺术品交易范围、交易边界以及交易规模的发展，改变着中国艺术品产业的发展格局。基于大

数据的综合服务平台技术、科技鉴定、鉴证备案技术与体系等的发展，新的美术产业业态有望于未来催生，中国艺术品科技产业进程的发展也将进一步被推进（参考《中国美术产业发展年度研究报告[2015]》）。

过去，艺术品产业可分为艺术品创作与印刷、艺术展览与销售、艺术品网络传播等门类。随着移动互联网、云计算、大数据等技术的普及与发展，虚拟3D技术、VR技术、线上线下浏览方式的应用，艺术品产业的门类正在被整合为一个综合互通的系统，促进了艺术品的价值生成与流通、海量艺术品信息的开发和使用、艺术品的大众化欣赏和消费。

（八）基于"文化+""艺术+"的创新取向。其一，围绕产业融合做文章，推进艺术品及其资源与科技融合的战略方向；在消费层面，积极推进与社会、生活、旅游融合发展。其二，基于跨界融合机制，培育新兴业态，发展多元多层产业体系（参考《中国美术产业发展年度研究报告[2015]》）。

以K11为例，至今已经运营7个年头的K11基于"文化+"与"艺术+"的创新取向，将商业利益与文化趣味相结合，作为一种新的"商场艺术模式"在上海和香港取得了傲人的成绩。除了运营艺术商场，K11艺术基金还在运营一个艺术村庄，以此建立与海内外艺术家、艺术机构与院校的合作，展开不同命题的研究与讨论，并在商场和多地合作展出相关作品，合作对象包括日本东京宫、伦敦艺术学院、法国蓬皮杜当代艺术中心等。

同样作为艺术村，深圳的大芬油画村则与K11的艺术村不同，大芬因服务而生，开艺术产业的先河，成熟的产业链享誉国内外。大芬油画村是在原有村民居住区的地理条件下改建的，是以画廊和艺术交易为主的艺术产业链，其以原创油画及复制艺术品加工为主，附带有国画、书法、工艺、雕刻及画框、颜料等配套产业的经营，形成了以大芬油画村为中心，辐射闽、粤、湘、赣及港、澳地区的油画产业圈。《无墙的美术馆——原生艺术区的再造》一书中指出，随着国家与政府政策对深圳的介入与规划，作为延展型的城市，深圳新的CBD区域正日渐演变为高科技区域，这其中也包括金融与设计区，此外，深圳的艺术教室、实验室、创客空间等也逐渐影响着艺术产品。

不盲目跟风国际，真正意义上寻找适合大芬油画村的"文化+"与"艺术+"的创新取向，才能带动大芬艺术产业的转型、升级与发展。如通过整合区域内的公共空间、艺术经营空间，构建新型艺术社区，推动艺术家与商业品牌的合作，形成大芬品牌，带动美术产业的

升级，为在地艺术的生发提供持久养分；如艺术与科技技术的结合可成为大芬未来的新命题，发挥艺术的公共性，把握艺术市场化的机遇，实现作品原创力、跨界创新力、多元产业化和社会影响力，打造集展示、特色交易、观光、休闲于一体的文化艺术小镇等。

结语

中国艺术品产业对当前文化经济发展的推动、文化产业结构的优化有着重要的作用，对国民经济的积极影响也日渐壮大。深圳艺术品产业发展前景是值得期待与努力的，应关注国际，完善相关文化与政策，增强社会信用机制，大力推动艺术的多方向融合与创新，不断蓄力并成就艺术品产业的可持续发展。

艺术·学术·市场
——以杭州信雅达·三清上艺术机构的实践为例

董捷

中国美术学院副教授

内容摘要 避开在谈论艺术和艺术品过程中我们常常使用的"以后人观"的视角,站在当下审视艺术品和艺术市场,可以发现很多"远观"难以发现的丰富细节,本文就希望能从一个艺术机构单体出发,链接出诸多关于当下艺术市场值得讨论的问题。

当今的艺术市场,正在吸引着越来越多的资金进入,相对于传统的艺术品功能来说,保值、投资功能似乎正在逐渐超越艺术品本身的审美功能,艺术品越来越作为商品而存在。而在艺术和市场融合过程中,存在一系列乱象,如交易机构的诚信问题、作品的质量问题、机构自身的造血难题、艺术资源难以得到有效开发等。如何解决艺术市场中的一系列问题,实现艺术与市场的有效融合,创造更高的产业价值,是我们亟待解决的问题。

学术性展览作为艺术与市场融合过程中的重要一环,保证着艺术作品的高质量和高规格,具有正本清源的作用,是摆正艺术和市场二者关系,构建良好的艺术市场发展环境的关键。

关 键 词 艺术市场 艺术产业 学术性展览

笔者所列举的信雅达·三清上艺术中心,是近年来在浙江艺术市场中崭露头角的一家以中国传统绘画为经营方向的艺术机构,如今在国内也已小有名气。虽说并不能完全作为艺术与市场相结合的完美案例,但是其发展成长的过程也十分具有借鉴意义。

2011年,位于西湖文化广场的信雅达·三清上艺术展厅亮相,立于杭城艺术品收藏市场的潮头,成为艺术市场中饱含理想、坚持与朝气的后起之秀,引起业界的广泛关注。短短一年的时间,钱塘南岸的信雅达国际,同一家画廊,已经成为集展览、创作、讲座、论坛等功能为一体的综合型艺术中心,面积达三千平米,首展迎来四位签约艺术家联展,展出作品一百余幅。

信雅达·三清上所依托的信雅达文化艺术发展有限公司，是由信雅达集团投资创建的浙江省首家集当代中国书画艺术的展示交流、教育推广、销售经营、艺术策划、科技文化应用及资本运作于一体的规范、高效的艺术平台。

开业首展就借展览主题"三清画语"，表达了三清上艺术中心在解决艺术家、艺术机构和藏家三者之间不信任问题的决心，"三清"，本指道教之上清、玉清、太清，代表过去、现在和将来的永恒过程。信雅达文化艺术推崇"三清"的至高理念，旨在为艺术家、收藏家、艺术机构三者之间构建一个诚信、公平、透明的和谐互动平台。本着"三清"的理念，将所选择的优秀艺术家们发自内心本真创作的作品，推介给一流的收藏家和艺术机构，进而巩固和拓展他们在当代艺坛上的话语权，由三者之间的"三个不信任"走向"三清"，实现"三赢"。

五年来，"三清上"本着"收藏艺术、传承文化"的使命和"三清上"的理念，以国内知名艺术院校——中国美术学院、中央美术学院等为学术依托，以提供"真精逸品，真诚服务"为己任，致力于发展为"艺术、学术与市场相结合"的高品质专业机构。公司拥有国内权威专家组成的艺术投资顾问团队，包括潘公凯先生、王冬龄先生、尉晓榕先生等学术顾问以及齐建秋先生、黄鼎先生等市场顾问，在艺术品的价值分析方面有着绝对的优势，在帮助国内外各领域的高净值人士与书画爱好者解读艺术、呈现精品的同时，也能够有效保证艺术品投资者的投资回报。

在信雅达·三清上艺术中心，不仅能够欣赏到难得一见的艺术家佳作，更能够以会员制的方式，享受为收藏家提供的独家专业顾问式艺术投资服务、艺术品的保管、投保及回购服务、艺术讲座、艺术沙龙、艺术品鉴赏总裁班及世界博物馆艺术之旅等综合艺术服务。与此同时，艺术中心独创性地将艺术与茶文化进行完美融合，创立了三清茶叙艺术茶会所。这不仅为艺术家和广大艺术爱好者提供了交流、养身和养心的高品质平台，更成为杭城首创该类运营模式的典范。

信雅达经营模式具体分为四个方面：第一、会员发展计划。信雅达文化艺术本着保真、保精、保值的诚信经营理念，推动文化与科技的融合，着力开发数字水印、网络认证等高新技术，大力推动文化产业升级。第二、信雅达·上空间网络旗舰店。信雅达搭建上空间的网络平台，实施网上交易制，利用淘宝、微信创建旗舰商场，适时举办网络拍卖专题，与支付宝合作，为安全交易保驾护航。第三、三清茶叙艺术茶会所。信雅达文化艺术在国内首创艺术展厅与茶文化会所高度

结合的全新业态，以"焚香、点茶、挂画、插花""四雅事"为每一茶包厢的主题，旨在推广茶文化、书画文化、国学文化等，以提升国人的文化素养与艺术品位，弘扬传统文化艺术。第四、美上美学教育机构。为每一个美学信仰者量身打造美育环境的同时，深耕其美学信仰，以典范价值影响社会。

信雅达文化艺术的经营优势在于：作品保真、价格权威、真精逸品、真诚服务。也正是这种保真和诚信经营模式，握准了当代书画市场需求的脉搏，有效解决了艺术家、艺术机构、收藏者之间互不信任的现状，是对当代书画市场模式的大胆创新，为杭州书画市场注入了一剂强心针，更有助于推动全国书画市场朝着更为健康、理性、繁荣的方向发展。

2017年，已经是信雅达文化艺术成立的第五年，三清上艺术中心正在举办五周年特别展览系列，从展览的规模上看，三清上艺术中心已然成为集浙江、江苏、福建、北京、上海、山东等多地为一体的重要美术作品的收藏展示平台。五年来，共举办展览近六十场，合作艺术家由点及线，贯穿南北，达近百位。五年的探索历程中，艺术市场细风软雨和疾风劲雨并存，复杂市场环境的考验和磨砺，让三清上在业内迅速站稳脚跟，得到大江南北艺术家、藏家的认可和信任。

从三清上艺术中心的经营模式和发展方向具体来看，这家机构无疑是牢牢把握了立足艺术市场的几个主要方向：

一、诚信先行，艺术品保真保精

艺术品市场本身是一个"二手市场"，艺术作品在艺术家、艺术品经营机构、藏家（同时又充当买家和卖家）之间循环流通，各种人为、主客观的问题，增加了艺术品经营机构打造诚信、"保真"的难度。

与国外成熟的艺术品交易体系不同，在我国，艺术品市场秩序和消费环境不容乐观，如经纪人制度不完善，私人交易现象依然存在，制假、售假纠纷逐年上升，恶意炒作、哄抬画价等不公平交易问题突出，这些问题严重影响了市场秩序，损害了市场信誉。此时，诚信在画廊和艺术机构经营中就显得尤为重要，信誉度也成为艺术品经营机构的生命。信雅达文化艺术推崇"三清"的理念，旨在为艺术家、收藏家、艺术机构三者之间构建一个诚信、公平、透明的和谐互动平台。做到清清爽爽，清清白白。

在这样的经营理念下推广的艺术作品，都带有机构的态度和坚持，推介作品皆为艺术家发自内心本真创作的作品。艺术家乐意将优秀作品带到画廊，画廊也有信心将其推广给藏家和大众，三者之间形成了良性循环的闭环，走向"三赢"。

二、创新运营，打造品牌产业链

信雅达文化艺术以三清上艺术中心为依托，塑造了三个高端文化品牌：三清上品艺术衍生品、三清茶叙艺术茶空间和美上美学美育机构。

（一）三清上品——高端与大众化的结合

三清上品，依托信雅达文化艺术强大艺术家群体的支持与独家授权，主张艺术应该融入生活，成为一种生活态度，即"艺术时光，随心而行"的理念，在传承与吸收东方传统美学艺术的同时，更关注现代都市人新中式艺术美学产品体验的复兴。

艺术品作为面向精英阶层的高端消费品，有其审美价值和投资价值，是艺术品经营机构关注的重点，而艺术衍生品在画廊业是一个常常被忽视的部分，尽管国外的美术馆和画廊已经有很多值得借鉴的优秀案例，但中国文化创意产业大环境中存在授权混乱，抄袭成风等乱象，使得开发优秀艺术作品资源面临很大困难，三清上艺术中心利用艺术家群体的支持，获得独家授权，将艺术衍生品与生活结合，生产出丝巾、抱枕、瓷器等衍生品，结合线上经营的优势，真正做到了将艺术送至寻常百姓家，实现了艺术与生活的完美融合。同时衍生品不仅为艺术机构带来收益，也为艺术家带来知名度上的提升，更潜在培养了大众的消费观念，可谓多赢。

（二）三清茶叙——茶空间与画廊空间的融合

三清茶叙，是一家将艺术与茶文化高度融合的特色茶空间。茶叙以宋代以来文人雅士推崇之"四艺"（即点茶、插花、焚香、挂画）为经营主题，是品茗论艺、洽谈商务、修身养性的理想场所。共有"共花语、晓雨来、枕石漱、揽朝云、泽星辉、信长风、游八极"七个贯通古今的艺术空间，茶空间同时作为艺术品的展示空间，一定程度上完成了潜在消费者引流，挖掘了潜在的艺术消费群体，提升了展览价值。

(三)美上美学——美学教育与艺术家资源的对接

美上美学是由信雅达文化艺术打造的高端美学教育平台,以"传递美学信仰"为使命,以"传播艺术美学、人文美学、生活美学"为目标,签约中国八大美院、九大艺术院校的专业师资,邀请个国际顶级艺术、人文、形象等各领域师资。教学内容涵盖书法、油画、国画、儒释道、茶道、古琴、礼仪、艺术品鉴等;形式则不拘于传统的亲身相授,更有人文艺术游学、线上互动等创新模式。旨在为每一个美学信仰者量身打造美育环境的同时,深耕其美学信仰,以典范价值影响社会。实质上,一方面有效利用了现有艺术家资源,将其转化为教育机构的优秀师资,另一方面,也完成了对于潜在艺术品消费者鉴赏能力的培育,最终完成了整个产业链中的闭环。

三、学术积淀,艺术与市场融合的关键

上述两点中,无论是要促进艺术家、艺术机构、藏家三者之间的信任还是打造品牌产业链,都离不开一个本体——高质量的艺术展览。一方面,展览所树立的学术高度,直接决定是否能吸引优秀的艺术家合作;另一方面,展览作为将艺术家推广出去的手段,艺术家所呈现出的面貌,间接影响着藏家的收藏倾向。

在国内,艺术和美学教育并未普及,大众艺术消费行为还完全处于自发阶段,大众缺少艺术消费习惯,艺术品仅仅作为收藏对象而存在,保值和赚钱是其最主要的功能。很多人买画都是人云亦云。当艺术品被当成了可以快速变现的金融产品,也就催生了一批既没有艺术价值也没有时代精神的"当代艺术品"。艺术作品的评判标准的混乱、艺术品价格虚高、泡沫和市场动荡等现象,使得真正的艺术爱好者望而却步,繁荣艺术市场也成为一纸空谈。保证艺术作品在满足审美需求的基础上能够有稳步的价值提升,成为艺术品经营者必须要把握好的重点,而实现这点的关键便是回归艺术本体,从根本上选择高质量的艺术家和艺术作品,如此,学术性展览的重要性不言而喻。

信雅达·三清上艺术中心深知离开了立足的基础,一切都只能是空中楼阁,从成立以来就十分注重保持展览的学术性。

首先,与受西方收藏者主导,有着严重炒作和噱头成分的当代艺术不同,三清上艺术中心立足本土,有着自己的坚定立场和学术脉络,成立五年来,始终坚持中国传统书画的经营方向,始终坚持以水墨艺术作为展览推广的主要内容,保证了展览的高度和专业度,为艺术中

心定下了高的规格和基调，符合艺术品本身的属性，也使得艺术市场朝着良性的方向发展，更带动展览相关的品牌产业链打造。

其次，资本进入艺术领域，商业机构已经看到艺术的力量，艺术也看到市场对于激发艺术创作的积极作用，但打着学术展览旗号的商业展览大量占据艺术市场，学术与商业是在结合中共同促进还是最终落得学术商业化的结果，这需要艺术机构用心衡量和经营，需要策展人拿出有质量、有想法的策展方案。展览学术性的保证与艺术品本体的回归为整个艺术产业带来了良性循环的可能，但目前大量漫天飞的所谓学术展览，给我们带来一种认知上的危机——学术到底是什么？

展览的学术性首先体现在展览内容与展览主题的吻合度上。目前许多展览存在以展览主题为噱头、过度宣传的现象，而实际在参展艺术家的选择、展览主题深度上都有极大欠缺，导致展览最终变成"大杂烩"，也加剧藏家对于展览机构的不理解、不信任，这也成为一批小画廊逐渐倒闭的原因。

学术性更体现在展览主题从历史角度来看是否真正具有意义。2014年，我受邀作为学术主持与三清上艺术中心展开长期合作，除担任常规展览的学术主持外，主要策划了"文人与物"系列的三个展览：2015年的"幻·象——新工笔名家邀请展"、2016年的"长·物——清供主题绘画邀请展"、2017年的"艺·圃——园林主题绘画作品邀请展"。

如果说"幻象之喻"的关注点是文人眼中的"物"以及由"物"所生发出的视觉游戏，那么作为清供呈现的"长物之志"，或多或少可看作文人人格的"物化"。作为系列的收官之作，蕴含中国传统园林多重深意的"艺圃之秋"则是"文人与物"更为广阔的交融空间。

三场展览，从展览主题的拟定来看，以文人与物作为展览主线串起展览脉络，具有文人与文人画传统的深厚积淀。在艺术家的选择上，重视艺术家的学术传承，坚持选择拥有国内著名艺术院校背景和依托的优秀艺术家合作，同时融合国家级、省级画院的书画家资源。"幻·象——新工笔名家邀请展"邀请了金沙、陈林、张见、高茜、徐华翎、杭春晖、郑庆余、潘汶汛、邓先仙九位艺术家参与；"长·物——清供主题绘画邀请展"邀请尉晓榕、老圃、郑力、张铨、李桐、章燕紫、花俊、李金国、姚媛、罗颖、杨东鹰、王颖十二位艺术家。"艺·圃——园林主题绘画作品邀请展"，共有沈勤、周京新、茹峰、郑力、金沙、林海钟、丘挺、杜小同、张见、罗颖、杭春晖、祝铮鸣十二位艺术家参展。

三年的展览步伐中，合作艺术家从中国美术学院、浙江画院拓展到中央美术学院、中国艺术研究院、南京艺术学院、江苏省国画院，其中既有尉晓榕、周京新等在国画界享誉已久的名家，也有不少近年来受到广泛关注的青年新锐；既有以郑力、林海钟、丘挺等为代表的传统笔墨，也有张见、金沙等在国际上得到承认的"新工笔"画家。艺术家由点及线，贯穿南北。学术依托逐渐有了坚实的基础，最终保证了展览学术结合市场的高品质水准。

　　"艺·圃"园林主题绘画作品邀请展作为"文人与物"的收官之作，同时也拉开了三清上艺术中心五周年系列展的大幕，尽管三清上艺术中心在五年探索历程中有许多不足之处，但其总体所坚持的学术为依托，融合市场的发展模式已经使其稳步成长起来。希望三清上艺术中心探索艺术与市场融合的实践能够为艺术产业的形成和发展带来一定的借鉴，同时期望艺术产业优化升级能够稳步推进，走向繁荣。

从传统艺术到现代产业
——书法文化的发展语境、表现程式及产业化路径

赵辉

> 深圳大学师范学院美术系教师、深圳大学文化产业研究院兼职研究员

内容摘要 在全球化的大背景下，随着社会转型和市场经济的兴起，文化创意产业发展得如火如荼。而书法产业作为文化产业的重要组成部分，亦面临着从传统艺术到现代产业的转型与升级。探赜书法艺术的发展语境、表现程式、衍生机制及产业化路径等，对于书法艺术的现代转型，增强国家的文化软实力，以及推动书法艺术走向国际等有重要作用，符合国家文化战略的发展要求。

关 键 词 书法艺术 文化产业 发展模式 大众媒介 生成机制

 书法艺术作为中华民族文化的精髓，是中国文化核心的核心（熊秉明语），在中国传统文化体系中占据极其重要的地位。而当代书法艺术经过了三十多年的继承、探索与创新发展的过程，书坛亦出现了百花齐放、充满生机的新局面，并涌现出了许多优秀的书家，创作出了诸多优秀的书法作品，迎来了书法事业的大繁荣和大发展。尤其是随着现代产业和现代展览的兴起，使得书法艺术达到了前所未有的"热潮"，表现为各种书法教育、书法产业、书法媒体、书法活动以及书法市场的迅速兴起与蓬勃发展等。然而书法产业作为文化产业的一部分，其发展毕竟处于初步阶段，与时代的快速发展相比有所滞后。因此，研析当代书法艺术的发展语境、发展模式与转型、升级的路径等是目前亟须解决的问题。

一、当代书法艺术的发展语境

(一)时代变迁下的发展语境

中国书法的发展经历了几千年的历史进程,每一个时代都有其独特的主流书风与时代精神,如商周朴拙,秦汉气势,魏晋风度,盛唐气象,宋元尚意,明清尚趣等。时代的变迁不仅导致书法风貌和审美观念发生改变,也使书写方式发生变迁,如壁上书(刻壁书、题壁书)、案上书、悬臂书等;书法作品的观赏模式也在发生变化,如伏案、把玩、悬挂、展厅等。此乃时代的变迁引发的书法生存语境的变迁,可见书法与时代之关联。古人云"笔墨当随时代",时代影响下的书法艺术多元化的观念在逐渐凸显出来,尤其是书法文化价值观念和时代使命的关系日益突出。熊秉明言"中国书法是中国文化核心的核心",可知书法在文化体系中的重要性。罗扬也言书法从它诞生的那天起就深深打上了中国文化的标记。无论从书法的产生还是发展,都是围绕着文化这个核心来运行的,那种对书法技法层面的学习以及对书法线条表层的审美,只是一种肤浅的体悟,对书法的真正理解,是隐含在汉字书法里的文化内涵,是一种超乎笔画之外的玄妙,是一个幽深无尽的文化世界。因此离开了文化的概念,书法将失去它的一切耀眼光辉、文化精神的坚实支撑。书法独特文化价值被技巧以及形式等因素所掩盖。"只有文化书法和艺术书法的专项研究与有机结合,才能真正完成传统书法的当代诠释与解读;才能从理论上指导书法完成现代转型;才能使书法以其特殊的艺术属性融入当今繁荣而多元的世界文化格局中。"[1] 上文有言,随着时代的快速变迁,书法赖以生存和发展的语境发生了根本性的变革,因此,书法艺术的当代生存和发展以及建构亟须文化因素的注入,只有如此,才能与时俱进,使传统文化焕发光芒,永葆书法艺术魅力!

(二)中西文化交融下的发展语境

随着经济全球化和世界经济一体化趋势的不断增强,同时也伴随着改革开放的深入以及网络信息化的高度普及,中西文化艺术的交流日益增强,本土的文化体系也必将成为多元世界文化的重要组成部分。然而在此过程中,西方各种艺术思潮充斥着国内的文化艺术界,西方

1 冯印强:《文化书法、艺术书法、商品书法——当今书法存在发展的三大主题》,《美术报》,2007年4月7日,第041版。

文化的"强势入侵"不仅使国人的生活方式与艺术观念发生了的变革,也使中国传统艺术发生了历史性的变革。首先,20世纪80年代中期,随着改革开放,西学涌入,书家主体意识趋于强化,反叛传统追寻个体创造意志的实现,成为主导思潮,这种书法激进主义造成经典的祛魅和书法传统的边缘化。[2]其次,钢笔、圆珠笔的产生和发展在一定程度上替代了毛笔这门古老的书写工具,尤其是电脑的普及冲击了毛笔的实用性。书法艺术作为古老的中华传统文化面临着巨大的冲击,这是中西文化交流大背景下造成的弊端。再者,二玄社、雅昌等机构发明的高科技复制、印刷技术将书法艺术这种古宝墨迹大众化、普及化,使国人看到了精致的古人墨迹复制品,这给书法文化的传播与发展提供了得天独厚的优越条件,这是中西文化交融产生的良性循环。然而也有一些不正规出版社对于所谓"经典"的书法作品和"名人""名家"书法作品大肆印刷,这些"作品"的面世在一定程度上影响了书法爱好者的审美取向,造成了审美的误区所在。

(三)展览机制下的发展语境

当代展览模式、评审标准、展厅要求、装裱特色等因素对书法的审美影响至关重要。展览带来的正面影响众所皆知,其随之带来的弊端也在大量凸显。如书家乱作诗词、诗意游离现象严重;书家抄写古人诗词,各种漏句、错字、掉字、繁简字乱用、通假字错用等错误较多;各种书体杂写、多色拼贴、乱盖印章等现象严重;过分注重装饰书写,各种跟风、模仿等现象盛行。在今天的"展厅时代",书法生存的价值,就是具体表现为书写技法的大比拼。区别在于过去的技法大比拼,是比拼书写毛笔字的技术(即写得好与否);今天的比拼,是比拼对古典经典的艺术表现好不好。两者之间的差别,已经可以感受到强烈的时代变迁了。[3]此外,展览机制下还产生了专门以培养国展入展、获奖的培训班等。模式化的培训、教学还导致了书法创作产生了技术化的倾向,如"二王"书风的过度流行化,千人一面的书风现象严重。白砥曾在《当代学王书风缺失什么》中总结为三点:风格意识的不自觉,筋骨、风骨之缺失,空间感的失落。由此可知,当今只重形式而缺乏内涵的外延风气兴盛。虽然这种现象是展览效应不可避免的,但是应

2　姜寿田:《当代书法大众化之失与当代书法的文化失范》,《美术观察》2007年第10期。
3　陈振濂:《"阅读书法"与构建当代书法的健康"生态"》,《青少年书法》2012年第05期。

该注意有个"度"的限制。综上所述,展览模式下书法艺术的生存语境弊端归结为四点:文化内涵的缺失、书体杂糅的嫁接、千人一面的雷同以及形式至上的装饰。

二、文化属性下书法艺术的表现程式

著名艺术批评家丹纳曾言:"艺术家本身,连同他所产生的全部作品,也不是孤立的,……要了解一件艺术品,一个艺术家,一群艺术家,必须正确地设想他们所属的时代的精神和风俗概况。"[4]因而,在当代开放的文化大背景下,探赜书法艺术的审视定位与表现程式,必须将其放置于历史演进和时代发展的坐标体系中。在立足中国传统文化精神的基础上对书法艺术进行研究,方可把握住书法发展的时代脉搏。

(一)复归传统,重构人文主义经典——文化历史和时代精神下的书法审美内涵

钟明善云"中国书法是传统文化思想最凝练的物化形态"。罗扬也曾在《书法的灵魂》中言:"书法负载着丰富的文化心理和人文信息,绵延几千年经久不衰,除了她完美的艺术形式集中体现了中国艺术的基本特征外,更主要的则是书法中蕴含的精神力量具有决定和指导的因素,这就是书法的灵魂。……什么是书法的灵魂呢?这个灵魂就是中国的文化和中国的精神。"由此可知书法与中国传统文化同音共律,紧密相关。中国传统文化对书法艺术的发展起了渗透与指导作用。因此,在当代文化语境下,在展览时代状况下,书法创作应向传统文化汲取,与时代精神相融通,进而解析书法文化价值的深层结构,因为书法文化价值的深层结构体现的正是书法的时代精神气象。王岳川曾提出"文化书法"这一概念,而"文化书法"正是当代书法生存语境下所需要的。"文化书法"意在凸显中国书法的文化根基和内涵,强调文化是书法的本体依据,使书法成为文化的审美呈现,文化与书法具有非此不可的关系。书法是"无法至法"的艺术形式,是超越技法之上直指心性的文化审美形式。[5]

"文化书法"的提出对书法艺术的发展和现代转型有着积极影响,书家不仅要从有文化底蕴的经典书法作品中汲取营养,同时也要借鉴

[4] 丹纳:《艺术哲学》,北京:人民文学出版社,1981年,第57页。
[5] 王岳川:《书法文化精神》,北京大学出版社,2008年,第275页。

新出土的书法文献资料，如新的古文字素材、新的书写内容以及工具材料等，新的素材引发新的书写技法和新的审美追求，进而对当代书法的创作形式与审美倾向产生新的影响。在传统文化语境和当代文化语境的影响下，书法扮演着实用和艺术双重的审美属性，在这种审美属性下，需要以古为镜，借古开今，借鉴古人的"文以载道"精神。如从北宋提出"文道两本"以来，"文以载道"是历代文人的历史使命与社会责任；而"技进乎道"是历代文人从事艺术的本体认识，即经技进入艺，从艺升为道的层面，从而完成从自觉文化到文化的自觉的历史进程。[6] 书法艺术作为中国文化的符码，从文化属性上加以审视书法艺术的价值，更能体现其文化属性与审美价值。

（二）修复断层，建构展厅话语权——展览机制和展厅效应下的书法创作趋向

首先，随着时代大环境的变迁，书法的生存语境和审美趣味亦随之变化。如书写的规模由小尺到巨幅，书写的姿势由坐书到立书，作品的观赏由书斋到展厅。尤其是展览机制对当代书法创作的推动因素日渐增多，使得书法创作的形式多样化、流派化，书法形成了从未有过的繁荣与昌盛。然而随之的弊端也相应产生，如形式过强、内容过弱，嫁接、拼接、克隆、模仿"成风"，装饰形式至上、功利至上等，这些弊端势必影响到书风的正常发展。因此，须去伪存真，正本清源，才能保证书法艺术的正常发展。

其次，展厅效应对书家创作影响极为重要。展览模式下需要的更多是巨幅作品，小则六尺，大则八尺，而为了符合展览的需要，书法作品的表现力和趣味性也就因时而生。因此，书家的审美理念也从取法单一化向取法多家化转移。取法的范本也有所改变，例如隶书取法《好大王》《石门颂》《开通褒斜道刻石》等获奖、入展几率较大，而单独取法《曹全》《礼器》等相对来说获奖和入展几率较小。篆书单独取法一家者如吴让之、赵之谦、邓石如等入展几率较小，而取法秦汉篆书或者将篆隶结合的作品较受评委喜爱。行草书取法"二王"一路且行草杂糅的作品较受喜欢，而单独取法王铎、赵孟頫等书家不太受展览喜好。楷书单独取法颜真卿、欧阳询、柳公权等较为成熟、模式化的书家入展几率较小，取法魏碑、墓志以及新出土的一些碑刻、造像记等相对来讲入展几率较大。

[6] 言恭达：《书法艺术的时代审美转型》，《光明日报》，2008年12月15日，第011版。

再者，展览只是展示和交流的平台，勿把展览当作出名的媒介。书家在技法上下功夫无可厚非，但是也不可忽视书法作品的文化意蕴。书家应加强对书法作品本身文化内涵和本体特征的审视，远离视觉化取向的表面制作与刻意模仿。艺术创作需要推"陈"出"新"，创造力是衡量艺术品质的重要参数，艺术之成为艺术，在于艺术形式的不同表达和内容上的独创魅力。雷同、简单复制，自然会被无情淘汰。艺术创作的成功，需要独辟蹊径，令人耳目一新，给人以喜悦、感动、震撼和思考，而不宜随波逐流、一味跟风模仿。[7] 在新的展厅时代和评审机制下书家应追求新的突破，需要创作观念的变化、审美取向的变化、书学观念的变化，书法艺术才能多样化发展，有自身特色才能立足。书法创作从技法到思想必须去适应这种环境的变化。这是当代展厅文化对书法各要素的要求。

（三）返璞归真，回归自然书写——书写本体与书法形式下的书法审美走向

中国书法艺术不仅博大精深而且还有鲜明特性，自然书写就是其特性之一。但是随着展览效应的影响，当代书家的自然书写性却在减退，而书写的材料、书写的本体、书写的形式成为当代书家所关注的层面，并随之产生的是刻意营造的镜像与模式。从古代书家书写的角度来看，书写的机制都是缘事而发，因事而书。如用文学语汇抒情传统和记叙传统而言，应是记叙传统为主，抒情传统为次。古人作书，先有书写的内容，因内容而有形式，这才是最为本真的书写。犹如丛文俊先生所说"从现存世和出土的各级古代书法作品来看，绝大多数是实用的文字遗迹。对古人来说三千年的书法史只是文字应用的一个自然过程，并不是今天讲的'艺术创作'，书法史不能视为艺术创作的发展史。古今书写目的不同，必然会引起一系列连锁反应"。也就是说古代的书法，其首要功能仍是记事留存、交流的工具而非艺术品，书法这门艺术是在古人日常生活中产生的一个记载叙事的工具，以实用为主。而随着历史的发展，书法作为一种艺术创作、一种对艺术自觉的追求和欣赏的萌芽才慢慢出现，自东汉以后，书法具有了实用书写与艺术书写的两种功能，如"天下三大行书"皆为"因事而写"，是自然天成之艺术。但是后来人以艺术性或观赏性的角度来评判它，因而其价值属性也就随之发生了变化。

7 陈远鸣：《书法创作中的跟风与模仿》，《书法》2013 年 06 期。

从另一个角度看，书法作品是书家情感的表征，观赏古代经典书作，不难看出创作者的独特个性与激越情绪在作品中显露的意境、神韵和气势。王羲之写《兰亭序》"志气和平，不激不厉"的飘逸脱俗的神韵是东晋士大夫顺随自然的道家思想的表现，颜真卿追祭从侄季明匆匆草就了"天下第二行书"《祭侄稿》，他有感于巢倾卵覆的巨大悲愤，览于文，显于书，进入感性的忘我境界。苏东坡《寒食帖》中将颠沛流放的苦愤倾注于艰涩豪迈的笔触中；杨凝式《神仙起居法》道出作者佯狂避世的深切悲哀。意随字出，书随意深。大凡高明的书家都是从写形寓意，挖掘深层内涵，到达写神赏心之境地，达其情性，形其哀乐，状物抒怀！[8]由此可知，书家在书写不同情感内容的文字时，会产生相应的审美感受，形成不同的心境、情绪和状态。但是随着现代展览以及展厅效应的兴起，当代书法在创作观念、表现手法、工具材料、审美取向以及审美趣味等评价标准上已经发生了巨大变化。当代书家的创作动机亦发生了变化，书家的创作成了有"目的性"的创作，而不是有感而发之作；书法形式的装饰成了书家所追求的对象，拼的不是书写技术而是装饰技术。展览效应下这种现象虽然不可避免，但是"书法本体"才是艺术论中重要的维度，书法创作不应忽视书法的艺术属性，还是应回归自然的书写性。

三、从传统艺术到现代产业转型的提升策略

《北大文化产业前沿报告》中对"文化产业"解释为"是指从事文化产品与文化服务的生产经营活动以及为这种生产和经营提供相关服务的产业"。[9]中国书法家协会副主席赵长青先生亦言"书法在当代已经不仅仅作为欣赏用途，还衍生出分类详尽的艺术创作、教育培训、作品销售、收藏、拍卖、投资等多方面的配套产业。其实这一产业古已有之，理应成为文化产业的重要组成部分"。[10]由此可知，书法文化作为文化产业的重要组成部分，书法艺术产业化是今后书法发展的必经之路。而书法如此从传统艺术到现代产业转型，以及如何构建完善的书法市场体系和书法产业结构等，是当前书法文化产业化过程中亟须解决的问题。

首先，探索产学研一体的发展机制，建全书法文化服务体系。随

8　言恭达：《书法艺术的时代审美转型》，《光明日报》，2008年12月15日，第011版。
9　向勇：《北大文化产业前沿报告》，北京：群言出版社，2004年，第3页。
10　张莹：《书法：可以产业化的国粹》，《深圳商报》2007年12月21日。

着现代社会的快速发展,书法艺术的市场化也渐趋形成。因此要健全书法产业发展策略,规范书法创意产业链,拓宽书法产业生态体系,完善艺术市场资源配置。建全书法文化服务体系,培育书法文化消费市场,加强城乡书法广场、书法艺术馆等基础设施建设,继续培育城乡居民在文化艺术等大众文化领域的消费意识。进一步发挥书法文化资源优势,发挥政府的职能等为书法产业发展创造良好的环境,推动书法这门传统艺术向现代产业转型的可持续发展。此外,还要根据社会发展及时调整书法的文化战略,加强书法的文化外延,逐步构建当代书法艺术核心价值体系,使书法的精英化带动书法的大众化,进而普及大众书法。还要注重书法创作的文化思考和人文关怀,坚守书法艺术承载的传统文化精神这一特性,用文化铸就书法艺术健康发展的体制。书法艺术还要借鉴其他学科和艺术门类的优点,从多元化的角度,用其他学科的多维视角对书法进行观照,构建书法批评理论体系与书法评价模式等。

其次,加大书法产业人才的培养力度,为促进书法与科技的融合提供人才支持。书法文化作为一个传统行业,书法产业人才的培养需要转变思路,从偏重技术转向创意与技术并重。书法文化的创新发展需要加强书法的新兴文化业态的开发,新兴文化业态主要是指凭借互联网和数字技术支持而衍生出来的、与文化产品和文化服务有关的文化业态。文化产业新业态的核心内容一是新媒体和新行业门类的不断涌现(移动互联);二是数字信息技术对传统行业的改造升级(家具电商);三是文化产业化过程中,传统产业加入文化内容后产生的新盈利模式(设计加值、美学加值)。虽然近年来我国文化产业保持了迅猛发展的态势,正逐渐成长为国民经济支柱性产业,但同时,文化产业也在发展过程中面临着资源使用效率不高、创新力不足、文化精品缺乏等问题。因此,要借鉴文化产业新业态的核心技术为传统书法文化服务,增强书法文化的现代转换,发挥"互联网+书法""数字文化产业+书法"的新兴技术优势,与此同时,这也迫切需要一批年轻化、有创意、懂技术、会经营的复合型艺术人才。而高校也应积极地调整人才培养目标,创新培养模式,强化实践实训,通过跨科际、跨行业、跨校园、跨国境的协同合作,培育一批创新型书法文化科技人才和书法文化产业主力军。

再者,处理好传统文化艺术与现代市场体系的关系。习近平总书记在文艺工作座谈会上强调,"一部好的作品,应该是把社会效益放在首位,同时也应该是社会效益和经济效益相统一的作品。文艺不能当

市场的奴隶,不要沾满了铜臭气。优秀的文艺作品,最好是既能在思想上、艺术上取得成功,又能在市场上受到欢迎"。书法艺术是有着传统积淀和传承脉络的艺术,书法创作是书家的生命体悟,书家越是急功近利,书法艺术就会日益呈现技术化、模式化、生硬化的趋向。萧娴曾言,"学书者务必脱略名利。名利之贪心萌发,艺术之真趣顿失。没有殉于艺术的操守,艺术断无成就。艺术需要痴情,名利场窒息一切艺术"[11]。书家要掌握市场价值与艺术价值的维度,因为书法本体与文化本体和人的存在本体紧密相关,如果书家的功利心太盛,则最易丧失性情书写和自然书写。书法的意义从根本上在于人性的修为,是文化精神提升的中国式表达。今天书法市场化和书法家关心的热点往往不在书法本体的提升与精到,而是太多地去关心经济利益。这样的非书法本体,必然会使中国书法未来发展受到阻碍。[12] 因此,处理好传统文化艺术与现代市场体系的关系极为重要,其影响不可小觑。

余论

书法艺术作为中国传统文化的象征,承载着中华文明发展和变迁的轨迹。随着社会的发展、科技的进步和时代的变迁,书法艺术的生存语境、审美风尚、书学观念等在随之改变。在当今信息时代、文化时代和媒体时代的影响下,在新兴的文化发展机制和现代产业转型的影响下,在时代主流书风和艺术多样性的和谐统一下,古老的书法艺术在当代正面临着向书法产业转型与提升的新机遇和新契机。因此,大力推动书法文化创新和书法产业转型,符合国家文化战略要求,也进而使得这一传统文化历久弥新,凸显其在新时代的光芒与风采!

11 萧娴:《庖丁论书》,《中国艺术家大随笔·书法艺术家卷》,郑州:中原农民出版社,1999年,第277页。
12 沈鹏、王岳川:《新世纪书法国际视野及其文化身份——关于中国书法历史与现状的对话》,《文艺研究》2008年第3期。

第五篇

大芬艺术：
重塑、再生与蜕变

 大芬艺术是一个独特的中国艺术产业现象，也是深圳这座城市的文化产业地标。画工、艺术家、画商、消费者以艺术为媒介在这里交易与生计，城市扩张、商业地产、艺术理想在这里角力，经历了商品画外销、代加工的成长，今天的大芬正在走向原创艺术、高端商品画和创新创意艺术软装"三足鼎立"的市场格局，当然也面临着地价上涨、市场竞争、空间局限等诸多挑战，明天的大芬应走向何处？

重构・再生
——"大芬型"自发聚集艺术区的维新之道

吴明娣　戴婷婷

> 吴明娣：首都师范大学美术学院教授、博士生导师、艺术市场专业负责人；戴婷婷：首都师范大学美术学院博士生。

内容摘要　从20世纪80年代末至今，中国艺术区经历了近三十年的发展历程。其中，大芬、乌石浦、海沧等油画村是"大芬型"自发聚集艺术区的典型代表。其不同于北京798、宋庄等艺术区以艺术创新为宗旨，而是将油画产业作为立身之本，虽然根基相对稳固，但目前缺乏可持续发展动力。文章以大芬油画村及相关艺术区美术产业为着眼点，着重探讨国内自发聚集型艺术区的生存、发展问题，指出产业重构与文化再生是其"维新"之道，同时提出建立生产经营资质评估体系、"大芬指数"等具体方案。

关 键 词　大芬油画村　艺术区　美术产业　重构　再生

当代中国艺术聚集区产生于20世纪80年代中后期，主要分布在国内经济、文化相对发达的一线城市及部分二、三线城市，集中在北京、上海、广州、深圳等地的艺术区发展较为成熟。其中，北京798与深圳大芬油画村在国内影响最为显著，其一北一南坐落于都市边缘，分别处在旧工业产区和普通村落中，虽然在功能定位与运作模式上存在较大悬殊，但二者共同引领着中国艺术区的发展方向，使国内出现了"798型"与"大芬型"两大艺术阵营。早期前者的主体为艺术家，高举艺术创新的旗帜，努力成为时代的"弄潮儿"；后者则在画商和艺术画工的主导下，通过复制艺术品谋生。二者各自走出了具有自身特色的艺术区发展之路，成为所在地的文化名片与城市地标，在自发聚集型艺术区中独树一帜，带动了国内其他艺术区的开发、建设，使

艺术区成为 21 世纪中国文化创意产业的重要组成部分。

2008 年，国际金融危机在一定程度上影响了中国艺术区的发展，2012 年后国内政治、经济步入新常态，直接作用于艺术市场，进而引起了艺术区生态的变化，中国艺术区进入调整阶段，转型升级是其必须面对的问题。部分艺术区未能经受住市场经济的"洗礼"，逐步凋敝甚至消亡。存活下来的艺术区，经过长达十年的磨砺，根基相对稳固，也具备较强的抵御风险能力。消失的艺术区既源于自身内生动力不足，也受到外部力量的干预，使得艺术区的从业者不断迁徙。而像北京 798 与深圳大芬油画村，虽然能够继续运转，但缺乏可持续发展的动力，原有的运作方式无法适应市场的变化，"维新"迫在眉睫。本文以大芬油画村及相关艺术区美术产业为着眼点，着重探讨国内自发聚集型艺术区的生存与发展问题。

目前，国内"大芬型"艺术区大多位于城市近郊区的村落中，其先行者并非艺术家，而是以赢利为目的的画商或其他经营者。低成本、高回报是这些商人选择村落、招募劳工，从事艺术品批量生产最重要的因素。以香港画商黄江为代表的经营者为村落艺术区带来了繁荣，也为其打上了不同于北京 798、草场地、宋庄等艺术区的商业烙印，使艺术品复制成为其特殊的"基因"。这类经营者的身份及其选择村落的出发点与栖身 798、草场地的隋建国、艾未未等艺术家相去甚远，这也直接影响甚至左右了"大芬型"艺术区的发展方向。

艺术品复制产业早期是"大芬型"艺术区的立身之本，也是其特色所在。国内外市场约 70% 的油画复制品产自大芬油画村及其周边的油画复制作坊，使得大芬油画村蜚声海内外，影响并带动了福建、江西、浙江等地的油画复制产业。类似大芬油画村的产业园区，有福建厦门乌石浦油画村、海沧油画村、莆田油画城、山东达尼油画村、海南屯昌油画村等。这类艺术村落中，居住着数万甚至数十万画工，他们如同珠三角地区国际代工厂中的产业工人一样，接受订单、批量生产产品，供应国内外市场，只是画工生产的为艺术复制品，兼具物质与精神双重属性。"大芬型"艺术区集生产、流通、消费于一体，在向国内外市场提供艺术复制品的同时，也造就了一批具有中国特色的美术产业工人。在这些产业工人中尽管已涌现出不少画师、画商，乃至画家及艺术企业高层管理者，但处在艺术区从业者金字塔底层的仍是数量众多的画工。这一现象在以艺术复制品生产为主的艺术区中普遍存在。如在大芬与乌石浦油画村影响下兴起的海沧油画村，现今约有油画生产者三至四千人，其中画工与画师所占比例可达到 95%

以上。[1]"大芬型"艺术区的产业根基及从业人员身份与北京798、宋庄等艺术区的差异显而易见。基于以上认识,为了自发聚集型艺术区的可持续发展,当下亟须对近三十年来"大芬型"艺术区的升沉起伏及其产业发展经验加以总结,明确其功能定位,探寻新的发展路径,提出可行性的方案。我们认为,应从以下两方面入手,推动"大芬型"艺术区转型。

一、产业重构

从顶层设计出发,对"大芬型"艺术区的功能定位、品牌形象等重新加以建构,以顺应中国经济调整、产业转型升级的时代潮流,使"大芬型"艺术区美术产业增值增效。

(一)两条腿走路

推进油画复制产业与其他艺术品产业协同发展,使"大芬型"艺术区美术产业能够稳中求进。

1. 强基固本。明晰大芬、乌石浦、海沧等艺术区的生存之本,巩固批量复制油画的产业基础,优化、细化产品结构以供应国内外画廊、家居及旅游市场。在此基础上继续做大、做强油画复制产业,使部分产品"升级换代"。无论是画工、画师还是画家、画商,他们在"大芬型"艺术区的发展过程中都进行了多方面探索,使得这类艺术区不仅在原有的油画复制产业基础上继续发展,同时还逐渐开发新品种,寻求新方式,并已取得一定成效。"大芬型"艺术区目前已不再局限于对世界名画进行简单的复制,不少艺术素质较好的画工、画师开始采用复制与创作相结合的手法。如针对某一"母题",通过对构图、形态、色彩的调整变化形成系列绘画作品,使复制性减弱,创作性增强。当某一类型作品受到市场认可时,画师便可不断演绎、拓展,这类绘画可称作"升级版"复制品或"亚原创"艺术品,其内容与形式更富于变化,能够满足不同消费群体的需求,当其影响力达到一定程度时,即有机会进入中高端市场。大芬、海沧等艺术区已涌现出这类画师,随着其创作能力的提升,不仅拓展了市场空间,获得较高的经济收益,改善了自身的生活、工作环境,而且在一定程度上引导、带动了国内

1 戴婷婷:《厦门海沧油画村发展现状调查》,载于《中国美术研究》2015年第1期,第128页。

大众艺术品消费，改变了人们对于"大芬型"艺术区的认识。

2. 一专多能。从20世纪90年代初至今，"大芬型"艺术区已经形成了"订单——原材料供给——油画复制加工——出售"为主的生产、销售模式，但在当前国际政治、经济环境不断变换，全球艺术品市场快速发展的时代背景下，这一相对低端的油画产业链已面临十分严峻的挑战。因而需以供求作为导向，调整产品结构，在生产、营销等方面加以变革，实现"大芬型"艺术区的多元发展。

一方面，"大芬型"艺术区在专注油画复制品的同时，拓宽生产、经营范围，将中国画、水彩画、水粉画、版画等画种及传统工艺美术品种作为新的产业增长点。两者相互支撑、共生共荣，增强抵御市场风险的能力。大芬、海沧等以油画为主业的艺术区，除了保持原有特色，还将本地区富有地域文化内涵的艺术品纳入生产经营范围，改变单一的经营业态。广东作为我国传统工艺美术品的重要产地之一，其粤绣、象牙雕刻、玉雕、潮州木雕、佛山木版年画都已成为国家级非物质文化遗产代表性项目，而福建的莆田木雕、漆线雕、寿山石雕、软木画等也是具有影响力的传统工艺品。在今年出台的《"十三五"文化发展改革规划》中，"振兴中国传统工艺"成为国家文化发展的战略任务之一；而3月27日由文化部、工信部、财政部共同发布的《中国传统工艺振兴计划》中也提出10项任务，这应当引起有关方面的重视。如能将上述项目及其传承人引进艺术区，使非物质文化遗产的生产性保护落到实处，不仅有利于文化传承，而且能增强艺术区的活力，进而产生相应的经济效益。

"大芬型"艺术区还应调整生产，丰富产品内容，拓宽交易途径，满足不同地区、不同层次消费者需求，使艺术区的产业结构更为合理。在"大芬型"艺术区初期发展的十至二十年间，主要是通过接受外来订单批量生产油画复制品，在2008年之前，其90%的油画适用于外销，但此后大部分产品服务于国内市场，其面貌也产生相应变化，从主要模仿西方名家绘画以供应国外艺术衍生品、旅游纪念品商店，改为绘制静物画、风景画等。近几年，以荷花、牡丹、鹤、鹿、金鱼、蝴蝶等中国传统绘画题材为表现内容的作品，因寓意吉祥、雅俗共赏而颇受消费者欢迎。

另一方面，提升"大芬型"油画村的经营活力，是促使其多维度发展的关键。随着"互联网+""文化+"等理念的传播，部分艺术区的有识之士已经将其纳入美术产业的发展规划和生产经营中，艺术品在线交易、私人订制等形式开始在"大芬型"艺术区中显现，并且

有些措施已获得了良好的经济和社会效益。产品与服务联动，特色化、差异化正推动"大芬型"美术产业园区的转型升级。

在订制方式上，生产者还应根据需求进行限量加工与个性化订制，以适应商业销售、楼堂馆所布置、礼品馈赠、个人收藏等不同层次需求。为特定消费群体绘制带有原创性质的作品，开始成为市场新的增长点。另外，为适应私人住宅、别墅布置，特定尺幅的中国山水题材油画也开始受到青睐。但从总体上看带有私人订制性质的创作比重较小，还需要各方面形成合力，共同推动这项产业与时尚消费、奢侈品消费相连接，使更多的国内外消费者特别是中产阶层乃至财富人士成为私人订制艺术品的客户。并且，不仅要推动实体消费，还应重视美术品线上交易，通过网络平台来缩短生产经营者与消费者的距离、增进交往，扩大消费群体，实现远程贸易。艺术区美术产业的重构对生产者、经营者提出了更高的要求，需要其在原有基础上不断提升自身艺术素养和文化内涵，增强艺术品经营运作意识，不仅使产品与服务均做到多层次、差异化，避免"撞衫"，还从根本上满足国内消费者日益增长的文化需求，引领带动艺术品消费。[2]

（二）两手抓

内引外联并重，综合施策，从根本上改变"大芬型"艺术区的产业格局。

1."请进来"。"请进来"是邀请国内特别是本区域的知名美术家、艺术品经营机构进驻艺术区，如大芬油画村应聘请珠三角地区的艺术创作、经营管理的高层次人才到大芬油画村，为艺术区的发展献计献策，共谋发展大计，将大芬油画村建设成为岭南文化艺术之窗。不仅使艺术创作型人才在大芬油画村产业链条中发挥应有的作用，而且要吸引国内外具有较强经营管理能力的艺术市场人才，助力于大芬油画村的美术产业发展。

以上是"请进来"的第一步，第二步是吸引海外艺术家、设计师、经纪人，特别是那些有意愿在中国谋求发展的高水平人才入驻大芬油画村等艺术区，增强国际合作，将油画原创作品及复制品推向不同层级的艺术市场。

[2] 2017《"十三五"文化发展改革规划》中提出将"着力推动文化产业优化升级，发展骨干文化企业和创意文化企业，培育新型文化业态，扩大和引导文化消费，使文化产业成为国民经济支柱性产业"。

主动与国内外画廊、艺术品博览会、艺术品拍卖企业建立长期合作关系，使这类艺术区的美术产业与艺术市场的融合进一步加深，实现共赢。从2004年举办至今的中国（深圳）国际文化产业博览交易会，已经吸引北京、浙江、山东乃至新疆等国内多个省市、自治区的艺术机构参与，同时"一带一路"沿线国家参展商的数量也开始增加，为深圳与海内外文化交流、贸易活动的展开搭建了良好平台。2017年4月，大芬油画村还与深圳文化产权交易所实现合作，深圳文交所设立"大芬油画村原创艺术专板"，为原创画师艺术品提供线上托管交易，这在一定程度上拓展了市场空间，丰富了大芬油画村的经营业态。

2."走出去"。为更好地适应海外市场的变化，需在维护以往外销市场的基础上对其进行细分，做到精准投放，加强供给侧改革，服务特定消费群体，改变粗放型外销模式。与此同时，响应国家"一带一路"的发展战略，不仅向欧美发达国家输送外销画及相关艺术衍生品，还在"一带一路"沿线国家、地区设立艺术品营销机构和美术产业的海外加工点，学习海尔、华为等企业在海外市场的开拓经验，走出大芬、海沧等美术产业园区自身的发展道路。在这方面，苏州镇湖区的苏绣生产、经营已有了积极的拓展，苏绣加工点已分布到了朝鲜、越南等经济欠发达国家，甚至在非洲也有苏绣的代工点，近年来"朝鲜绣""越南绣""非洲绣"出现在国内外市场上，相应的技术培训、文化交流不断跟进，尽管这种做法在一定程度上影响了苏绣在本土的传承与发展，但对中国传统工艺及其所承载的传统文化走出去，无疑将起到积极作用，符合国家倡导的"中国文化走出去"的发展战略。而与苏州相比，曾作为中国海上丝绸之路起点的广州、泉州更拥有良好的区位优势，可以借助"21世纪海上丝绸之路"建设的契机，为"大芬型"艺术区的产业发展创造条件，使更多的中国艺术品及艺术衍生品走出去，扩大艺术区的社会影响力。近几年，深圳大芬油画村已在"走出去"方面进行了初步的探索。2015年初，大芬油画村品牌形象首次登陆美国，有关人员参加了位于美国加州首府萨克拉门市"天下华灯嘉年华"的展销活动;2017年1月6日—17日，"第五届全国（大芬）中青年油画展暨全国中青年油画精品展"在中国美术馆举办，展出了近五年大芬中青年画家创作的优秀作品，这些活动都在很大程度上提升了大芬油画村的影响力。

在为"大芬型"艺术区美术产业重构谋篇布局的同时，还需认识到，其发展应从现有从业人员实际状况出发，目前，"大芬型"艺术区从业者中画工所占比重较大，虽然其中的"85后""90后"较之上一

代画工受教育程度有所提高，但大多未接受过绘画基础培训和相应的专业教育，主要在作坊中通过临摹学习油画技法。[3] 因此，要从改善基层画工的艺术素质入手，改变艺术区从业者构成，进而通过"走出去"凝聚力量，提升品质。目前，大芬油画村管理办公室每年定期组织画家外出采风，促使其开阔视野，提高艺术素养。还有部分画师已走出国门，进入海外美术馆、博物馆观摩艺术大师的名作。[4] 提升画工、画师综合素质，对重塑"大芬型"艺术区从业者形象具有重要推动作用。

二、文化再生

"大芬型"艺术区的产业重构，可以使其在已有的基础上实现优化升级。但要具备发展的内生动力，改变被动应对的局面，则需从文化自觉、文化自信的战略层面出发，增强主体意识，重视文化建设。以文化为导向，因地制宜地改善艺术区的文化环境，提升生产、经营品质，维护艺术区自身的品牌形象，丰富其文化内涵[5]，从而实现"大芬型"艺术区的文化再生。

（一）建立生产经营资质评估体系

大芬油画村经过前期的自然生长，自 2004 年被评定为国家级"文化产业示范基地"以来，已逐步向标准化、规范化方向迈进。目前，建立健全艺术区管理制度、对从业者生产经营资质进行评估等亟待完成。艺术区与中国艺术品市场的共升沉，其兴衰直接影响艺术品一级、二级市场。当前，艺术品拍卖市场、画廊行业在规范化建设上已先行一步，注重行业自律，评选、推广诚信企业，并且初步建立起行业评估体系。如中国拍卖行业协会从 2011 年开始启动"中国文物艺术品拍卖标准化达标企业"的评定工作，按照《文物艺术品拍卖规程》对国内艺术品拍卖企业的经营与管理工作进行审查。对已评选出的达标企业推出专用"DB"标志，授权其在拍卖图录、会场、企业简介与广告宣传等场合使用，便于社会各界更好地选择规范的拍卖企业。而画廊行业也从 2004 年至今先后开展了三批"诚信画廊"评选工作，鼓励并

3 胡军玲：《转型后的大芬油画村——2008 年金融危机后大芬油画村调查》，载于《中国艺术市场生态报告第二辑》，北京：中国建筑工业出版社，2015 年，第 357 页。
4 如大芬油画村画师赵小勇已前往荷兰、法国等地，欣赏梵高作品真迹，探访梵高生活、创作的遗迹。详见余海波、余天琦：《中国梵高》纪录片。
5 方丹青、陈可石、崔莹莹：《基于多主体伙伴模式的文化导向型城中村再生策略——以深圳大芬油画村改造为例》，载于《城市发展研究》2015 年第 1 期，第 39 页。

扶持诚信经营的画廊，充分发挥其在行业内的带头示范作用。这些举措都为艺术区的管理提供了参考。

"大芬型"艺术区的管理部门需要对拍卖业、画廊业、会展业的经营、运作给予应有的关注，学习、借鉴相关行业的管理经验，邀请国内外文化产业、艺术市场与管理等方面的专家学者参与艺术区的文化建设，共同建立生产经营资质评审委员会。对从业者的"前店"（产品销售）与"后坊"（油画生产）进行考察，同时将诚信纳入考察范围。了解艺术区实际状况，摸清"家底"，进而对企业的生产经营品质做出客观评价。具体实施办法可参照相关行业的评估标准，并充分发挥民间智慧，请资深的艺术区从业者献计献策，出台相关草案后先在小范围内先行先试，行之有效后再逐步推广，真正发挥国家级文化产业园区的示范作用。在此基础上，对艺术区以往创造的有形与无形资产加以评估，建立信用评估体系、知识产权保护体系等，增强艺术区的软实力，防止内部恶性竞争，提高抵御外部风险的能力，切实改善艺术区的文化生态。该体系还可作为产品定价的参考，有助于降低产品的不确定性，减少欺诈行为，维护消费者利益，使艺术区的美术产业潜能最大限度得到释放，为文化再生提供保障。

（二）发展新型服务业态

实现艺术区文化再生，既要守护已有的产业根基，又要充分发展新型服务业，使艺术区的整体面貌显著改观。为实现这一目标必须多措并举。

1. 建立艺术区"原生态"产业园。大芬、乌石浦油画村等作为国内最早建立的艺术区，引领了中国艺术区的发展方向。其为数以万计的普通劳动者提供就业机会，产生了油画产业工人这一特殊的职业，也形成了"大芬型"艺术区独特的生态。但随着时代变迁，艺术区的发展也起伏不定。如在20世纪90年代与大芬油画村齐名的乌石浦油画村，现已衰落，取而代之的是海沧油画村等新兴艺术区。因此在开发建设新型艺术区的同时，对原有的文化资产进行挖掘，使其焕发出新的生机与活力。如同北京的798、上海莫干山等利用废旧工业厂房而建立起的艺术区，其不仅最大限度地保留以往的建筑格局，而且使之产生新的文化价值。大芬、海沧等油画村在调整产业布局的同时，也应注意艺术区的"原生态"，适当保留油画复制产业的生产状态，建立起"原生态"产业园。并且可将其与服务、体验式消费相结合，既提供产品又提供服务，使产业园集生产、销售与观光于一体，让来到

大芬油画村的消费者不仅能购买产品，还可以了解生产过程。这让艺术区原有的产业形态得以延续，又赋予其新的文化内涵，使大芬人的创业精神与物质遗产同样得到传承，产生多重的经济效益与社会效益。

2. 建立艺术区数字档案。在"大芬型"艺术区发展过程中，不仅园区本身与时俱进，从业者也相继更替，从第一代到第二、第三代，因而"大芬型"艺术区近三十年的发展历程成为了十分珍贵的文化资产。有必要通过撰写口述史与"三录"（录文、录音、录像）的方式，全面地记录不同时期大芬人的生活与生产活动，形成数字化的艺术区档案，这也是保存大芬人"声音"，留住大芬记忆的重要手段。数字档案能够见证大芬油画村的变迁，也从一个侧面反映深圳由乡村到现代化城市的演进历程，留住了所有大芬人共同的文化记忆，其讲述的不仅是大芬故事、深圳故事，更是中国改革开放的故事、当代中国的故事，对于弘扬中国文化，增强文化自信具有重要作用，并且为大芬油画村未来的发展提供了可资借鉴的经验，留下了一笔宝贵的精神财富。

3. 建立信息共享平台。"大芬型"艺术区顺应互联网时代的发展趋势，有效利用网络媒体发布相关信息，为艺术品生产、经营、消费提供服务，引导、带动美术产业发展。目前，需要整合多方面的资源，建立信用信息数据库和"大芬指数"。

信用信息数据库持续关注并采集企业或个人生产、经营信息，使具有良好信用的画工、画师、画家及企业管理者数据得到"沉淀"，并获得相关资质，同时为艺术区管委会及政府相关部门决策提供依据，最终向全社会开放，实现资源共享。构建艺术区诚信体系，维护市场秩序，营造诚信生产经营的环境，为"大芬型"艺术区的可持续发展提供保障。

"大芬指数"旨在推出反映国内外商品画市场运行状况及其作品价格的信息。主要记录中低端艺术品市场行情，对数据进行分析，建立数据共享平台，不仅为商品画生产、经营、消费提供服务，提升大芬油画村的影响力，而且使其与"雅昌指数""中关村指数""义乌小商品指数"一样产生品牌效应，推动中国当代经济的转型升级，为当代文化建设作出贡献。

综上所述，中国自发聚集型艺术区转型升级势在必行。"大芬型"与"798型"艺术区的功能定位及发展模式存在显著差异，对此必须有清醒认识。"大芬型"艺术区的维新变革不宜选择跨越式的发展道路，而应因地制宜、多措并举、统筹施策、稳中求进，切实做到虚实

结合——提供服务与销售产品结合、文化建设与产业开发结合，使"大芬型"艺术区实现产业重构与文化再生。

切忌拔苗助长，动摇"大芬型"艺术区生存的根基，通过建立生产经营资质评估体系、艺术区"原生态"产业园、信用信息共享平台等改善艺术区的文化生态，为"草根艺术家"实现中国梦搭建平台，也使"大芬型"艺术区具备可持续发展的动能。

油画必须进入中国家庭
——大芬油画村的市场机遇与企业转型

王其钧

| 中央美术学院教授

内容摘要 大芬油画村能够发展起来，其经济推力来自绘画产品的出口。大芬油画村的绝大多数画作最终流入外国人的家庭。2008年世界金融危机对于大芬油画村出口市场的冲击，使大芬油画村面临生存危机。现在的大芬油画村能否健康生存和继续发展？这篇文章的观点是，大芬油画村的油画必须进入中国的家庭，这才是大芬油画村生存和发展的道路。在新常态的情况下，中国的经济形式整体上是好的。中国的住房数量是巨大的，因此，商品油画作为潜在的家庭装饰需求的未来市场也是巨大的。从广义货币的情况来看，国人的潜在购买能力还是很大的，旅游市场和娱乐消费市场目前情况良好，但是目前并没有在购买家庭装饰绘画方面得以释放。中国的高净值客户和藏家对于油画和国画的拍卖品消费在全球占有很大比例，尤其是油画拍品的消费逐年增加。但是目前并没有在普通绘画作品的销售方面得以体现。以商品画为产品的大芬油画村企业和画家，要努力和率先创造出在价格、题材、表现形式都能吸引顾客的作品。

关 键 词 进入家庭 艺术市场 油画产品 文创产业

1989年大芬油画村能够发展起来，其经济推力来自绘画产品的出口。出口后大芬油画村的产品去了哪里？除了一部分是国外的旅馆购买用于布置外，绝大多数画作进入了市场，最终流入外国人的家庭。2008年世界金融危机对于大芬油画村出口市场的冲击，使大芬油画村面临生存危机。2010年以后，大芬油画村逐渐扩大了国内的市场份额，经济形势有所好转。但是，大芬油画村的绘画产品主要是用于国内的旅馆布置。随着十八大以后中央八项规定的实施，国内的旅馆兴建速度大大放慢，大芬油画村油画产品的颓势再次降临。那么，现在的大芬油画村能否健康生存和继续发展？要生存和发展，路在哪里？这篇文章的观点是，大芬油画村的油画必须进入中国的家庭，这才是大芬

2015 年美、中、德、英四国 GDP 总量和所占世界总量比例

油画村生存和发展的道路。

首先，我们要了解大芬油画村企业的生产特点。大芬油画村的油画尽管是人工画出，而非印刷出来的，但是大芬油画村的油画也不是像真正的美术精品那样单幅作品反复推敲、仔细酝酿、精心制作、追求格调创作出来的。大芬油画村油画能够存在的理由在于其价格的便宜。价格便宜就要求绘画要快，同一构图可以反复生产。这种绘画产品是和参加美术作品展览完全不一致的，但是符合大众艺术市场的需求，是人手绘制的原作，但是又不贵。因此，大芬油画村企业的生存就是需要大量成本低廉的作品走市场。中国有 13 亿人口，其市场不小于 2008 年之前大芬油画村产品在国外市场的人口数量。近年来，我国国民收入不断增长，人们口袋中的钱也开始多了起来。从节假日火爆的旅游市场就可见一斑。中国的文化创意产业始终保持较快的增长态势。2016 年度 TEFA[1] 艺术市场报告提供的环状图中可看出，2016 年，美国的艺术品市场占世界艺术品市场总量的 43%，居世界第一位；而英国则以 21% 的占有率紧随其后；中国以 19% 排名第三；法国以 6% 居第四；德国、瑞士均为 2%；而西班牙和意大利都为 1%；剩下的其他国家合计占比为 5%。中国的艺术品市场的总的体量还是相当巨大的。

据世界银行 2017 年公布的数据，2015 年美国的 GDP 为 18 万亿美元，占世界总量的 24%；2015 年中国的 GDP 为 11 万亿美元，占世界总量的 14%；2015 年德国的 GDP 为 3.4 万亿美元，占世界总量

1 TEFAF 是欧洲艺术古董博览会的简称，全名为 The European Fine Art and Antiques Fair，"TEFAF 艺术市场报告" 于每年 3 月初在欧洲艺术古董博览会期间发布。

的 4.5%；2015 年英国的 GDP 为 2.9 万亿美元，占世界总量的 3.9%。

用 GDP 和艺术市场两者之间的比例关系情况来看，中国艺术品市场占世界艺术品市场总量的 19%，排名第三。中国的 GDP 为 11 万亿美元，占世界总量的 14%。也就是说，中国艺术品市场占世界艺术品市场总量的占比，大于中国 GDP 在世界总量中的比例。从统计数据中知道，英国是一个文化大国，这受益于英语是一种世界语言。因此，英国的出版业和艺术品拍卖等行业在国际上的影响巨大。当今世界最有名的两家拍卖行——佳士得和苏富比都是英国的企业。因此，一个国家的艺术品市场在世界艺术品市场总量的占比和一个国家的 GDP 在世界 GDP 的总量的占比比例之间的关系并不是一致的。也正因为如此，才有文化强国和文化弱国这种说法。也正因为如此，中国的文化创意产业还有着很大的发展空间。

中国巨大的艺术市场目前仍然是高端市场，还没有向低端市场延伸。因此，把普通民众对于低价位绘画产品的市场给调动起来，才是我国艺术普及化的真正实现。大芬油画村的产品也应该面向普通百姓家庭，而不仅仅是旅馆、办公等场所。我国政府是很重视艺术发展的。国家艺术基金采用国家设立、政府主导、专家评审、面向社会的公益性基金模式，主要来源是中央财政拨款，2012 年国家开发银行就设立了 20 亿的国家艺术基金。[2]

近年来，我国第三产业快速增长。这也说明我国进入了快速消费期。从 2005 年到 2015 年这十年间，我国文化产业的增长态势始终快于宏观经济的增长态势。具体的数据如下：

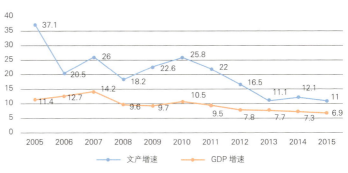

文化产业与宏观经济增长相关性

2 参见 http://baike.baidu.com/link?url=F3_CP_fJTSot9FthNgYJyqTlzfehln6DvlB5jtqUOaZ8MmKGGM406MPJkyK6bnDQsv9ltj1LcfzKl2TlpVDPE2aPsxRVO4jMB2tFDZPtbHOVNErQi3mxisUSocoelunLbLphSEqsB3VD7PlkC0kooq

尽管文创空间有很大发展，但是各个不同的文化创意产业之间的发展是不平衡的。从 2016 年前三季度规模以上文化企业营业收入情况来看，2016 年前三季度规模以上文化企业营业收入合计绝对额已经达到 55882 亿元，同比增长了 7%。各个子行业的具体数据为：

2016 年前三季度规模以上文化企业营业收入

文化产业各子行业	绝对额（亿元）	同比增长（%）	占比（%）
新闻出版发行服务	1923	4.9	3.4
广播电视电影服务	1081	13.6	1.9
文化艺术服务	203	17.7	0.4
文化信息传输服务	3917	30.8	7
文化创意和设计服务	6678	9.7	12
文化休闲娱乐服务	878	20.1	1.6
工艺美术品生产行业	10584	1.3	18.9
文化产品生产辅助生产	6092	4.1	10.9
文化用品生产行业	21384	6.3	38.3
文化专用设备生产行业	3142	3.4	5.6
合计	55882	7	100

从这个数据可以看出，在文化企业营业收入中，同比增长最快的行业是文化休闲娱乐服务；而同比增长最慢的行业是工艺美术品生产行业，这也是大芬油画村所从事的行业。也就是说，传统的生产类业态不行了，而与互联网或人们生活相关的文创业态都有很好的增长。因此，从这个角度来说，大芬油画村的油画也应该和人们的生活需求有更好的联系。

绘画产品的市场如何，其中一个重要因素是居民人均可支配收入的多少。我国居民人均可支配收入与文化娱乐消费支出情况每年增长，2013 年到 2015 年我国居民人均可支配收入与文化娱乐消费支出的具体数据显示如下：

居民人均可支配收入与文化娱乐消费支出

单位：元/%

指标	2013	2014	2015
全国居民			
人均可支配收入	18310.8	20167.1	
人均消费支出	13220.4	14491.4	15835.4
文化娱乐消费支出	576.7	671.5	760.1
文化娱乐消费支出占比	4.4	4.6	4.8

城镇居民			
人均可支配收入	26467	28843.9	
人均消费支出	18487.5	19968.1	21333.3
文化娱乐消费支出	945.7	1087.9	1216
文化娱乐消费支出占比	5.1	5.4	5.7

农村居民			
人均可支配收入	9429.6	10488.9	
人均消费支出	7485.2	8382.6	9192.3
文化娱乐消费支出	174.8	207	239
文化娱乐消费支出占比	2.3	2.3	2.6

按照国际惯例，当人均收入达到 5000 美元的时候，文化娱乐消费占比都大于 10%，甚至达到 20%。2015 年，我国人均文化娱乐消费仅占人均消费支出的 4.8%，这个比例实在是太低了。但是反过来说，我国的文化娱乐消费增长空间巨大。大芬油画村的企业一定要抓住契机，让自己的产品适应群众的需求。

上述数据告诉我们，我国人均文化娱乐消费支出占人均消费支出的增长率为 0.2%。中央财经大学的魏鹏举教授在 2017 年 4 月 26 日的讲座中说，近年来，北京市的商业消费增长微乎其微，主要是艺术品的消费在增加。家庭作为装饰的美术作品究竟有多大的市场呢？2012 年《政府工作报告》中提到我国城镇人均住房面积达到 32.91 平米；2014 年 6 月 4 日《第一财经日报》发表的艾经纬的一篇名为《中国到底有多少房子》的文章做了推算，作者将人均 32.91 平米住房，乘以按城市常住人口 7.3 亿来推算住房面积，加上 2013 年建成的 11.57 亿平米住房，到 2013 年底中国城镇住房面积为 168.87 亿平米。综合而言，168.87 亿平米这个数据比较真实可信。[3]

房子和绘画市场是存在着相当密切的关系的。即便是在"文革"前和"文革"中，人们家庭生活并不富裕的情况下，城乡居民的家庭也都是张贴年画作为装饰的。但是现在，城乡居民的家中普遍都没有挂画的习惯。墙面空空，原因在于传统的年画不能在目前的室内墙面张贴，这将损坏墙面的涂料或墙布，但是价廉画美的带有外框的绘画作品又没有出现。因此，人们就不再挂画。根据随机采访得知，人们觉得不知挂什么样的画好，也没有专门的市场供应绘画作品。像北

[3] 参见 http://blog.sina.com.cn/s/blog_50321d940101wg26.html

京宜家家居的外面，也有廉价的绘画市场，但是其作品的形式和内容都十分单调，因此提不起普通人的兴趣。回忆过去新华书店的年画品种丰富多样，内容也贴近人们的喜爱主题，画面本身的题材广泛，画面中有很多细节和故事。这也是人们喜闻乐见的原因。其实，传统年画受到普通百姓欢迎的原因，这也是大芬油画村的企业需要研究的课题，只有考虑产品如何适应普通百姓的市场，大芬油画村才能真正步入良性循环的道路。

除了普通民众的绘画大市场之外，艺术拍卖市场和经济形势之间的关系是十分密切的。2005—2015 年全球艺术品拍卖市场规模比较看出以下数据：

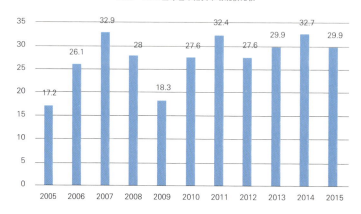

2005—2015 全球艺术拍卖市场规模比较

经济环境的优劣与拍卖市场的冷热直接相关联。因此，持续的经济发展是艺术市场增长的原动力。[4]

广义货币 M2 是用来反映货币供应量的重要指标，M2 同时反映现实和潜在购买力。M2 增速较快，则投资和中间市场活跃。2011—2015 年 M2 与艺术品拍卖市场同比增长率比较折线图中可看出。

还有一个指数值得一提，就是以市场价值衡量出的顶尖的世界 500 位艺术家以国籍为标准进行分类后得出的数据显示，目前中国籍艺术家最多，占总人数的 39%；美国以 20% 紧随其后；英国和德国分别以 7% 和 6% 位列三、四位；意大利籍艺术家占总人数的 3%，排名第五，而法国籍和日本籍艺术家都占 2%，共同排名第六；其他国籍的艺术家也占了 21%。这个数据透露出的信息是，尽管在我国，悬挂或收

4 参见 The Art Market，https://zh.artprice.com/artprice-reports/zh-the-art-market-in-2016/top-price-american-art-zh

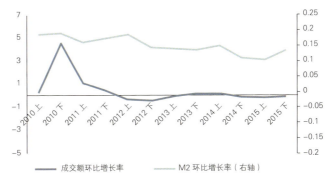

2011—2015年M2与艺术拍卖市场同比增长率比较

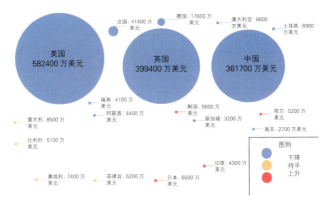

2016年当代艺术品销售市场地理分布

藏绘画作品的行为并没有在普通百姓家里普及，但是我国的高端人群，在绘画市场上所投入的资金量还是巨大的。[5]

不同创作时期美国的艺术品价格指数显示：

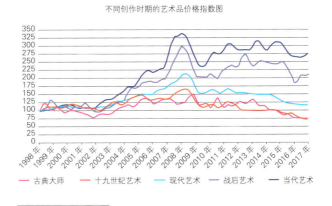

[5] 参见 The Art Market, https://zh.artprice.com/artprice-reports/zh-the-art-market-in-2016/top-price-american-art-zh

尽管美国艺术市场的情况与中国不同，但是当下的战后艺术的作品受到人们的最大欢迎的情况也说明，人们还是喜欢当下的艺术家创作的作品。[6]

从2008年到2016年中国纯艺术拍卖成交额变化图中可看出：

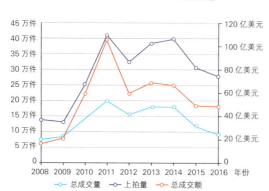

油画市场在中国一直不如国画市场，但是油画市场本身是在稳步增长的。从2008年到2016年中国油画市场走势图中可以看出：

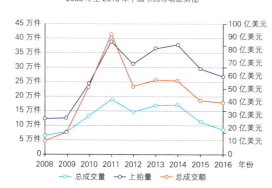

6　参见 The Art Market，https://zh.artprice.com/artprice-reports/zh-the-art-market-in-2016/top-price-american-art-zh

尽管这和 2016 年，中国书画拍卖总成交量约 8 万件，上拍量约为 27 万件，总成交额约为 40 亿美元（平均每件作品为 5 万美元）相比还相差很大，但是中国油画以国画 7.5% 的总成交量，达到了国画 22% 的总成交额，说明油画的平均价格相当于国画的三倍。

综上所述，中国老百姓的口袋里有钱了，中国普通百姓的平均住房面积已经很大了，中国艺术家的作品受到中国消费者的追捧，油画的市场连年增长，这些信号都对大芬油画村的油画生产是利好消息，说明我国的艺术商品市场有着巨大的潜力。在新常态的情况下，中国的经济形式整体上是好的。中国的住房数量是巨大的，但是目前家中悬挂绘画作品作为家庭必需的装饰品是少之又少。因此，商品油画作为潜在的家庭装饰需求的未来市场也是巨大的。从广义货币的情况来看，国人的潜在购买能力还是很大的，旅游市场和娱乐消费市场目前情况良好，但是目前并没有在购买家庭装饰绘画方面得以释放。

中国的高净值客户和藏家对于油画和国画的拍卖品消费在全球占有很大比例，尤其是油画拍品的消费逐年增加，说明我国的文化娱乐消费增长空间巨大，可惜目前并没有在普通绘画作品的销售方面得以体现。因此，文化消费的社会大环境有待改善。作为商品画为产品的大芬油画村企业和画家，要努力和率先创造出在价格、题材、表现形式都能吸引顾客的作品。大芬油画村的油画必须进入中国的家庭，这才是大芬油画村生存和发展的道路。

"互联网+"艺术品运营模式的建构
——关于大芬油画村市场运作机制的思考

梁宇

> 广东省美术家协会副主席、深圳市文联专职副主席

内容摘要 "互联网+"对现代人生活方式的改变呈现不可逆转的趋势,对艺术品市场的影响也不例外。在此背景下,像大芬油画村这样的专业经营机构可以考虑从行业发展的内部对市场现状和前景做深入考察,利用已积累的资源优势,以城市白领消费者为目标客户群积极打造"互联网+"艺术品的市场运营模式。为解决艺术品鉴定等问题,可以采取线上、线下相结合的方式,通过互联网将线上消费者引导至线下,利用实体美术馆、展览馆进一步展示和感受作品。随着虚拟现实等技术的完善,电子商务领域的客户体验也会越来越接近现实体验。艺术品经营企业是对产业趋势和供需变化最为敏感和最具活力的微观创新主体,尤其像大芬油画村这样集政府顶层设计、专业团队创作引导、艺术品经营一体化的企业更是占有得天独厚的条件,预计在政府、创作者、平台经营者对原创作品的三级保障下,依托"互联网+"的艺术品生产、交易及监管会走向一条更加高效发展的道路。

关 键 词 "互联网+" 艺术品 运营模式 大芬油画村

技术革新对于人类生活和社会活动方式的影响和改变不可阻挡,随着技术的进步,网上体验功能的增强必定会改变人们对艺术品鉴赏的习惯和方法,目前,全球的艺术品网上交易量已占到世界艺术品成交额的25%左右,而且,其增长速度正在直线加快。事实上,国内已经有一些拍卖机构进行了这方面的实践,一些互联网机构也在尝试网上艺术品拍卖。2016年,中国嘉德、北京保利、北京匡时、广东崇正、上海天衡等国内知名拍卖行在拍卖中广泛采用线下和线上同步竞拍,网络拍卖成交单价不断刷新,成交率不断提高。而且越来越多的相对高值的艺术品网上交易的可能性会越来越大。因此,"互联网+"对当

代人生活方式的改变是一个不可逆转的大趋势,艺术品市场也不例外。艺术品市场是一个体量很小但周身敏感的市场,这个小而敏感的市场与宏观经济发展与技术革命发展息息相关。在这样一种背景和前提下,我们应该从行业发展的内部对市场现状和前景做一些思考,积极营造适合本土发展的市场模式,才能在新一轮的上升期中赢得先机。

大芬油画村经过数十年名牌战略的精心打造和经营,已在海内外打响了知名度。尤其是通过连续五届主办"全国中青年油画展"等国家级专业展览,已逐渐赢得了行业内的尊重,从送展作品数量逐年大幅度递增这一结果来看,大芬油画村已在业内积累了良好的口碑,树立了油画原创基地的新形象。2017年初在中国美术馆举办的、由中国美术家协会、中国美术馆、中共深圳市委宣传部、深圳市龙岗区人民政府共同主办的"第五届全国(大芬)中青年油画展暨全国中青年油画精品展"一鸣惊人,展览策划专业到位,现场呈现了大格局、大气派,应该是本年度展览效果最为突出的展览之一。现场介绍大芬油画村的视频制作精良,体现了改革开放排头兵的先进理念和高效务实,全方位展示了大芬文化产业基地在时代浪潮中一跃成为专业创作和管理基地的突出成就,引起了社会各界的广泛赞誉。对于大芬油画村这样一个已经有着扎实创作资源储备以及良好线下资源的机构来说,在互联网时代可以考虑将线下优势转化到线上经营,应该将更多的精力和重点放在艺术品市场的基础——消费市场上。虽然近几年随着经济发展速度的放缓,艺术交易市场进入了调整期,但这种影响更主要的是对高价艺术品拍卖市场的影响,由于在中国艺术品市场中,拍卖行抢走了太多的风头,以至于人们一提起艺术品市场首先想到的是拍卖场,而拍卖市场的买家更多的是出于将拍品作为金融产品进行投资的考虑,所以拍卖场的行情不能代表整个艺术市场的实况。中国艺术品市场需要进行结构性的调整,一个健全的艺术品交易市场,最重要的支撑点必须是藏家成为基本盘。如果都是靠投资的资金面,这个市场就会沦为少数人炒作的工具。在西方的体制里面,一级市场的画廊是主导整个艺术品市场的。挖掘新的艺术家,奠定艺术家的市场基础和价格基准点,都是从一级市场的画廊开始做起。而整个中国艺术品市场在过去几年蓬勃发展的时候,基本上是靠投资性资金面支撑,并形成了二级市场的拍卖引导整个艺术品市场发展的特殊现象。当艺术品投资标的丧失了短期获利的条件时,这些资金面就会撤离,对市场产生冲击。大的结构性调整的发生,艺术品价格跌到谷底的时候,第一个最大的机会是让真正的藏家形成。调整的契机,就是它制造了可以让藏家重

新思考进场的机会。艺术家重新被洗牌了，藏家就会重新检视，不只是价格问题，还开始思考美学问题以及艺术评价标准的问题了。只要藏家愿意进场，一个市场的基本盘就有了，有藏家固定的资金留在艺术品市场支撑着，市场波动就会减少。

 大芬油画村"互联网+"艺术品的目标人群应该以中产阶层为主并辐射各个阶层的消费群。近十年来中国经济增长结构发生了很大变化，消费已经成为中国经济增长的最大动力，中国经济增长模式已从依靠投资转向消费驱动。文化艺术品消费是消费升级的重要组成部分，具有巨大的发展潜质，中国已成为世界三大艺术品市场之一。从大数据的分析来看，中国目前已进入消费带动经济发展的时代，2016 年前三季度消费支出占 GDP 比重达到 55% 左右；对国内生产总值增长的贡献率从 2015 年的 66.4% 提高到 71%。城市中，中产阶层的生活品位发生了悄然变化，都市化的时尚和设计元素越来越多地走进家庭。中产阶层将成为消费升级的主力军，他们重视生活品质和品牌意识，勇于尝试和喜欢新事物，对消费的体验和质量要求较高，喜欢差异化产品和定制化服务。另一方面，在他们眼中，文物艺术品不仅可以赏心悦目，让人们与心灵对话，同时凝聚着父辈甚至祖辈的文化理念和价值取向。对于企业来说，藏购艺术品可以彰显企业的文化品位、提升其商业品质和价值，所以艺术品是处于发展和上升期的消费品。由于人们对消费品的主要购买渠道已经转到移动客户端，所以构建互联网平台对艺术市场的发展是必要的，在运营机制的建构中，要摆脱艺术品通过拍卖进行交易的单一思维并逐步摆脱创作者与买家交易的单一模式，充分利用现有资源建立线上、线下艺术品交易平台，通过政府、创作者、平台经营者对原创作品的三级保障，将艺术品创作和交易送入由专业代理平台经营的良性循环轨道。当然，互联网平台的构建在初始期对艺术品市场的发展一定会有正面和负面的双向影响，这是由艺术商品的独特性决定的，与线下交易相比，线上的最大问题是艺术品真伪的鉴别。由于一些原创作品的独一无二性，使得鉴别艺术品真伪显得至关重要，透过互联网交易，如何能保真？在不保真的情况下，风险必然转嫁给购买人，这样可能会制造很多的乱象和纷争，也会伤害整个市场的良性发展。艺术互联网平台必须能够满足为独特性服务的功能，因为恰恰是这种独特性支撑了艺术品的价值。与一般的互联网机构相比，体制内的机构在公信力和风险承担能力方面会占有一定的优势。在我国，由于对个人诚信缺失缺乏有效的制约机制，所以人们对个人信誉难以充分信任，淘宝和京东等交易平台的成功很大程度

上是因为大众基于对阿里巴巴、京东集团这样一些已有了公信力财团的信任。如果这些平台只是一个找不到承担责任者的卖货大平台，不可能走到今天。而大芬油画村艺术品市场，因为具有政府这样一个具有公信力的背景支撑，使得构建互联网平台的阻力和风险小了很多，公众对其的考验期也会缩短很多。所以对大芬油画村这样的政府牵头企业运作的机构来说，可以选择在艺术品市场发展中充分扮演介于一级市场和二级市场之间的中间人角色。利用政府的公信力在体制内牵头将地域性艺术品市场架构得更健全。

以"互联网+"艺术品平台的构建原则来看，要具有立足本土、服务本土并放眼全球的视野，中国整个未来艺术的发展会逐渐走向中西融合的一种语汇，这种语境和语汇，会帮助中国的艺术在国际上得到更多的理解。全世界的艺术发展，尤其是欧美国家，艺术品基本上已经没有所谓的文化藩篱的问题。中国如果慢慢接受西方语汇，将其融入中国独特的东方语汇或东方精神，文化藩篱的障碍慢慢就会被清除，但又保有中国人的东方性，可以让西方人，以他们的美学观点介入，去理解中国艺术的发展。在市场的运转下，中国的艺术品慢慢离开中国，也可以在被西方接受的情况下，中国的艺术品市场就不再是纯粹的东方性市场，它会变成更大的国际化市场。还有可能在亚洲建立以中国为首的艺术品市场，涵盖整个大亚洲地区。甚至成为整个亚洲艺术品市场的一个标杆，一个指标性的市场。中国的艺术市场是一个大市场，也不乏优秀的艺术家。大芬油画村通过"全国中青年油画展"的品牌营销，已具有了国家级的市场定位，因此在"互联网+"艺术品的平台经营方面也要有大的格局和视野，可在现有的村落艺术家的基础上，进一步扩充创作者队伍以及作品风格和门类。近年来还有越来越多的从海外学成归来的本土艺术家，也可将他们纳入大芬油画村的创作者体系中，使创作资源和创作队伍成为一潭互相搅动的活水，这样不仅更有利于自身团队素质的提升，也有利于与国际的接轨。

目前，艺术品与电子商务结合这样的想法和做法在国内外已不少见，但相较于其他行业来说，目前仍然处于滞后的状态。其主要牵制因素就是已经提到的艺术品的鉴定问题。线上艺术品销售与拍卖中的真假鉴定是消费者最为关注的。艺术品电商可以通过采取线上线下结合的方式来部分地解决这个问题，通过互联网将线上消费者引导至线下，通过举办针对性展览、作品欣赏等活动让消费者对艺术品有直观的感知。今后，随着虚拟现实等技术的完善，艺术品电子商务领域的客户体验也会越来越接近现实体验。虚拟现实指通过多媒体技术与仿

真技术的结合,生成逼真的视、听、触觉等一体化的虚拟环境,用户以自然的方式对三维虚拟环境中的对象进行体验和交互。传统的电商平台提供的商品图片与文字信息无法替代消费者进行线下消费活动时的视、听、触等感官感受。尤其对于艺术品来说,它的价值一般高于日常商品,消费者会更加关注艺术品本身的鉴定问题。未来的"互联网+艺术品"市场势必离不开虚拟现实技术的运用。未来,线上交易不用再依托线下的活动来解决艺术品鉴别问题,消费者可以通过虚拟现实技术直接在线上就可以享受到与线下相当的消费体验,也会有助于艺术品更好地得到鉴定。

艺术品不同于日常商品,是非标准产品、非规模化产品。艺术品的特殊性决定了消费群体范围的特定性。如何快速找到艺术品的精准消费人群是艺术品电商平台最重要的问题。电商平台的运作不同于网站,不能被动地等待消费者主动登台,所以寻找合适社群主动进入是必要的运营思路。社群是移动互联网快速推进下产生的基于兴趣或血缘(地缘)社交基础的群落,比如艺术品电商平台艺客网已与豆瓣达成在数据共享、艺术品生态拓展等方向上的全方位战略合作。豆瓣活跃着21万多成员,背后隐藏的社群经济潜力巨大。打造艺术品行业的社群,比如通过艺术品电商将艺术品爱好者聚集在一个社群里,大家通过在社群中的交流,不仅可以互通有无、交流提升,也可以向社群的成员精准推送相关艺术品,这在一定程度上可以解决"消费者难以找到偏好的艺术品,而艺术品也难以找到爱好的消费者"这个问题。当下社群和大数据可以成为接下去艺术品电商平台重要的运营思路和技术服务方向。大数据时代的到来,给各行各业带来了巨大的新商机,也创新了各种商业模式。利用大数据相关技术,可以为商品快速精准地找到消费者,实现个性化推荐和精准营销。亚马逊的个性化推荐技术、淘宝平台的"千人千面"技术,都是基于平台的海量数据为客户提供了优质的数据服务。大数据运用也无疑为艺术品电商带来了新的发展方向。大量艺术品消费者的电子化交易为艺术品电商提供了宝贵的数据资源。在大量数据资源的基础上,通过数据挖掘和深度分析,一方面可以精确定位用户,开展精准化营销;另一方面,对于客户消费倾向性大数据的挖掘分析,可以根据用户的偏好进行个性化定制,真正实现C2B的模式。对于大芬油画村这样有着丰富线下资源的机构来说,可以依托自己的网站发布信息,通过美术馆、文博会、艺术进社区等活动定期举办专题展览、讲座发展和积累自己的社群,为线上和线下经营积累客户群。艺术品电商平台想要顺利运营,必须解决一站式服务的问

题。健康且具有迭代能力的电商平台往往具有完整的产业服务链，具有为客户提供一站式服务的能力。艺术品行业的产业链包括交易撮合、仓储物流、互联网金融、支付结算、数据技术、售后服务等一系列环节。当前艺术品电商平台还正处于将原先的艺术品交易模式从线下直接搬到线上的阶段。如何通过构建 O2O 生态闭环，为交易双方提供涵盖支付、交易、仓储物流、在线金融等全方面生态服务。

国内艺术品市场目前仍旧处于起步阶段，投资者与艺术品供给者之间信任的建立是一个巨大的障碍。另外，鉴定、估值、保管等现实瓶颈，制约着艺术品的变现流通能力。但近两年来，互联网金融创新模式不断涌现，P2P 模式的爆发式增长，都说明在政策的保驾护航下，面对巨大的市场需求，艺术品互联网金融市场势必会有越来越有意思的模式出现，同时将作为艺术品电商完整产业服务链的重要一环，为艺术品电商平台的一站式服务提供金融上的保障。

目前，艺术品电商已成为资本市场的宠儿。2015 年 4 月，美国手工艺品电商 Etsy 宣布首次公开募股。艺术作品发现平台 Arlsv 也获得了由私募基金 Catterton 领投的 2500 万美元 C 轮融资。据悉，Artsy 已经和超过 80 个国家的画廊和美术馆建立了合作。国内艺术品电商平台 HiHey 也已于 2015 年年中获得了 B 轮数千万元人民币的融资，投资方包括京东及其他几家国字号央企。艺术品电商创新模式呈现多元化趋势，艺术品电商平台投资领域也被彻底激活，艺术品电商领域的发展前景引人关注。

机遇永远都是留给有准备的头脑，目前的中国艺术品市场正是需要通过机制创新和规范操作重建中国艺术品市场生态环境，使中国艺术品市场迈向新常态，因此必须实时抓住互联网时代提供的新机遇。过去那种短视化、快餐化、高增速的粗放式增长模式已经难以为继了。而且中国艺术品市场的新常态不可能再单纯地追求市场规模增长的速度，而是追求因结构调整和集成创新所产生的增长质量，进而积蓄和释放艺术品市场的正能量。持续的发展创新才是中国艺术品市场可持续发展的动力。中国艺术品市场增长和市场发展是两个不同的概念。前者是指数量上的增加，后者则既包括数量，也包括质量。从只关注单价、规模和增速到同时关注模式、结构和机制，两个概念反映的是两种不同的中国艺术品市场发展观。对于机构经营来说，无论是线上还是线下经营，储备资源、整合资源、优化产品都是最关键的要素。目前的艺术品经营的普遍现状是，艺术家画室有画，消费者手中有钱，家中有需求，风投公司也愿意投资艺术品市场，网络公司有平台。艺

术品交易的主要条件都具备，只欠能将这些分散资源有效组织起来的专业运用者。只有当各种资源被组织起来了，潜在的交易可能性才能变成现实的交易额。因此，大芬油画村如果全面进入艺术经营市场的话，就应该以资源组合的心态看待和接受这些当下的新资源，并从顶层设计的高度，通盘考虑、深入探讨和仔细推敲中国艺术品市场管理的瓶颈和痼疾，打破固有的艺术市场角色定位。在艺术品市场上，人们通常将画廊称为"一级市场"，将拍卖行称为"二级市场"。这其实是生搬硬套西方艺术品市场结构的教条主义。中国艺术品市场的结构要复杂得多，远非"一、二级结构"可以简单概括。假如市场参与者还认同于这种想象中的艺术品市场结构，或者看到一、二级市场边界正在模糊便感到疑惑和担忧，那么，创新的高度、深度和广度都是极其有限的。中国艺术品市场的创新必须要有推倒重来、不被固有观念与历史包袱所束缚的心态和勇气，才可能有大的突破。艺术品经营企业是对产业趋势和供需变化最为敏感和最具活力的微观创新主体，尤其是创作、经营一体化的企业更是占有得天独厚的条件，正所谓"无企业，不市场"，相信像大芬油画村这样拥有艺术优势资源的企业，在进一步的资源整合中若能合理利用"互联网+"的新型平台，必将成为中国艺术品市场发展中的实力派。

大芬美术产业转型与升级研究

陈向兵

> 深圳大学师范学院美术系教授、深圳大学美术馆馆长

内容摘要 在文化产业大发展的竞争背景下,在经济利益的极大化追求中,大芬油画村如何进一步强化自身特色、进一步扩大效益、进一步完善运营机制,如何更新艺术品的市场机制等问题,都是亟须解决的。本文针对大芬油画村的现状、特点与当前的问题进行分析,并以当前文化产业发展的趋势为前提,对大芬美术产业转型发展提出了自己的思考。

关键词 文化产业 大芬油画 转型

随着社会的转型和市场经济的快速发展,文化经济作为其中的关键枢纽,亦迅速发展开来,尤其是文化产业作为资源消耗低、环境污染少、附加价值高、发展潜力大的"绿色产业",相对于传统产业具有较强的拉动性和溢出效应,因而当下,全国各地文化产业基地数量持续增加,产业增加值不断扩大。新的发展现状也提出了新的发展要求。因而,作为起步较早的文化产业基地的大芬油画村,经历了二十多年的发展,虽以已初步形成了自己的特色,也有了较好的产业链与产值。但在文化产业大发展的竞争背景下,在经济利益的极大化追求中,如何进一步强化自身特色、进一步扩大效益、进一步完善运营机制,如何更新艺术品的市场机制等问题,都是亟须解决的。因此,本文试以大芬油画产业作为探讨案例,研析大芬美术产业转型与升级之路。

一、大芬油画村的形成与现状

位于深圳布吉的大芬油画村,原本是一个并不起眼的客家人聚居村落。1989年,因香港画商来到大芬,租用民房招募学生和画工进行

油画的创作、临摹、收集和批量转销，由此将油画这种特殊的产业带进了大芬油画村。随着越来越多的画家、画工进驻大芬油画村，"大芬油画"逐渐成了国内外知名的文化品牌。从1998年伊始，区、镇两级政府开始对大芬油画村进行环境方面的改造，并对油画市场进行规范和引导，同时加大宣传力度，将大芬油画村作为独特的文化产业品牌进行打造。2004年11月，大芬油画村被国家文化部命名为"文化产业示范单位"。可以说，大芬以前的发展阶段是自发形成的，我称之为"画工时代"（如图所示）。1998—2004后五年是建设管理规范时期，基本成型且聚集了越来越多的画家。2007—2012年，从建立大芬美术馆到有了自己的品牌展览，如连续举办了5届全国中青年油画展并获得了巨大的成功等，大芬正逐渐由"画工时代"转向"画家时代"。

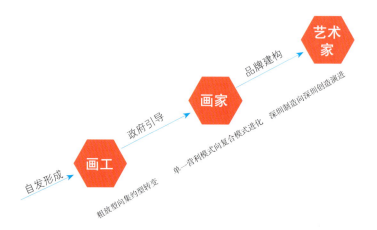

随着市场的逐渐转型和文化产业的快速发展，现在龙岗区委区政府、市有关部门和园区的各艺术机构等都在思考如何落实党和政府的政策、提升大芬的品牌形象以迎接新的发展。同时，这也将是大芬第三个阶段的发展，即艺术家的时代，也是大芬未来发展的重要时期。总体而言，第一个阶段，画工自发聚集；第二个阶段，有效管理的发展阶段；第三个阶段，应是大芬全面提升展览、学术及展示交易和交流的飞跃发展时期。特别是在全国中青年油画展办了5年的基础上，马上又要迎来国际油画双年展的时期，如何让高端的艺术品、更多优秀艺术家可以在这里有更好的发展机会，是问题的关键所在。

大芬油画村从逐步形成到繁荣发展，离不开政府强有力的支持。大芬油画村不单单是孕育产生了一大批画家，促进了美术产品的交易，同时，它也逐渐地产生了强大的文化影响力和辐射力。尤其是近些年，政府贯彻"二为方针"，大力支持艺术的大繁荣和大发展，锲而不舍

地为画家服务。不仅产业优势明显，发展重点突出，形成了具有区域特色的文化产业。而且总体实力不断增强，美术产业集聚效应在国内市场甚至是国际文化市场中都占据了一席之地。

目前，大芬油画村现共有以油画为主的各类经营门店近千家，居住在大芬油画村内的画家、画工5000余人。油画村以原创油画及复制艺术品加工为主，附带有国画、书法、工艺、雕刻及画框、颜料等配套产业的经营，逐渐形成了以大芬油画村为中心，辐射闽、粤、湘赣及港、澳地区的油画产业圈。油画复制艺术是大芬美术产业的重要支点，以批发为主、零售为辅。其中，大芬油画村的成交方式主要有两种，一是承接油画、画框生产订单和批发交易；二是油画、画框的日常零售。批发接单主要是通过广交会、文博会等大型展会以及电子商务网络，零售业交易主要靠门店。大芬油画村所产油画作品以出口为主，内销为辅，其中80%的油画产品出口至欧洲、北美、中东、非洲、澳大利亚。大芬油画村从油画、画框的生产到油画材料的供应，再到油画产品的托运、快递等产业链条已十分完备，是一个集生产、展示、交易、培训、旅游等多功能于一体的新型文化产业基地。现在，大芬油画村面临的问题是如何在当今文化产业发展的大潮中创建品牌、扩大规模、升级产品和提高效益。据调查，原创油画在大芬占二至三成，批量生产的商业油画占七到八成。

二、大芬油画村的特点与问题

综上所述，与国内其他的艺术区比较，大芬油画村作为一个美术产业市场，其发展的背后有着自身的特殊原因，当时因地处深圳的偏僻地带，又与香港等地相邻，方便运输与海外输出，才引来香港画商在获得批量绘画订单后来此设立基地，吸引了大批画家在此从业。随后逐渐发展，才有来规模性的发展。可以说，它的成因主要是商品消费的原因。随着政府的有意识培养，转型升级，才逐渐形成生产、服务与创作共同发展的模式，研究它的成因不能离开这个。总体来看，大芬的发展有几个不一样的特点，第一以大众需求的油画的制作、销售与批发为主。第二，以复制艺术为主要特色。第三，政府支持力度较大，具有统一管理及完善的后期客户服务，可以保证艺术区管理维护阶段的高效运营。这些特点是大芬油画村得以发展的原因。但同时，大芬油画村同样面临几个相当突出的问题：第一，后续竞争力明显不足，产业基地销售的艺术品及所聚集的艺术家相对低端，艺术的文化

创意不够。第二，房租不断上涨，加剧了商业行为的成本，许多画家因此转行或离去。原来的低成本形成的复制油画特色面临挑战。第三，艺术业态种类无法满足深圳这样一个城市更加丰富化、高端消费化的发展趋势。

因此，未来大芬的发展是着力提升美术地位，往高端艺术品市场发展还是以构建更为健康、成熟、完善的大众艺术消费市场走，成了今天的问题。如何促进大芬美术产业的持续发展，如何扶持原创油画的发展和引导企业开发自主知识产权的艺术产品成了亟待解决的问题。但是，由于起先低端产品的过多导致了生产价值的不足，劳动密集型的艺术生产成了发展的潜在阻力。因此，要解决这些问题，不仅要清楚当前美术产业发展的新形势，更要注意市场、机构和画家三者抑或消费、传播和艺术三者的关系，唯如此，才能将诸因素更好地协调发展和可持续发展。

三、美术产业发展的新形势

中国是发展中国家，目前艺术品消费还属于比较弱的阶段，艺术消费的观念、理念没有深入人心，大多数消费者是大众文化的消费者，他们情愿家中挂印刷品、工艺品，都不会花钱买一些原创作品，这跟人文的缺乏是有一定关系的。按照西方的观念，艺术品消费在家庭资产配置里面约占5%，中国的实际情况远远达不到。但构建大众艺术品消费市场、艺术品走入寻常百姓家，这种消费理念最终会成为趋势。让老百姓买得起画，是一场艺术消费的布道和传播，对将来拉动艺术品消费具有重要的意义。

在当今全球经济一体化的大背景下，由于艺术多元化的发展，也使得人们对文化艺术产品的需求较以往有了重大的转变。在市场与文化观念双重变革下，文艺创作对文化消费群体的消费内容和消费习惯起着形成或促进的作用。而且，艺术的生命在于个性，没有真正的个性而沉沦于一般意义上的模仿、复制、设计、生产等，也就等于背离了艺术价值。因此，真正具有艺术个性的作品是个体生命的精神凝结和艺术再现，在人类精神价值体系中具有不可或缺性和不可替代性。展望未来文化的发展，人们将生活在重叠交融的自然物理空间、主体精神空间、文化符号空间和虚拟空间这四个世界之中，这种空间格局的变换为空间向度上的艺术生产增添了更加丰富、复杂、神秘和无限可能的内容及形态要求。特别是，当代科技的发展引发了当代社会主导

传媒形式的变化，也给当代艺术的创作方式带来了革命性影响，并导致了新兴文化形态的崛起和传统文化形态的更新，不仅使传统艺术形态进行了升级换代和现代更新，而且创造了大量崭新的艺术形式，如现代 3D 打印技术在很大程度上影响了雕塑艺术。因此，未来的艺术生产必须密切关注科技的发展对艺术转变的影响，才能更好地抓住创新的契机，适应时代的商业需求。

当代正处在一个观念急剧变化的时代，从图像的转向到审美的转向以及网络传播向公共空间的转变，这诸多因素使得人们的交流模式从个体式转变为互动式。从这一方面来讲，艺术品的价值已不再仅仅是本身，还在于市场化与产业化的程度，艺术创作也有意无意地受制于商业消费的潜规则。因为消费时代的艺术是一个非常复杂的复合体，过去我们研究艺术问题只局限于艺术创作领域，其实观看当今诸多成功的艺术，它既有自身的艺术价值，也包含了大量可操作性的商业因素。所以，当下的艺术创新必须依据新的艺术语境进行发展，即艺术创作、艺术传播与艺术消费三者交汇的融合创新。在此基础上，艺术产业也正体现出向专业性、教育性、娱乐性和消费性方向的综合发展，体现出本土化与国际化交融的产业发展新趋势。

更为重要的是，互联网的急速发展也正在深刻改变着我们的生活方式和消费习惯。在当前"互联网 +"的发展背景下，美术产业的发展更多地强调在"市场 + 互联网"机制这个框架下解决艺术品市场发展中的问题，如建构艺术品公开市场；建构大数据的信用管理功能；整合金融体系与市场产业支撑体系；投资市场与客户，满足多元化、多样态的个性化需求等。此外，现在的文化产业应注重交易模式的创新与产品的多元化配置，如艺术产权等的服务体系的建立，方能更好地根据不同的文化群体开发针对性的交易模式，有效地将艺术产品与信息科技和金融相结合，提高艺术产品的市场关注度以及通过线下线上两个平台的运作形成巨大的消费热点。

四、基于大芬油画村的思考与建议

中央美术学院院长范迪安曾说，艺术区在初始阶段可能谈的更多的是共性的发展、共性的特征和规律，也包括比照国际上的优秀基因。但随着艺术产业园区在全国更大范围内的普及，"我们特别提倡艺术产业园区的地方特色、区域特色、城市特色。艺术产业园区如何依托城市发展、根据城市的性格和特征形成自己的特色？对此可以进行更

多经验的交流，或者提倡更多理念。"[1] 只有多元化的文化生态才能有效对接多元化的文化艺术的社会需求。这种现实需求的对接才使自己具有更多的开放性、包容性。因此，大芬油画村需在原来的基础上，进一步更新观念，提高认识，加大艺术产业发展的步伐。尤其是近年来，大芬油画村不断发展壮大，文化消费人群与文化产业规模都有了很大的提升，但是还未能很好地满足人们对文化日益增长的需求。

通过对大芬文化资源的分析以及消费情况的了解可知，对原创美术的消费虽不断增长需求潜力有着较大的发展空间，但差异化的消费也正逐渐影响着大芬产业的发展。我们不能也不必要与国内798等艺术区以当代艺术为主要特色的艺术区相比，也不必与主要聚集艺术家的宋庄相比，我们还是要维持已有产值百分之七十的复制性艺术产业较为发达的特色，思考如何将这种产业特色做得更丰富、更多元、更广泛，继续深化复制性艺术企业的变革之路，延展产品的品位与样式，打造具有本地域特色的复制品和衍生品。通过提高产品的内涵以满足人民群众日益提升的审美和情趣需求等。正如《文化生产》一书的作者戴安娜在书中所指出的："这些文化世界中的创作者使用工艺技巧来生产装饰或娱乐作品，迎合可预测的市场需求。"[2] 因此，大芬油画村亟须在美术产品的供给模式、创作内容、流通渠道和公共支撑等多个方面加以创新以满足消费者未来的潜在需求。针对上述存在的问题，笔者提出几点建议，以供参考。

首先，加强品牌文化建设，强化学术科研引导。通过对大芬油画村的考察研究可知，油画村的学术构建过于薄弱，已经严重影响了大

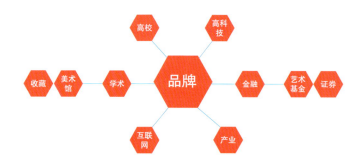

1 范迪安：《首届艺术产业园区发展论坛》发言，载于《国际商报》，2016年2月1日。
2 [美]戴安娜·克兰：《文化生产：媒体与都市艺术》，赵国新译，南京：译林出版社，2012年，第132页。该书梳理了流行文化和艺术社会学领域的大量文献以及传播学、文学批评等学科的原始材料，考察了二战以来文化生产性质的转变及其发展趋势，分析了在文化研究内部构架"文化生产"观点的中心问题。

芬油画村的品牌价值。目前，大芬油画村的原创油画依然仅占三成，批量生产的商业油画占七成。由于批量生产的复制画利润较低，大批画工难以维系越来越高的房租等逐渐增长的开支。因此，建议整合相关资源，组成集团式工厂进行生产，这样可以适度减少人员、降低复制性艺术产品的成本而增加收入。当前，大芬油画村依然存在着大量粗制滥造、相互抄袭的美术产品，使诸多消费者无法从劣质商品中选到可以合适消费的产品。因此，要立竿见影地提升文化消费的效果，则必须从文化产品的质量方面下功夫，为消费者制作有品质、有独特感观的复制品，进而将传统文化与现代生活相结合，把休闲娱乐同正能量相结合，通过文化上的精神共鸣促进市场中的有形消费。另外，大芬油画村依托大芬美术馆所具有的优势资源，应尽快进行自身的学术定位和社会角色定位，推进学术与产业各成体系，以产业养学术，以学术做品牌，如逐渐强化美术馆的公共服务性能力，为积累深圳的文化资源做出贡献。打造大芬美术馆的艺术品牌，每年邀请专业策展团队、优秀艺术家、优秀作品组织展览，提升大芬整体学术面貌与氛围等。例如由中国美术家协会举办的全国中青年油画展，已经为此打下了良好的基础，如能在此基础上举办一系列的国际性的艺术活动，定会形成品牌增强大芬油画村的核心竞争力。这样，也就可以逐渐发展部分原创艺术家，并使他们的艺术产生品牌价值，以逐步提升大芬的整体艺术水准。正如文化学者金元浦在一次访谈中所指出的："从艺术本身来说，当下艺术创新必须注意当代艺术范式的多样化或多元共生，注意将艺术创新作为一个复合工程；而艺术产业的发展则取决于创意，今日的艺术是一种'创意产业'。"[3]从艺术品价值体系的角度论，原创油画和创意艺术在大芬油画村的比重越高，其品牌越会更加强化，也越容易扩大大芬油画的市场和商业竞争力。

同时，加快促进地方高校与本土文化产业的有效结合，加快培育具有高新技术特征的本土文化创新平台，才能提升本土的文化产品和服务的科技含量，发掘出本土的文化艺术价值，从而全面提高本土的文化艺术价值。高校全方位、多学科的研究方式也能为大芬油画村的建设带来集思广益的效果，为本土艺术文化价值的深入挖掘带来新突破，并依托高校的对外学术交流，通过不同文化艺术之间的比较等方式全面地提升本土艺术的学术文化与体系建设。此外，文艺产品和高新科技的融合与创新，不仅能够增强文化产品的表现力、感染力，还

3　杨斌：《消费文化与艺术创新》，南昌：江西美术出版社，2009年，第23页。

能够增强文化产品的体验性、参与性、娱乐性，进而带动文化消费的合理发展。例如以"互联网+"的机制解决艺术品市场发展中的金融问题，发展建构艺术品公开市场，建构艺术金融体系与市场产业支撑体系的综合平台，实现与金融体系的对接，实现金融体系对艺术资产的认可与接纳，实现艺术品资产的金融化等。在美国有一个画家叫丁绍光，其作品在美国作品出售得极好，但是出售的是原创作品吗？也是人物画、工笔画的复制品。其实美术产业不只是出售原作，在很多方面出售的是高仿和复制品。因此，产业发展与高新科技相结合，如与数字艺术、公共艺术、动漫等衔接，能够迅速实现艺术作品的"产业化"。当然，这些都需要资本的运作与金融的有效介入。

最后，逐步转变商业模式，构建文化产业体系。当前大芬油画村的艺术品交易存在着两个大问题。一方面，缺乏大型的企业化运作，整体的发展结构不稳定，几乎都是私下交易，交易模式相对落后，且交易者很少正常纳税。究其原因，主要是缺乏艺术投资的企业化经营模式。另一方面，画廊的经营也以赚取差价的交易服务为主，缺乏内在的经纪服务与价值提升的经营成果。此外，当前艺术品收藏也面临着一些问题，如赝品充斥市场，艺术品展览活动的影响力也十分有限，很难真正提升艺术家的市场价值，很多时候都局限在艺术圈范围内，难以形成公众影响力。面对上述问题，笔者认为可以尝试"艺术家、收藏者、投资者"三合一的艺术品组合营销模式，其模式即把艺术品的创造与销售纳入专业的艺术品企业的发展战略中，以企业化的产业运作方式统筹艺术品的创造、估价、宣传、销售等环节，着眼于提升艺术家的市场价值，并利用互联网等大众媒介扩大艺术品的市场影响范围，为艺术家及其产品打造有针对性的营销策略，进而扩展艺术家的生存空间。同时，增加艺术品市场的流动性，打造专业的艺术品交易平台，完善艺术品交易的行业规范与市场秩序，从而推动艺术市场的整体价值。另外，政府需要进一步加强公共文化服务设施的建设力度，让社区、街道、片区的公共文化服务设施"成点成线成网"，搭建文化消费的场所、平台和载体，努力开拓文化产品的市场出口。未来的大芬，还是需要以油画为主题，以复制性艺术为产业化基础，不断拓展艺术的内涵与品质，以艺术家的原创为抓手，提升文化品牌的核心价值和软实力，充分依托政策优势，扩展美术产业的资源配置，建构自身本土文化身份，才能真正实现由"深圳制造"向"深圳创造"的演进。

大芬油画村再起航[1]
——兼论油画产业集聚区转型升级

周建新 严轮 刘创

> 周建新：教授、博士生导师，深圳大学文化产业研究院执行院长、客家研究所所长；严轮：深圳大学文化产业研究院艺术学理论2016级研究生；刘创：深圳大学艺术设计学院美术学2016级研究生。

内容摘要 大芬油画村是深圳乃至全国文化产业中的一颗"明星"。大芬油画村原本只是一个普通的客家村落，在与油画产生不解之缘以后，发生了天翻地覆的变化，如今被誉为"中国油画第一村"。经过二十多年的发展，大芬油画村的优势和不足几乎同时显露，而且其发展乏力、原创不足等弊端日渐凸显。如今是大芬油画村转型升级的关键时期，结合深圳文化创新发展、重视艺术原创、营造艺术社区、坚持"以人为本"成了大芬油画村转型升级过程中需要关注的重要议题。

关键词 大芬 油画 艺术原创 艺术社区

一、前言

当前，中国经济持续向好发展，文化产业在其中发挥了重要作用。作为改革开放的前沿阵地，深圳的文化创意产业在近年来也实现了快速发展，从近年来深圳市文化创意产业的增加值的增长情况，我们可以深切地感受到深圳文化创意产业的"深圳速度"。2003年，深圳文化创意产业增加值仅为135.5亿元；2011—2015年，深圳市文化创意产业增加值分别是875亿元、1049亿元、1357亿元、1553.6亿元和1757.1亿元，占GDP的比重分别为8.0%、8.1%、9.3%、9.7%和10.0%。2015年深圳文化创意产业的增加值约是2011年的2

[1] 本文为广东省普通高校特色创新类项目"客家文化产业及其创新发展研究"资助研究成果。

倍。[2] 2016 年，深圳文化创意产业增加值达 1949.70 亿元，比 2015 年增长 11.0%。[3] 深圳市文化创意产业的发展创造了后发先至、领跑全国的骄人成绩。深圳文化产业不仅产值高、规模大，而且还具有明显的产业聚集效应，文化产业园区发展迅速，具有数量大、类型多、水平高的总体特点。2014 年，深圳文化产业园区和基地共 54 家，其中国家级文化产业园区 1 家、基地 11 家，涵盖了文化创意产业十大重点领域：创意设计类 10 家、文化软件类 4 家、动漫游戏类 3 家、新媒体及文化信息服务类 9 家、非物质文化遗产类 3 家、高端工艺美术类 16 家、数字出版类 3 家、文化旅游类 1 家、高端印刷类 2 家、产业教学培训类 3 家。优质园区基地为深圳文化产业的集聚发展和高质运行提供了重要保障。

大芬油画村是深圳首个文化创意产业园区，更是"国家文化产业示范基地"，其独特的"大芬模式"更是为各地纷纷效仿。大芬油画村原本仅是深圳东部的一个客家村落，在 20 世纪后期，随着油画产业的进入，一跃成为国内商品油画产业的重要生产基地之一，被誉为"中国油画第一村"。2016 年，大芬油画村的产值达到 41 亿元。[4] 油画是一个西方的"舶来品"，最早可以追溯到明朝万历年间，由意大利传教士利玛窦传入我国，到了清朝，油画在中国迎来了发展的第一个小高峰，油画在皇帝与王公等上层社会流行起来，出现了宫廷画师郎世宁。但是在当时，油画并没有在中国大范围的流行开来，更谈不上形成产业。直到近代，油画由澳门传到广东进而辗转流入内陆。[5] 新中国成立以后，油画获得进一步发展，涌现了不少杰出的油画家和表现时代特征的优秀油画作品。大芬油画村的崛起得益于改革开放后商品油画市场的繁荣，是油画市场化和产业化的结果。

大芬油画村的崛起引起了诸多的关注。钱紫华、闫小培、王爱民对深圳大芬的商品油画产业集聚体进行了实证分析，以此对我国城市文化产业集聚体的发展模式和规律展开探讨。[6] 蔡一帆、童昕以大芬油

2　周建新、张其富：《中国经济特区文化创意产业发展模式》，《中国经济特区研究》2016 年第 1 期。
3　翁惠娟：《深圳文创产业成绩显著》，《深圳特区报》2017 年 2 月 5 日。
4　"中国油画第一村"大芬油画村升级改造怎么做，中国人民广播电视台，http://www.cnr.cn/gd/gdkx/20170314/t20170314_523657253.shtml。
5　江滢河：《清代洋画与广州口岸》，北京：中华书局，2007 年，第 1—3 页。
6　钱紫华、闫小培、王爱民：《城市文化产业集聚体：深圳大芬油画》，《热带地理》2006 年 8 月。

画村为案例,探讨了全球价值链下的文化产业升级。[7]冯炳文将大芬油画村视为地域文化产业发展的典型,通过厘清大芬油画村的发展形态,展现广东美术发展史中的别样情形。[8]刘吉发、陈怀平分析了大芬油画村产业发展面临的机遇,指出了大芬油画产业发展中的优势和不足,提出了具体的战略对策。[9]现有的研究将大芬油画村视为一个产业集聚体或者文化产业典型,从不同的角度进行了探究。本文在此基础上,重点探讨大芬油画村从一个客家村落到"中国油画第一村"的嬗变之路,并根据大芬油画村发展过程中的一些重要事件将大芬的蜕变之路进行了阶段划分,同时对比了国内其他油画产业集聚区,指出大芬的优势和不足,最终,结合深圳文化创新发展的实际和特色,对大芬油画村的未来发展进行思考。

二、大芬油画村的蜕变之路

大芬油画村,位于深圳市龙岗区布吉街道,原是一个客家人集聚的传统村落。而随着20世纪后期油画产业的进入和蓬勃发展,大芬油画村汇聚了越来越多的油画产业从业人员,其生产的商品油画远销欧美,如今已俨然是海内外首屈一指的油画产业品牌,大芬油画村也被称为"中国油画第一村","大芬模式"被各地纷纷效仿。大芬油画产业的发展也使得这个普通的客家村落与西洋油画产生了千丝万缕的联系。目前,大芬油画村的范围早已超出了原来的大芬油画村,扩展到了茂业书画交易广场、集艺源油画城、木棉湾村、南岭村、康达尔等附近地域。[10]大芬油画村的蜕变之路充满了传奇色彩,通过回顾大芬油画村的发展,可以将大芬油画村的发展大略的划为四个阶段。

第一阶段(1989—1994)是大芬油画村的起步阶段。20世纪后期,国际商品油画市场的需求量巨大,而香港等商品油画生产地由于劳动力价格不断攀升,故此,不少香港画商将视线转移到刚刚改革开

[7] 蔡一帆、童昕:《全球价值链下的文化产业升级:以大芬油画村为例》,《人文地理》2014年第3期。
[8] 冯炳文:《地域文化的产业之路——关于深圳大芬油画村发展形态的调查报告》,《美术学报》,2011年7月25日。
[9] 刘吉发、陈怀平:《深圳大芬油画村油画产业发展的战略思考》,《特区经济》,2006年2月25日。
[10] 《金融危机后大芬油画村油画产业调查》,经济参考网,2015年2月10日,http://jjckb.xinhuanet.com/invest/2015-02/10/content_537954.htm.

放不久的大陆。因为深圳毗邻香港,在地理位置上具有得天独厚的优势,而且当时深圳特区刚设立不久,土地价格较低,且有丰富廉价的劳动力涌入深圳。有鉴于此,在1989年,香港画商黄江来到大芬,通过租用民房招募学生和画工进行油画的创作、临摹、收集和批量转销,大芬油画村的油画产业之路由此开始。此阶段,香港在大芬油画村生产的商品油画销往世界各地过程中发挥了重要的中介作用。

第二阶段(1995—2003)大芬油画村的发展步入正轨,发展速度一日千里。经过六年时间的打磨,大芬油画村油画产业已经初具规模。1995年,在广州的中国出口商品交易会(简称"广交会")上,大芬油画崭露头角,吸引了国内外众多画商,大芬油画产业的业务范围进一步拓宽,此时已经在渐渐摆脱对香港画商中介作用的依赖。此阶段,大芬油画村的发展引起了政府的重视,政府开始介入大芬油画村公共环境和基础设施的改造、建设,大芬油画村的整体环境由此有了极大的改善,这也吸引了更多的画廊和画商入驻大芬油画村,大芬油画村的油画产业规模跃上一个新台阶。

第三阶段(2004—2007)是大芬油画村跨越式发展阶段。2004年,深圳市开始实施"文化立市"战略,目标是把深圳建设成为高品位文化城市,努力培植文化产业使其成为深圳市的第四大支柱产业。"文化立市"战略的提出,为大芬油画村的发展营造了良好的外部环境。2004年,大芬油画村成为首届深圳文博会的唯一分会场,同时还被文化部授予"国家文化产业示范基地"称号,这也标志着深圳第一个文化产业园区的诞生。大芬油画村成为了深圳大力发展文化产业的"明星",此时大芬油画村的知名度和美誉度达到了一个高峰。其后,大芬美术馆等一系列的油画产业配套设施的完善,为大芬油画村实现跨越式发展提供了强大动力。

第四阶段(2008年至今)是大芬油画村转型升级阶段。2008年,全球金融危机的爆发对大芬油画村的发展造成巨大冲击。当年订单在一夜之间骤减60%,在广交会上仅实现108万元的交易额,不到前一年交易额的三十分之一。[11]直接导致众多中小画廊倒闭。在随后的几年内,大芬油画村一直在为走出困境而努力,及时调整经营策略,实行出口转内销,80%的销售额在国内,其余20%外销至欧美国家及地

11　姬少亭、彭勇:《国际金融危机席卷中国油画村的繁荣》,新华网,2009年5月5日,转引自http://finance.qq.com/a/20090505/004615.htm.2013年7月4日。

区。[12] 最终成功度过危机，甚至较之前呈现出更为强劲的发展态势。当下，大芬油画村又面临新的挑战与机遇，正在由最初的商品油画复制向艺术原创油画逐步转型升级。"十三五"时期，随着"深圳文化创新发展 2020"的全面实施，大芬油画村入选"十大特色文化街区"，大芬迎来了新的发展机遇。

三、国内油画产业集群比较分析

在中国当代艺术市场上，油画产业占据了很大一块份额，由此而产生了大大小小多个油画产业集群，诸如深圳大芬、北京宋庄、厦门乌石浦、福建莆田等。

这些油画产业集群（商品油画生产基地）有着相近的发展历程。20世纪 80 年代中后期，由于韩国，以及中国香港等原来商品油画的主要生产地的劳动力价格不断攀升，导致商品油画的制作成本不断增加。这一时期，中国改革开放不久，劳动力廉价丰富，有鉴于此，韩国和中国香港的画商们开始将商品油画的生产向大陆转移，在中国的一些沿海城市从事商品油画的生产和经销。除深圳大芬油画村以外，当时与之并驾齐驱的还有厦门的乌石浦和福建的莆田，以上三地都是我国商品油画产业的重要生产基地。尔后，国内诸多油画产业基地纷纷上马，包括江西的黎川、上犹，海南的屯昌，山东的威海，福建的义乌等，大芬油画村的发展面临激烈的竞争。

国内成规模油画产业集聚区主要可以分为两大类：一类是以北京宋庄为代表的、以艺术原创为主导的油画产业集聚区；一类是以大芬、乌石浦、莆田为代表的、以市场化和产业化为主导的油画产业聚集区。通过对比分析大芬与宋庄、乌石浦、莆田等油画产业集聚区，我们能够较直观地了解大芬在发展中的一些优势和不足。

（一）宋庄

宋庄是典型的以艺术原创为主导的油画产业集聚区。宋庄位于北京市通州区北部，因为宋庄当时空房子较多，地价便宜，从 1993 年开始，陆陆续续有艺术家开始进驻宋庄；1995 年，北京圆明园画家村解散，一部分艺术家转移到了宋庄的小堡村，尔后，宋庄以小堡村为核

12 《金融危机后大芬油画村油画产业调查》，经济参考网，2015 年 2 月 10 日，http://jjckb.xinhuanet.com/invest/2015-02/10/content_537954.htm.

心逐渐发展起来，随着入驻艺术家的不断增加，宋庄渐成中国最大的原创艺术集聚区。

宋庄与大芬基本情况比较

	产生时间（年）	从业人员情况	艺术原创性	市场情况	产业结构	2016年产值（亿元）
宋庄	1993	艺术人才集聚，从业人员多毕业于高等美术院校	艺术原创水平高	高端市场，市场较小，主要消费群体为国内外高端人群、收藏和拍卖机构	多元	—
大芬	1989	多为普通工人	多为模仿复制，艺术原创水平低	市场广大，产品遍及全球，近年来内销比重逐年增加	单一	41

（数据来源：笔者根据相关资料整理）

相较于宋庄，大芬的优势主要体现在市场化运作较为成熟，市场化和产业化程度高，艺术与市场紧密联系，油画产品远销欧美，海内外市场广大。大芬的不足之处也较为明显，主要在以下几个方面：一是从业人员素质普遍较低；二是油画产品的艺术原创性水平较低；三是产业结构相对单一，艺术衍生品产业链开发不足；四是没有形成相对成熟的艺术生态。

（二）乌石浦、莆田

大芬、乌石浦、莆田是国内商品油画生产的三大基地，他们有着相似的发展轨迹，乌石浦和莆田一直是大芬的重要竞争对手。

莆田油画产业在全国起步最早，1983年，福建仙游籍画家王永声从香港回到家乡，创办油画社承接欧美订单创作油画。当地每年产出的油画数量约占全球产量的30%，并带动起画框、画廊、油画贸易和培训等一系列配套产业，高峰时从业人员超4万人。[13] 以出口为主的莆田油画，热销欧美、中东等海外市场。2008年全球金融危机爆发，莆田油画产业开始尝试开拓国内市场，主打乡土题材、民族特色、家居装饰等概念。据统计，2017年莆田本地的画师有一万多人，不少画廊开始力推原创油画和私人定制，一些企业通过延伸产业链寻找新的增长点，介入到材料工具、装裱以及室内装饰相关产品的经营。[14]

13 《莆田油画转型呼唤跨界思维》，台海网，2017年1月7日，www.taihainet.com/news/fujian/puti/2017-01-07/1933148.html。
14 何光锐：《原创冲动：莆田油画的第二次出发》，《福建日报》，2017年3月16日。

乌石浦位于厦门市湖里区江头街道，乌石浦油画村形成于20世纪80年代末，当时常有海外画商一年几次到来，寻购当年国内价格低廉的油画。1992年第一批300多名画师、画工入驻乌石浦村，奠定了厦门成为重要商品油画生产基地的基础，产业集聚效应开始显现。2006年2月，厦门乌石浦油画村被中国美术家协会和文化部文化产业司命名为"文化（美术）产业示范基地"。后来由于原乌石浦的一些画师看好海沧的发展前景，使得乌石浦的油画产业逐渐向海沧区转移，近年来，乌石浦油画产业呈现出式微的发展趋势。

毫无疑问，乌石浦和莆田是大芬强劲的竞争者，三者存在着诸多的共同点，但是大芬能够脱颖而出，一个重要的原因便是大芬油画村的产业集聚效应更强，规模更大，品牌知名度更高；而莆田多是一些相对零散的小团体。此外，大芬毗邻香港，临近市场，具有先天优势，深圳的经济繁荣也给大芬的发展提供了良好的外部环境。如今，大芬油画村的一些不足也开始显现，相较于乌石浦和莆田两大油画生产基地，大芬的油画生产综合成本在不断攀升，尤其是近年深圳房价的飙涨，直接导致了大芬的房价一路高歌，一些油画企业迫于高成本的压力开始向外转移。相比而言，乌石浦和莆田拥有更为丰富廉价的劳动力。

大芬油画村发展的思考与启示

（一）"2020方案"助推大芬油画村全面升级

2016年1月，深圳市文化体制改革和发展工作领导小组会议审议通过了《深圳文化创新发展2020（实施方案）》（以下简称"2020方案"），标志着深圳开始全面实施"文化创新发展2020"工作。"2020方案"紧密结合了深圳市文化发展的实际情况，力争将深圳建设成为与现代化国际化创新型城市相匹配的"文化强市"。"2020方案"为深圳文化创新发展描绘了美好图景，更给出了具体可行的操作方法。"2020方案"提出建设一批标志性重大文化设施，构建城市文化新地标，要发挥市、区两级的积极性，按照有"都市风情、文化内涵、产业特色、市场需求"的要求，对华侨城创意文化园、大芬油画村、观澜版画基地、欢乐海岸文化休闲区、蛇口海上世界、笋岗工艺美术集聚区、甘坑客家文化小镇、大鹏所城、大万世居、中英街等进行提升完善，形成十大特色文化街区。随着"2020方案"的实施，大芬油画村将努力建设成为新的城市文化地标、特色文化街区，大芬油画村迎来了发展史上又一次重要历史机遇。

"2020方案"还提出创新产业发展模式，培育新型文化业态，推动产业结构优化升级。这为大芬油画村的后续发展指明了方向，大芬油画村要深入探索"文化+""互联网+"发展路径，充分发挥深圳文化创意和科技创新的优势，在产业结构上不断地进行多元化探索，形成以油画产业为主业，展览交易、文化旅游、教育培训、油画衍生品开发等为辅的多元产业结构，为大芬的长远发展提供不竭动力。

（二）艺术介入与社区营造

根据规划，广东省提出建设大芬美术部落集群，深圳市将大芬油画村确定为"十大特色文化街区"，龙岗区提出打造大芬艺术小镇。[15]根据这一规划，大芬油画村的文化旅游产业也将迎来发展的春天，因此，大芬油画村整体形象的提升和完善愈发迫切。大芬油画村原本只是深圳东部一个原生态的客家村落，在油画产业进入大芬以后，大芬的面貌焕然一新，初期仅限于当地政府对大芬基础设施建设和环境改造给予支持。尔后，随着大芬油画村产业渐成规模，文化和艺术气息逐渐变得浓厚时，艺术已经在不知不觉中对大芬的面貌产生影响，这是艺术介入大芬社区营造的自发阶段。如今，如何在尊重文化艺术发展规律的基础上推动艺术与城市融为一体，如何在艺术介入的作用下推进大芬艺术社区的营造，如何使得艺术社区营造与文化旅游相结合成为大芬油画村建设的重点。

社区营造是一个由社区居民共同参与，对共同的生活环境进行品质提升，对社区的文化、产业与经济进行复兴，对共同的精神家园进行重塑的过程。[16]最早是日本在20世纪50—60年代提出，我国台湾地区在20世纪90年代引入社区营造概念（也称"社区总体营造"[17]），1994年开始正式推行"社区总体营造计划"，希望从文史重建与文化艺术的角度介入社区发展，强调社区参与，整合地方文化、社会与经济等资源。[18]2006年，台湾开始实施"公共空间艺术再造辅助计划"（2008年改名为"艺术介入公共空间辅助计划"），旨在鼓励艺术家与社区合作，以艺术为平台，与居民共同进行公共空间的改造与提升工

15 《高标准规划将大芬打造成艺术作品》，龙岗区文化产业发展办公室网站，http://www.wcb.lg.gov.cn/wcb/gzdt/201703/e402d813d1c443cd9f962c0057811a1a.shtml.
16 刘雨涵、张珊珊、鲍梓婷：《艺术介入的社区营造与规划思考》，《规划师》2016年第8期。
17 同上。
18 台湾"行政院文化建设委员会"：《台湾社区总体营造的轨迹》，台北："行政院文化建设委员会"，1999年。

作。[19] 艺术介入已经成为台湾社区营造的常态方法，其具体可运用在传统节庆、社区美化活动、游行嘉年华、艺术创意装置、地方生态特色和涂鸦绘画等各个方面。[20] 台湾在艺术介入和艺术社区营造方面有着丰富的实践，值得大芬借鉴参考。

大芬在艺术介入与艺术社区营造探索上，应该避免将艺术进入简单地等同于艺术介入这样一个误区。艺术装饰和环境改造只是艺术介入最浅层的部分，真正的艺术介入是要让艺术与人形成一种互动，由单向的传递转变为双向的沟通，追求的是让社区充满活力，以服务人的精神需求。从而才能够达到潜移默化地培育在地的文化创新力、文化自觉生长力和影响人的行为、观念、生活方式和文化气质，创造出艺术价值之外的人文价值和社会价值的目的。

（三）艺术原创：重视"草根"、本土化

大芬油画村一直在探索艺术原创的道路，近年来，大芬油画村的艺术原创力量发展迅猛。在近5年的国内重量级展览中，大芬原创作品频繁出现，百余幅入选国家级和省级美术展，现有原创画家群体近300人，其中中国美术家协会会员30人，省级美术家协会会员76人，[21] 市级美术家协会会员150余人，将近1000人的画工画师队伍。[22] 他们形成了大芬油画村艺术原厂的主力军、正规军。其实大芬油画村的艺术原创不仅仅需要依靠这些正规军，也应该重视为大芬油画村发展做出巨大贡献的成千上万的画工、画师，即所谓的"草根"，他们常年在商品油画生产的第一线，长时间地进行高强度的油画临摹和复制，他们当中的很多人在油画绘制的技艺上已经达到一个较高的水平，只是在文化艺术上没有接受过正式的学习，文化艺术修养水平较低，制约了他们的原创潜力。大芬油画村若能够正视他们的潜力，通过定期举办展览、沙龙、专题培训等活动，来提高他们的文化艺术水平，大芬油画村的艺术原创将可能迎来一个爆发式的增长，将为大芬油画村的长远发展提供不竭动力。

大芬油画村生产的商品油画多是复制西方油画名作，市场主要以

19 Kester G：《对话性创作：现代艺术中的社群与沟通》，吴玛译，台北：美术馆，2006年。
20 胡宝林：《公共艺术空间新美学》，台北：艺术家出版社，2006年。
21 陈建平、廖岱岳：《"大芬模式"成就深圳东部文创高地》，《中国文化报》，2017年1月19日第009版。
22 "中国油画第一村"大芬油画村升级改造怎么做，中国人民广播电视台，http://www.cnr.cn/gd/gdkx/20170314/t20170314_523657253.shtml.

欧洲和美国为主,为的是迎合西方人的艺术审美。当前,中国国力强盛,随着国内经济快速发展,人们的生活水平不断提高,随之提高的还有人们对文化艺术的审美水平、精神文化需求与日俱增,对于文化艺术的消费支出不断增加,国内文化艺术市场迎来了井喷式发展的黄金时期,国内的油画产业也在不断在增长,尤其是2008年以后,国际金融危机的爆发使得欧美油画市场萎缩,大芬油画村将眼光转向国内市场,此时,简单复制西方油画名作已经很难满足国内人民的需求,而且中西方的审美也存在着差异。这对大芬油画村的艺术原创提出了新的要求,要求大芬油画村的油画创作必须本土化,加入更多的中国元素、中国主题,创作出更具中国特色,符合当代国内人民艺术审美,能被广大国民接受、消费的优秀文化作品。

以上是大芬油画村在艺术原创上可以做的两个有益尝试,此外,大芬油画村的艺术原创还需要从培育原创艺术品牌、重视知识产权保护、培育诸如全国(大芬)中青年油画展等原创画展品牌,举办如中国(大芬)国际美术与产业发展论坛等学术交流、建立大芬美术馆等艺术配套等方面为大芬油画村的艺术原创提供支持。

(四)坚持"以人为本"

深圳发展之所以充满创新和活力在于拥有丰富的创新要素,尤其是能够吸引全国优秀的人才源源不断的流入,大芬油画村的发展同样如此。目前,大芬油画村集聚了1200多家画廊或门店,从业人员8000多人,辐射周边地区就业人员2万多人。[23] 这些从业人员按照创作水平可以将其划分为画工、画师和画家(艺术家)三个等级。21世纪最重要的资源是人才,大芬油画的产业集聚效应吸引了来自各地的从业人员,这是大芬拥有的一笔宝贵财富。当前在全国各地涌现的油画产业聚集区都在积极从大芬油画村引进人才,譬如有着"江西油画之乡"的黎川县,早在2009年,就组织考察团到大芬油画村参观考察,更将一些有回家创业想法的画师召回了黎川。因此,大芬油画村的长远发展还需要能够吸引人、留住人。

大芬油画村在吸引人、留住人上可以从以下两个角度着手。一方面是关注艺术家的发展:大芬可以从鼓励艺术原创、构建艺术生态、培育艺术氛围、发掘年轻艺术家等方面进行探索,突出大芬油画村的

[23] "中国油画第一村"大芬油画村升级改造怎么做,中国人民广播电视台,http://www.cnr.cn/gd/gdkx/20170314/t20170314_523657253.shtml.

服务功能，最终使得大芬成为艺术家展现才能的重要平台，为大芬的艺术原创加油。另一方面，更多地关注普通的画工，这些人占了大芬油画村从业人员的绝大多数，像深圳大部分人一样，他们都来自他乡，在深圳谋生，在来到大芬前，很多人可能从来都没有接触过油画的制作，来到大芬以后，很多人也只是从事比较单一的一些机械性复制的工作，而且工作强度极大，甚至一天工作时间在 10 小时以上也是司空见惯，在这样一个艺术的机械复制时代，关注广大画工的生存状态以及他们如何在工作中寻觅自身价值、如何在工作中得到自豪感和归属感等，是大芬油画村需要正视的一个议题。此外，大芬油画村所面临的空间狭小、房租上涨等问题也有可能会使得部分画工迫于生活压力的增加而离开。

美术价值实现与产业发展路径研究
——兼谈对大芬美术产业发展的借鉴意义

马瑞青

中国艺术品产业博览会总策划

内容摘要 本文从美术价值的实现角度分析美术产业化的可能性，以美术作品的创作、复制、美术作品的衍生元素与生活用品相结合作为实现途径，以艺术衍生品产业的发展现状为借鉴，认为美术创作的价值实现是为公众所接受，美术可以通过产业化最大限度地服务于社会公众，并因此证明其自身的存在价值。

美术价值的实现要和社会发展阶段结合起来，在中国社会发展转型升级时代的大背景下，分析美术产业的可能性和实现途径有重要的时代意义。笔者作为几届中国艺术品产业博览会总策划，在深入研究艺术品产业的现状和未来前景基础上，根据对美术创作及产业发展的研究及近年来对北京宋庄文化创意产业集聚区的深入观察，提出美术与公众生活状态相结合的产业的发展路径，希望能对大芬美术产业及全国各地以美术为主体的产业集聚区发展提供一些借鉴意义。

关键词 价值实现 产业路径 艺术与生活

美术作品是画家、雕塑家等美术工作者社会劳动的结果，作为社会劳动的一个特殊种类也必然有其价值实现的需求，只有为社会公众所接受、所消费，美术作品才能实现它的价值（这句话可能不太准确，很多美术作品不一定进入公众消费领域）。美术作品实现价值的途径在当代已经有了重大变化，随着人类社会进步和经济发展，它不再为个别权贵阶层所独享，已经成为公众潜在的消费领域，具有两个显著特点：首先就是社会消费者数量显著增长，而消费者数量的水平、是否存在足够数量的需求是能否产业化的前提；再次是美术进入消费的途径更多元，艺术复制品和衍生品已经成为重要途径，这个途径至关

重要，它让美术品与社会接触不再是为数不多的几个狭窄管道，而是为美术品走进社会公众消费打开了一扇大门。同时因为美术作品包含着创造的价值并凝聚了大量个人劳动属性，使其单件作品的价格偏高，不利于与新生的美术消费需求相结合，用产业化的途径将美术作品复制、其衍生元素与生活用品相结合，降低公众消费美术品的门槛，将有利于公众美术品消费习惯的形成。美术品通过产业化手段而不再是单件高价出售，有利于社会公众购买，越来越多的人拥有艺术品及衍生品也有力证明了美术作品自身的存在价值。

美术品价值的实现要和社会发展阶段结合起来，上面所说的美术品消费数量和消费途径的变化都离不开中国社会发展阶段，在中国社会发展转型升级时代的大背景下分析美术产业的可能性和实现途径，有重要的时代意义。中国美术创作强调"笔墨当随时代"，美术作品应该是、也必然是时代生活和时代精神的记录和反映，这从中国和世界各国美术历史中可以清晰反映出来，每个时代的美术创作都有自己的独特面貌。

美术创作如此，美术产业发展亦是同样的道理，美术产业发展更是时代的产物、新兴产物。正因为人类社会已经进入到商品经济社会，成为公众消费对象的美术产业也迎来了前所未有的机遇，随着公众对美术用品的需求增长和交易规模的扩大，美术产业必然会发展壮大。美术产业的发展应与当今时代发展、社会发展状态紧密结合，结合起来也有天然的优势。如果要从宏观上谈国内美术产业发展的形势，必然离不开中国社会发展大背景的分析，目前中国社会发展正处在一个转型升级的过程中，公众消费结构也进入了快速转型期，发展速度、产业结构、需求供给都处在拐点，这就是所谓"新常态"，公众的需求也日趋多元化和个性化。总的来说，对高品质生活和精神文化的需求日益增强，它为中国美术品和美术相关衍生品产业的发展提供了巨大的需求与机会，可以预见，中国美术产业的发展将会进入快速成长期。

类似于深圳文博会，中国艺术品产业博览会也是由文化部和北京市政府主办并大力推动之下举办的艺术品产业的大型文化活动，其愿景是通过博览会活动有效推动中国艺术品产业健康稳步发展，同时推动北京市规划的宋庄文化创意产业集聚区成为世界最大的文化创意产业集聚区。博览会规划的三个目标方向：通过博览会的举办及日常持续的配套工作，将其建设成为世界未来的艺术品购物中心、世界艺术博览中心和世界艺术衍生品设计发布中心，并将其建设成为中国对外文化艺术贸易的主要基地，在通州区成为北京城市副中心的大机遇下，

前景无限。

在进行博览会的策划和各项工作中，尤其是对宋庄区域内各个美术馆、画廊、艺术家工作室群、美术用品销售、装裱运输等支撑服务企业的深入了解和观察，认为美术品和产业的结合，形成规模效应的产业体系，在保持原创艺术品生产的同时，应该以美术限量高品质复制品与美术衍生品为发展重点。因此我认为产业发展的着力点应该在美术相关衍生产品行业多下功夫，与生活用品紧密结合起来具有广阔的发展空间。

在欧美国家，相关美术衍生品产业已经发展多年，核心机构企业积累了丰富经验，这和其社会发展的先发优势有关。尤其在动漫领域，美国、日本、韩国作为先行者，其动漫艺术衍生品覆盖生活方方面面，品类无所不包。这些国家衍生品产业链比较完善，可以为衍生品企业提供生产过程服务、资源综合利用服务、后勤保障等全方位的支持。

那么国内美术衍生品产业的发展现状如何呢？

从整体上看，国内的艺术衍生品产业尚处在启动阶段，正在逐渐进入良性发展阶段，在十年前艺术家们做自己衍生品的数量还很少，近几年数量大幅度增加，稍微有些成就的艺术家都在设计制作带有自己作品典型风格或元素的艺术衍生品，或者作为个人礼品或者直接进入商店成为公众消费品。艺术家个人衍生品的特点是个人风格清晰但是市场规模较小，而真正大规模的市场化的运作还是要属各大博物馆，博物馆艺术衍生品始终走在产业发展的前列。艺术衍生品产品之所以受欢迎，是因为它给消费商品附加了文化艺术品的属性，提高了商品的内涵。而且价格不像原作那么高，具有一定文化品位，因此大受普通公众欢迎，取得了良好的市场效益，值得美术产业从业人士借鉴。目前，以博物馆为首的行业内各机构虽然积累了一些经验，但在产品研发推广、贸易流通、融资渠道、人才储备服务专业化等多方面也存在一些瓶颈问题亟须解决。

总体而言，在行业前景看好的大背景下，博物馆艺术衍生品有着良好的发展前景，但要想达到良好的产业发展状态，还要有三方面需要特别注意。

首先，有效激发公众需求是产业发展的前提条件。任何产品的产生和存在都需要依托于相应的群体需求，没有需求也就没有产品存在的理由。社会在发展，需求也在不断变化，把握时代变化趋势是重点。目前决定艺术衍生品产品生命力的因素主要有两个：价格和需求，即价格是否合理和是否有足量需求。第一个因素是价格。艺术衍生品产

品的价格比之艺术品价格大大降低了，很大程度增加了公众购买的可能性，但是美术消费行为具有明显的价格区间。根据调研数据，目前公众对原创艺术品的消费基本是低于 10 万元，5 万元以下占主流，而艺术衍生品的购买在 100 元以下的消费行为占了八成以上，千元以上的艺术衍生品销量微乎其微；另外就是是否有足量的需求，这是产业发展的制约要素。目前公众消费追求文化品位还未成为主流选择，按一般人的消费习惯，宁可购买奢侈品觉得有面子而想不到购买艺术品和其衍生品。根据目前情况来看，公众的消费习惯形成、艺术衍生品产品消费市场规模还需要长时间的培养。博物馆在这方面有先天优势，因为来博物馆的公众已经有对文化艺术的关注行为，对于故宫、国家博物馆、恭王府等客流充足的机构而言，开发好产品即可，不需要另外的投入去吸引客流；而广大客流不充足的博物馆面临的问题是如何通过宣传推广让消费者来到博物馆，其次才是产品本身的创意生产。

相比而言，动漫领域的艺术衍生品产品就做得比较好，动漫形象和动漫衍生品已经遍及我们生活的各个角落。当然动漫衍生品依托于辨识度高的个性化形象、完整的故事和动人的情节，其主体是流行文化，通过影视作品不断去传播影响力，但并非不可借鉴，比如故宫推出纪录片和电影《我在故宫修文物》就是很好的探索。艺术衍生品产品的消费基于文化认同感，努力吸引消费者目光，以区别于普通旅游纪念品，有独特个性、有文化含量的好产品激发消费者需求，是博物馆文化存量转化为经济增量的关键。有好的产品，公众自然用消费行为表达文化认同。如何通过产品去吸引消费者，有效满足其需求，是艺术衍生品产业发展的最重要课题。

第二是让创意设计对接需求，加强衍生品开发针对性。美术作品与产品对接，设计因素也很重要。一件产品能够实现销售，首先是要能打动人，需要满足公众的实用或情感需求，要让人喜爱，艺术衍生品产业应以创意为先，贴近受众心灵，也是此类产品优势所在。目前艺术衍生品明星产品还不多，各家博物馆同质化问题突出，有些产品研发投入不够，也没有有效的反馈机制和退场机制。这是初级阶段必然要经历的状态。在博物馆艺术衍生品产品创意设计中，提高产品文化含量、文化价值，最终达到因文化认同而实现消费是关注重点。每个机构应紧紧聚焦核心资源和形象，突出自身 IP 优势，做出差异化产品。差异化是由公众需求的差异化决定的，消费者的喜好各异，对于流行元素，"萌萌哒"的产品亲切可爱，年轻消费者接受得非常好；一些产品从博大精深的传统文化中汲取文化元素，做出高大上有品位的

产品,让传统文化更好地与当代生活连接,也会拥有相当数量的目标消费者。关键是认真研究公众需求去设计创意,关注市场认可度、关注不同受众的心理需求,提供有针对性的好产品。

第三是积极拓宽销售渠道,推广也需创意。目前艺术衍生品产业的各家单位顺应大势,热情高涨,设计和生产慢慢在成熟,但是缺乏销售渠道,或者说渠道单一是最大难题。虽然有些机构依托自身优势,比如依靠客流的绝对数量和强 IP 的支撑还比较乐观。但从整个产业来看,在营销推广上缺乏创意和渠道,大多博物馆依托自身场地销售,不能与广大公众需求充分对接。

近年来,国家对艺术衍生品产业发展非常重视,出台了鼓励产业发展的政策,国务院办公厅发布了《关于推动文化文物单位文化创意产品开发的若干意见》,艺术衍生品销售渠道也在不断拓宽当中。除了国内渠道,国际销售渠道也在慢慢形成,作为文化部直属的中国对外文化集团也在担负着中国艺术衍生品产品的国际贸易和推广工作。目前正在进行的一项工作是将故宫、国家博物馆、国家图书馆、恭王府、中国美术馆、上海博物馆等国内六大博物馆艺术衍生品产品进行国际推广,正在文化部指导下进行国际巡展计划,将赴俄罗斯、英国等一些欧美重要目标市场巡展,这项名为"造物记"的系列推广活动将展示中国文化创意、传播文化价值和对外文化贸易结合起来,展览同时也将与国外的商务界进行市场对接,寻找国际合作机构,把中国有质量、有文化含量的艺术衍生品产品推到世界各地,这种机制还将带动艺术衍生品产业各个企业"走出去"。同时也计划利用国家支持、集团主导建立"丝绸之路剧院联盟"的院线平台,在"一带一路"沿线各国的大剧院开设中国艺术衍生品、艺术品商店,通过各种方式拓宽中国艺术衍生品产品销售的国际渠道。

在艺术衍生品产业发展当中,真正发挥决定性作用的还是企业自身的探索和努力,把握公众的消费需求,做出真正有文化含量、有创意能量的产品。以上是以博物馆文创和艺术衍生品为例分析美术产业发展的要素,希望能有借鉴意义。在美术产业发展的初期阶段,还有一个问题也比较重要,那就是政府扶持或有实力的企业投资,由于目前美术从业者的现状主要是由个人和小企业来做,没有像国家级博物馆那么有计划、有财力投入的条件。这就需要政府引导和扶持,以园区整体力量进行扶持和孵化是很好的途径。

宋庄文化创意产业集聚区是北京市重点打造的文化产业集聚区,近期还提出了宋庄艺术小镇的构想。整体来说宋庄的美术产业生态还

比较齐备,以画家原创艺术作品创作为核心的上下游产业链条比较完备:上游的工作室建设租赁、画材画具销售、艺术家个人生活保障;下游的艺术品展览展示、装裱、推广、销售、运输、拍卖等产业链完整,在艺术家聚集和艺术创作群体服务的基础上,目前宋庄的艺术旅游、艺术美食、艺术休闲产业也正在不断发展,政府也在研究相关扶持政策,几家旅游公司也都在研究艺术旅游路线,富有艺术气息的中西餐馆也在不断增加。这些都是在美术周边成长起来的产业生态链,宋庄也正在强化自身艺术相关的品牌形象,随着北京城市副中心建设的利好消息,宋庄区域的品质提升也将迎来一个美好时代。

在宋庄艺术区之外,笔者也对北京798艺术区做了长时间的观察,如果对比两者可以发现,798艺术区模式基本可以概括为"艺术+时尚休闲业态",而宋庄艺术区模式可以概括为"艺术+周边产业业态",两者各有特色,这样的特色形成应该说是历史和地理条件综合产物。历史和地理地缘条件是艺术区发展的重要因素,相对于前两者而言,类似大芬油画村的全国各地的艺术区发展也应结合各自地缘特点制定发展策略,根据周边地缘资源优势,大芬油画村的发展路径可以以"艺术+生活主题产业业态"为发展方向,也就是以上笔者以最大篇幅阐述的艺术衍生品产业,以美术元素为起点,通过艺术衍生品的设计开发,与省内周边日用品行业有实力的企业合作,创新产品开发思路,设计生产适应消费市场的、带有浓厚艺术气息的高品质生活用品。大芬艺术村的发展模式在于周边制造业的雄厚的生产实力和周边地区中小企业设计、加工生产产业链条的完备程度。利用以上优势资源稳步打造知名品牌,塑造整体园区的对外形象,将会有美好的发展前景。如果能够根据自身特点结合美术产业发展规律,必能为中国美术产业发展产生巨大贡献,并走上可持续发展的道路。

中国美术品产业发展虽然还处在摸索阶段,但发展潜力巨大,吸引更多人就业,而正是产业升级和生产规模扩大能够提供更多的就业机会,这也是政府最看重的,因此自文化部之下的各级政府也会在政策上有持续的支持。艺术品消费和艺术衍生品产品市场是其中重要组成部分,各个参与主体要真正将自身事业融入国家文化产业发展大势,创新思路打破思维瓶颈,将产品推广到公众的身边,才能实现产业规模的扩张,才有突破发展的可能。

总而言之,中国美术产业发展潜力巨大,不过要真正做好还尚需时日。行业内机构要在市场需求的挖掘、产业体系与主体、产品形态、销售渠道、市场规模等多方面努力拓展,紧紧抓住此次产业发展升级

的重要机遇期，借助专业化创新平台，培育完整的产业链，提升产业能力与效率，完善市场体系与产业支撑体系的紧密合作，增强产业核心竞争力。未来的某一天，当美术品和衍生品能够顺利进入到商场和普通超市，成为公众日常选择的商品，就是中国美术产业成熟的标志，而让美术品和衍生产品深入公众生活，实现自身价值又普惠于民，也是美术产业界共同的美好愿景。

附录

重塑唯一性
——大芬美术产业蜕变之路主题沙龙纪实

大芬曾是文化外贸市场产业链中颇具唯一性的代表。在今天,面临新的市场和新的竞争出现,大芬如何重塑其唯一性,如何构建独特的品牌形象和市场地位,是值得深入探讨的问题。

周峰
大芬美术产业协会会长

大芬的核心区域方圆两平方公里,涵盖范围广乃至到达了惠州,产业链从做画框到其他的产业都十分配套和完善。

大芬的发展有过几个阶段。早在1989年,黄江先生带着他的徒弟来到大芬,自发形成产业状态。2000年前后,深圳市政府发现大芬产业已经初具规模,在基础条件环境上给予了很大的支持。到了2004年,文博会在深圳举办是标志性事件,大芬作为文博会的第一分会场也是唯一的分会场盛装亮相。从那时开始,大芬在国内外都具有了一定的知名度。

大芬的人才构成也发生了量与质的变化。1989年-2004年,大芬的产业是以学徒模式为主,代工为主。2004年—2008年是高峰期,大芬打响了国内外的知名度以后,很多艺术学院的学生们来到大芬,注入了大量新鲜血液,这个时期大芬以外贸代工为主,全部产品出口销售。有一句话说世界上商品画70%来自中国,中国的商品画70%来自大芬。

2008年的标志性事件是美国次贷危机和欧债危机,市场消费能力下降。而2008年以后,房租和生产成本迅速上涨,人工迅速上涨,都至少翻了一番。此外,还有一部分市场转移到福建、义乌甚至越南等其他地区。我到越南考察过,那里有几个油画产业基地,相当于大芬高峰期时的规模,价格非常便宜,同质化非常严重。

2008年外贸出口锐减,但是国内有一个四万亿的刺激,酒店会所业迅速增长,让大芬在这个专业市场领域又实现了一次爆发。我们接到的很多订单都是设计公司出方案,我们研发产品,因为给我们的只是方案或图片,甚至是综合材料的设计,我们被动地配合设计公司,也就是所谓的被动研发。

2012—2016年,加上之前的积累,大芬很多商家开始注重自主开发、创意,涌现了很多代表性的公司,提供与家居、商业空间等相配套的细分化产品。我们提供创意供对方选择,这个阶段叫ODM(Original Design Manufacture 原始设计商)自发阶段。目前我们是产业和原创两条腿走路,产业是融合了自主研发、被动研发和代工,原创则是纯属学术性的。

产业发展的重点还定位在消费品而不是收藏品。在产业方面,有以下几个关键词。

油画+:在传统产品优化的基础上,加入了水彩、国画、书法、刺绣、综合材料、雕塑等更丰富的类型。

互联网+:大芬在互联网方面初具规模,淘宝店已经形成全商户覆盖,天猫店有300多家,京东店100多家。利用移动互联网,微信微商城的商家

有 500 家以上，还有一些使用其他品牌的电商平台。有些有特色的艺术家甚至利用直播平台，通过展现他的技艺和多面性汇集粉丝，在直播的同时推产品，直接成交。

体验+：和传统的纯商品买卖模式不同，现在以太阳山为代表，形成了咖啡画廊、餐厅、互动体验空间，专门针对白领或者上班族，在业余时间来这里体验交流，结交朋友的模式。

在原创方面，部分艺术家走学术路线，通过影响力卖画，还有一部分走纯市场路线。2015 年我们在美国渔人码头遇到一个画廊卖大芬年轻艺术家的作品，而且价格不菲，4—5 万美金，还有雕塑等衍生产品。这很提升我们对原创的信心。目前走当代路线的艺术家跟市场结合得很好，有很多人跟专业机构签约。有的通过自己的渠道去销售作品，自己做画廊，或者通过艺博会和其他平台销售。目前我们与文交所有一个战略合作，首批意向签约艺术家 26 人，他们将在深圳文交所挂牌。

不管是产业还是原创，版权对我们越来越重要。2015 年有一个标志性事件，大芬的 7 家天猫商家集体被告，最后每家赔了几十万，这是一个很大的教训。2016 年上半年，我们的一个天猫商家被起诉，天猫也连带一起被起诉，结果被封店。这对我们影响特别大，在这之后，我们对知识产权的重视程度空前提高，尤其是建立起与版权协会的合作，通过传统渠道备案版权，并且推出电子注册版权的渠道。昨天电子注册版权平台刚刚上线，就有一百多个作品注册，大家对版权的重视程度都越来越高。版权对保护我们的原创，对未来产业的衍生提供了可能性。

此前，大家只是卖产品，现在开始慢慢注重包装了。有些艺术家把自己标签化，有些画廊做小众市场，找到自己的定位，不再跟风。我们理事会有一个小伙子定位帆船王子，专画帆船；还有一些商家以群体定位。定位意识已经像种子一样撒播开来，我们有了向品牌方向发展的意识。

还有很多做旅游产业的园区跟我们洽谈合作，希望融入我们的文化元素，共同发展。

这是大芬目前的状况。我们的主题是"重塑唯一性"，大芬的唯一性是唯市场变化马首是瞻。目前，大芬还是以专业客户群体为主，未来打入市场应该是有一片很广阔的空间，更需要包装和品牌的发展。在此基础上，要拓展如互联网、展会等多种渠道，从而与其他行业融合。今天到的几位行业代表，比如深圳家协、深圳设计行业协会，都给我们很大的支持，他们举办展会、活动都会跟我们合作，带大家集体参展。

大芬的产业主体目前很多元化，是在发展中逐步形成的。在最初，一大部分人以画工的形式存在，发展到一定阶段画工成为画师；在技术成熟后，画师具有创意能力后叫做画家。其中，有经济能力的画师和画家开起了画廊，主要以家庭作坊的形式存在。有眼光和拓展思路的人采取了公司化运营模式，逐渐壮大起来，但仍有些人还是以个体户的形式存在。大芬目前最多的还是个体户，是个体艺术工作者。虽然有一部分人找到自己的方向，发展得不错，但是大部分人对方向的把控还是比较迷茫。这真的是我们一个很大的困惑，这是产业最核心的稳妥。要发展，人是最大的问题，人的思路决定出路，思路不改变，根本不知道怎么发展，只能等待。然而市场在不断变化，你不变就一定会被淘汰。

这是我们面临的严峻挑战，尤其是市场环境并不理想的现实之下，需要大家主动地突破自己，突破现在的局限，去创新创意，去寻找更好的发展之路。

李铁香
大芬美术家协会会长

大芬美术家协会成立于 2009 年，作为第二任会长，我在 2013 年上任。总体来讲，我认为大芬的贡献是它颠覆了艺术。

大芬画家的组成是十分多元的，包括美术策展人、学院毕业生、自学成才的画家等。他们成为大芬众多店铺的支撑者。其中，专业画家有将近 300 人，中国美术家协会会员有 20 多人，对产业的发展起到了拉动作用。

大芬极具生命力，抗击过很多风险。比如，在 2008 年的金融危机中，大芬的产业链完整，从画摊到美术馆，再加上政府的扶持，让大芬受到的冲击

并不明显。

不过，大芬现在的发展出现了瓶颈，需要拓展空间，要发展南片区。

我去年随龙岗文化代表团出访欧洲，在塞纳河畔都可以看到大芬的画，梵高的葵花、麦田，就在塞纳河边上的一个小作坊里面售卖。这就说明大芬的画已经传播得很远了。即使在戛纳中国文化艺术节，大芬的一些原创画家也在这国际大型展览中获得了很多奖项。由此可见，原创画家是大芬的发展方向。产业需要创新，需要高端产品，也需要能进入千家万户的平民化产品。像齐白石，最初也不是宫廷画家，不画供皇上欣赏的作品，都是给百姓画，后来成为一代宗师。我认为大芬的画家具备这种潜质。

冯健梅
深圳市天隆雅集装饰有限公司总经理

"重塑唯一性"这个题目让人颇有感触。我来大芬18年了，从第一天踏入大芬，美术家协会一直都比较关注这里的产业。我个人认为，首先是物理空间局限了大芬的发展；第二、人才的架构，以前一直有人才涌进来，因为这里有市场，能够吸引全国各地的人才，但是目前大芬被标签化了，也因为管理人才的水平局限，导致呈现出来的是比较低端的产品形态。杭州、北京、景德镇的艺术家天天来大芬，但是他们却不肯停留在这里，不愿被贴上大芬的标签。大芬被标签化，如果要重新启航，就需要重新塑造品牌，此外还要注重美术教育，要从这两方面下手。

大芬本来是以艺术+产业为基础，两方面都不应该丢失。我们有美术家协会、产业协会，两者的结合加上平台，就是大芬的基本结构。要建设平台，管理的人也非常关键。

卢明海
海淘艺术总经理

我作为电商的一分子，来大芬20年，发展过程由线下到转型做电商。在京东，特别是在天猫，大芬的市场占有率达到了高峰期，我们不断完善结构和团队，想办法引进运营人才，去年有很多做得非常好的电商团队直接进入大芬市场，因为大芬具有纯手工的先天优势，但大芬空间上的局限确实是一个阻碍发展的现实。没有专业的空间和办公群体，没有凝聚力。

赵庆祥
深圳室内设计师协会会长

"重塑唯一性"，不仅是大芬人的梦想，也是全深圳人民的一个梦想。大芬知名度很高，深圳闻名、全国闻名、世界闻名。大芬美术产业是成功的道路，它的成功在于产业化。当年，八九十年代的中国美术行业没有产业化。全世界美术产业最发达的韩国和中国香港，当时面临着人工费高涨的问题，正是因为这一点，他们看中中国内地画工相对便宜的优势，以黄江为代表的美术产业运营高手进入深圳，进入大芬，从事美术培训、美术创作和相关产业运营。1998年，大芬的领导班子高瞻远瞩，发现商机，对美术产业进行引导，这就为大芬带来了2004年国家文博会，带来了国家文化产业示范基地的挂牌。这条道路是一条美术产业化的道路。

历史发展到今天，整整二十年，大芬美术产业应该怎么走向新的蝶变，重塑唯一性？在座应该都去大芬逛过，几年前给人的印象是同质化比较严重，到今天同质化一样严重。我认为重塑唯一性，首先要打破同质化现象，走一条原创的自我创新的道路。

第二，与相关设计产业的接轨力度不够大。大芬的装饰画属于室内装饰、室内设计的下游。不同的装饰选择，决定了空间的气质，而空间的气质和空间的灵魂就是设计师。

这就出现一个问题，以室内设计为例，室内设计产业包括几大板块，深圳的酒店设计占全国的70%，高端别墅住宅设计也占很高比例，因为深圳的地产业全国最发达，全国地产业的掌门人都是深圳培养出来的，中海、万科、招商、华侨城都是如此。但是设计板块与大芬的交集并不明显。

所以要重塑唯一性，第一，与深圳城市的三大优势产业——设计产业、金融产业、互联网产业紧密结合，深度互动。深圳的设计门户网注册设计师

达到 22 万人，设计企业达到 7 万家，大芬需要把文化产品分门别类，提供专业化的对接端口。

第二，要与国家"一带一路"的战略结合。最近我们联合装饰设计业 12 家上市企业，联合发起深圳市"一带一路"联合促进会，这已经是全国最大的设计产业了，达到一千多亿市值；"一带一路"设计产业发展基金可能是中国最大的设计产业发展基金，用基金跟相关产业联动，以设计为龙头，配套相关产业，这是当下要琢磨和考虑的事，也是要抓住的机遇。

当然，还有很多方面需要提升。以大芬美术产业为例，尽管全球销量第一，但是原创作品的平台并不多。能否在这里设计一个大奖，类似像诺贝尔奖一样，每年一百万奖励原创。另外，要有自己权威专业的拍卖公司、拍卖机构。深圳是创新之都，正在大力发展文化产业，为什么没有一个权威的拍卖机构？大芬美术产业就应该主动联合世界相关机构发起成立一个最权威的拍卖机构——这个拍卖机构未来要跟世界上一线拍卖机构进行较量和竞争，为我们美术原创的大师大家名作，给他们搭台，让他们走出去。

邱彪
深圳市家具行业协会市场总监

我们是深圳时尚家居设计周的主办方，我站在展览方的角度看大芬现在的处境。说到唯一性，我们展会现在的情况跟大芬很像，地方很小，如何能做精，让每一个参展商展现独特性，呈现多姿多彩的作品，正是我们现在的工作，这其实是建立行业标准的问题。

我们的展会，每一个展商进来要提供资质证明、产品设计的图片、空间设计的图片，经过审核才能进入展会体系。大芬今后的路可能也应该这样，每一个进入的企业都必须过一个门槛，只有设立了门槛，每一家才能发挥它自身的特点与优势，大芬这张牌才能漂亮地打出去。

第二，新的传播方式与渠道。我身边有一个朋友以前学画画，现在也做直播，直播教人画画，也承接画肖像的订件。授人以鱼不如授人以渔，卖一幅画不如教人学习美术相关的知识。很多机构专注幼儿教育，培养小孩学画画、学艺术创作。大芬完全有这个基础，有这么多老师和空间，何不让一些还没有很好社会资源和行业基础的年轻画家或新进人群开展相关的工作，让更多人知道大芬，让更多人学习画画，学习美术知识。

陈彦
深圳市出版协会秘书长

大芬原来的唯一性是把艺术品变成工业产品，进行流水线的生产，所以前身是工业化并不是产业化，到现在这个阶段，才是产业化。

如果是工业化，那就是拿样板临摹再出口；产业化是拥有核心的知识产权。比如与设计行业和奢侈品相结合，不是将原作卖给别人，而是把原作变成版权授权，变成可以供大家买卖的复制品，变成复制品定制化就是一个可以产业化的方式。它的销售渠道有很多种，比如与设计师合作，有一个互相创作的过程，成品在天猫或淘宝店出售，就是定制化、产业化。也可以参加各种展览，去获奖，将获奖作品定制化，这就变成运用版权去经营产品，这种做法会重塑大芬油画产业。

大芬不要同质化，要有门槛是十分重要的。为什么别人不愿意贴大芬的标签，是因为长久以来大芬给人的印象就是同质化，原创性很弱。要提升原创性，加强版权保护和提升版权价值。在这方面，我们跟大芬正在商讨将所有原创画家的原创作品进行版权备案。这个备案是快速的数字化备案。备案之后，在油画行业里进行比对，去除同质化和抄袭，确定门槛。我们平台本身还有证据锁定系统，可以对互联网上销售的假冒伪劣进行证据锁定，在维权当中提供快捷低成本的操作。还可以通过商品防伪措施把定制的原作复制作品一对一防伪，在商品流通时可以把控销售渠道和最终销售，如果发现侵权，后台就可以马上报警。通过整体全产业链的知识产权保护措施，可以让大芬的原创画家更加畅顺、更加方便地产业化，我们非常愿意为大芬产业化做好产权服务和保护工作！

肖怀德
2017中国（大芬）国际美术与产业论坛秘书长

说到大芬工业化和产业化，我们可能平时没有那么严格地去界定工业化和产业化的概念。我认为，工业化是工业流水生产的概念。与此同时我们也在探讨，艺术是不是也可以叫艺术产业化。通过与艺术家的交流，我个人理解艺术的产业化更多是艺术家的创造性劳动，通过授权的方式让它进入商业的流通环节，产生商业价值，而不是艺术本身和艺术家本身。

任丽峰
Google深圳体验中心总经理

刚刚大家的分享有几方面，一个是品牌，一个是市场。

从品牌的角度看，每次提到大芬，大家都对大芬这个名字又爱又恨，爱是觉得规模大，恨是为什么不能卖贵一点，为什么不能成为一个高端品牌，为什么不能成为世界顶级的艺术品牌。刚刚大家分享的时候我在网上搜索了几个数据。对于一个品牌来讲，在互联网上意味着什么。我搜索了几个词，一个是"油画"，"油画"这个关键词在过去五年里热度非常高，0—100，全球范围内基本上在90—100的波动。再搜"大芬油画"，2014年初曾经出现过一个高峰，后来就一直走低，大概在20—30的范围。从市场的角度讲，油画是有市场空间的，问题是如果我们想把大芬做一个品牌，进入到国际油画市场，这个挑战在哪里，或者说这个方向对吗？就像很多女生去买法国的衣服和香水，但其实这些衣服和香水的品牌并不是叫法国，而是各种非常知名的品牌。是不是我们可以塑造一批个体品牌，它背后的大芬只是一个地域位置而已，我们是不是一定要把大芬塑造成一个优化的地带？

第二，从市场角度看，"油画"这个词在全球、在G20国家和地区里，到底市场热度如何？前三名依次是印度、巴基斯坦和新加坡。过去一个月里，G20国家里搜索"油画"这个词的搜索量排名还有爱尔兰、美国（第5）、澳大利亚、新西兰、加拿大、南非，第10是阿拉伯国家。大家在开拓市场的时候，或许可以从这个数字背后看机会，市场空间到底在哪里。为什么印度有那么多油画搜索。

第三，艺术品是很个性的，是个人爱好，喜欢某一类作品的客户，肯定不会很多。我们在做市场推广的时候，追求的一定是量吗？同一幅画卖一千张、一万张才是成功吗？许多个体油画家可以通过互联网，找到以前传统的方式很难找到目标市场，比如喜欢风景画、人物、肖像、人文历史的客户，甚至可以对客户进行分类推广，有针对性地推广，这样是不是可以让市场定位更加精准？有一家地毯公司联合了好多个地毯个体家庭作坊，公司统一做海外市场宣传，通过互联网的方式，精准定位目标客户，将地毯卖给国外的经销商或者批发商，以几千上万美金的价格推向国外的高端市场。

客观上讲，找到精准的目标市场，不仅有利于销售，也可以发挥艺术家的独特性。

郭建基
广州市文德文化商会会长

我在文德做文化地产，做过一个东方文德广场，通过这个项目在探索如何把美术融入地产这个物理空间。怎么提升整个美术产业，我们也做了不少思考。深圳、广州，各种人才资源相当多，我希望从这个角度考虑，引进高端艺术机构，推动培养一批比较年轻的美术人带动整个市场。在美术教育方面，我建议应该深入讨论，形成大学或者专业培训学校一类的机构，做更深层次的互动，来推动美术产业发展。

从我们地产角度来讲，我认为用文化+产业很难，但产业+文化是非常好的机会。我们的东方文德广场确实加入了很多文化的元素，其中很重要的是把美术的元素整合进去，结果价格卖得特别好，甚至比万科某些楼盘都做得好。我们原来地产业也没有太多的经验，但发现是加上更多文化的元素以后，整个品位、价值就不一样了。

肖怀德
2017 中国（大芬）国际美术与产业论坛秘书长

郭会长谈了一个"产业+"的概念，我理解是大芬的美术如何与传统的相关产业相融合，而不是单纯的大芬美术产业自身的产业链。

刚刚谈到品牌，各位嘉宾还谈到关于市场的概念。我最近在大芬调研也有点感触，但是可能也不准确。大芬行业协会的代表隐隐约约触碰到大芬未来的可能性，但目前没有特别好的办法。

大芬最初的外贸市场形成与历史机遇和工业社会流水式生产的社会形态有关。今天进入到后工业社会，或者叫互联网社会，这种新的社会形态转变，给大芬市场格局带来了根本性的变化。大芬的生产商其实对接的并不是消费者，更多是对接设计，B2B的概念。市场的反馈和大芬自身对于市场转型的捕捉，还在一个探索当中。到底新的市场或者未来大芬的新市场在哪里，也是各位老师可以给大芬支招的。

我认为大芬新的市场方向需要大家齐心协力，共同营造构建市场体系，结合互联网时代，新的金融体验经济，新的消费升级时代，实现战略性的构建。

赵子龙
北京国艺公盘文化发展有限公司副总经理

第一，品牌问题。当务之急就是品牌，在舆论上要重新树立大芬在新时代的价值观。大家对于这里的艺术家和普通艺术从业者的身份一直以来存在误解。

举例来说，2001年以前，那时候如果要成为歌手，要经历学院教育，但是后来"超女"引爆网络。我们今天看到在互联网上唱歌、地铁上唱歌的，不会用歌唱家的要求去要求他们，但是丝毫不影响他们为这个社会贡献价值。从这个角度讲，大家要齐心协力给大芬找到一个价值观。

除了让作品走出去，还要让人走进来。人分两类，一类是艺术家，另外一类是游客。以寺院为例，寺院都在偏僻的地方，也卖各种手串，但我们去的时候绝对不是为了买一个手串去的。大芬可不可以把艺术体验作为一个故事，给全国各地的人一个来大芬的理由。

说到重塑唯一性，把大芬的唯一性再往前推一步，大芬有没有具有唯一性的艺术家？大芬的唯一性，一定是因为拥有无数各具唯一性的艺术家，那么他们的集合成就了大芬的唯一性。大芬的每一个艺术家，都把自己的特长和生活的阅历讲好，把自己的故事讲好的。在今天的互联网时代，今天集体缺乏内容的时代，我相信很容易做到这一点。我自己本人就是一个很有意思的案例，我学美术史的，2001年开始学的时候没有市场，艺术家还可以画画，我写文章，但又不是写小说，我就不知道喜欢我的人在哪儿。自从有了微信，我开始把以前学的美术史用段子的方式讲，很短时间内聚集了几万粉丝，每天可能有几百人不断传阅。现在这两万个粉丝就是我的市场，天天跟我在一起。我们每一个艺术家如果用这种方式把自己的故事讲出来，独特性就产生了，不需要再去纠结我是不是考上美院，你的市场本身存在，你个人的价值通过互联网就呈现出来了。

关于艺术家走进来，我也有一个很重要的感想。我不知道大家有没有注意到，最近有一种论调，逃离北上广，原来的艺术家特别喜欢跑到北京去，各地的艺术家都喜欢跑到宋庄、圆明园、798，但是最近他们在讨论不要待在北上广，北上广压力很大。我周围很多朋友放弃在北京的工作室，跑到三亚。假如说北京留不下这些艺术家了，深圳有什么办法让他们过来，他们需要的是什么？需要基础的服务，包括陈总说的版权服务、基础配套服务，甚至需要政府给予一些政策支持，比如社会保险、税收政策。让每一个艺术家在这里彰显他的个性，他的画表现出他个人的生活，整个人就会变成一个IP，而不只是一件简单的作品。

章锐
清华大学美术学院副教授

关于如何提升大芬的品牌。大芬的品牌形象太根深蒂固了，借用汽车行业做一个比喻，丰田的高

档车不叫丰田，叫雷克萨斯，大众的高档车也不叫大众，叫奥迪，都有所区分。我们可能没有必要去扭转人们对大芬的印象，而是要创一个新品牌，起一个新名字，树立全新的形象。例如淘宝为了脱离固有印象建构了天猫，本质上是一回事，但实际上可以把天猫当作白纸一样重新做起。这也许是在品牌上可以参考的思路。

关于如何细分市场。大芬也可以参考汽车行业的概念，在产业内部做分类。例如复制画也是一个类别，一步一步做递增，细化出清晰的内部分类。

如果为大芬在艺术产业的内部做定位，我建议一个大概的方向：大芬作为艺术收藏家或者未来艺术收藏家第一件藏品的来源。我以前一直在拍卖公司工作，主要负责当代艺术部门，接触了收藏规模比较大的当代艺术藏家。他们最初收藏的故事都很简单，例如北京的张锐、杨斌，张锐最初购买的艺术品就是宜家的装饰画，用来挂在别墅里。杨斌和张锐一模一样，买了别墅，装修完四面都是白的，他就请设计师去买五六十万的画。现在看这批画质量很差，但这是他的起步。

现在资讯很发达，有购买意愿的人越来越多，我们没有必要非进入拍卖市场不可。进入当然好，但是整体定位可以是收藏家第一件收藏的来源，因为实际上大芬有些画作质量很好，其实有很大优势。

郭羿承
国际授权基金会主席、艺术授权专家

我2004年之前来过大芬，每两年来一次，这次应该是第六次。我们做艺术授权已经是第20个年头了，1996在台湾开始做，2000年进入北京。2014年国务院出台的发展意见里提到艺术授权，但今天在会场上一直没有听到"艺术授权"这几个字。我一开始看大芬觉得没有艺术授权的机会，但现在不一样了，现在大芬需要抓别人盗版，所以有可能做艺术授权。但是要做艺术授权，不只是版权问题，关键是所做的作品要有特色。例如为什么能给齐白石做艺术授权？不只是因为他画得好，而且因为他有故事。大芬已经很有名，以前的故事跟未来的故事未必一样。但是大芬的艺术家还不是很出名，有

没有可能讲出故事来，这个我也不知道，因为我没有深入了解过。

如果要做授权，一定要有故事性。因为IP不是有内容就能授权出去的，要经过完整的规划。我们花两年时间帮台北故宫做规划，现在帮国内很多博物馆做内容规划，要把授权品牌打造出来。大芬符不符合一些先决条件我还不清楚，但这是一条路径，国内国外很多文化内容的确是透过这样的方式走到世界去的。今年我们会让北京故宫去美国做授权展，国外有很多展会，是走出去的机会，但先决条件是艺术作品的整体架构规划有没有做好。

张晓明
联合国教科文组织创意与可持续发展中心首席专家

大芬是中国草根百姓完全在自发市场机制条件下创造出来的奇迹。我们自己始终觉得大芬上不了大雅之堂，但想一想哪一个发达国家的哪一次文化发展一开始就能上大雅之堂的？一开始都受排斥。英国文化政策的转型，开始于70年代的争论，国家财政开始支持的全是精英文化，后来发现贫民窟里面出现一批年轻人没事瞎搞活动，讨论了将近七八年，开了很多次会，最后决定财政的钱不能只支持大英博物馆这样的精英文化，也要支持贫民窟里的年轻人，因为这件事还有很多社会效应，可以减少犯罪，让年轻人有正当职业等。

任何一次政策的转型都要经过很多争论，大芬也是一样，只不过绘画这种形式比文字转型费劲多了。文字叫摧枯拉朽，腾讯有400万专业写手，大神级写手年收入一亿。我估计南派三叔、唐家三少等人年收入都不下几千万，可见火到什么程度。据说美国一帮年轻人兴起看中国玄幻小说的热潮，有一个年轻人为了看小说把毒都戒了。

除了唯一性，我认为可能还有一个关键词需要考虑，即"转变的立场"，大芬是一个真正草根的市场机制，要推动它成长，就要提供各种各样的条件，可以办刊物，可以做销售系统，可以做论坛，可以编故事。大芬成功的故事很多，要讲一个好的故事出来。大芬给很多人的印象是中国梵高，中国

梵高就是中国人盗版梵高,但换个说法就不一样了,叫梵高在中国,这是典型的价值观的问题。

王玉龄
台湾知名公共艺术策展人、蔚龙艺术有限公司总经理

大芬是吸引人的,刚刚大家一直在讲它的品牌缺乏故事性,但我反而觉得很有故事性。我很想知道,大芬画了多少张向日葵,哪一张画画得最多,卖得最多,这就是一个故事,这是大芬最值得骄傲的。可能某张画画了一千万张,是全世界复制销售最多的作品,全世界最卖座的一张画在大芬,全世界得有多少人拥有这张从大芬出去的画。所以应该把大芬产业当中最值得骄傲的部分凸显出来。

我一直很期待来到大芬,因为我想看到一大堆人在画画,好有趣。可是我来的时候,大家都在忙各自的产业,忽略了园区应该有一个整体的概念。我们做公共艺术,一进入空间就会想到这个空间的氛围是什么,这个空间吸引人的是什么。大芬既然叫油画村,应该一进来就看到墙壁上大面积的油画,每一栋建筑都是不同的油画,都是大芬擅长的那些画。

观光客也是很大的买家。台湾有很多观光工厂,比如凤梨酥工厂,你可以参观怎么做出那么好吃的凤梨酥,旁边还有一个地方教你怎么做,你也可以做自己的凤梨酥带回去。如果大芬在门店上,有更吸引人、更具独特性的园区面貌,有区别于油画产业其他村镇的环境,那么我也愿意买一幅画回去。大芬应该更有打造园区的条件,因为发展历史比较久,而且有很多高峰期,全世界的市场占有率还很高。

另外,应该办大芬油画节,这种节庆会让更多人看到这里的有趣和价值。让更多人认识到技术上的价值、创意上的价值,才会转换大家固有的画匠或画工画画的旧印象。这个艺术节应该在更大范围内宣传,多做活动。例如也可以画一幅全世界最大的油画,请大家来记录。因为只有你们做得到,你们有这么多画家可以动员。

刚刚讲到授权的问题,我们做的都是大师级艺术家的作品授权。大芬应该也要邀请国际知名的艺术家来,请他们驻村一个礼拜,或者与大芬的画师合作画画留下来,再建议美术馆来做个展,提升大芬的整体形象。有名的艺术家来到这里,就是对这个地方的肯定,对大家的付出和在艺术成就的肯定。借助国内外有名的艺术家并与之艺术交流,才会改变大芬只是画工输出的刻板印象,才会获得大家对这里的肯定。这就是名家的加持,对产业本身的技术面和创意面有积极效果。

设计方面也很值得挖掘,大芬过去只是在复制、出口,现在已经可以达到设计师创意的层面,我觉得已经很难得,这个提升应该要让更多人看到。我们常常帮艺术家做作品,艺术家出草图,我们就要沟通专门帮艺术家制作的工厂。在这个过程中,我们开始揣测艺术家到底想要什么样的结果,提供多个版本给艺术家,有时候会出现艺术家都没想到的方案,得到艺术家的认可。这是因为工厂已经帮很多艺术家做过非常多的作品,经验可以产生出更好的制作模式与方法,让作品更出彩。因为很多大型作品,艺术家虽然有想法,但并没有执行制作的能力,他知道尺寸形式,但对于用什么材料、什么表现形式却不太了解。反而是制作的工厂有技术方面的丰富,这最珍贵的地方,也是大芬的优势所在。

同时应该把眼光放到国际上的大设计公司,每年周期性地邀请他们来,形成固定且频繁的国际交流。现在很多设计师都苦于想象用各式各样的方法呈现一些新的感受,形成新的设计,他们是提供创意的来源,大芬实现设计师创意的同时,又可以产生新的技术,以连锁反应的方式让产业一直升级,在技术上就可以保有别人无法超越的生产能力。很多国际艺术家都会请我帮忙找好的工厂,能够达到艺术家和设计师要求的好工厂很难找。大芬在技术上应该可以达到,这才是大芬的产值所在。例如我们帮艺术家做一件五六米高的不锈钢雕塑,包括材料在内的造价要300万人民币,这其中有巨大的产值。

关于同质性问题,这是因为过去订单很多,大家都投入,无暇考虑去同质性。但是现在订单越来越少,就必然逼迫你分层。我们在台湾有很多不同的工厂,有的工厂做玻璃钢,艺术家想得到的都做得出来,有的工厂拥有很高端的不锈钢抛光技术,可以做到完全没有波纹。当市场有区隔的时候,大

家必须要找出去同质化的路径,例如开辟专画宠物的门类,现在的人非常爱狗、猫,这是很大的市场;也可以是大芬擅长的风景画,专门画大芬或者这附近的风景,来的人想留一个纪念,就会买这种与地缘有关的画;再有是名家加持,我们现在很多授权商品都是跟很有名的艺术家合作,市场完全不用担心;此外还可以有创意性的、各类主题性的等,这就产生了区别性。

李天元
清大学华美术学院副教授、当代艺术家

我觉得大芬水挺深,它是从地里长出来的,不论是画还是产业模式,接地气非常重要。不要去接近那些很高大上的东西,比如模仿经典绘画,过分强调油画,这种概念其实比较老,没有必要去强调它,而是要挖掘我们真正的资源。中国是一个大国,人多。艺术行业越到下游从事的人越多。比如在大芬,从事绘画的人、经营画的人都非常多,产业也养活了很多人。而行业越往上人就越少,越往上越原创,尖上就是大师,用独特的思维影响人。思维是革命性的,像毕加索或者齐白石这种人很少,也不是一下就能造就的。那么在大芬,应该接地气,重视底层与中层的市场,这是一个全世界都少有的矩形市场。全世界中等城市都有卖大芬画的画廊,也有好的销售模式,产值很大,这个市场画不完,也没有问题。

作品怎么产生出来,有什么样的生活才有什么样的艺术。毕加索生活荒诞,所以画也挺荒诞。我们要接地气,要在挖掘本土艺术里比较接地气、比较原创性的作品,不要太迷信美术学院或者画院,这些好像很专业的机构不一定对口,美术学院的学生画得不见得多接地气。中国的问题是太钟爱经典了,花一生时间去研究古代的东西,其实艺术是多元的,一定要让自己高兴。如果画家画得高兴,领导都支持,一定很繁荣,而且能打动中国人,所以不要去崇拜经典。

大芬产大量的油画卖向全世界,也代表不了中国整体的艺术与文化。因为艺术品的价值有两个,一是艺术品本身的价值,来自创造,市场好是来自独创性;二是商品价值,一件作品可能商品价值很高,但是艺术价值不见得高。我们不能迷信贵就一定好,因为贵是很多人努力的结果,投资商、宣传、媒体,这些劳动都体现在价值里,每一个环节都要赚钱。比如一个画家获得商业成功以后,卖颜料、写文章的都赚钱,一个画家养活了很多人,画卖得很贵,拍卖行拿走一半,画廊拿走一半,当然这都是好事,只是分工不同,但是我认为基本的概念不能混淆。如果要让作品特别好,那就得让画画的人生活得特别有意思,特别自信。大芬接地气,有活力,这很好。人人都是艺术家,让艺术变成生活,让这个地区的人生活得很有意思。

刚才说到版权的问题,不论做企业也好,做产品也好,天天拷贝别人的东西肯定不行。我现在做一个软件叫汇拍,可以解决版权的问题。这个软件用起来很方便,比如我可以用手机拍下我的画,通过汇拍就可以在网上卖版权,我卖一块钱也可以,卖几百块钱也可以。做家具家装的人,可以买下来做成窗帘、床单、壁画、门帘或手机壳,随买随用。所以每一个人都可能出售自己的版权,都是一个原创者,这是互联网时代的一种方法,不同于传统的精英式拍卖,那是顶尖垄断式的。这样就从版权的方式、合作的方式,解决每一个人的创作销售。

唐金楠
北京大学艺术学院副院长

大芬的根本是什么,可以概括为守正、蜕变、创新。关于大芬未来的方向,我从这两个角度选择了几个关键词。

大芬的守正、唯一。过去的传统是卖画、流水作画、工业化、低价复制,也有品牌价值。但这是1.0时代,如果到现在2.0时代或者3.0时代,可能要更深层次地挖掘守正,搞清所谓"正"到底是什么的问题。在当下,"正"可能是一种审美消费的升级需求,可能未来大芬要打造的应该是审美消费的服务商概念,要着力发展的是生态、创造和活力,这是一个值得思考的话题。

要解决生态、创造和活力的问题,管委会、行业协会和主体政府是实体关键词。例如可以组织沙

龙,让企业家和企业家行业协会不断融合、交流、碰撞。品牌、传播、转型、体验、消费升级、生活化、差异、空间拓展、金融、大数据、服务升级、版权、规划,围绕这些关键词一个月做一期沙龙,每次请两三个主要的嘉宾来谈一谈,比如谈版权问题,关于版权有很多不同的看法,西方也有很多学者写过专著,有一本就叫《版权应该消失》。版权只保护20%甚至10%的文化IP和作品,它对市场的活力不能发挥良好的促进作用,这也是一种观点,值得探讨。

我提几点具体的建议:第一,品牌计划。品牌大致分三个层次,低端、中端、高端。低端是工业化规模化的生产,要转移到另一个区域做产业园,把所有工业化生产和流水线的部分都搬过去,做成全中国全世界最大的生产基地,突出传统的产业优势,就像雅昌印刷,全世界想到印刷首先就是雅昌。中端,要重新规划设计现有的大芬,从理念到详细的形象设计、体验规划,把它做成一个有场景性的消费体验的文化旅游品牌和空间。此外还有教育,能够把不会画画的人教成画匠、画师、画家,是重要的事情,大芬即便不是服务全国,只要服务深圳和广东就是了不得的市场。我们要成立大芬美术学院,做市场化的培训、教育、亲子项目等,因为这也是生态的一部分。高端,不要做实体,做传播、展览、拍卖。每个商户、艺术家都要有自己的定位,在具体计划中找到自己的方向。

举办艺术节的核心是传播,其内容十分重要。在爱丁堡,很多艺术学院在周末有跟主体活动没有关系的内容,不论是卖东西还是市集,尽管与主体活动没有关联,但是能够营造氛围。我每年都带学生去巴塞尔博览会,那里消费非常复杂,不完全集中在当代艺术,有很多很稀奇古怪的类型。要从B2B转型到B2C,传播环节最重要的是如何把具体的小店的故事和品牌传播出去。当每一个店都有能力直接面向客户的时候,就不用担心销路问题了。当然还存在模式创新的问题,作为审美消费的服务商,也许应该研究德意志银行、瑞银或租赁行业的模式,例如十家连锁酒店,内部的画要常换,大芬是否可以提供这样的服务;比如我家里三亚一座别墅、北京一座别墅,一年十万服务费,里面的画定

期更换,这些都是很大的商机。

建设数据库,不是版权数据库,而是交易数据库,打造交易平台,其中沉淀、积累的交易数据才最重要。金融只有在交易平台和数据库的基础上才有可能形成,所以交易的数据库不可或缺。

除大芬美术馆之外,还要建大芬故事馆。目的在于提炼出大芬的故事。例如高雄的香蕉故事馆,会让人印象很深,以至于我现在记不得全世界哪一个国家香蕉种得好,只记得高雄。

顶级艺术家计划。选择世界上的著名艺术家,借艺术节的契机,在大芬做他的公共艺术的首发,形成标志性的活动。要注意的是,选定的艺术家要有消费价值,学院派不一定商业,不一定带来附加值和加持。

最后,做大芬直营店。可能要抛弃大芬这个品牌,但是要重塑大芬这个品牌。抛弃是在油画生产和作品本身要彻底去大芬化,要有独立的品牌。但是在整体上,还要有大芬的品牌,可以参考4S店、苹果体验店、小米体验店,将顶级产品提炼出来,直接面向消费者。

王玉琦
美籍华裔职业画家

"重塑唯一性"之所以变成今天研讨的话题,大芬名震中国和世界的时候,为什么这个名声变成一种包袱,这跟艺术原本的规律有关系。

今天谈的都是宣传和推广艺术的科学,但不是艺术本身,脱离了艺术本体。唯一性从哪儿来?今天多次说到梵高,认为梵高是约定俗成的大师,他的大师称号是历史美术学的定论。但如果梵高活在今天大芬的环境里,在犄角旮旯楼梯间里画画,有生之年遇到像今天大芬这么多专业人士来推广他,能不能推成我们认识的梵高?我认为是不可能。因为今天所有事都是对已经成功的拷贝。可是梵高本身到底有多大价值让大家以这种方式吹捧?有人说如果不是作家通过小说把他制造成神话,今天未必所有人看到梵高就说我真喜欢他。到底喜欢他什么呢?大家脑子里想的是梵高的故事而不是他的绘画,只有学画的人才懂他的绘画,知道什么叫有训练和

没训练,什么是有较量的颜色和没较量的颜色,以及经过调和搭配的复杂的色彩关系。但梵高的作品常常用纯色,这违背当时欧洲人的审美系统、色彩系统,那他怎么能成功?是故事造成的。反过来如果没有这个故事,梵高也不存在。但是抓着了故事,梵高就是唯一。他有生之年的推广人是他的弟弟,他弟弟整天出去给他找客户找画廊,没人接受,一生卖不出去几张画。大芬今天处于瓶颈,想找唯一性但做不到,因为大芬的名声就建立在没有唯一性上,这是一个悖论,没有办法解决。

刚才大家从市场的角度、运营机制、相关产业甚至政府行为来谈,要制造就业,繁荣文化生活等,所有这些都没有错,因为在我国的文化背景下,人们开始接受艺术的时候,不能简单地要求大家要知道什么叫艺术的真理。艺术对大众来说就是画片,图片和临摹品没区别,只要是梵高,只要是梵高的画就够了。但懂得画画或者学过画画的人宁可买画的作品,不管是临摹还是原创,不管材料的贵贱,它都比印刷品的物质价值昂贵了很多。如果买不起梵高,就去博物馆看,欣赏的是梵高的画本身所传达的内容。画画的人知道有些东西是理性的设计,有些则是下意识的表达、下意识的心理逻辑和制作过程,可以称之为风格、精神,其中还有技巧上的绘画习惯。再高明的大师都模仿不出这部分内容,这就是一个人的唯一性。

由此再引申到大师和天才。历史上,大师很多,天才更多,这两个词有时可以同时发生在一个人身上,有时却不可能。如果将梵高与伦勃朗相比照,那么伦勃朗可以称大师,但梵高不可以,学院和流派中也存在层级递减的现象。梵高是大天才,但不是大师,学他就死定了,学得越像越不是他。文艺性必须回到艺术本身的规律上寻找,而不能在模仿别人的道路上寻找,而且在这个道路上可以讲产业、讲就业、讲任何行政的效率、政绩,但唯独不能讲艺术,否则在培养人们理解艺术的一开始就错了,这是最根本的瓶颈。

回过头说我对大芬的感觉。之前我一直在美国,但知道和听到大芬和深圳,全部都道听途说,或者偶尔翻到报纸上的图片与新闻报道。第一次有人在美国跟我聊深圳,说深圳是一个混血儿,母亲是香港,父亲是英国人,现在在中国人圈子里做与艺术有关的事情。二十几年前讲到深圳,还没人把中国作为奇迹,只是把深圳作为奇迹,说十年就天上掉下来一个摩登的城市,这就是深圳,西方人不知道这是怎么发生的。后来我听说深圳还有一个大芬,那真的是奇迹当中又一个明珠般的奇迹,它制造着与艺术有关的神话。

大芬实践的是以生存为基点的体制运作,今天这么多专家运用经济规律和市场规律来帮助它,诊断它。可是在某种意义上,画家除了生存之外,还有一点想追求所谓纯艺术的观念,并不纯是为了生存,我相信这就类似梵高的风格。梵高不是不想做别的事情,只是他做不了,让梵高被别人调整,按照体制的方式像养鸡一样搞出道路,还运作衍生品来推广,但梵高就是疯子天才,他做不来这些,只能自生自灭,这是艺术本身的规律。如果想把大芬最原始村落的自生自灭提升到可以改良的程度,要解决唯一性的问题,我真的不知道用这种方式是否能做到。

事实上,大芬不缺故事,因为它本身就是一个奇迹和故事。它的原动力是画家,是画家本身的生存方式、创作方式和表达方式推动了大芬的发展。不是要讲画家的临摹、讲模仿名牌畅销的故事,应该讲个人的故事,追求艺术的故事。这就是回到艺术本身的规律,这是唯一性的本源。

邓岩

清华大学美术学院教师、当代艺术家

我认为大芬的唯一性,是可以用实惠的价格买到作品。这个属性一旦马上去除,就会出现很大的问题。大芬与全国文化创意产业不能混为一谈。文化创意产业面临的问题是全国的问题,不是大芬的问题。今天大芬的问题是大芬模式是不是艺术的范畴,我个人认为艺术的比例并不大。

第一件要解决的问题是要肯定唯一性的价值,这里有一个很简单的商业模式。我今天在论坛上讲过一个案例,美国有一个先于微信四年的同类手机App,2015年微信的数据已经与这个前辈持平,用户量超过10亿,现在马上超过它。如果试用一下

这个App，你就会发现微信的用户体验完全超越它，这就是人的力量。人的力量是新的商业模式转型的出发点。

对现有的商业模式进行转型要分几个层面来谈，第一，核心产能不能降低，要扩大产值和回报率。基于复制的标准化概念，展开服务概念，怎么靠服务赚到更多的钱，是关键问题。现有商业模式的创新，创新点是在艺术还是在产业模式，面对的路就不一样。

产业模式创新里很重要的就是互联网思维。运用电商平台和互联网模式开店，这与真正的"互联网+"是两个概念。互联网是根据现有的资源，即大芬的产品，通过互联网化的思维，把产品更加扩大，在扩大过程中就出现了怎么让艺术介入的问题。大芬还不是艺术村，也可以做艺术村，可以捧名人，但面对的竞争对手首先就是北上广，他们也在塑造自己城市的文化与设计，从大芬的实际来看可能不具备竞争的优势。如果在产业方面，结合复制的规模化与新的知识产权与作品开发，也许能成为试点。

王玉琦
美籍华裔职业画家

我认为之前提到的产品和品牌的问题还需要讨论，品牌不能错误地理解为推广。不只是大芬，十多年前的企业都面临这样的问题：并不知道到底在做什么，只是知道做了能赚钱，赚钱了就认为是宝贵的经验。我认为应该重新考虑产品到底是什么，它可以是行画，也可以是艺术品延伸出来的产品。我记得二十多年前在美院的时候，一个湖南的酒店要一批画，我们几个人赶紧画出来，为了挣钱。那时候一切都发生得特别快，需要某种模式，刚好就发生。现在所谓的行画，有可能成为装饰画，再转身是一件礼品，产品怎么定位是一个问题，但还有一个先决条件，就是市场大环境的整体走向。我想说的第二点，系统化和职业化或者专业化。系统化就是品牌，我理解品牌就是一个价值，附加在产品上，能够让人真正满意，而且也比较持久；职业化是指很多事情需要专业的人来做，尤其到了产业化的关口，职业化就更为重要。例如刚才提到礼品画的定位，它可以延伸一步到关于爱的主题，可能会生发出一个又一个产业，专业人士可能会有更多的办法推动这个产业的发展。

另外谈一谈城市更新。我到这儿来和别人一样，感觉像大芬特别普通。从我现有的经验来说，做城市更新的时候，两个部分的发展特别重要：第一部分，这个城市的区域经济发展；第二部分，这个区域的生活方式发展。这些其实都是带有品牌性质的问题。两部分都能够做好，整体才有吸引力，才能成为企业或者产业变革的基础。

许金城
福建省厦门市乌石浦油画村美术文化产业协会会长

我想从在产业里生存经营的角度谈我的观点。我是来自厦门乌石浦美术文化产业协会的代表，作为在这个行业从业三十年没有间断的行业人，对行业全国美术基地有一定了解，我想特别强调一点，大芬一定要坚持产业化，一定要做大产业化。这个产业化，是新模型、新形式下的产业化。只有产业化的规模效应才能造就今天大芬的影响力，才会有京东愿意与大芬合作，才会有传播全世界的广度。所以一定要坚持产业化，要非常自信地做大产业化。

第二，大芬应该重新设定一个新的起点。首先，大芬应该做的工作是从战略上定位。大芬是全国美术产业基地羡慕的对象，其战略定位与品牌策划要在数据的基础上探讨和思考应该怎么样做，做好中期和远期的目标定位。

关于产业与艺术的纠结，其实产业与艺术完全没有任何矛盾，是缺一不可的整体。以厦门的渔村曾厝垵为例，经过有识之士的策划，被改造成一个文青胜地。厦门的曾厝垵政府初步投入以后，三年时间从小渔村发展到现在一年客流量一千万，超过厦门的鼓浪屿。这么大的客流量，带动了民宿餐饮等各方面。曾厝垵引进了台湾的音乐元素，大芬一定要引进多种元素，特别是引进艺术元素，营造艺术的氛围。大芬这样一个盘，产业、艺术都不缺，但是缺少休闲文化，把相关的元素引进来，这个盘

面就好做了。这需要民间组织和行业有识之士做努力，把参数和意见提供给政府，作为决策的参考。

大芬可以引进慈善机构做一定范围的点对点美术培训，美誉度和影响都非常好。大芬是非常幸福的，大芬产业里的人一定要非常珍惜这个机会。

肖怀德
2017中国（大芬）国际美术与产业论坛秘书长

我们尝试就"重塑大芬唯一性"这个主题构建一个思想的场域，这个场域里面每个人都在贡献思想，这个过程会自然地形成，没有结论。大家在交互当中形成共识，是一件很好的事情。

我今天特别高兴，看到各位嘉宾身上有艺术家的思维气息，也有商业的嗅觉。在这个时代，如果完全隔离地讨论艺术和商业可能很难，因为有时候今天的商业就是明天的艺术，因为商业最终可能会以艺术的方式呈现。

大家提了关于市场、品牌、体验的很多意见，最重要的一点是大家共同认为大芬一定要形成价值观的自信。在这个互联网的时代，我认为大芬首先要建立起对自身创造的当代大芬文化的自信，我们首先要对大芬这三十年的历程，对当代深圳大芬的历史充满自信，这个自信来自对自身生命历程的自信，反过来沉淀于价值观的自信，最后凝聚成自身的文化自信。文化自信是最深层的自信。

图书在版编目（CIP）数据

时代的艺术：大芬美术与产业的升级和蜕变／刘亚菁，肖怀德主编. —北京：北京大学出版社，2018.4
（培文·艺术史）
ISBN 978-7-301-29232-7

Ⅰ.①时… Ⅱ.①刘… ②肖… Ⅲ.①艺术事业–产业发展–研究–中国 Ⅳ.①J124-1

中国版本图书馆CIP数据核字(2018)第028093号

书　　　名	时代的艺术：大芬美术与产业的升级和蜕变 SHIDAI DE YISHU：DAFEN MEISHU YU CHANYE DE SHENGJI HE TUIBIAN
著作责任者	刘亚菁　肖怀德　主编
责任编辑	张丽娉
标准书号	ISBN 978-7-301-29232-7
出版发行	北京大学出版社
地　　　址	北京市海淀区成府路205号　100871
网　　　址	http://www.pup.cn　新浪微博：@北京大学出版社　@培文图书
电子信箱	pkupw@qq.com
电　　　话	邮购部 62752015　发行部 62750672　编辑部 62750883
印　刷　者	北京启航东方印刷有限公司
经　销　者	新华书店 787毫米×1092毫米　16开　24印张　420千字 2018年4月第1版　2018年4月第1次印刷
定　　　价	158.00元

未经许可，不得以任何方式复制或抄袭本书之部分或全部内容。
版权所有，侵权必究
举报电话：010-62752024　电子信箱：fd@pup.pku.edu.cn
图书如有印装质量问题，请与出版部联系，电话：010-62756370